KB154246

카메라 소메티카

카메라 소메티카 : 포스트-시네마 시대의 회화와 영화
Camera Somatica : Painting and Cinema in a Post-Cinematic Age

지은이	박선
펴낸이	조정환
책임운영	신은주
편집	김정연
디자인	조문영
홍보	김하은
프리뷰	박서연 · 안진국 · 전솔비
초판 인쇄	2023년 2월 6일
초판 발행	2023년 2월 9일
종이	타라유통
인쇄	예원프린팅
제본	바다제책
ISBN	978-89-6195-313-9 93600
도서분류	1. 영화이론 2. 미디어연구 3. 미술 4. 미학 5. 문화이론 6. 철학
값	20,000원
펴낸곳	도서출판 갈무리
등록일	1994. 3. 3.
등록번호	제17-0161호
주소	서울 마포구 동교로18길 9-13 2층
전화	02-325-1485
팩스	070-4275-0674
웹사이트	www.galmuri.co.kr
이메일	galmuri94@gmail.com

일러두기

1. 외국 인명은 잘 알려진 인물이나 논의의 비중이 크지 않은 경우
 본문에서 원어를 병기하지 않고 인명 색인에서 전부 원어를 병기하였다.
2. 지명은 잘 알려지지 않은 경우에만 원어를 병기하였다.
3. 이미 굳어진 외래어는 관용을 존중하고,
 기타 고유명사나 음역하는 외국어는 발음에 가장 가깝게 표기하였다.
4. 영상, 그림, 연극 등의 제목은 꺾쇠(< >)를 사용하였다.
5. 논문, 단행본의 장, 시, 웹페이지 게시글의 제목에는 홑낫표(「 」)를,
 단행본과 신문, 잡지 등 정기간행물의 제목에는 겹낫표(『 』)를 사용하였다.

차례

붓질의 주체는 진정 누구인가

우리가 회화를 이야기할 때 주로 거론하는 것은 작품, 예술가, 전시장이다. 이 책은 그림, 화가, 그리고 미술관 안팎을 소재로 삼은 영화를 분석한 여섯 편의 글을 모았다. 상업영화는 시작부터 고전회화의 구도와 배경을 참조했다. 그리고 화가의 운명은 심심찮게 극영화에 이야깃거리를 제공해 왔다. 이런 상황에서 회화와 영화의 교류를 살피는 일은 미술과 영화 분야 모두에서 그리 참신한 작업은 아니다. 사실 영화가 회화를 인용해 온 역사는 회화, 예술가, 미술관의 상호 승인을 영화가 재승인하는 사례로 가득 차 있다. 예컨대 반 고흐Van Gogh를 주인공으로 삼은 영화는 고흐 회화의 스타일을 모방하는 한편, 그의 인생 역정과 예술적 성취를 극화하여 고흐의 작품이 왜 미술관에 소장될 만한 가치가 있는지를 설파한다. 그러나 이 책은 이러한 관습적 회화 담론의 외부를 탐색하는 영화들에 주목한다.

만일 영화가 그림 속 인물에게 대사를 부여하고 움직임을 가미한다면 원작회화의 내용은 어떻게 변하게 될까(1장, 2장)? 화가를 고독한 천재가 아닌 사회적 소통의 매개체로 표현하는

것이 가능한가(4장)? 창작자의 신원을 알 수 없는 구석기 동굴 벽화는 그 의도 또한 알 수 없기에 의미 파악이 요원한 것인가(3장)? 전시물이 아닌 관람객을 대상으로 삼는 영화에서 미술관은 어떤 면모를 드러내는가(5장, 6장)? 이 책 속의 영화들이 던지는 질문이다. 이 질문들은 궁극적으로 회화 담론을 지탱하는 작품, 화가, 전시체계에 대한 고정관념에 의문을 제기한다. 영화 속 그림은 화가의 통제권에서 벗어나 독자적인 이야기를 만들어 낸다. 화가는 자신의 그림에서 의도치 않았던 대상의 목소리를 듣고 붓질의 주체가 진정 누구였는지를 되묻게 된다. 익명의 감상자는 제도비평의 가르침이나 화가의 의도조차 묻지 않고 그림의 의미를 스스로 완성한다. 이 책은 무엇보다 영화가 갱신하는 회화작품의 창작과 감상 그리고 전시체계의 새로운 의미들을 풀이해보려는 시도이다.

이 책은 영화 〈풍차와 십자가〉The Mill & the Cross, 2011에서 처음 영감을 얻었다. 피테르 브뤼헐Pieter Bruegel의 대작 〈갈보리 가는 길〉1564을 극화한 이 영화는 원작의 화풍을 그대로 살려 화폭 속의 인물들을 살아 숨 쉬는 인간으로 구현한다. 배우가 고전회화 속 인물의 의상과 동작을 재연하는 이른바 타블로 비방tableau vivant 또는 활인화活人畵의 영화적 시연인 셈이다. 고전 회화작품을 낯설게 제시하는 기법인 활인화는 서양 문화권에서 연극, 사진, 매직 랜턴, 극영화 등 다양한 예술 분야에서 사용되어 왔다. 연극 같은 공연물은 잘 알려진 회화의 장면을 활인화

로 인용하여 정서적으로 집약된 순간을 연출한다. 〈풍차와 십자가〉는 단순히 브뤼헐의 그림을 모사하는 데 그치지 않고 회화와 영화의 스타일을 뒤섞어 둘 사이의 중간 지대를 만들어 놓은 느낌을 준다. 이 영화는 회화 속 인물들에게 생명을 불어넣을 뿐만 아니라 이들이 회화 세계 안에서 겪을 법한 삶의 모습을 이야기로 풀어놓는다. 브뤼헐은 〈갈보리 가는 길〉에 자신의 모습을 서명처럼 그려넣은 것으로 보이는데, 영화는 그 형상을 한 사람의 인물로 각색하여 화가를 작품의 창조주가 아닌 회화 세계의 목격자 정도로 형상화한다.

〈풍차와 십자가〉는 디지털 이미지 처리기술을 동원해 브뤼헐의 그림과 실사 영상을 결합한다. 그러나 이 영화는 디지털 기술이 영화의 표현 영역을 확장한 사례에 머물지 않는다. 무엇보다 회화와 영화가 각자 개성을 잃지 않고 공존하는 사태는 두 장르 모두를 생소하게 만든다. 영화가 활인화를 거쳐 탐색하는 회화의 표상 세계는 무한한가? 회화 속 세계의 독자성을 인정한다면 그런 진술이 가능할 법도 하다. 하지만 화가가 품었을 작품의 의도를 고려한다면 회화 세계의 활인화와 서사화 또한 어느 지점에서 멈추어야 할 것이다. 그런데 그 지점이 어디인지는 불분명하다. 영화를 통한 회화작품의 활인화는 화가가 발휘하는 의미의 통제권이 어디까지인지를 묻는다. 영화와 그림의 요소가 〈풍차와 십자가〉에서 각각 절반씩을 차지한다고 볼 수 있다면, 활인화가 화가의 예술적 통제권에 대해서 던지는 질

문은 영화 창작자의 입지에도 적용될 수 있다. 〈풍차와 십자가〉가 예시하는 활인화는 회화의 존재론과 더불어 영화의 존재론에 질문을 제기한다. 이 책의 두 번째 목적은 영화가 회화 및 회화 담론과 상호작용하여 새롭게 드러내는 재현 매체로서의 면모들을 탐구하는 것이다.

미라와 아우라

나는 1990년대 중반 뉴 코리안 시네마의 발흥과 한국 영화비평의 개화를 목격한 세대에 속한다. 그 시절 이십 대를 보낸 나는 영화비평의 언어에 매료된 수많은 씨네필 중 한 사람이었다. 당시 한국의 영화이론은 기호학, 정신분석학, 문화연구 방법론과 더불어 씨네-페미니즘을 번역하고 적용하는 작업에 몰두했다. 따라서 내가 심취한 영화이론이란 서구의 비판이론 또는 서양학자들이 대문자 T를 써서 지칭하는 '이론'Theory의 자장 안에 놓인 어떤 것들이었다. 같은 시기, 고전 영화이론에 속하는 저술들 또한 재조명되었는데 앙드레 바쟁André Bazin, 1918-1958의 『영화란 무엇인가』가 대표적이다. 바쟁은 미라 콤플렉스mummy complex라는 심리 기제가 영화 탄생의 동인이라고 설명한다. 바쟁에 따르면 죽은 자를 방부 처리하여 사멸에 저항하려는 욕구가 조형예술의 기원이며 그것이 회화와 조각의 역사를 설명한다. 영화는 미라 콤플렉스가 견인하는 예술 진화의

끝자락에 등장했다. 필름은 시간과 이미지를 봉인하여 결국 생명의 보존을 추구하는 것이다.

여기에서 비판이론과 바쟁의 영화이론을 특정하는 이유는 두 논리의 상관관계를 이해하는 것이 쉽지 않았기 때문이다. 두 이론을 처음 접했을 당시에 나는 두 이론의 주안점이 구별된다고, 즉 고전 영화이론이 영화의 본질을 탐구한다면 비판이론은 영화를 통해 동시대인의 심리와 사고방식을 파악하려 한다고 생각했다. 하지만 머지않아 서구 영화이론 자체가 바쟁류의 고전이론과 비판이론을 계승한 현대이론으로 양분되어 대립해왔음을 깨닫게 되었다. 발터 벤야민Walter Benjamin, 1892-1940의 저작이 영화학 담론에서 특별한 위치를 차지하는 이유는 그가 고전 영화이론의 시기를 살았던 인물임에도 현대 영화이론의 초석이 될 비평 작업을 했기 때문이다.

벤야민은 널리 인용되는 「기술복제시대의 예술작품」에서 사진과 같은 이미지 복제기술이 고전 회화작품의 진본성을 앗아간다고 주장한다. 인화된 회화작품은 벤야민이 아우라aura로 명명한 속성을 상실한다. 아우라는 예술작품이 지금 이곳에 있다는 현전성의 느낌을 말한다. 하지만 벤야민에 따르면 아우라의 상실이 반드시 예술의 퇴락을 의미하는 것은 아니다. 오히려 복제기술은 고전예술이 불필요한 권위를 벗어던지고 대중과 평등하게 소통하는 여건을 마련할 수 있다. 영화는 특유의 몽타주 기법을 동원해 기존의 예술작품을 해체하고 재구성하

여 고정된 의미의 감옥에서 해방시킨다. 예술과 기술을 대비시킨 벤야민의 통찰은 진품과 복제품, 고급문화와 대중문화의 구분을 비판하거나 옹호하는 논리 양자로 모두 쓰이면서 그 지적 영향력을 확장해 왔다.

바쟁이 고전 영화이론을 대표하고 벤야민이 현대 영화이론을 예표했다면, 서구 영화이론에 내재한 인식론의 간극을 미라와 아우라의 차이로 치환해 볼 수 있을 것이다. 바쟁은 미라 콤플렉스, 즉 시간의 흐름으로부터 실존을 가로채 보존하려는 욕망이 조형예술의 동인이라고 설명한다. 필름은 회화가 품었던 꿈이자 그 실현이다. 벤야민의 아우라, 즉 유일무이한 표상체가 지금 눈앞에 있다는 느낌은 미라 콤플렉스가 지향하는 사물의 영속적 실체와 맞닿아 있는 듯하다. 그런데도 벤야민은 필름과 같은 복제기술이 회화의 아우라를 앗아간다고 주장한다.

이 책은 미라 콤플렉스와 아우라의 증발이 공히 영상매체를 수용하는 관객의 감각작용이라고 가정한다. 사실 고전 예술과 복제 미디어의 상호관계는 배타적이지도 협력적이지도 않다. 무성영화 시기부터 영상매체는 전통 회화의 아우라를 증발시키기보다 오히려 스크린 위에서 그것을 복원시키려 분투했다. 그리고 복제기술을 통해 고급 예술의 완전한 대중화가 이루어진 것도 아니다. 예술과 기술이 맺어온 복잡다기한 관계 면모들의 의미는 수용자의 정서적 반응과 해석 행위를 통해 드러난다. 그런데도 바쟁과 벤야민이 회화와 필름을 대조하여 영화의 정

체성 문제를 사유한 사실은 음미할 만하다. 회화와 영화의 상호관계는 영화가 전환기에 봉착할 때마다 그 존재론을 다시 성찰하게 만드는 좌표 역할을 수행해 왔다.

안젤라 달레 바케Angela Dalle Vacche는 2003년 출간한 『시각적 전환:고전 영화이론과 미술사』의 서문에서 "미술사는 영화 안에 있다. 그러나 영화는 미술사라는 분과학문의 범주 바깥에 머물러 왔다. 반면 현대미술과 뉴미디어 이론은 두 분야 모두의 연구 작업에서 사유를 끌어왔다"[1]고 평가한다. 바케는 바쟁과 벤야민의 작업 중에서 회화론과 영화론을 접목한 저작들을 재조명하며 이들이 여전히 세심하고 도발적인 사유의 보고임을 역설한다. 또 그녀는 뉴미디어 담론 또한 회화와 영화의 상관관계를 파고든 초창기 영화이론의 자장 안에 있음을 역설한다. 『시각적 전환』의 출간 시점을 고려할 때 바케가 지목한 뉴미디어는 디지털 시대 또는 '포스트–시네마'라 일컬어지는 2000년대 이후의 미디어 환경과 맞닿아 있다.

디지털 기술 및 소위 뉴미디어와 함께 도래한 21세기는 포스트–영화post-cinematographic, 포스트–텔레비전의 개념에 걸맞은 관객성을 동반하는데 그것은 이동성의 심대한 확장이다. 단지

1. Angela Dalle Vacche, *The Visual Turn: Classical Film Theory and Art History* (Rutgers University Press, Piscataway, 2003), p. 27.

관객이 [정지된 스크린을] 응시함으로써 경험하는 가상의 이동성만이 아니라, 소형 스크린이 장착된 휴대용 관람기구를 편의에 따라 활용할 수 있는 이동성이다. 소형 스크린은 기차나 비행기에도 장착될 수 있으며 무선통신 기능을 탑재해 어디로든 가지고 다닐 수 있다. ⋯ 영화는 축소가 아니라 확장한다. 영화는 이제 너무도 유동적이어서 우리는 현실 세계와 담을 쌓고 어디서든, 원하면 언제든, 영화 속으로 침잠할 수 있다.[2]

포스트-시네마의 미디어 생태계 안에서는 재현 매체의 전통적 구분이 사라진다. 또 창작과 감상의 경계가 모호해진다. 남는 것은 뉴미디어가 자극하는 수용자 개인의 유동하는 응시, 생동하는 감각, 그리고 능동적 해석이다. 이때 관객은 시청각뿐만 아니라 오감 전체를 동원하여 매체의 자극에 적극적으로 반응한다.

이 책이 분석한 영화들은 관객의 분열하고 유동하는 시선을 자극함으로써 포스트-시네마의 매체 환경을 각각의 방식으로 반영한다. 하지만 이 영화들이 모두, 평준화되고 이합집산하는 매체들의 목록에서 굳이 회화와 영화를 가져오는 것은 흥미롭다. 이 사실은 필름이라는 복제기술이 고전회화의 재현적 권

2. Vittorio Gallese and Michele Guerra, *The Empathic Screen : Cinema and Nueroscience*, (trans.) Frances Anderson (Oxford University Press, New York, 2015), p. 183.

위를 파기했던 상황이 포스트-시네마 시대를 사유하는 데도 여전히 유용함을 암시한다. 이 책 속의 영화들은 뉴미디어의 관객성을 도구 삼아 고전 영화이론의 통찰을 재고하도록 독려한다. 벤야민은 "대중은 관찰자이되 넋을 잃은 관찰자이다"[3]라고 초창기 영화의 관객성을 묘사한 바 있다. 그러나 포스트-시네마의 관객성은 스크린 세계를 물리적 현실의 일부로 수용한다. 관객은 스크린을 응시할 뿐만 아니라 만질 수 있으며, 콘텐츠의 흐름에 의식을 내맡기는 것이 아니라 그 흐름을 주도하고 순서를 변형시킬 수도 있다. 요컨대 포스트-시네마의 관객은 눈만이 아니라 몸 전체를 동원해 현실을 직조한다. 바쟁의 미라 콤플렉스와 벤야민의 아우라 또한 오감이 연결하는, 작품과 관객의 관계를 지시하는 것으로 재해석될 수 있다. 이 책은 역동하는 관객성의 입장에 서서, 회화 및 회화 담론을 품은 영화들의 스타일과 서사 그리고 문화적 함의를 독해한다.

카메라 소메티카

이 책의 1장은 영화 〈풍차와 십자가〉를 앙드레 바쟁의 영화 리얼리즘론을 빌려 해석한다. 바쟁은 영화가 회화작품을 필름

3. Walter Benjamin, "The Work of Art in the Age of Mechanical Reproduction", *Illuminations*, (ed.) Hannah Arendt (Schocken Books, New York, 1968), p. 241.

에 담지 못할 이유가 없으며, 오히려 영화는 그림의 의도와 형식을 해체하고 재구성하여 그 실체를 드러낼 수 있다고 보았다. 〈풍차와 십자가〉는 디지털 이미지 가공 기술을 통해 바쟁의 통찰을 실현하는 듯하다. 영화가 드러내는 회화의 실체란 결국 감상자가 느끼는 감정과 의미의 파장일 것이다. 영화 관객은 브뤼헐 작품의 시공간을 둘러보고 화가인 브뤼헐을 비롯한 그림 속 등장인물의 경험과 사유를 근거리에서 음미할 수 있다. 포스트-시네마의 역동적 관객이 고전회화의 시공간을 몸으로 체험하는 셈이다.

2장이 소개하는 〈셜리에 관한 모든 것〉(이하 〈셜리〉)은 회화 작품에 대한 영화적 활인화의 또 다른 사례이다. 이 영화는 에드워드 호퍼Edward Hopper의 그림 중에서 열세 작품을 선택하여 연대순으로 나열한 다음, 일관되게 등장하는 여성 표상에 셜리라는 이름을 부여했다. 활인화된 셜리는 호퍼 작품 속의 고독감을 체현한다. 영화의 관객 또한 셜리의 언행을 통해 호퍼 작품의 고독감을 간접 체험하고 그 시대적 맥락을 음미할 수 있다. 이때 〈셜리〉의 활인화가 촉발하는 것은 관객과 회화 속 인물 사이의 감정적 교감이다.

3장은 프랑스 쇼베 동굴의 구석기 동굴벽화를 기록한 다큐멘터리 〈잊혀진 꿈의 동굴〉(이하 〈꿈의 동굴〉)에 주목한다. 〈꿈의 동굴〉이 관습적인 고고학 다큐멘터리와 다른 점은 쇼베 동굴을 체험한 사람들이 공통적으로 느끼는 어떤 기시감을 디지

털카메라로 복원하려 한다는 데 있다. 동굴 내부를 촬영하는 디지털카메라는 대상을 과학자의 눈으로 분석하기보다 그 창조자의 체취와 의식을 포착하고자 한다. 〈꿈의 동굴〉의 시도가 성공적이라면, 관객은 이성과 감정을 초월한 또 하나의 인지 영역을 경험하게 될 것이다. 3장은 이를 숭고 체험이라 명명한다. 다큐 관객의 숭고 체험은 〈풍차와 십자가〉가 제공하는 회화적 가상공간 체험이나 〈셜리〉의 회화 속 인물을 향한 감정이입과는 또 다른 교감 방식이다.

관객은 디지털 기기에 깃든 스크린을 촉감적으로 받아들이게 된다. 〈풍차와 십자가〉와 〈셜리〉는 신체가 이미지와 맞닿아 느끼게 되는 디지털 통각統覺을 회화 세계의 활인화로 표현한다. 〈꿈의 동굴〉은 오감의 영역을 벗어난 숭고 체험으로 관객을 인도한다. 이 영상 작품들이 지시하는 매체 수용자의 반응 양식은 촉감에서 초월로 이어지는 일종의 스펙트럼이다. 감각의 스펙트럼 안에서 실제 현실과 가상 현실은 구분 없이 공존하며 화학적 결합을 통해 수용자의 체험적 현실을 만들어 낸다. 이처럼 인간이 체험하는 현실은 본질상 "복합현실"mixed reality이다.[4] 그리고 그 체험의 주체는 당연히 인간의 신체이다.[5]

영상매체의 원형이라고 할 수 있는 카메라 옵스큐라camera

4. Mark B. N. Hansen, *Bodies in Code : Interfaces with Digital Media* (Routledge, New York, 2006), p. 6.
5. 같은 곳.

obscura는 환영이 비친 검은 방이다. 어두운 공간 속, 보는 자는 해부학자의 눈으로 벽면에 비친 이미지를 검시하고 판독한다. 그러나 롤랑 바르트Roland Barthes는 복제 이미지는 완벽한 독해가 불가능하다는 것을 감지했다. 그는 화가들의 모사 도구인 카메라 루시다camera lucida의 용어를 빌려 모든 사진이미지에는 형언하기 힘든 정서의 잔여물이 침전되어 있음을 지적한다. 보는 자는 이미지를 관망하기만 하는 것이 아니라 거기에 자신의 희로애락을 투사한다. 환영은 보는 자의 정동情動 반응과 결합할 때만 의미를 얻는다. 뉴미디어에 이르러 수용자는 이미지와 촉각으로 교유交遊할 수 있음을 깨닫는다. 뉴미디어의 수용자는 이제 신체와 감각을 동원해 가상 이미지를 체험할 뿐만 아니라 그것을 경험적 현실의 일부로 전유한다. 복제 이미지의 신체화를 지칭하는 합의된 용어는 없다. 몸을 지칭하는 영어 단어 소마soma를 빌려 '카메라 소메티카'camera somatica라는 표현을 상상해볼 수 있을 것이다. 카메라 소메티카는 실재와 가상, 신체와 이미지의 화학적 결합을 매개하는 미디어의 본질적인 기능을 지시한다.

카메라 소메티카의 관객은 단순히 감각적 전율만을 느끼려 하는 것이 아니다. 매체 안의 인물과 대화하고 그 세계의 서사 안으로 참여하려 한다. 관객은 매체의 내용에 새로운 의미를 부여한다. 이때 화가와 같은 창작 주체의 전통적 위상은 소멸한다. 창작자는 창조주가 아니며 감상자와 동등한 위치에 놓

인 또 하나의 매개자일 뿐이다. 4장이 분석하는 〈유메지〉에서 화가 다케히사 유메지는 유행하는 서구 화풍과 일본식 정서 사이의 괴리를 넘지 못하고 창작 불능 상태에 빠져 번민하는 예술가이다. 1991년에 제작된 〈유메지〉는 머지않아 디지털 재현 양식이 본격화시킬 회화·화가·관객 사이의 새로운 함수관계를 예견한다.

이 책의 5장과 6장이 다루는 영화들은 미술관을 소재로 한다. 영화가 활인화를 통해 고전회화의 종교적 아우라를 해체하고 그림에서 역사와 일상을 끌어낸다면, 관람객 또한 액자 속 그림에 자신의 삶을 투사하여 대등하고 친밀한 대화를 시도한다. 5장이 분석하는 〈뮤지엄 아워스〉에서 오스트리아 국립미술관은 예술의 성채가 아니며 관람객 또한 예술의 숭배자가 아니다. 이 영화에서 미술관에 걸린 회화작품은 다국적 이방인 간의 우정을 매개하는 삶의 배경이 된다.

마지막 6장은 두 편의 다큐멘터리 〈프랑코포니아〉와 〈내셔널 갤러리〉가 각각 루브르 미술관과 내셔널 갤러리를 표상하는 방식을 분석한다. 〈프랑코포니아〉에서 루브르 미술관은 약탈과 파괴로 점철된 서구 예술사의 흥망성쇠를 증언한다. 〈내셔널 갤러리〉는 영국의 국립미술관이 각종 전시 프로그램을 개발해 예술 감상을 공감각적 체험으로 탈바꿈시키려는 시도를 포착한다. 이 다큐멘터리들은 민족문화의 성채에서 초국적 관광자원으로 변모하는 국립미술관의 위상 변화를 반영한다. 〈프랑

코포니아〉의 역사를 넘나드는 몽타주로서의 카메라, 미술관의 면면을 탐색하는 〈내셔널 갤러리〉의 관찰적 카메라는 모두 유동하는 관객의 시선을 대변한다.

이 책은 영화연구자인 내가 대문자 T로 시작하는 이론의 포괄적이고 수렴적인 태도를 극복하고자 했던 모색의 결과물을 담고 있다. 롤랑 바르트는 사회학, 기호학, 정신분석학 같은 거시적 비평담론이 사진이미지의 친밀성을 설명하는 데 한계가 있다고 느꼈다.[6] 그 결과 바르트는 오직 자신에게 감흥을 일으킨 몇 편의 사진만을 가지고 그 느낌의 성격을 풀이하는 방식으로 사진론을 써나갔다. 나로서는 내면을 들여다보기보다 매체와 수용자의 내밀한 관계를 설명하는 또 다른 이론들을 탐색할 수밖에 없었다. 그렇게 해서 만난 것이 인지과학cognitive science과 인지주의 영화학cognitive film studies이다. 국내에서 인지과학과 영화학을 접목하는 시도들은 아직 시작 단계에 있다. 나또한 징검다리를 놓는 심정으로 이 책의 글들을 한 땀씩 써왔다. 애초부터 단행본 발행을 염두에 두었지만, 출판을 준비하면서 학술적 검증 또한 소홀히 할 수 없었다.

이 책의 모든 장은 학술지에 게재된 다음의 논문들을 기반으로 한다. 1장 「회화, 무대, 영화: 〈풍차와 십자가〉와 앙드레 바

6. Roland Barthes, *Camera Lucida*, (trans.) Richard Howard (Hill & Wang, New York, 1980), p. 8.

쟁 영화미학의 유산」(『영화연구』 57권, 2013), 2장 「회화의 "풍크툼" : 에드워드 호퍼 회화의 서사적 확장으로서 〈셜리에 관한 모든 것〉 분석」(『영화연구』 78권, 2018), 3장 「숭고의 재매개 : 베르너 헤어조크의 〈잊혀진 꿈의 동굴〉과 다큐멘터리의 숭고미 문제」(『현대영화연구』 12권 3호, 2016), 4장 「경계에 선 예술가의 영화적 초상 : 스즈키 세이준의 〈유메지〉 연구」(『한국영상학회논문집』 17권 4호, 2019), 5장 「아래로부터의 근대성 : 영화 〈뮤지엄 아워스〉 분석을 통한 근대성 테제 비판」(『한국영상학회논문집』 13권 5호, 2015), 6장 「미술관 서사의 영화적 재매개 연구 : 〈프랑코포니아〉와 〈내셔널 갤러리〉를 중심으로」(『한국예술연구』 31호, 2021)가 이 책의 기반이 된 논문들이다. 이렇게 추렴한 글들은 각각의 방식으로 인지과학과 인지주의 영화학의 방법론을 영화와 회화의 의미 효과를 설명하는 데 적용한다. 그러나 나만의 고유한 인지주의 영화학 방법론을 제시하기에는 턱없이 부족하다. 이 책이 그 시작점이 될 수는 있을 것이다.

책 내용의 이해를 돕기 위한 원작 영화의 스틸컷 사용을 허락해 주신 분들께 감사의 인사를 전한다. 폴란드의 레흐 마예브스키Lech Majewski 감독님은 〈풍차와 십자가〉의 스틸컷을 마음껏 사용하라고 흔쾌히 허락해 주셨다. 오스트리아 KGP 필름 프로덕치온Filmproduktion의 사라 마이스터Sara Meister 님은 〈셜리에 관한 모든 것〉의 스틸컷 사용을 도와주셨다. 〈잊혀진 꿈의

동굴〉의 스틸컷은 미국 비짓 필름스Visit Films의 관계자분들의 동의를 얻어 활용할 수 있었다. 일본 프리스톤 프로덕션스Free Stone Productions의 후미코 나가타Fumiko Nagata 님은 〈유메지〉 제작사와의 소통을 중계해 주셨고 덕분에 스틸컷을 사용할 수 있게 되었다. 〈프랑코포니아〉의 스틸컷은 프랑스 이데알르 오디엉스Idéale Audience의 영화제작자 피에르–올리비에 바르데Pierre-Olivier Bardet 님이 사용 허락을 해주셨다. 이 소통 과정을 미국 플로리다 대학 드라간 쿠윤드직Dragan Kujundžić 교수님이 적극 중재해 주셨다. 마지막으로 미국 지포라 필름스Zipporah Films의 캐런 코니섹Karen Konicek 님은 〈내셔널 갤러리〉의 이미지 활용을 허락해 주셨다.

이분들은 무명의 한국 학자에게 "학술적 활용"이라는 말만 믿고 스틸컷을 무상으로 활용할 수 있도록 허락해 주셨다. 나로서는 출판된 책을 보내드리겠다는 사례 약속만 할 수 있었는데, 그 약속의 성취 또한 갈무리 출판사의 편집진에 의탁할 수밖에 없었다.

『카메라 소메티카』의 출판 제안에 흔쾌히 응해주신 갈무리 출판사 조정환 대표님께 감사드린다. 프리뷰, 교열, 편집 일정을 꼼꼼히 돌봐주신 편집부 김정연 님의 노고가 없었다면 책은 완성되지 못했을 것이다. 원고 내용에 대한 조언과 비평을 통해 글동무가 되어주신 박서연 님, 안진국 님, 전솔비 님께 지면을 빌려 우정의 인사를 전해 드린다. 지적 순례의 길에서 언제든 다

시 만나 뵐 수 있으리라 믿는다.

　마지막으로 나의 동반자 김소희 박사, 두 아들 하준과 지효에게 사랑과 감사의 마음을 전한다. 서양미술사 전공자인 아내의 지지와 조언 덕분에 이 책 속의 모든 글을 시작하고 마칠 수 있었다. 나에게 아내의 의미는 더 큰 꿈을 꾸게 만드는 사람이다. 아이들은 오늘 밤에도 침대 뗏목을 엮어 보물섬 항해로 나를 초대할 것이다. 나에게 아이들의 의미는 항상 웃음 짓게 만드는 사람이다. 꿈과 웃음, 가족이 내게 준 선물이다. 이 책은 그들에게 보내는 나의 연서戀書이다.

1장

회화, 무대, 영화 :
〈풍차와 십자가〉와
앙드레 바쟁 영화미학의 유산

그림 속을 걷는 카메라

폴란드 감독 레흐 마예브스키의 영화 〈풍차와 십자가〉는 16세기 플랑드르 화가 피테르 브뤼헐1530-1569이 그린 〈갈보리 가는 길〉1564을 영상으로 옮긴 작품이다. 영화는 디지털 기술을 동원하여 원작회화의 이차원 시공간과 그 배경이 되는 삼차원의 역사적 시공간을 화면 안에 공존시킨다. 파편적 시퀀스들을 나열하는 서사구조는 극도로 비균질적이다. 영화는 원작회화로부터 화가 브뤼헐, 그의 후원자 니콜라스 용겔링크Nicolas Jonghelink, 그리고 성모마리아를 추출하여 주요 인물로 등장시키는데, 이들 중 누구에게도 서사 전개의 중심축 역할은 부여하지 않는다. 이들은 각자 회화와 실사의 세계를 넘나들며 제한된 범위의 정보만 전달할 뿐이다. 이처럼 독특한 이미지 조성과 비관습적 서사는 영화뿐만 아니라 원작회화에 대해서도 관객의 성찰적 감상을 유도한다. 로저 에버트Roger Ebert는 〈풍차와 십자가〉의 관람 행위를 일종의 명상에 비유하면서 "영화는 가끔 서사 전통이라는 좁은 공간으로부터 도약하여 우리에게 생각할 거리를 제공한다"[1]는 말로 그 의도를 요약한다.

마예브스키 감독은 미술평론가 마이클 프랜시스 깁슨Mi-

1. Roger Ebert, "The Mill and the Cross", RogerEbert.Com, 2011년 10월 19일 입력, 2021년 7월 14일 접속, http://www.rogerebert.com/reviews/the-mill-and-the-cross-2011.

chael Francis Gibson의 저서 『풍차와 십자가 : 피테르 브뤼헐의 갈보리 가는 길에 대한 주석』을 바탕으로 브뤼헐의 회화작품을 영화로 각색했다. 깁슨은 〈갈보리 가는 길〉과 자신의 주석에 흥미를 느낀 마예브스키가 해당 작품을 다큐멘터리 형식으로 영화화할 것이라 예상했지만 감독은 극영화 방식을 선택했다.[2] 어떤 형태로든 해설을 개입시켜야 하는 다큐멘터리는 대상에 대한 거리감을 발생시킬 공산이 크다. 반면 "나는 브뤼헐의 세계 안으로 들어가고 싶었다"고 말하는 마예브스키는 원작회화에 묘사된 오백여 명의 크고 작은 인물에게 생명력을 불어넣는 것이 각색의 성패를 좌우한다고 판단한 듯하다.[3] 감독은 정지된 화폭 안의 크고 작은 등장인물을 살아있는 배우로 대체함으로써 생명력 복원이라는 추상적인 과제를 구체화했다. 그는 덧붙여 "나의 구상은 그림 안에 고정된 군중을 한데 모은 다음 무리 사이를 뚫고 지나가는 카메라를 통해 그들의 얼굴을 보고 그들의 생각을 듣는 것이었다"고 의도를 설명한다. 그러나 정지된 인물들에게 부여된 인간성이란 이들이 속한 회화의 시공간 안에서만 그 의미를 지닌다. 회화가 구상한 세계를 벗어난 인물들은 단지 움직이는 데생에 불과할 것이기 때문이다. 회화 속 인물들

2. Michael F. Gibson, *The Mill and the Cross* (University of Levana Press, Paris, 2012), p. 143.

3. Patricia Thomson, "Entering Bruegel's World", *American Cinematographer*, June 2011, p. 16. 이 장에서 〈풍자와 십자가〉의 제작 과정에 대한 설명은 톰슨의 자료를 참조했다.

의 개성 복원은 필연적으로 회화 속 세계의 재현을 요구한다.

　마예브스키는 브뤼헐이 묘사한 인물들과 브뤼헐이 구상한 세계 양자를 균등한 시각적 위상에서 복원하고 결합하는 과제를 짊어졌다. 배우들이 그림 속 인물의 의상을 입고 그들의 움직임을 연기함으로써 인물 복원 작업은 어느 정도 성공할 수 있었다. 하지만 원작의 회화세계를 스크린 위에 재현하는 작업은 여러 차례 시행착오를 거쳐야 했다. 〈풍차와 십자가〉의 제작진은 유럽 중서부의 주라Jura산맥에서 〈갈보리 가는 길〉의 중앙을 장식한 기암괴석의 형상과 흡사한 지형을 찾아냈고 이 장소를 배경으로 원작회화의 삼차원적 재현을 시도했다. 해당 장소를 카메라에 담았을 때 원작의 화면구도를 구현할 수 없음을 깨달았고 결국 실사 장면만으로 회화세계를 대체하려는 시도를 포기한다. 대신 마예브스키는 빈의 미술사박물관에서 제공한 〈갈보리 가는 길〉의 디지털 이미지를 영화 스크린 크기로 확대하거나 분할하여 〈풍차와 십자가〉의 배경에 접목하는 방식을 고안했다. 결과적으로 〈풍차와 십자가〉의 배경은 주라산맥의 풍경 사진들과 브뤼헐의 작품의 디지털 모사본을 적절히 배합하여 만들어졌다. 브뤼헐(룻거 하우어), 용겔링크(마이클 요크), 성모마리아(샬롯 램플링)와 같은 주요 인물의 모습은 배우들이 블루스크린을 배경으로 별도로 연기한 다음 후반 작업을 통해 배경 이미지와 결합되었다.

　회화와 실사 장면의 이질적 결합이 〈풍차와 십자가〉의 시

각 스타일을 규정한다면 파편적 시퀀스들의 연결은 서사 해석의 지평을 다층화한다. 이 장은 〈풍차와 십자가〉가 시도한 스타일과 서사구조의 미학적 성공 여부를 판단하지는 않는다. 대신 이 영화가 주류 상업영화의 사실적 재현과 선형적 서사에서 벗어난 의도를 영화미학의 입장에서 해명하고자 한다. 회화와 영화, 무대예술의 재현 양식이 상호텍스트적으로 교직된 〈풍차와 십자가〉는 궁극적으로 영화란 무엇인가를 질문한다고 볼 수 있다. 논의의 후반부에서는 고전 할리우드 시스템이 대표하는 극영화의 관습이 정착되기 전에 영화 매체의 본질과 가능성을 탐구했던 앙드레 바쟁의 영화이론을 참조하여 〈풍차와 십자가〉가 내포한 영화의 정체성 문제를 검토한다. 분석을 요구하는 스타일의 이종성과 서사의 다층성은 상당 부분 브뤼헐의 〈갈보리 가는 길〉에서 연유했기에 먼저 원작회화를 살펴볼 필요가 있다.

피테르 브뤼헐의 〈갈보리 가는 길〉

브뤼헐의 〈갈보리 가는 길〉을 특징짓는 요소는 무엇보다 압도적인 크기(170cm×124cm)의 화폭과 그 안을 가득 채운 오백여 명에 달하는 인물들이다. 〈십자가를 지고 가는 예수〉 또는 〈갈보리 가는 길〉로 알려진 그림의 제목이 시사하듯이 신약성서가 묘사하는 예수 수난극의 클라이맥스를 묘사하고 있는

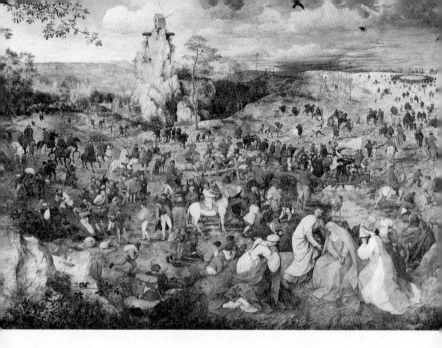

그림 1. 피테르 브뤼헐, 〈갈보리 가는 길〉, 1564

듯하다. 그러나 각양각색의 인물이 난립하는 화폭 안에서 정작 예수의 모습을 찾아내는 일은 쉽지 않다. 그림을 좀 더 세밀히 살필수록 중심부를 차지한 군중의 시선이 화면의 왼쪽 하단을 향하고 있음을 알게 된다. 그리고 거기에는 십자가를 진 예수가 아니라 노부부와 군인들의 실랑이가 묘사되어 있다. 이제 관람객은 그림의 제목과 내용이 어떤 상관관계를 맺는지에 관해서 새로운 탐색을 시작해야 한다. 이처럼 〈갈보리 가는 길〉은 주제를 명백하게 제시하기보다는 관람객의 관찰과 사유를 유도하는 작품이다.

　브뤼헐이 〈갈보리 가는 길〉을 완성한 해가 1564년임을 고려

하면 동시대 이탈리아 르네상스 회화에서 발흥한 선원근법이 브뤼헐 작품에서는 활용되지 않는다는 사실 또한 특기할 만하다. 브뤼헐이 선원근법을 활용했다면 수난받는 예수를 화면 중앙의 소실점 자리에 그려 넣고 로마 군인들과 예루살렘 군중을 그 주변에 배치하여 작품의 주제를 명확히 했을 것이다. 그러나 마예브스키는 브뤼헐의 작품에서 일곱 개의 서로 다른 시선을 발견했다. 이는 화가가 방대한 시각적 정보를 일관된 하나의 관점으로 수렴시키기보다 화면을 세부 장면으로 나누어 각각을 묘사하는 데 적절한 시선을 직관적으로 적용했음을 말해준다. 실제로 작품 안에서 십자가를 진 예수는 화면 중앙에 배치되었으나 상이한 시선의 혼재로 인해 관람객의 시야에 쉽게 포착되지 않는다. 이처럼 브뤼헐의 그림은 통념적 성서 주석에서 벗어나 예수 사건을 다양한 인물이 관여하는 전혀 새로운 컨텍스트 안으로 집어넣는 방식으로 그 의미를 재해석한다.

그렇다면 예수 사건을 재매개하는 새로운 컨텍스트란 무엇인가. 미술사학자 제임스 스나이더James Snyder는 브뤼헐이 〈갈보리 가는 길〉에서 예수 수난극과 브뤼헐 자신이 살았던 16세기 플랑드르의 현실을 접목했으며 이를 위해 다음과 같은 질문을 던졌을 것으로 추측한다. "만일 예수의 십자가 처형이 이번 주 금요일 브뤼셀4 외곽에서 예정된 사건이라면 그 실상은 어떠

4. 현대 벨기에의 수도이자 브뤼헐 생존 당시 플랑드르 안에 있던 도시.

할 것인가? 우리는 무엇을 보게 될까? 사람들은 어떻게 반응할까? 죽음에 맞닥뜨린 이가 예수라면 그의 처형 장면을 구경하는 플랑드르 군중의 심정은 어떠할까?"[5] 브뤼헐은 당시 플랑드르와 그 거주민이 처한 사회적, 정치적 현실에 예수 수난극이라는 고전적 이야기를 대입시켰다. 누구에게나 익숙한 성경의 교훈을 동원해 당대 플랑드르의 현실에 대한 예술적 논평을 시도한 것이다.

브뤼헐은 1551년 안트워프의 성누가 길드Saint Luke guild에 가입하면서 전문 화가로서의 삶을 시작했다. 플랑드르의 중심 도시였던 안트워프는 16세기 중반까지 "자본주의의 수도"로 불릴 만큼 교역과 금융의 중심지로서 번성한다.[6] 경제적 번영은 예술과 사상의 유통을 촉진하는데, 실제로 안트워프에서는 이미 1531년에 북유럽 최초의 상설 미술 작품 시장이 들어설 정도였다. 브뤼헐은 이처럼 새롭게 만들어진 미술시장에서 명성과 재산을 얻기 위해 안트워프로 이주한 수많은 화가 중 한 사람이었다.

성공한 화가로서 브뤼헐이 당면하게 되는 문제는 다름 아닌 사상이다. 스페인 제국의 지배를 받았던 당대 플랑드르에서는 종주국의 구교Catholicism에 반대하는 종교개혁 사상이 광범위

5. James Snyder, *Northern Renaissance Art* (Prentice Hall Inc., New Jersey, 2005), p. 521.

6. Larry Silver, *Pieter Bruegel* (Abbeville Press, New York & London, 2011), p. 37.

한 지지세를 얻었다.7 스페인 국왕이었던 찰스 5세는 1555년 아들 필립 2세에게 플랑드르의 지배권을 상속하기 전까지 이 지역에서 종교개혁 세력에 대한 폭정을 고수한다. 그럼에도 1520년경 플랑드르의 지하 인쇄업자들이 자국어로 번역된 마틴 루터의 저작을 외딴 마을로까지 전파할 수 있었을 정도로 신교의 세력은 수그러들지 않았다. 필립 2세는 플랑드르의 신교 세력에 대한 부친의 칙령을 고수했는데, 그 내용인즉 국가의 화평을 어지럽히는 이교도는 남자는 참수로 여자는 생매장으로 사형에 처해야 한다는 것이었다. 폭정에도 불구하고 동시대 플랑드르 특히 안트워프의 예술적, 지성적 분위기는 신교뿐만 아니라 다른 어떤 형태의 저항적 사유도 포용할 수 있을 만큼 자유로웠다. 1566년 플랑드르 전역에서 신교의 칼뱅주의를 추종하는 성상파괴주의자들이 400여 개의 교회를 장식한 그림과 조각품을 우상숭배라며 파괴한 행위는 종교적 자유주의의 극단적 예라 할 만하다. 그러나 이듬해인 1567년 스페인의 알바 공은 6만여 명의 용병을 이끌고 플랑드르에 상륙하여 대략 5만에서 10만여 명의 반체제 인사를 처단한다. 브뤼헐의 예술적 생애와 〈갈보리 가는 길〉의 창작 과정은 이와 같은 플랑드르의 종교적, 정치적 현실과 분리될 수 없다.

7. Michael F. Gibson, *The Mill and the Cross*, p. 26. 당대 플랑드르의 정치 현실에 대한 이어지는 설명은 깁슨의 설명을 요약했다.

〈갈보리 가는 길〉의 중앙에서 긴 띠를 이룬 붉은 망토의 병사들은 바로 브뤼헐 시대 스페인 궁정의 폭압을 대변했던 용병들이다. 알바 공의 플랑드르 침략을 예표하듯 그림 속의 스페인 용병은 예수를 골고다 언덕으로 호송하는 로마군의 역할을 맡았다. 앞서 언급한 왼쪽 하단의 노부부와 군인들의 실랑이 장면은 신약성서가 언급하는 시몬Simon of Cyrene과 그의 아내를 표상한다. 시몬은 예수의 십자가를 함께 진 사람이다. 시몬의 아내는 브뤼헐 시대 사람들이 사용했던 묵주를 허리춤에 차고 있는데, 깁슨에 따르면 이 또한 이 작품이 당대 플랑드르 현실을 반영하고 있음을 드러내는 기표이다.[8] 스페인 용병이 로마 병사와 등치된다면 플랑드르의 군중은 메시아를 못 알아본 유태인이라고 할 수 있다. 그렇다면 그림 속의 예수는 현실의 어떤 존재인가? 이 질문에 대한 즉답을 찾기는 쉽지 않다. 다만 확실한 것은 브뤼헐이 플랑드르의 거주민을 폭정의 희생양이자 인간 존재의 비극성을 구현하는 모티프로 바라봤다는 사실이다.

중심 사건의 주변을 둘러싼 풍경과 도상은 이 사실을 상징적으로 드러낸다. 중앙 왼편의 기암괴석 위에 우뚝 솟은 풍차는 깁슨의 해석에 따르면 천체의 운행을 상징한다.[9] 천체의 운행이란 거역할 수 없는 자연법칙으로서 인간이 스스로 통제할

8. 같은 책, p. 78.
9. 같은 책, p. 52.

수 없는 운명을 암시하기도 한다. 그러나 풍차를 지나쳐 오른편 골고다 언덕으로 향하는 예수는 자연법칙에 도전하고 있으며 죽음과 부활을 통해 그 통치권을 박탈할 것이다. 인간은 예수의 희생 덕분에 자신의 비극적 운명을 되돌릴 수 있다. 그러나 아직 예수의 희생과 부활의 드라마는 종결되지 않았고 사람들은 창조주의 의도를 알지 못한다. 오른쪽 하단에서 비탄에 잠긴 성모마리아와 사도 요한 그리고 두 명의 여인은 메시아를 인지했으되 그 희생의 이유를 알지 못하는 인간을 표상한다. 반면 이들의 왼편 대칭점에 앉은 날품팔이는 자신의 등에 짊어진 빵이 상징하는 예수의 복음을 만방에 전파할 존재이다. 마지막으로 화면의 오른편 가장자리에 선 두 남자를 주목할 필요가 있다. 검은 옷의 남자는 격정적인 눈빛으로 사태를 주시하는 한편 흰 옷을 입은 남자는 무심한 시선을 견지한다. 깁슨은 첫 번째 인물이 옷 색깔이나 머리 모양으로 보아 브뤼헐이 살았던 시대의 칼뱅주의자를 묘사하며 스페인의 폭정에 대한 플랑드르 민중의 분노를 대변한다고 본다.[10] 반면 화가 자신의 모습인 것으로 추정되는 두 번째 인물은 처연한 태도로 사태를 관망한다. 그에게 용병의 만행이란 인간사에서 되풀이되는 허다한 비극의 재연일 뿐이다. 언제 어디서나 존재해온 박해의 희생자들에게 신은 뭐라고 답할 것인가. 화가에게는 박해받는 모

10. 같은 책, p. 121.

든 이가 곧 수난의 예수이며 몸소 인간의 고통을 감내하는 창조주 자신이다. 〈갈보리 가는 길〉은 관람자가 수난당하는 예수의 참 의미를 플랑드르의 현실로부터 추출해내기를 유도하는 작품이라고 볼 수 있다.

회화에서 영화로

브뤼헐의 〈갈보리 가는 길〉은 16세기 중반 플랑드르 민중에 대한 스페인 궁정의 폭정, 예수의 십자가형이라는 성서적 사건, 그리고 이 두 상황을 결합시켜 묘사한 화가의 존재를 하나의 화폭에 담고 있다. 〈풍차와 십자가〉가 원작회화를 개작한다면 이 세 가지 서사세계 중 어느 하나에 집중할 것이라고 유추할 수 있다.

첫째로 영화는 브뤼헐이라는 역사적 인물에 집중하여 그가 억압받는 동시대인과 공유했을 인간적 고뇌를 강조하고 그의 전기적 삶 자체를 복원할 수 있을 것이다. 비근한 예로 안드레이 타르코프스키Andrei Tarkovsky 감독의 〈안드레이 류블로프〉Andrei Rublev, 1966는 러시아의 성상화가 류블로프의 순교자적 삶을 극화한다. 이 영화는 화가의 삶이 결국 그의 작품에 내재한 종교성의 근원임을 시사한다. 둘째로 〈풍차와 십자가〉는 브뤼헐 회화의 독특한 스타일에 천착하여 그것의 미적 기원을 탐구하는 방식을 고려할 수 있을 것이다. 구로자와 아키라의 연

작영화 〈꿈〉1990의 일화 중 하나인 〈까마귀〉는 화가 반 고흐가 매료되었을 시골의 풍광을 재현한다. 이 장면은 농촌의 풍경을 고흐의 작품 이미지와 특수효과로 결합하여 고흐가 구사한 인상주의 스타일의 기원을 암시한다. 마지막으로 영화는 회화작품이 구현하는 시각적 세계 안으로 들어가서 그 정태적 시공간에 서사와 움직임을 부여할 수 있을 것이다. 이 방식은 원작 그림의 회화적 성격을 영화가 탈색시킬 수 있으므로 위험 부담이 크다. 하지만 이차원적 회화에 서사적 역동성을 부여하는 유력한 방식이다. 알랭 레네Alain Resnais와 로버트 헤슨스Robert Hessens는 〈게르니카〉Guernica, 1950에서 피카소Pablo Picasso의 그림 〈게르니카〉를 다큐멘터리 방식으로 재현한다. 여기에서 카메라는 피카소가 스페인 내전의 잔학상을 고발하기 위해 그려 놓은 인물 군상의 모습을 차례로 부각한다. 시적 내레이션이 분할 촬영된 회화 이미지들의 흐름과 병행되면서 전쟁 피해자들의 부당한 고통을 호소한다. 이 작품은 실제 배우를 동원하지는 않지만 시적 내레이션과 근접촬영된 회화 속 이미지들이 각각 서사와 인물의 역할을 대신하게 만들어 그림에 내재한 서사를 복구한다.

이상과 같이 회화를 영화화하는 데 초점이 될 만한 요소를 역사적 존재로서의 작가, 원작회화의 스타일, 회화 속 서사 내용으로 구분해볼 수 있다. 공교롭게도 〈풍차와 십자가〉는 〈갈보리 가는 길〉을 각색하는 과정에서 이 세 요소 모두를 영화의

서사구조 안에 포함한다. 그 이유는 원작회화 자체가 그 세 요소를 작품 안에서 두드러지게 활용하기 때문일 것이다. 그림은 이미 16세기 플랑드르의 현실, 예수의 십자가 처형이라는 성서적 주제, 그리고 화가 자신의 모습을 모두 담고 있다. 이것들이 각각 회화 속 이야기, 그림의 구성양식, 그리고 작가의 전기적 정보에 상응하는 셈이다. 영화의 첫 장면이 이 같은 각색 스타일을 요약하여 선보인다.

〈풍차와 십자가〉의 도입 장면은 〈갈보리 가는 길〉을 활인화 방식으로 재현한다. 활인화는 의도된 의상을 갖춰 입은 배우들이 극적 조명 아래서 정지된 포즈를 취함으로써 회화적 이미지를 삼차원적으로 표상하는 무대극의 일종이다. 가장행렬의 참가자들이 실존 인물이나 역사적 사건을 재현하는 것 또한 활인화의 한 형태라 할 수 있다. 영화는 종종 대중에게 잘 알려진 고전회화 작품을 스크린 위에 활인화 방식으로 구현함으로써 독특한 의미 효과를 꾀하기도 한다. 전쟁풍자극 〈매쉬〉M*A*S*H, 1970의 클라이맥스 장면에서는 다빈치Leonard Da Vinci의 〈최후의 만찬〉1497을 코믹하게 모사하여 다수 인물을 긴 탁자의 주변에 배치함으로써 군대의 엄숙주의를 조롱한다. 〈풍차와 십자가〉의 첫 장면에서는 〈갈보리 가는 길〉의 우측 전면에 그려진 비탄에 빠진 마리아와 그녀를 둘러싼 사도 요한 및 두 여인의 모습을 구현하기 위해 배우들이 의상을 갈아입고 있다. 그 외의 주변 인물 또한 각자 맡은 역할을 시연하면서 활인화에 참여한다. 배

우들은 다른 참여자나 관객은 염두에 두지 않은 듯 각자 맡은 배역에 몰두한다. 이들 사이를 비집고 브뤼헐과 그의 후원자인 용겔링크가 지나간다. 용겔링크는 침묵을 깨며 "결국 이 그림은 일단의 성인들이 과거로부터 돌아와 현재 플랑드르인의 운명을 애통해하는 장면이라고 할 수 있겠군"이라며 브뤼헐의 의중을 묻는다. 브뤼헐은 그렇다고 대답하면서 완성된 그림은 원한다 면 가져가도 좋다고 대꾸한다. 이 대화 직후 화면은 성모마리아 캐릭터를 중심으로 원작의 한 부분만을 부각하던 쇼트를 확장 하면서 〈갈보리 가는 길〉 전체의 이미지를 활인화로 표상한다. 곧이어 영화의 오프닝 크레디트가 뒤따른다.

도입부의 활인화 장면은 오프닝 크레디트 이후에 전개될 영 화의 서사와 시각적 스타일을 규정하는 준거점이다. 활인화는 일차적으로 원작회화를 일종의 무대극으로 변환시키면서 캔버 스 위에 그려진 오브제들에 시각적 생동감과 서사적 구체성을 부여한다. 이 방식을 통해 그림 속의 모든 인물은 아니지만, 상 당수의 인물이 배우의 몸을 빌려 입체적으로 재탄생한다. 그밖 에 고정된 다수의 인물과 더불어 그림의 배경을 구성하는 중앙 의 풍차와 왼편의 예루살렘, 오른편의 골고다 언덕은 활인화된 세계의 배경이기도 하다. 원작의 시공간은 활인화 방식을 통해 영화 속에서 나름의 작동원리를 갖춘 독자적인 세계를 산출한 다. 이 사실은 도입 장면 이후의 서사와 시공간이 납득할 만한 설명이 없이 회화와 실사를 넘나들며 전개되는 상황을 관객이

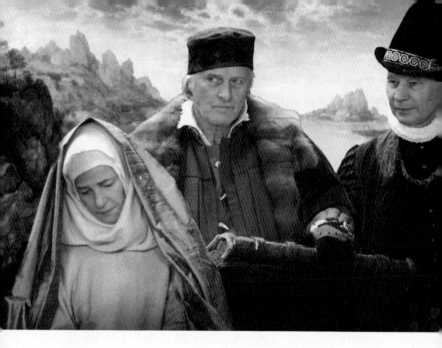

그림 2. 〈풍차와 십자가〉의 도입부 중 한 장면. 성모마리아 캐릭터가 활인화를 준비하는 한편, 우측에서는 브뤼헐과 용겔링크가 그림에 대한 대화를 나누고 있다. © Lech Majewski

이해할 수 있도록 돕는다.

활인화의 연극적 성격은 이 방식이 브뤼헐이나 용겔링크 같은 서사 바깥의 인물이 자연스럽게 서사 속 시공간 안으로 참여할 수 있도록 만듦으로써 독특한 효과를 발휘한다. 원작회화에서 브뤼헐과 용겔링크는 회화 속 세계의 목격자처럼 캔버스의 한 구석에 그려져 있기는 하다. 그러나 영화에서 이 두 사람은 그림의 해설자 내지는 영화 전체의 내레이터로서 새로운 역할을 부여받는다. 도입 장면에서 이미 그림은 무대극의 형태로 변형되었기 때문에 두 사람은 활인화를 연기하는 여타 배우들

의 연출자로서 무대 위에 서는 셈이다. 이후 영화의 전개 과정에서도 두 사람은 무대극이나 실사의 형태로 변모한 원작회화와 영화 관객 사이의 소통을 매개한다.

〈풍차와 십자가〉의 도입부는 그 자체로 회화, 무대극, 픽션 영화의 성격을 모두 갖는다. 회화의 영화화가 화가를 둘러싼 역사적 현실 구현, 원작회화의 스타일 복원, 회화 내용의 서사화 중 어느 한 가지를 강조하는 방식으로 기획될 수 있다고 보았을 때, 〈풍차와 십자가〉의 활인화 방식은 이 모든 방법을 포용하는 효과를 발휘한다. 이 사실을 도입부 이후의 장면 분석을 통해 좀 더 세밀히 검증해볼 수 있다.

오프닝 크레디트 직후의 첫 장면은 원작 그림의 풍차를 배경으로 익명의 두 인물이 횃불을 들고 지나가는 모습을 보여준다. 풍차 이미지의 평면성은 해당 장면이 그림 위에서 벌어지고 있음을 알게 해주지만 움직이는 두 사람은 분명히 삼차원의 실재이다. 이어지는 쇼트는 두 인물의 모습을 좀 더 근접 촬영하되 여전히 회화적 배경 안에 머물러 있다. 다음 쇼트는 회화이미지에서 완전히 벗어나서 현실적인 숲의 모습을 담고 있는데, 이 장소에서 나무꾼인 듯한 두 남자가 베어갈 나무를 고르고 있다. 두 남자의 진지한 표정은 이들이 찾는 나무가 통상적인 용도로 쓰이지는 않을 듯한 느낌을 준다. 이처럼 두 나무꾼이 등장하는 시퀀스는 명백히 도입부의 활인화 장면이 창조적으로 변형된 모습이다. 관람자는 쇼트의 이미지 변화를 통해 그림

의 관객에서 영화의 관객으로 의식의 변화를 겪는다. 나무꾼 시퀀스를 잇는 롱쇼트는 일단의 기마병들이 멀찍이서 안개를 뚫고 다가오는 장면이다. 브뤼헐의 〈갈보리 가는 길〉을 잘 아는 관객이라면 이들이 그림에서 예수를 호송하는 모습으로 묘사되는 스페인 용병임을 어렵지 않게 눈치챌 것이다. 원작회화에 익숙지 않은 관객일지라도 도입부 장면에서 이미 움직이는 기마병들이 등장했기에 이들의 모습에 이질감을 느끼지는 않는다. 이 장면에 이르면 영화는 더는 동영상으로 처리된 회화가 아니라 사실주의적 극영화이다.

회화에서 영화로의 전개 방식을 염두에 두었을 때 기마병 시퀀스 직후 장면의 미장센 처리 방식은 흥미롭다. 세 개의 쇼트로 구성된 해당 장면에서는 오두막에 기거하는 젊은 두 남녀의 모습을 클로즈업, 미디엄쇼트, 롱쇼트의 순서로 포착한다. 오두막 내부를 드러내는 두 번째와 세 번째 장면에서는 창문 바깥으로 〈갈보리 가는 길〉의 오른편에 묘사된 처형대가 비친다. 창문틀은 스크린 내부의 스크린을 조성하면서 딥포커스 방식으로 처형대와 그 주변을 배회하는 까마귀의 모습까지 선명하게 전시한다. 그러나 창틀 내부의 풍경은 원작회화의 이미지와 색감을 그대로 재현함으로써 오두막 내부의 사실적 묘사와는 구별되는 회화적 세계이다. 오두막 내부의 영화적 재현과 창틀 풍경의 회화적 재현이 공존하는 미장센은 해당 장면이 그림의 세계 안에서 진행되는 상황이라는 사실을 상기시킨다. 잠시

나마 영화의 세계 안으로 침잠했던 관객은 눈앞에 펼쳐진 시공간이 결국 활인화된 그림 안의 세계임을 다시 한번 기억하게 된다. 이어지는 시퀀스는 풍차방앗간 내부의 모습이다. 풍차의 관리인인 듯한 노부부가 잠자리에서 일어나서 방아에 빻을 곡식을 고르는 모습이 롱테이크로 포착된다. 동시에 또 한 사람의 기술자가 풍차 내부에서 외부로 이어지는 거대한 계단을 밟고 나가 풍차 날개의 돛을 팽팽히 잡아끌어 풍차를 작동시킨다. 풍차 시퀀스는 이 과정을 다시 사실주의적인 극영화의 양식으로 재현한다.

이상에서 오프닝 시퀀스 이후 대략 7분 30초에 걸친 영화 서사와 시각 스타일의 전개 방식을 살펴보았다. 영화는 회화와 극영화의 재현 방식을 공존시켜 관객에게 영화 속의 세계가 활인화된 시공간임을 지속해서 환기시킨다. 그러나 개별 장면의 내용과 장면 전환의 이음매는 매우 산만하다. 나무꾼 시퀀스, 용병 시퀀스, 오두막 시퀀스, 풍차방앗간 시퀀스는 이들이 브뤼헐의 원작회화에 담긴 소재라는 사실을 제외하면 영화 속에서 어떤 일관된 서사를 만들어내는지는 분명하지 않다. 회화 방식과 영화 방식의 느슨한 공존은 시퀀스의 서사적 얼개에서도 동일하게 반복되는 것이다.

물론 장면이 축적될수록 서사 내용은 점차 구체성을 띠며 선행하는 시퀀스의 내용들 또한 인과관계를 어느 정도 확보한다. 가령 나무꾼들이 나무를 베는 상황은 이후 장면에서 나무

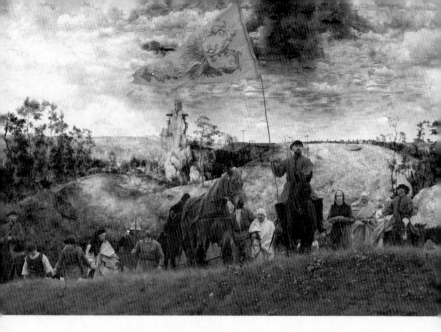

그림 3. 극 중 기마병들의 모습을 포착한 쇼트이다. 전경의 땅, 중경의 기마병과 주변 민중의 모습은 실사로 촬영되었다. 그러나 후경의 언덕과 하늘은 브뤼헐 원작의 회화 이미지를 드러낸다. 실사세계와 회화세계가 병존하는 방식은 〈풍차와 십자가〉의 지배적 스타일이다. © Lech Majewski

를 향해 성호를 긋는 수도사가 나무꾼들의 작업공간에 함께 등장함으로써 결과적으로 이들이 예수가 지고 갈 나무 십자가를 제작하고 있음을 암시한다. 오두막 시퀀스의 젊은 두 남녀 중 남성 캐릭터는 이후 장면에서 스페인 용병에 의해 나무처형대 위에 포박된 채 까마귀 밥으로 버려진다. 이 장면은 플랑드르 민중에 대한 스페인 궁정의 폭압적 통치를 묘사한다. 그런데도 이 모든 장면은 전체 러닝타임의 3분의 1이 경과할 때까지 이해가 용이한 일관된 플롯을 구성하지 못한다. 그 주된 이유는 각각의 장면이 산발적인 배경을 제시할 뿐 특정 주인공을

중심으로 한 일관된 갈등 구조를 만들어내지 않기 때문이다. 데이비드 보드웰David Bordwell은 고전 할리우드 영화가 자연현 상이나 역사적 상황 또는 우연적 사건을 서사의 동인으로 활용 할 수는 있지만, 그 모든 요소는 인물의 심리적 반응을 불러일 으키는 계기로 활용된다고 밝힌 바 있다.[11] 〈풍차와 십자가〉에 서는 예수의 고난을 준비하는 나무꾼의 벌목이나 스페인 용병 의 만행과 같은 상징적·역사적 동인이 제시되지만, 이들은 특정 인물의 심리적 결단을 촉발하는 계기로 작동하지 않고 파편화 된 퍼즐 조각들로 머무는 듯하다.

그러나 영화는 활인화의 연극적 방식이 허락하는 또 하나 의 요소 즉 브뤼헐과 용겔링크의 등장에 의해 고유한 서사적 짜임새를 드러내기 시작한다. 앞서 지적한 바와 같이 활인화는 회화작품을 연극화하면서 브뤼헐이나 용겔링크와 같은 서사 외적 인물이 해설자로 회화의 시공간 안에 침투할 수 있는 근거 를 마련한다. 이 두 사람과 후반부에 등장하는 성모마리아 캐 릭터를 제외하고 나머지 등장인물은 대사가 없다. 따라서 이들 의 대사는 영화 서사에 의미를 부여하는 데 절대적인 역할을 담당한다. 도입부에서 브뤼헐과 용겔링크가 짧은 대화를 나눈 이후 대략 30여 분이 지난 다음 용겔링크가 다시 등장한다. 그

11. David Bordwell, "Story Causality and Motivation", *The Classical Holly-wood Cinema*, (eds.) David Bordwell, Janet Staiger and Kristin Thompson (Routledge & Kegan Paul, London, Melbourne and Henley, 1985), p. 13.

는 회화작품이 표현하는 현실 속의 한 인물이 되어 플랑드르인에게 가해지는 스페인 용병의 폭력을 개탄하며 다음과 같은 독백을 읊조린다.

횡포한 저들의 태도를 감당하기 힘들군. 난 종종 자제심을 유지하기가 힘들어. 붉은 제복을 두른 저 외국 용병들은 우리 위에 군림했던 스페인 주군들의 명령을 좇아 이곳에 와 있지. 날이 지나도 저들의 태도는 혐오 그 자체야. 인간의 자긍심과 기독교도의 겸양 그리고 상식 자체에 대한 모독이지. 나는 안트워프의 시민이자 명망 있는 은행가야. 그림 수집가이기도 해. 또 내가 회원으로 있는 '스콜라 카리타티스'는 특정 신조를 배척하지 않고 모든 사람을 받아들이는 단체야. 나와 더불어 이 위대한 도시의 많은 사람들은 신조를 망라하여 선량한 모든 이가 평화와 상호이해 속에서 함께 모일 수 있다고 믿지. 애석하게도 우리의 통치자이기도 한 스페인 국왕은 그렇게 생각하질 않아. 지금은 모든 전통을 죽여 없애는 게 그의 기쁨이야. 남자는 참수해 죽이고 여자는…, 여자는… 난 그 모든 걸 목격했어.

용겔링크의 대사는 브뤼헐의 원작회화 〈갈보리 가는 길〉이 제작될 당시의 시대적, 정치적 상황을 설명함으로써 앞선 시퀀스들의 이해를 돕는다. 또 한편 실존 인물인 용겔링크에 대해서

전기적 정보를 제공하는데, 이 신상 정보가 해당 인물에 대한 관객의 동일시를 유도함으로써 용겔링크를 중심으로 한 서사 이해의 단초를 마련한다. 용겔링크는 이미 신교를 수용함으로써 구교의 신학적 도그마를 극복한 안트워프의 시민들을 칭송하는 한편 이에 대한 스페인 궁정의 탄압을 "상식 자체에 대한 모독"이라고 고발한다.

용겔링크의 시퀀스에 이어 바로 브뤼헐이 등장하는데 이때 브뤼헐의 대사는 용겔링크의 현실 인식에 대한 브뤼헐의 예술적 답변이라 할 만하다. 스스로 안트워프의 명망 있는 시민임을 자처하는 용겔링크는 자신이 목격한 "그 모든 것"을 공개적으로 고발할 용기는 없는 듯하다. 그는 브뤼헐의 작업을 후원함으로써 간접적으로 신앙적 양심을 실천하려 했는지 모른다. 따라서 브뤼헐의 그림은 무엇보다 용겔링크가 목격한 현실의 총체성을 복원할 의무를 지닌다. 브뤼헐의 대사는 그러한 목적을 실현하기 위한 화가 자신의 창작방법론을 담고 있다.

내 그림은 많은 얘기를 해야 하오. 모든 걸 담을 수 있을 만큼 커야 하지. 모든 것, 모든 사람 말이오. 백여 명은 돼야 할 거요. 난 오늘 아침에 거미줄로 집을 짓던 거미처럼 작업할 계획이오. 거미는 일단 시작점을 찾소. 내 그림에선 여기가 거미줄의 중심이오. 사건들의 맷돌 바로 밑이오. 구원자 그리스도가 맷돌 속의 낱알처럼 무참히 갈리고 있소. 붉은 제복의 스페인 용병들

이 구주를 골고다 언덕으로 몰고 가는 모습이 보이오. 그는 내 그림의 중심부에 놓였지만, 나로서는 그가 눈에 띄지 않도록 감추어야 하오….

　　브뤼헐의 대사는 일차적으로 〈갈보리 가는 길〉의 시각적 구도에 대한 설명이다. 극 중 브뤼헐은 다시 한번 활인화된 회화의 연출자 역할을 맡으면서 원작회화의 국부적 장면들을 해설한다. 브뤼헐은 서사화된 회화의 내부 세계와 자신이 해설자로서 위치한 회화 외부의 세계를 자유롭게 넘나든다. 브뤼헐 캐릭터가 제공하는 해설을 통해 영화 관객은 원작회화가 성경 속 인물인 시몬의 역할을 시각적으로 부각했고, 그리하여 감상자가 그림 속에서 예수의 존재를 쉽게 찾지 못하도록 하였다는 사실을 알 수 있다. 또 해설자 브뤼헐은 원작회화의 사방에 있는 네 가지 도상의 의미를 말해 준다. 중앙 상단의 풍차는 고전 회화에서 주로 등장하는 창조주의 역할을 대신하여 "삶과 운명의 빵"을 만드는 주체이다. 중앙 하단에 앉아 있는 날품팔이는 풍차에서 만들어진 빵, 즉 신의 섭리를 실어 나르는 존재이다. 같은 맥락에서 왼편 가장자리의 예루살렘은 생명을, 오른편 가장자리의 원형 처형장은 죽음을 상징한다. 영화는 브뤼헐의 해설과 함께 이에 부합하는 그림 속 이미지를 활인화 방식으로 제시함으로써 영화와 회화 사이의 상호텍스트적 의미 창출을 매개한다.

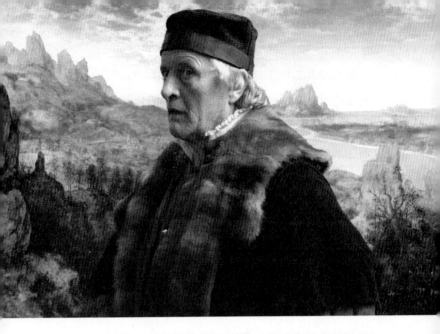

그림 4. 극 중 브뤼헐은 서사화된 회화의 내부 세계와 자신이 해설자로서 자리한 회화 외부의 세계를 자유롭게 넘나든다. ⓒ Lech Majewski

앞서 등장한 용겔링크의 대사는 원작회화가 제작된 시기의 역사적, 정치적 현실을 요약했다. 뒤이어 등장한 화가 브뤼헐은 용겔링크의 시대적 고민을 거미줄 구도와 상징적 도상을 활용해 화폭에 담아낸다. 〈풍차와 십자가〉는 이 같은 현실과 예술의 조응 관계를 무대극 형식을 빌려 스크린 속에 보존한다. 또 한편 영화 서사는 브뤼헐이나 용겔링크와 같은 무대 외부의 발화자들에게 회화에 대한 의미 부여 작업을 전적으로 내맡기지는 않는다. 영화의 중반 이후부터는 비록 브뤼헐의 예술적 피조물이기는 하지만 그림 속 성모마리아 캐릭터가 회화 및 영화의 주제를 피력하는 주체로 등장한다. 영화는 〈갈보리 가는 길〉의 구

도와 도상적 의미를 더욱 구체적으로 설명하기 위해 브뤼헐과 용겔링크의 대화 장면을 추가적으로 삽입하지만 절정에 이를 수록 예수의 십자가 처형을 묘사하는 데 집중한다. 이 과정에서 브뤼헐은 해설의 주도권을 성모마리아에게 내어준다. 영화의 마지막 대사인 성모마리아의 독백은 다음과 같이 끝맺는다.

내가 어떻게 여기 마냥 서 있을 수 있지? 내가 뭘 할 수 있을까? 생각할 수가 없군. 이해할 수가 없어. 그는 이유를 갖고 태어났어. 난 그걸 그가 내 몸 안에서 태동을 시작하는 날부터 알고 있었어. 자라면서 그는 세상에 빛을 가지고 왔지. 그 빛이 우리의 썩은 전통과 관습이라는 음험하고 사악한 기득권을 위협했지. 그는 신도 인간에게도 관심을 두지 않았어. 자신의 비천한 확신과 권력에만 몰두한 모든 흉악한 바보들에게는 하나의 위협이었어. 그러고는 이제 어둠뿐이야. 전통과 관습이 이 밤을 몰고 왔어. 나로서는 더 이상 이해할 수가 없어.

극 중 성모마리아의 독백은 예수 탄생과 부활의 의미에 관한 성서신학의 전통적 해석이다. 이어지는 장면은 예수의 십자가 처형 장면 이후 폭풍우가 몰아치는 상황을 묘사함으로써 성서가 기록하는 예수의 죽음과 부활 사이의 천지개벽 상황을 그린다. 예수 부활의 전조를 제시하여 성모의 의구심에 답하는 셈이다. 이와 함께 영화는 예수 처형 이후의 상황 중 하나로 예

그림 5. 극 중에서 예수의 탄생과 죽음의 의미를 성찰하는 성모마리아. © Lech Majewski

수를 팔아넘긴 유다의 자살 장면을 삽입한다. 유다는 사각형의 형틀에 밧줄을 달고 스스로 목을 매는데, 이 형틀의 후미에는 화가 브뤼헐이 자신의 스케치 묶음을 들고 홀로 서 있다. 이곳에서 브뤼헐은 폭풍우의 시작을 알리는 회오리에 자신의 스케치들이 날려 흩어지는 모습을 속절없이 지켜봐야만 한다. 이 장면은 예수의 죽음과 부활이라는 신적 섭리 안에서 예술가 브뤼헐과 그의 창작물 또한 한낱 피조물일 뿐임을 암시한다.

결국 〈풍차와 십자가〉의 절정 부분에서 성모마리아가 자신의 독백에서 소개하는 메시아의 죽음과 부활은 극 중 브뤼헐과 용겔링크의 통제력을 넘어서는 초월적 사건이다. 성모마리아는 브뤼헐과 용겔링크의 의도를 대변하는 매개체가 아니라 오히려 그들의 생각과 창조력에 의미를 부여하고 최종적으로 원작회화

와 영화의 주제를 요약하는 주체이다. 용겔링크가 원작회화를 둘러싼 역사적 현실성을 설명하고 브뤼헐이 그 역사적 현실을 묘사하는 자신의 창작방법론을 설파한다면, 성모마리아는 그림과 영화가 공유하는 서사의 성서적 주제를 확인시킨다고 볼 수 있다. 이렇게 해서 세 인물은 회화를 영화로 개작하는 과정에서 각각 역사적 현실, 스타일, 주제라고 하는 세 가지 핵심 사안을 체현한다.

그러나 개별 인물의 서사적 입지가 독립적일수록 관객 입장에서는 이들 중 누구와도 일관된 동일시를 유지할 수 없으며 서사에 대해서도 거리감을 느낄 수밖에 없다. 더욱이 세 인물이 영화 안에서 회화, 무대극, 극영화라는 상이한 시공간을 넘나들기 때문에 관객은 서사세계에 대해 균일한 감각을 유지하기 힘들다. 관객은 회화도 연극도 영화도 아닌 이 세 가지 매체가 교집합처럼 구축한 시공간의 무중력 상태에 머물 수밖에 없다. 이 가상의 공간에 머묾으로써 관객은 어느 인물에게도 심리적으로 고착되지 않고 상호 침투가 불가능한 세 가지 세계를 조망하듯 관람할 수 있을 뿐이다. 영화의 마지막 장면은 오스트리아 빈의 미술사박물관이 소장한 〈갈보리 가는 길〉의 실제 모습을 다큐멘터리 영상으로 보여준다. 관객은 막바지에 이르러 '지금까지 무엇을 본 것인가?'라고 자문할 가능성이 크다. 상이한 매체와 이야기가 혼재한 〈풍차와 십자가〉의 구성 원리를 한마디로 규정하기 힘들기 때문이다. 다만 이 작품이 고전 할리우드

영화와 같은 영화 제작의 관습적 규범에서 일탈하는 것은 분명하다. 다음 절에서는 앙드레 바쟁이 구상한 리얼리즘 영화이론의 통찰을 빌려 〈풍차와 십자가〉가 보유한 형식미학을 검토하고 그것이 촉발하는 관객성의 일면을 살펴보려 한다.

회화와 영화의 공존 양식

〈풍차와 십자가〉는 예술영화인가? 데이비드 보드웰은 영화감독의 창조적 비전이라는 낭만주의적 관점을 배격하면서 예술영화가 1950년대 이후 유럽영화에서 비롯된 일단의 특화된 주제와 스타일을 지칭하는 용어라고 주장한다.[12] 예를 들어, 네오리얼리즘이나 누벨바그 영화가 그러하듯 예술영화는 인간소외 같은 현대적 문제를 로케이션 촬영으로 기록함으로써 주제와 스타일에서 사실주의를 추구한다. 통상 예술영화의 주인공은 명확한 목표 없이 실존적인 방황에 휩쓸리는데, 이 때문에 영화의 서사구조 또한 느슨한 여정일 경우가 많다. 실존적 여정은 보통 목적의 성취나 갈등의 해결이 아닌 모호하고 암시적인 결말로 끝을 맺는다. 가령 미켈란젤로 안토니오니Michelangelo Antonioni의 〈확대〉Blowup, 1966에서 살인사건의 실마리를 좇

12. David Bordwell, "The Art Cinema as a Mode of Film Practice", *Poetics of Cinema* (Routledge, New York and London, 2008), p. 152.

는 주인공의 추적은 무위로 종결되지만, 그 서사 자체가 진실이 과연 포착 가능한 것인가라는 철학적 질문이기도 하다.

　예술영화는 사실주의에서 출발하여 모호성이라는 결론으로 도달한다. 그런데 어떻게 사실주의와 모호성이라는 일견 상반된 가치가 같은 영화 형식 안에 양립할 수 있는가? 보드웰은 예술영화의 관객이 모호성을 영화감독, 즉 작가의 의도로 파악한다고 본다. 작가성이라고 부를 만한 이 요소는 관객이 예술영화의 시작점에서는 사실주의의 요소에 집중하여 영화를 이해하도록 하지만 점차 불분명해지는 플롯에 직면하여 그 의도가 무엇인지를 스스로 탐색하게끔 만든다.[13] 따라서 관객은 불완전한 이야기를 영화 제작자의 나태나 실수가 아닌 고도의 커뮤니케이션 전략으로 받아들인다. 그 결과 모호성이 증대될수록 관객은 그만큼 영화작가의 의중을 파악하는 데 관심을 기울인다. 보드웰에 따르면 예술영화는 일반적으로 플롯의 요소들을 교란시켜 관객이 다음과 같은 의문을 품게 만든다. "누가 이 이야기를 하는가? 이 이야기가 어떻게 전달되는가? 이 이야기는 왜 이 방식으로 전달되어야 하는가?"[14]

　이상의 질문들은 〈풍차와 십자가〉가 제시하는 질문들과 정확히 일치한다. 용겔링크, 브뤼헐, 성모마리아의 세 인물은 각각

13. 같은 글, p. 155.
14. 같은 곳.

역사적 현실, 회화의 구도, 성서적 주제라는 세 가지 이야기를 회화, 무대극, 픽션 영화의 시공간을 넘나들면서 전달하고 결국 관객에게 그러한 서사 방식의 의도와 효과를 자문하게 만든다. 〈풍차와 십자가〉는 명백히 보드웰이 구획한 예술영화의 틀 안에 포함된다. 문제는 그러한 형식미학적 분류가 그 자체로 작품이 제기하는 질문의 해답이 될 수는 없다는 데 있다. 〈풍차와 십자가〉를 예술영화로 분류한다고 해서 이 작품의 실험적 스타일과 모호한 서사가 자동적으로 고유한 의미를 드러내는 것은 아니다.

보드웰은 예술영화의 역사적 근원을 1920년대 이후 할리우드 고전영화와 유럽 모더니즘 영화의 경계선상에서 찾는다. 할리우드 고전영화가 자기완결적 서사를 추구하고 모더니즘 영화가 소비에트 몽타주가 보여주듯이 영화예술의 인지적 효과를 탐구했다면, 예술영화는 이들 사이에서 중의적 사실주의라고 하는 제3의 길을 모색했다. 그러나 보드웰의 분류는 고전 할리우드가 쇠락하고 유럽 예술영화가 등장한 1950~60년대 이후의 영화미학에 대한 결과론적 해석이다. 그리피스D. W. Griffith의 평행편집, 소비에트 몽타주, 독일 표현주의, 이탈리아 네오리얼리즘 등 영화사의 주요 시기마다 제기된 기법상의 실험들은 거의 예외 없이 영화예술의 본질에 대한 탐구 정신에서 비롯되었다. 보드웰의 관점 또한 예술사를 규범과 일탈의 상호작용으로 파악한 러시아 형식주의 비평을 영화사 연구에 원용한 결과이다.

그렇다면 〈풍차와 십자가〉를 고전영화에 대한 예술영화적 일탈로 파악하기 이전에 영화예술이라는 포괄적 관점에서 재고해 볼 수 있다. 이를 통해 예술영화로서 〈풍차와 십자가〉가 지닌 형식미학의 목적과 효과에 대해서 좀 더 구체적인 통찰에 이를 수도 있을 것이다.

보드웰은 앙드레 바쟁이 예술영화의 존재양식을 인지한 최초의 영화이론가 중 한 사람이라고 지적한다.[15] 그에 따르면, 바쟁은 영화의 느슨한 서사구조가 실제 삶을 반영하기에 적합한 방법이며, 비슷한 맥락에서 네오리얼리즘이 구사하는 딥포커스나 롱테이크 등의 기법은 할리우드 영화의 심리적 사실주의와는 구별되는 시공간의 현실성을 구현하는 것으로 본다. 보드웰은 바쟁의 리얼리즘 영화론을 은연중에 자신의 형식주의적 프레임 안으로 끌어들이지만, 역사적으로 보아 바쟁은 1943년에서 1958년 사이에 영화비평가로 활동했으며 이때까지 영화에 대한 양식상의 구분은 보편적으로 자리 잡지 않았다. 바쟁과 같은 시기에 활동했던 프랑스 영화감독 장-샤를 타첼라Jean-Charles Tacchella에 따르면 2차 세계대전 직후까지 프랑스에서 영화비평은 대체로 줄거리 소개 수준에 머물러 있었으며, 영화작가가 감독이어야 하는지 아니면 시나리오 저술가여야 하는지에 대한 합의도 아직 이루지 못한 상태였다.[16] 실제로 바쟁의 영

15. 같은 글, p. 154.

화론은 다큐멘터리, 애니메이션, 극영화 등의 장르적 구분이나 예술영화와 상업영화라는 이분법을 초월하여 대중매체로서의 영화가 보유한 본질적 소통 방식을 탐구하는 데 집중되었다. 피터 울른Peter Wollen의 말처럼 "바쟁은 영화에서 예술과 비예술의 구분을 결코 주장한 바가 없다."[17] 바쟁이 영화의 본질로서 지지한 리얼리즘은 예술영화론이 아니라 영화예술론이다.

바쟁의 리얼리즘 영화론은 사진 매체에 대한 독특한 해석을 바탕으로 하고 있다. 그는 널리 인용되는 「사진이미지의 존재론」에서 모든 조형예술의 정신적 동기는 죽음에 맞서 삶을 보존하려는 인간의 "미라 콤플렉스"에 있다고 파악한다.[18] 삶의 재현을 통해 삶을 보존하려는 조형예술의 인간본위적 의도는 대상의 영적 실체를 포착하려는 시도이기도 하다. 그러나 바쟁에 따르면 서양예술의 영적 본질 추구 성향은 르네상스 회화 특히 원근법의 등장 덕분에 시각적 현실에 대한 모방 성향으로 이전된다. 르네상스 시대를 기점으로 회화의 주된 목표는 영적

16. Jean-Charles Tacchella, "André Bazin from 1945 to 1950 : The Time of Struggles and Consecration", *André Bazin*, (ed.) Dudley Andrew (Columbia University Press, New York, 1990), pp. 241~242.

17. Peter Wollen, *Signs and Meaning in the Cinema* (Indiana University Press, Bloomington, 1972), p. 141.

18. André Bazin, "The Ontology of the Photographic Image", *What is Cinema? volume 1*, (trans.) Hugh Gray (University of California Press, Berkeley, 2005), p. 9. [앙드레 바쟁, 「사진적 영상의 존재론」, 『영화란 무엇인가?』, 박상규 옮김, 사문난적, 2013, 29쪽.]

현실 포착이라는 미학적 과제와 시각적 재현이라는 지각심리적 효과 두 가지로 양분되었다. 바쟁은 사진의 등장이 이 두 목표 사이의 갈등을 해소했다고 보는데 사진 기술이 사실적 재현의 역할을 완벽하게 수행하기 때문이다. 화가의 재현 작업은 아무리 숙련되었다 할지라도 주관성의 개입을 피할 수 없다. 반면 카메라는 몰인격적 기계 매체이고 이 때문에 사진이미지는 본질상 객관적이다. 사진으로 포착된 대상의 객관성은 다른 어떤 매체와 비교해서도 신뢰할 만하다. 더 나아가 움직이는 사진이라고 할 수 있는 영화는 시각적 대상에 더하여 그것이 속한 시간의 객관성까지 확보할 수 있게 되었다.

사진이미지에 대한 바쟁의 논의는 한 가지 질문을 내포한다. 만일 사진이 회화의 한계를 넘어 대상을 완벽하게 재현할 수 있다면, 바쟁이 지적한 조형예술의 근본적 동인, 즉 미라 콤플렉스 또한 사진 기술에 의해 극복되었다고 볼 수 있을까? 바쟁은 이 질문에 대한 해답을 제공하지는 않는다. 그는 다만 리얼리즘의 두 가지 성격을 언급함으로써 해결의 실마리를 암시한다. 바쟁에 따르면 진정한 리얼리즘은 세계의 구체성과 본질을 표현하는 반면, 가짜 리얼리즘은 눈속임을 위한 기만일 뿐이다.[19] 르네상스 회화의 원근법이 의도적 착시 현상임을 감안하면 그러한 기술을 요구하지 않는 사진이미지는 바쟁이 제기

19. 같은 글, p. 12. [같은 글, 39쪽.]

한 진정한 리얼리즘에 가깝다고 볼 수 있다. 그런데 바쟁은 미라 콤플렉스 또한 재현을 통해 사멸을 극복하려는 인간본위적인 욕구라고 설명하였다. 진정한 리얼리즘이 세계의 구체성과 본질을 추구한다면 그것은 재현예술의 인간 본위성을 극복한 어떤 것이어야 한다. 따라서 사진 기술이 재현예술의 미라 콤플렉스를 해소하는지 확인할 수는 없지만, 적어도 그 기저에 깔린 인간본위성을 대체한 것은 분명하다. 결국 사진이미지의 본질적 가치는 인간과 세계를 매개하는 재현예술의 역사에서 최초로 인간이 아닌 세계를 재현의 중심에 놓았다는 사실이다. 이 때문에 에릭 로메르Eric Rohmer는 바쟁의 사진론을 지동설에 비견할 만한 서양예술사의 코페르니쿠스적 혁명이라고 평가한다.[20] 인간본위성을 극복한 사진은 대상을 관람자를 위해 각색하기보다 포착된 세계 안에 그대로 보존한다. 따라서 사진의 시야는 현실의 어떤 성격도 포괄적으로 담아낼 수 있는 일종의 그릇이다. 바쟁의 사유에서 사진은 대상을 담는 주형이며 그 물리적 근원의 흔적이다. 이러한 성격을 사진의 포괄성이라 부를 수 있을 것이다. 바쟁은 사진이미지의 탈인본성과 포괄성을 영화가 더욱 강화할 수 있다고 보았다.

회화와 사진의 차이를 거론하는 바쟁의 사진론을 〈풍차와

20. Angela Dalle Vacche, "The Difference of Cinema in the System of the Arts", *Opening Bazin*, (eds.) Dudley Andrew and Hervé Joubert-Laurencin (Oxford University Press, Oxford, 2011), p. 146에서 재인용.

십자가〉의 분석에 적용해볼 수 있다. 바쟁은 르네상스 회화가 원근법을 이용해 삼차원적 환영을 조성함으로써 서양회화의 현실 모사 욕구를 예증한다고 보았다. 원근법은 입체감을 추구하는 관람자의 지각심리에 부응한 결과로서 서양회화의 인간 본위적 성격을 증명하기도 한다. 이에 반해 〈풍차와 십자가〉의 첫 장면에서 활인화 기법으로 재현되는 〈갈보리 가는 길〉은 세부적 인물들까지 미세하게 움직이기 때문에 관객의 입장에서는 그림의 어느 부분에 초점을 맞춰야 하는지 난감하다. 또 활인화는 정지된 회화에 역동성을 부여하여 회화 자체보다 오히려 작품이 소재로 삼았을 현실의 정황과 인물 들을 사유하게 만든다. 관객의 이와 같은 지각심리적, 서사적 욕구는 도입 장면 이후에 제시되는 파편화된 시퀀스 배열을 통해 유지되고 강화된다. 각각의 시퀀스에 등장하는 나무꾼들, 오두막의 두 남녀, 스페인 용병과 풍차방앗간 관리자들의 모습은 각각 브뤼헐의 그림 어딘가에 그려져 있거나 정황상 있을 법한 존재들이다. 그러나 인과관계를 맺지 않는 이들의 연결구조는 원작회화에 통일된 서사를 부여하기보다 그 의미를 다층화한다. 결국 영화 속에서 움직이는 그림이 된 〈갈보리 가는 길〉은 일방적인 해석 행위를 통해 고정된 회화작품을 인지적, 정서적으로 사유화하려는 관객의 자연스러운 욕구를 훼방한다. 이 과정에서 원근법 류의 지각심리적 통제 장치가 해체되고 바쟁이 제기한 재현의 탈인본성이 구현된다고 볼 수 있다.

그런데도 이상과 같은 해석은 몇 가지 난점을 지닌다. 무엇보다 바쟁이 행한 회화와 사진의 비교는 두 매체가 각각 물리적 현실과 맺는 관계를 고찰한 결과이다. 반면 〈풍차와 십자가〉의 활인화는 현실이 아닌 〈갈보리 가는 길〉이라는 회화작품을 대상으로 삼았다. 이미 그림으로 처리된 이미지를 다시 재구성한 이차적 재현인 셈이다. 이차적 재현의 결과를 설명하는 데 바쟁의 사진론이 얼마만큼 적실한지 의문이 제기될 수 있다. 더 나아가 〈갈보리 가는 길〉은 바쟁이 르네상스 회화의 작위적 요소로 평가한 원근법을 사용하지 않는다. 브뤼헐의 원작은 이탈리아 르네상스의 선원근법이 아닌 16세기 네덜란드와 독일에서 발흥한 북구르네상스 회화의 부감도법을 활용했다. 북구회화의 부감도법은 재현 대상을 관찰자 중심으로 재배열하기보다 인간을 제외한 자연 속의 모든 대상을 정확하고 비선택적으로 반영하는 데 역점을 둔다.[21] 〈풍차와 십자가〉에서 브뤼헐이 설명한 "거미줄 구도"가 바로 부감도법의 또 다른 이름이다. 극 중 브뤼헐은 "모든 사물과 모든 사람"을 캔버스 안에 담기 위해 거미줄 구도를 고안했다고 언급한다. 대상의 총체성을 구현하기 위한 브뤼헐의 창작방법론은 바쟁이 말한 사진이미지의 비인본성을 회화에서 이미 시도한 예라 할 수 있다. 이렇게 볼 경우 〈풍차와

21. Svetlana Alpers, *The Art of Describing* (University of Chicago Press, Chicago, 1984), p. 78.

십자가〉는 원작회화를 활인화 기법을 통해 해체한다기보다 오히려 브뤼헐의 작품에 내재한 비인본적 총체성을 계승한다고 해석하는 편이 더 합리적일 수 있다.

그러나 바쟁은 또 다른 논문 「회화와 영화」에서 영화가 회화 자체에 "새로운 존재양식"을 부여한다고 주장한다.[22] 영화는 회화작품을 시각적으로 분할하고 재구성한다. 이 때문에 영화는 회화 원작의 의도를 훼손하는 듯하지만 그렇게 함으로써 회화의 추상성 이면에 존재하는 작품의 실질을 복원할 수 있다. 회화를 묘사하는 영화를 통해 대중은 원작에 대한 특별한 지식이 없이도 그 의도와 기법을 이해하고 감상할 수 있게 되는 것이다. 이 주장은 영화가 물리적 현실이 아닌 재현 매체 자체를 형상화의 대상으로 삼을 수 있으며 그 과정에서 리얼리즘의 가치가 동일하게 적용될 수 있음을 시사한다. 회화를 재형상화하는 영화의 역할은 회화와 영화 사이의 존재론적 차이 때문에 가능해진다. 바쟁은 다음과 같은 진술로 그 차이를 명시한다.

영화 스크린의 가장자리는 스크린이라는 용어가 암시하듯 영화이미지를 가둬놓는 테두리가 아니다. 영화 스크린은 현실의 일부만을 보여주는 한 조각 가림막의 가장자리이다. 회화의 프

22. André Bazin, "Painting and Cinema", *What is Cinema? volume 1*, p. 168. [앙드레 바쟁, 「회화와 영화」, 『영화란 무엇인가?』, 270쪽.]

그림 6. 〈풍차와 십자가〉에서 브뤼헐은 거미줄의 모양에서 영감을 얻어 부감도법을 창안한다. © Lech Majewski

레임은 공간을 그 내부의 극한으로 몰아간다. 반면 영화 스크린이 우리에게 보여주는 것은 우주공간으로 무한히 확장된 사물의 일부인 듯하다. 회화 프레임은 구심적이고, 영화 스크린은 원심적이다.[23]

브뤼헐의 〈갈보리 가는 길〉이 부감도법을 활용하여 원근법과는 구별되는 사태의 총체성을 구현하는 듯하지만, 바쟁이 설명한 바와 같이 묘사된 세계는 프레임에 갇힌 이상 회화 내부의 공간으로 수렴되게 마련이다. 〈풍차와 십자가〉는 원작회화가 활용한 구도의 성격과는 무관하게 회화의 폐쇄적 속성을 해

23. 같은 글, p. 166. [같은 글, 266쪽.]

체한다. 바쟁에 따르면 이 해체는 영화가 회화의 상징성과 추상성 이면에 숨겨진 모종의 현실성을 드러내는 과정이다.

회화의 영화화에 대한 바쟁의 사유는 변증법적 긴장감을 품고 있다. 가령 바쟁은 교육용 다큐멘터리처럼 회화작품을 단순히 설명하는 영화는 창조적 예술작품의 특징인 중의성과 다의성을 드러낼 수 없다고 본다.[24] 대신 영화는 회화를 분해하고 그 본질을 공격함으로써 작품에 내재한 숨은 힘을 관객에게 전달할 수 있다.[25] 영화는 회화와의 차이를 적극적으로 긍정하지만, 동시에 양자가 충돌하는 변증법적 중간지대를 설정하고 그 안에서 대상(원작회화)의 다층적 의미를 탐구하고 드러낼 수 있게 된다. 바쟁의 회화영화론이 암시하는 영화예술의 근거는 단순히 지시 대상을 최대한 많이 보여주는 무심한 카메라의 기능이 아니다. 대신 대상과 변증법적 긴장 관계를 유지함으로써 대상의 다층적 의미를 드러내고 보존하는 카메라의 존재론적 능력이다. 바쟁이 네오리얼리즘 영화의 심도 촬영과 길게 찍기를 지지하는 이유 또한 이러한 기법들이 담아내는 시각적 정보의 양 때문이 아니라, 이들이 현실을 보는 인간의 관습적 태도에 도전하고 세계를 새롭게 인지하게 만들기 때문이다. 바쟁은 「비순수 영화의 옹호」에서 영화의 유일한 비교 대상을 건축으

24. 같은 글, p. 169. [같은 글, 270~271쪽.]
25. 같은 곳. [같은 글, 271쪽.]

로 보았다.[26] 건축이 거주를 목적으로 하는 기능적 매체이듯 영화는 관계와 의미를 포용하는 기능적 예술이기 때문이다. 그는 영화가 그 시초부터 연극이나 소설과 같은 선행 예술을 수용하면서 발전해온 사실을 지적하고 영화의 포괄성이 정체되었다기보다 그 완성을 위해 변증법적 진화를 지속하는 과정에 있다고 덧붙인다.[27]

〈풍차와 십자가〉의 서사와 스타일을 특징짓는 이종적 시공간의 혼재는 이상과 같은 바쟁의 통찰을 구현하는 듯하다. 영화는 반복적으로 원작회화의 배경 장면과 실사로 구현된 장면을 스크린 내부에 병치시킨다. 예를 들어, 오두막 내부 두 남녀의 모습은 창문 밖으로 비치는 〈갈보리 가는 길〉의 처형대를 배경으로 삼고 있으며, 극 중 성모마리아가 자신의 집 밖에서 바라보는 전경은 원작회화에서 묘사된 들판이다. 심지어 브뤼헐과 용겔링크가 작품에 대해 대화를 나누는 장면 또한 브뤼헐 그림의 풍경 안에서 이루어진다. 이처럼 영화의 시공간은 회화와 실사영화의 스타일 중 어느 하나로 수렴되지 않고 두 매체 간의 차이를 그대로 유지한다. 활인화가 구축하는 무대양식은 회화와 실사영화의 공존을 가능하게 만드는 영화 속의 장치인데, 바쟁 영화론의 관점에서 보았을 때 매체의 차이가 빚어내는

26. André Bazin, "In Defence of Mixed Cinema", *What is Cinema? volume 1*, p. 71. [앙드레 바쟁, 「비순수 영화를 위하여」, 『영화란 무엇인가?』, 153쪽.]
27. 같은 곳.

변증법적 중간지대에 상응한다고 볼 수 있다. 물론 바쟁은 이 변증법적 중간지대가 영화 속에서 모종의 시각적 등가물로 구체화해야 한다고 주장한 적은 없다. 그는 다만 영화가 회화작품을 분할하고 재종합하여 그 실질을 드러낼 수 있다고 보았다. 그러나 바쟁의 시대에 디지털 기술이 부재했던 상황임을 감안하면, 스크린 안에 그림과 실사를 자연스럽게 공존시키는 방식이야말로 바쟁의 변증법적 사유를 구체화하는 기술적 진보로 평가해볼 수 있다.

회화, 무대극, 극영화의 병존이 바쟁 영화론의 관점에서 영화와 대상 사이의 변증법적 통합을 구체화하는 방식이라고 해석한다면, 앞 절에서 설명했던 용겔링크, 브뤼헐, 성모마리아의 극 중 역할 또한 동일한 관점에서 접근해볼 수 있을 것이다. 이들은 각각 역사적 현실, 예술적 형상화, 회화작품의 주제를 설명하는 역할을 맡지만, 현실·무대·회화작품이라는 서로 다른 시공간에 존재함으로써 일원화된 서사세계로 수렴되지 않는다. 관객으로서는 이들 중 누구와도 일관된 심리적 동일시를 유지할 수 없으며 다만 이들 모두의 역할을 조망하듯 관람할 수 있을 뿐이다. 그러나 변증법적 통합이라는 관점에서 보면 적어도 관객의 마음 안에서는 이 세 인물이 전달하는 메시지가 고립되지 않고 유기적 전체를 만들어 낸다고 보아야 한다. 세 인물이 각자 독립된 위상을 갖는 것은 어느 한 인물이 서사 진행의 주도권을 갖는 방식보다 관객이 훨씬 더 중의적이고 다층적인 의

미를 음미할 수 있도록 만든다. 〈풍차와 십자가〉의 마지막 장면은 미술관 벽면에 전시된 〈갈보리 가는 길〉을 근접 쇼트로 포착하다가 점점 멀어지는 카메라 움직임으로 막을 내린다. 여기에서 카메라는 미술관 관람객의 눈을 대신하지만 동시에 영화와 회화의 변증법적 통합을 체험한 관객의 눈을 대신하는 것이기도 하다.

확장된 영화

바쟁은 「완전영화의 신화」에서 영화란 그 기술적 조건이 갖춰지기도 전에 이미 발명가들의 상상 속에 존재했던 "관념적 현상"이라고 주장한다.[28] 발명가들은 머릿속에서 "현실의 포괄적이고 완전한 재현"으로서 영화를 구상했으며 "소리, 색깔, 부감으로 표현된 바깥세계의 완벽한 환영"을 그 구체적 형식으로 삼았다.[29] 서양예술의 모방이론을 영화학에 접목한 완전영화total cinema의 개념은 바쟁의 진술처럼 현실의 완벽한 모사를 영화의 완성으로 보는 듯하다. 따라서 디지털 기술이 실현한 입체 영상이나 홀로그램이 완전영화의 실현에 가장 근접해 보인다.

그러나 완전영화가 완벽한 현실 모사를 지향한다면 바쟁이

28. André Bazin, "The Myth of Total Cinema", *What is Cinema? volume 1*, p. 17. [앙드레 바쟁, 「완전영화의 신화」, 『영화란 무엇인가?』, 41쪽.]
29. 같은 글, p. 20. [같은 글, 45쪽.]

자신의 사진이론에서 눈속임을 위한 기만으로 치부한 가짜 리얼리즘과 별다른 차이가 없어 보인다. 완전영화는 현실과 구분이 불가능한 스펙터클이라기보다 세계의 구체성과 본질을 포착하는 바쟁식의 진정한 리얼리즘과 친연성을 가진다. 실제로 바쟁은 예술가의 해석이나 시간의 흐름에 따라 달라지지 않는 자기완결적 세계 재현의 욕구가 영화의 발명을 추동했다고 주장한다. 하지만 카메라를 통해 재현되는 세계의 자기완결성을 누가 판별할 수 있을까? 이 질문에 답하기 위해서는 재현의 주체와 대상 이외에 관람자가 완전영화의 실현 과정에서 담당하는 역할을 상정하지 않을 수 없다.

바쟁과의 지적 교류를 통해 그의 사유에 영향을 끼친 철학자 메를로-퐁티Maurice Merleau-Ponty는 인간의 세계 이해는 곧 가시 세계에 대한 인간 정신의 투사작용이라고 규정한다.[30] 주변 세계로 확산되는 인간 정신 안에서 "사물들은 그 형태를 뚜렷이 드러내고 무한한 개체들이 보증되며 개개의 존재가 자신을 이해하고 타자를 이해한다."[31] 바쟁의 완전영화가 기대하는 관객은 대상에 자신을 투사하여 세계 인식의 지평을 넓혀가는 메를로-퐁티의 현상학적 인간이다. 바쟁은 조작을 불허하는 영화 이미지가 인식 가능한 세계의 범위를 획기적으로 넓히리라 전

30. 모리스 메를로-퐁티, 『지각의 현상학』, 류의근 옮김, 문학과지성사, 2002, 610쪽.
31. 같은 책, 610~611쪽.

망했을 것이다. 현상학적 인식은 관객의 인지 작용이기에 완전영화라는 개념은 그 자체로는 구체적이고 완결된 모델을 가질 수 없다. 바쟁은 "영화는 아직 발명되지 않았다"[32]는 언명으로 완전영화의 물질성을 부인한다. 하지만 영화가 관객의 세계 인식을 지속해서 확장하는 한 해당 개념은 여전히 유효하다. 이 때문에 톰 거닝Tom Gunning은 바쟁의 완전영화를 "확장된 영화"로 재정의할 수 있다고 말한다.[33]

〈풍차와 십자가〉는 〈갈보리 가는 길〉을 단일한 논리적인 서사로 수렴시키지 않는다. 오히려 이종적 시공간과 상이한 위상의 인물들을 서사 안에 혼재시킴으로써 원작회화의 다층적 의미를 극단적으로 부각한다. 〈풍차와 십자가〉의 관객은 파편화된 서사 속을 여행하는 의미의 순례자들이다. 이들은 원작회화를 배태한 역사적 현실(용겔링크)을 추적하고, 그 역사를 재현하는 예술가(브뤼헐)의 창작방법론을 음미하며, 그 모든 인간적 행위를 우주적 테마로 승화시키는 신화(성모마리아)를 목격한다. 서사의 비균질성이 관객 인식의 확장을 낳는 것이다. 결과적으로 〈풍차와 십자가〉에 활용된 디지털 이미지는 현실을 모사하는 것이 아니라 관습화된 현실을 균열시킴으로써 더 포괄

32. André Bazin, "The Myth of Total Cinema", p. 21. [앙드레 바쟁, 「완전영화의 신화」, 『영화란 무엇인가?』, 48쪽.]

33. Tom Gunning, "The World in Its Own Image : The Myth of Total Cinema", *Opening Bazin*, p. 125.

적인 현실 인식을 유도한다. 완전영화의 의도를 구현한 셈이다. 바쟁은 영화가 탄생하기 전에 세계의 자기완결적 재현을 꿈꾼 발명가들의 상상 안에 완전영화가 존재했었다고 말한다. 이들의 상상이 유기적 세계의 재현을 지향했다면 화가 피테르 브뤼헐 또한 그들 중 한 사람이었다고 생각해볼 수 있지 않을까? 그렇다면 〈갈보리 가는 길〉에서 완전영화의 원형을 발견할 수도 있을 것이다.

2장

회화의 "푼크툼":
에드워드 호퍼 회화의
서사적 확장으로서
〈셜리에 관한 모든 것〉

회화, 영화, 활인화에 관한 생각들

오스트리아의 실험영화 감독 구스타브 도이치Gustav Deutsch
가 연출한 〈셜리에 관한 모든 것〉Shirley : Visions of Reality, 2013은
미국 화가 에드워드 호퍼1882-1967의 회화작품 열세 편을 영화
의 활인화 방식으로 모사模寫하여 창작 연대순으로 배열하고,
회화 속 여성 인물을 셜리(스테파니 커밍 분)라는 주인공으로
재창조한 극영화이다.[1] 〈셜리〉는 호퍼 회화 속의 오브제를 삼
차원적 조형물로 재구성하여 원작 특유의 조명과 그림자 효과
를 입체적으로 되살려냈다. 셜리의 의상과 움직임, 표정 연기
는 회화 속 인체 표상을 생명력 있는 여성 캐릭터로 탈바꿈시
켰다. 설치 작업 안에서 수행된 연기를 디지털카메라로 촬영하
고, 그 동영상을 디지털 효과로 재보정하여 호퍼 회화의 분위
기를 최대한 유지했다. 그 결과 〈셜리〉는 회화의 스타일과 극영

1. 제작에 활용된 호퍼의 회화작품들과 각각의 발표 시기를 영화가 제시하
는 순서대로 나열하면 다음과 같다. 〈좌석열차〉(Chair Car, 1965), 〈호텔
방〉(Hotel Room, 1931), 〈뉴욕의 거처〉(Room in New York, 1932), 〈뉴욕의
극장〉(New York Movie, 1939), 〈저녁의 사무실〉(Office at Night, 1940), 〈호
텔로비〉(Hotel Lobby, 1943), 〈아침의 태양〉(Morning Sun, 1952), 〈브라운스
톤 위의 햇빛〉(Sunlight on Brownstones, 1956), 〈웨스턴 모텔〉(Western Mo-
tel, 1957), 〈철학으로의 여행〉(Excursion into Philosophy, 1959), 〈햇빛 속의
여인〉(A Woman in the Sun, 1961), 〈막간 휴식〉(Intermission, 1963), 〈빈방
에 비친 해〉(Sun in an Empty Room, 1963). 마지막 장면은 도입부의 〈좌석열
차〉 장면으로 되돌아옴으로써 극 전체가 셜리의 회상으로 이루어졌음을 암
시한다.

화의 역동성이 공존하는 시각예술 분야의 크로스오버를 실현했다.

이 장은 원작회화가 이미 품고 있는 의미와, 영화가 회화작품을 모사함으로써 생성되는 의미 사이의 상관관계에 대한 질문에서 출발한다. 회화작품의 구도와 색조, 인물을 포함한 각종 오브제의 묘사 방식이 극화된 장면에서도 충실하게 유지된다면 영화는 회화에 잠재한 의미를 확장할 것이라 추론할 수 있다. 그러나 회화작품의 의미란 외현적 표상에만 머물지 않으며 내재적, 징후적 층위에서도 발생한다. 예를 들어, 호퍼의 1927년 작 〈자동판매기식당〉Automat은 무인판매기에서 뽑은 커피 한 잔을 놓고 식당 테이블에 홀로 앉아 있는 여성의 모습을 묘사한다. 테이블을 가로질러 여인의 맞은편에 놓인 빈 의자가 화폭의 전경을 차지하는 한편, 그녀의 등 뒤로는 크고 어두운 유리 벽이 길게 뻗은 천장 조명을 반사한다. 왼편의 유리문은 철제 손잡이와 더불어 차갑고 현대적인 느낌을 자아낸다. 그림의 시각 정보는 즉시 관람자의 감성을 자극한다. 특히 눈을 내리깔고 생각에 잠긴 듯한 여성 인물의 표정은 화폭을 감싸는 "차가운 조명, 냉혹한 시선"[2]과 맞물려 고독, 소외, 불안 심리를 자극한다. 이것이 회화이미지의 내재적 의미에 해당한다.

2. Linda Nochlin, "Edward Hopper and the Imagery of Alienation", *Art Journal*, Summer 1981, p. 137.

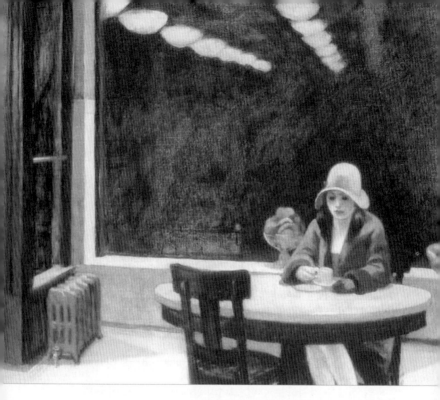

그림 1. 에드워드 호퍼, 〈자동판매기식당〉, 1927

　〈자동판매기식당〉의 제작 연대를 고려할 때 회화 속 여성 인물은 당대 미국의 신여성을 예증한다고 볼 수 있다.[3] "비서일 수도, 사무실 직원일 수도, 백화점의 판매 사원일 수도 있을 이 여성은 20세기 초반 직업과 새로운 경험이라는 자유를 찾아 도시로 몰려든 수많은 여자 중 한 사람이다."[4] 이때 그녀의 표정

3. Erika Doss, "Hopper's Cool : Modernism and Emotional Restraint", *American Art*, Fall 2015. p. 5.

4. 같은 곳.

은 고독감만을 자아낸다기보다 "자립과 소외 사이의 다차원적 양상들, 계급, 성별, 인종, 그리고 성차별적 편견으로 점철된 현대 생활과 노동세계 안에서 절충점을 모색하며"[5] 살아가는 신세대 여성의 고뇌를 대변한다. 물론 호퍼가 이러한 의미를 모두 의도한 것은 아닐 것이다. 그러나 화가 또한 시대의 산물임을 감안하면 회화작품에서 시대정신을 읽어내는 징후적 독해는 오히려 예술의 의미에 역사적 구체성을 부여한다.

회화작품이 적어도 세 층위의 의미를 보유한 것은 명백해 보인다. 통상적으로 그림 안에서 세 차원의 의미는 서로 충돌하지 않는다. 관람객이 의미망을 가로질러 어떤 연속성을 만들어내기 때문이다. 따라서 짙은 명암은 고독감으로, 고독감은 신여성의 집단적 경험으로 확장되며, 또 그 반대 방향으로 수렴되기도 한다. 영화가 극화하는 회화작품의 의미란 관람객의 인지작용이 그림에서 추출하고 연결 짓는 내용이라고 풀이할 수 있다. 물론 개개인은 자신의 고유한 경험을 회화적 표상에 투사하기 때문에 관람객마다 그림의 최종적 의미를 다르게 해석할 수 있으며 시간과 상황에 따라 변화할 수도 있다. 하지만 관람객이 비교적 짧은 시간 안에 의미의 세 층위를 연결하여 그림을 납득 가능한 어떤 것으로 파악한다는 사실에는 변함이 없다. 결국 회화의 의미작용에 관한 논의의 요체는 관객이 회화로부터

5. 같은 곳.

의미를 조성해내는 인지적 메커니즘에 있다고 할 수 있다.

〈자동판매기식당〉의 경우 작품의 의미 영역이 관람객의 머 릿속에서 순간적, 포괄적으로 종합될 수 있는 이유는 관람객이 그림 속 인물을 독립된 개인으로 간주하고 습득 가능한 모든 정보를 활용하여 대상의 면모와 의중을 파악하려 들기 때문이 다. 휑한 식당 공간에서 여성 인물의 쓸쓸함을 엿보고 신여성이 라는 역사적 지식을 동원해 그녀의 개인사를 상상한다. 관람객 은 그것이 회화적 표상임을 알면서도 회화 속 인물에게 현실의 인간과 동등한 존재론적 위상을 부여한다. 이 같은 인간의 정 신작용은 소설, 영화, 애니메이션 등 서사 작품이 구축한 모든 가상 인물을 파악하는 데 동일하게 작동한다. 보편적 인간은 자기 자신과 동료 인간을 신체와 내면세계, 감정과 자발적 행위 능력 및 육체적, 정신적 개성을 지닌 단독자로 인식하는데, 인지 주의 영화학자 머레이 스미스Murray Smith는 이것을 개인화 도식 person schema이라고 명명한다.6 개인화 도식은 가령 애니메이션 의 관객이 의인화된 동물을 자기완결적 주체로 이해하도록 돕 는 정신적 기제이다. 인간이 허구적 캐릭터에까지 개인화 도식 을 투사하는 이유는 그로써만 미지의 상대를 자기 이해의 장으 로 끌어올 수 있기 때문이다. 개인화 도식은 이해 대상의 개성

6. Murray Smith, *Engaging Characters* (Oxford University Press, Oxford, 1995), p. 21.

적 면모가 구체적일수록 더욱 정교하게 작동한다. 예를 들어 가상 인물에게 이름이 주어진다면, 그 이름은 국적·성별·종교·계급 등의 추가적인 정보를 암시할 것이고, 해당 인물의 독자성을 강화하며 그만큼 수용자의 이해 폭을 넓힐 것이다.

개인화 도식은 회화의 극화 원리를 상당 부분 해명한다. 극영화가 회화작품의 스타일을 모사하여 시각 세계를 구축할 때, 이 과정은 그림의 재현뿐만 아니라 그림 속 인물의 개성을 강화하는 방식으로 수행될 것이라 추론할 수 있다. 인물의 성격화가 영화 관객의 개인화 도식을 활성화하여 몰입을 극대화하는 유력한 장치이기 때문이다. 실제로 〈셜리〉는 열세 편의 호퍼 회화에 등장하는 상이한 여성 모델에게 셜리라는 이름의 단일한 인격을 부여한다. 셜리는 회화의 극화를 주도함과 동시에 호퍼 회화의 시공간에 일관된 정서를 부여한다. 그 결과 관객은 셜리를 통해 영화가 재현하는 호퍼 회화의 세계로 진입할 수 있다.

그러나 활인화를 통한 회화작품의 극화라는 특정한 기법에서 개인화 도식은 한 가지 딜레마를 제기한다. 회화의 극화가 표상된 인물의 개인성을 심화하여 이루어진다면 그는 애초에 속해 있는 회화작품 고유의 세계로부터 더욱 자유로워질 것이다. 그럴 때 활인화된 인물 표상이 원작회화의 의미를 체현한다는 주장은 성립되기 힘들다. 일례로 영화가 이어폰을 끼고 말을 하는 반 고흐의 초상화를 재현한다면 주인공은 원작의 역사적 제약에서 탈피하여 어떠한 언행도 가능한 만화 같은 인물로 변

모할 것이다. 반대로 전기적 사실에 기초하여 화가 자신의 고뇌를 대변하는 주체로서 고흐의 자화상을 활인화할 수도 있다. 이 두 가지 가능성은 모두 개별 회화작품에 고유한 서사가 내재한다는 가정을 전제로 삼는다.

회화작품의 서사성에 관한 논증은 쉽지 않은데 무엇보다 서사narrative 자체의 성격을 규정하기 어렵기 때문이다. 상식적 수준에서 최소 두 개의 에피소드가 시간적, 인과적 관계로 연결되는 사태를 서사로 정의해볼 수 있다. 이 관점에서라면 정지된 하나의 장면을 담은 회화작품은 서사를 품을 수 없는 것처럼 보인다. 그러나 어떤 그림이 권투 시합에서 한 선수가 상대 선수를 때려눕히는 장면을 포착했다고 가정한다면, 이 장면은 명백히 경합–펀칭–명중–녹아웃으로 이어지는 일련의 서사를 연상시킨다. 반대로 인물이 전혀 등장하지 않는 정물화나 풍경화는 이야기를 자아낼 가능성이 희박하다. 인물의 정지된 포즈를 담은 초상화는 정물화와 행동 포착의 중간 지점에 놓인다. 초상화는 뚜렷한 서사를 전달하지는 않지만 인물의 표정이나 의상 등을 통해 의식의 흐름 또는 내면적 서사를 엿보게 만들 수는 있다. 인지주의 철학자 벤스 나나이Bence Nanay는 "우리가 이야기 그림을 파악하는 데 있어 (아마도 필요충분조건에 해당하는) 필수적 측면은 그림을 보며 인물 중 한 사람의 행동을 인식(해야만) 한다는 사실"이라고 지적한다.[7] 이때 인물이 취하는 행동의 목표가 분명할수록 서사성은 더욱 뚜렷해진다.[8] 그림 속

권투선수의 펀칭 동작은 상대방의 녹아웃이라는 유일한 목적을 지향하기에 그 서사성이 명백하다. 이와 비교해 내면에 침잠한 고흐의 얼굴 또는 찻잔을 바라보는 〈자동판매기식당〉의 여성은 의도를 분명히 드러내지 않기에 그 서사성이 모호하다.

회화의 서사는 회화 속 인물의 행위에 대한 관람객의 감정이입을 통해 발생한다. 따라서 인물 표상을 독자적 개인으로 인식하게 만드는 개인화 도식은 그림 속 서사의 발현에 필수적인 역할을 수행할 것이다. 그렇다면 그림 속 인물의 개인성이 활인화를 통해 강화될수록 회화의 시공간으로부터 더욱 이탈할 것이라는 가정은 반드시 참이 아닐 수 있다. 오히려 활인화된 인물은 회화의 원천서사에 순응함으로써 그 개연성과 구체성을 강화하게 될 것이다. 그런데도 정물(풍경)화-초상화-행동 포착의 스펙트럼이 암시하듯 각각의 그림은 서사성의 정도에서 편차를 보인다. 서사성의 차이는 또한 관람객의 이해도와 반응 양식의 차이를 불러일으킨다. 회화를 활인화 기법으로 극화하는 영화는 이처럼 원작에 내재한 서사구조를 참조하여 스타일을 설정하고 의미의 범주를 구획하게 된다.

〈셜리〉는 주로 주인공의 내면세계를 극화한다. 열세 편의 호퍼 회화를 관통하는 원천 서사가 인물의 행위보다 그녀의 정적

7. Bence Nanay, "Narrative Pictures", *The Poetics, Aesthetics, and Philosophy of Narrative* (ed.) Noël Carroll (John Wiley & Sons, Chichester, 2009), p. 124.
8. 같은 곳.

인 신체와 표정, 공간적 배경을 통해 암시되기 때문이다. 극화에 활용된 회화작품 전체의 서사성이 사색에 침잠한 인물의 얼굴을 통해 발현되기에 그 의미 또한 모호하거나 중의적이다. 그러나 회화서사의 불명확한 의미는 오히려 영화적 각색의 가능성을 다변화할 수 있다. 물론 각색의 결과가 인물의 내면세계라는 원천서사의 범주 자체를 벗어나지 않는다는 전제하에서 그렇다. 〈셜리〉는 정신의 서사라는 가능성을 품는 셈인데, 호퍼 회화의 활인화로서 이 영화의 특이점은 주인공의 활동 무대를 각각의 회화작품이 탄생한 역사적 시점으로 설정한 것이다. 그렇게 해서 그림에 내재한 인물의 개인적 서사와 당대의 사회적 서사를 연결시킨다. 주인공 셜리는 동시대가 조장하는 감정과 사고방식을 수동적으로 대변하는 존재가 아니며 주어진 선택지 중 자신이 적절하다고 판단하는 것을 적극적으로 수용하고 표출하는 존재이다. 여기서 인물의 내면세계는 역동적 서사의 매개체로 작동한다.

활인화 서사와 해석의 빈곤

〈셜리〉에 관한 기존의 논의는 통상 이 영화가 활인화 기법을 통해 회화와 영화의 상호매체성을 얼마만큼 독특하게 실현하고 있는가를 설명하는 데 집중한다. 대표적인 사례로 조혜정의 논문 「영화와 미술의 상호매체성 연구 : 〈셜리에 관한 모든

것〉을 중심으로」를 들 수 있다. 조혜정은 문학, 연극, 사진, 음악을 종합하는 영화의 다매체적 속성이 이미 예술 장르 간의 상호매체성을 선취한다고 평가한다.[9] 영화는 미술 작품의 이미지를 활인화하여 서사적 맥락에 안치할 수 있는 자연스러운 토양을 제공한다는 것이다. 이러한 인식을 토대로 조혜정은 〈셜리〉에서 호퍼의 "그림이 완전하게 영화로 대체되는 양상"을 검토하여 활인화 기법이 "영화적 표현에 있어 확장인지 제약인지를 살펴본다."[10] 이를 위해 〈셜리〉가 구현하는 이미지의 조성 방식, 열세 편의 호퍼 회화를 나열해 내러티브를 교직하는 방식, 셜리라는 인물의 성격화에 대한 구체적인 분석을 시도한다. 논의가 도달하는 결론 중 하나는 회화 원작의 평면성이 카메라 워킹과 같은 영화적 표현 방식을 제약한다는 것이다. 그 결과 "그림에 허구의 스토리를 입히면서 인물의 행위와 인물 간 상호작용, 사건의 전개, 시간의 연결성과 공간의 형성에 있어 영화적 현실감을 고양시키는 데에는 긍정적인 효과를 창출했다고 보기 어렵"게 되었다.[11] 그럼에도 해당 논문은 〈셜리〉가 "이미지에 맞춰 스토리와 맥락을 연출함으로써 매우 독특한 영화관람 경험을 제공"한다는 평가는 유지한다.[12] 요컨대 〈셜리〉는 활인화 기법을

9. 조혜정, 「영화와 미술의 상호매체성 연구 : 〈셜리에 관한 모든 것〉을 중심으로」, 『영화연구』 68집, 2016, 231쪽.

10. 같은 글, 236쪽.

11. 같은 글, 246쪽.

통해 영화의 시각적 표현양식을 확장했으나 역동적이고 설득력 있는 서사를 구축하는 데서는 한계를 드러낸 것으로 평가된다.

형식의 독창성과 서사의 빈곤이라는 진단은 〈셜리〉에 대한 평자들의 공통된 견해인 듯하다. 안석현의 소논문 「디지털 시대의 활인화: 〈셜리에 관한 모든 것〉에서 시작하기」 또한 〈셜리〉의 이야기가 원작회화의 정지된 순간 안에 안주하기 때문에 극의 도약이나 절정을 찾아보기 힘들다고 평가한다.[13] 대신 움직임이 가미된 호퍼 회화의 완벽한 모사 자체가 극의 절정인 셈이다.[14] 같은 맥락에서 『버라이어티』의 평론가 가이 로지는 〈셜리〉가 2차 세계대전에서 베트남전쟁까지 31년에 걸친 세월을 주인공의 내적 독백 안에 안치시키는데 그 결과는 "좋게 말해 순진하고 나쁘게 말해 우스꽝스러운 자기현시일 뿐"이라고 깎아내린다.[15] 로지에게도 이 영화가 주는 주된 쾌락은 호퍼 작품에 대한 정확한 모사이다. 그러므로 감독 중심의 작가주의적 해석을 〈셜리〉에 적용하기 힘들다. 프로덕션 디자인을 담당한

12. 같은 글, 249쪽.

13. Ahn Suk-hyun, "Tableau Vivant in the Digital Era", *TechArt*, 1(3), 2018년 6월 15일 접속, http://www.thetechart.org/default/img/articles/201403/suk.pdf.

14. 같은 곳.

15. Guy Lodge, "Shirley-Visions of Reality", *Variety*, 2013년 2월 9일 입력, 2021년 7월 15일 접속, https://variety.com/2013/film/markets-festivals/shirley-visions-of-reality.

도이치 감독과 촬영감독 저지 팔라치는 원작회화의 붓 터치와 색감을 재현했으며, 무대 디자이너 한나 쉬멕은 배경그림의 복원을, 패션 디자이너 줄리아 켑은 의상을 맡아 평면적 회화에 인상적인 질감을 부여했다. 작곡가 데이비드 실비안의 음울한 삽입곡 또한 극 전반에 걸쳐 독특한 정서를 자아낸다.

〈셜리〉의 모사 기법과 그 시각적 성취를 강조하는 논의는 대체적으로 호퍼의 회화작품에 대한 세부적인 독해에는 무관심하다. 호퍼의 그림이 고독과 소외의 정서를 담아낸다는 사실을 언급하기는 하지만, 그러한 테마가 〈셜리〉가 선택한 열세 편의 그림 안에서 어떤 방식으로 반복되고 변주되는지에 대한 관심은 희박하다. 물론 영화와 활인화에 방점을 두는 논평에서 각각의 회화작품을 일일이 읽어낼 필요는 없을 수도 있다. 그러나 영화 제작자의 의중을 파악하기 위해서는 개별 그림이 보유한 의미와 그 해석 가능성을 추론하는 작업이 꼭 필요하다. 그리스 시대 이래로 서양미술사에서 활용되어 온 에크프라시스 ekphrasis는 그림을 말로 해석하는 일종의 독화법讀畵法을 일컫는 용어로 정지된 그림이 보유한 다층적 정보를 암시한다. 호퍼 회화의 선택과 모사 작업은 그 자체로 에크프라시스적 과정이었을 것이다. 〈셜리〉에 대한 기존의 논평은 독해보다 모사에 천착한 나머지 회화에서 영화로의 의미적·서사적 전이 과정을 판별하는 작업에는 소홀하다.

모사 편향의 해석은 원작회화와 영화 속 재현 사이의 차이

를 변별해 내는 데도 인색하다. 가령 호퍼의 〈호텔로비〉를 극화한 여섯 번째 씬은 막바지에 이르러 회화의 공간적 배경이 해체되며 일종의 연극 무대로 변모한다. 곧이어 조명이 등장하고 셜리가 관객을 호명하는 과정은 원작회화로부터 명백히 이탈하는 부분이다. 사실 〈뉴욕의 극장〉 장면에서 영화 〈데드엔드〉가 상영된다거나 영화 종반부의 〈막간휴식〉 장면에서 영화 〈긴 외출〉의 대사가 흘러나오는 상황은 〈셜리〉만의 고유한 시청각적 설정임에도 활인화에 집중한 논평들에서는 그에 대한 해석을 찾아보기 힘들다.

원작회화에 대한 독해의 부재, 회화와 영화의 차이에 대한 무관심은 결과적으로 영화 자체에 대한 해석의 불능으로 귀결된다. 로지가 셜리의 31년 생애를 동시대의 역사와 연동시킨 서사구조를 순진함이나 얄팍한 과시로 깎아내리는 것은 해석의 무능을 서사의 빈곤으로 책임 전가하는 태도이다. 조혜정은 "역사는 개인의 사적 이야기들로 만들어진다라는 구스타브 도이치의 신념이 〈셜리에 관한 모든 것〉을 통해 실현된다"[16]고 인정한다. 그러나 앞서 인용했던 결론에서는 인물들의 관계, 사건의 전개, 시공간의 창출에 있어서 영화적 현실감이 부족하다고 진술함으로써 두 가지 모순되는 평가를 내린다. 〈셜리〉의 서사가 주인공의 사적 이야기임을 고려하면 불충분한 서사 구성은 곧

16. 조혜정, 「영화와 미술의 상호매체성 연구」, 238쪽.

감독이 애초의 의도를 구현하는 데 오히려 실패했다는 평가로 귀결되는 것이 맞다.

브리짓트 퓨커Brigitte Peuker에 따르면 "활인화는 그림의 평면성, 즉 이차원성을 삼차원성으로 번역한다. 이를 통해 실제를 이미지에, 다시 말해 살아 움직이는 신체를 그림에 도입하고 그 결과 기의와 기표의 거리를 소멸하려 시도한다."[17] 그렇다면 이미지와 의미를 떼어놓고 활인화의 결과물을 음미하는 것은 불가능할 것이다. 기존의 논평들은 〈셜리〉의 서사를 대놓고 폄훼하거나 모순을 감수하면서까지 그 의미를 축소함으로써 기의와 기표를 압착시키는 활인화 기법의 효과를 충분히 해명하지 못한다. 이 장에서는 앞서 설명한, 회화의 원천서사와 영화적 활인화가 매개하는 회화서사의 확장 및 변용 과정을 검토함으로써 하나의 대안적 관점을 제시해 보고자 한다. 이는 활인화가 매개하는 회화와 영화의 의미적 교류를 독해하는 작업이다. 그리하여 〈셜리〉의 서사를, 역사의 흐름을 적극적으로 해석하고 거기에 대처하는 셜리의 내면 세계 안에서 재구성한다.

연기예술가의 사명감

17. Brigitte Peuker, "Filmic Tableau Vivant", *Rites of Realism*, (ed.) Ivone Margulies (Duke University Press, Durham NC, 2003), p. 295.

〈셜리〉의 첫 장면은 호퍼의 1965년 회화작품 〈좌석열차〉를 활인화로 재현한다. 호퍼의 그림에서 열차 안에 착석한 4인의 승객은 서로의 시선을 회피하듯 내면에 침잠한 모습이다. 화폭 중앙의 소실점이 사방으로 확장되는 그림의 구도는 프레임 외부의 공간까지 암시하며 그만큼 인물의 소외감을 시각적으로 강조한다. 창문을 통해 내부로 내리쬐는 강렬한 채광은 통로 바닥에 기하학적 문양을 만들어 내는데, 이는 열차가 표상하는 현대 문명이 자연세계를 포획해 길들여 놓았다는 느낌을 자아낸다. 〈좌석열차〉는 명백히 문명의 이기가 심화시킨 개인의 고독과 상호 소외를 표상한다.

반면 〈셜리〉는 〈좌석열차〉의 분위기를 심화하기보다 영화의 주인공을 소개하고 그 주제를 제시하는 시각적 장치로 그 작품을 활용한다. 영화는 회화를 모사하여 인물의 의상과 열차 내부의 미장센을 구성하지만, 또 한편 인물에 움직임을 부여하고 클로즈업과 줌렌즈로 화면을 분할함으로써 관객의 시선을 특정 영역으로 유도한다. 시선이 유도되는 지점은 셜리로 추정되는 인물, 즉 원작의 화폭 안에서 오른쪽 하단에 위치한 여성이다. 영화에서는 동일 인물이 우측 바깥으로부터 화면 중앙으로 걸어 들어와 오른쪽 좌석에 자리를 잡고 앉는다. 맞은편에 앉아 어깨와 얼굴만 내비친 붉은색 의복의 여성 승객이 셜리에게 눈길을 보내지만 이내 관심을 접고 고개를 돌린다. 셜리는 숨을 고르다 손가방에서 책을 꺼내 읽기 시작한다. 곧이어 셜리

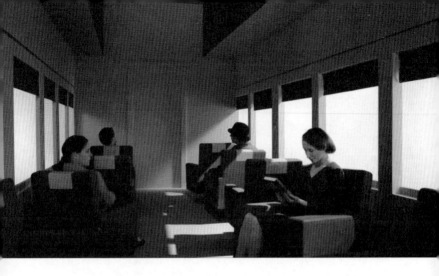

그림 2. 호퍼의 회화 속 여성 인물은 셜리라는 이름을 가진 현실 역사 속의 개성적 인물로 재탄생한다. © KGP Filmproduktion GmbH

의 상체를 포착한 카메라는 줌인쇼트로 책이 에밀리 디킨슨의 시집임을 보여준다. 디킨슨의 시집은 호퍼의 그림에는 나타나지 않는 영화만의 독자적 발상이다. 19세기 미국의 여성 작가를 읽는다는 설정은 회화 속 캐릭터에게 셜리라는 이름과 함께 고유한 정신 세계를 부여한다. 디킨슨과 더불어 셜리는 현실 역사에 뿌리내린 구체적이고 개성적인 인물로 형상화되는 것이다.

셜리의 모델인 〈좌석열차〉 속 여성은 주변과의 소통을 스스로 차단하고 독서에 침잠한 모습이다. 약간의 미소를 머금고 책을 펼쳐 드는 셜리는 소통을 거부한다기보다 모종의 내면 탐색에 심취한 표정이다. 이 추측은 〈좌석열차〉를 다시 한번 활용하는 영화의 마지막 장면에서 확증된다. 현 단계의 의문은 셜리가 회화 속의 여성과 얼마만큼 다른가 하는 것이다. 만일 셜

리의 미소가 호퍼 회화의 고독과 소외라는 테마를 부정한다면 영화는 원작의 진중함을 조롱하는 아이러니를 발생시킬 것이다. 그 결과 회화는 의미의 좌표 역할을 상실하고 영화의 표피적 스타일로 머무를 공산이 크다. 그러나 호퍼 회화의 중의적 성격은 그 자체로 의미의 확장성을 암시한다. 가령 고독과 내면 탐색은 상충하는 태도라고 보기 힘들다. 고독이 소통의 단절을 의미하는 반면 내면 탐색은 자발적 소외일 수 있다. 그럼에도 양자는 공히 타인과 구분되는 독립적 주체를 상정한다. 인간은 통상 스스로를 일종의 "그릇"으로 파악하여 신체의 안쪽과 바깥세계를 구분한다.[18] 고독과 내면 탐색은 주체라는 "그릇"의 안쪽에서 수행되는 정신작용이기에 서로 뚜렷이 구분되기보다는 상호 일관성을 지닌 것으로 봐야 한다. 요컨대 〈셜리〉는 고독이라는 테마로부터 자기 탐색이라는 적극적 행위를 끌어내 주인공의 내면을 구축하고 동시에 호퍼 회화의 해석적 지평을 확장한다.

첫 시퀀스를 이어가는 장면들은 앞서 디킨슨의 시집이 그러하듯 셜리라는 인물을 20세기 전반기 세계사의 구체적 현실들과 연동시킨다. 영화의 두 번째 시퀀스는 호퍼의 1931년 작품 〈호텔 방〉을 극화하는데, 그 직전의 암전 장면은 라디오 방송

18. George Lakoff and Mark Johnson, *Metaphors We Live By* (University of Chicago Press, Chicago & London, 1980), p. 29.

의 목소리를 빌려 미국 상공의 혜성 출몰이나 쿠바의 시민 폭동과 같이 1931년에 실재했던 국제 뉴스를 전달함으로써 셜리가 처한 시공간에 역사성을 부여한다. 호퍼의 원작 〈호텔 방〉은 익명의 호텔 방에서 짧은 슬립 차림으로 침대에 걸터앉아 차편을 확인하는 듯한 여성의 모습을 묘사한다. 호퍼의 여느 작품과 마찬가지로 이 또한 도시의 익명성과 고독을 강조한다. 〈셜리〉는 원작의 공간을 프랑스 파리의 한 호텔 방으로 설정하며 셜리는 파리 공연에 참가한 뉴욕 출신의 공연예술가, 추측건대 배우로 이 장소에 투숙한다. 원작 속의 여성이 차편을 확인하는 듯하다면 셜리가 손에 쥐고 읽는 것은 공연 프로그램이다.

극적 각색에도 불구하고 이 장면이 호퍼의 그림과 맥락을 같이하는 지점은 셜리의 신체가 자극하는 관음증적 시선이다. 이미 원작회화 속에서 반라의 여성은 사방을 둘러싼 벽면에 갇힌 듯 눈길을 내리깔고 앉아 있다. 그만큼 관람자의 엿보기 욕망에 부응한다. 〈셜리〉는 주인공이 호텔 방에 들어와 탈의하는 과정, 속옷 차림으로 공연 프로그램을 음미하는 상황, 배경음악에 맞춰 스테이지 댄스를 흉내 내는 모습, 그리고 침대에 누워 잠을 청하는 순간까지 약 7분에 걸쳐 셜리의 신체를 전시한다. 전후 맥락이 부재한 그림 속 여성과 달리 극적 상황에 안치된 주인공의 신체는 일견 관음증적 시선을 자극하는 듯하다. 그러나 해당 장면에서 셜리는 사색적 태도를 유지하며 해외 공연의 지루함과 공연예술의 상투성에 대해 불만을 되뇐다. 그만

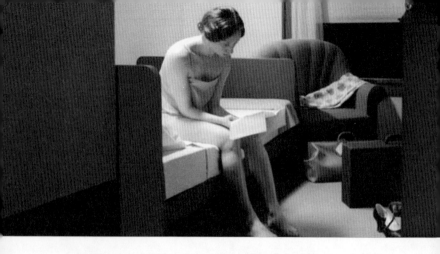

그림 3. 셜리의 사색적 태도는 관음증의 대상으로서의 여성 신체와는 거리가 멀다. ©
KGP Filmproduktion GmbH

큼 강인한 자의식을 내비치는 셜리는 남성적 시선에 수동적으로 부응하는 성애적 스펙터클과는 거리가 멀다.

셜리가 절시증窃視症의 대상이 아니라 자기 확신을 지닌 주체적 예술가라는 사실은 호퍼의 〈뉴욕의 거처〉를 극화한 세 번째 시퀀스에서 분명해진다. 뉴욕의 밤 아홉 시로 지시된 이 장면은 뉴욕 아파트의 작은 거실을 포착한 원작회화를 가감 없이 모사했다. 중앙에 놓인 테이블 오른편에 선 셜리는 그림 속의 여인과 마찬가지로 피아노 건반 위에 무심히 손을 얹고 있다. 곧이어 셜리의 남성 파트너(크리스토프 바흐가 연기하며 극 중에서 스티브라는 이름으로 불린다)가 아파트의 문을 열고 들어와 테이블 왼편의 의자에 신문을 펼쳐 들고 걸터앉는다. 〈뉴욕의 거처〉에 관한 대다수의 미술비평은 이 작품이 두 남녀의 소원해진 관계를 표상한다고 풀이한다. 가령 "그림에 보이는 피아

노는 말로 하는 의사소통이 없음을 알려주는 물건"이며 이 작품은 "사랑이 얼마나 쉽게 실망으로 변하는지를 가리키는 듯하며 사랑의 취약함을 드러낸다"는 해설이 그것이다.[19] 또한 신문을 읽는 남자와 악기를 만지는 여자는 성 역할에 대한 화가 자신의 고정관념을 드러낸다는 해석도 존재한다. 즉 두 인물은 각각 "지성적이고 실용적"인 남성과 "감정적이고 표현적"인 여성을 대표하는 것이다.[20] 그러나 〈셜리〉가 극화하는 〈뉴욕의 거처〉에서 셜리는 감정에 억눌려 소통을 포기한 인물과는 거리가 멀다. 그녀는 '그룹 씨어터'The Group Theater의 일원으로 공연 준비를 위한 합숙 일정을 앞두고 있으며 그 때문에 연인 관계에 충실할 수 없는 현실을 우려한다. 이어지는 논의에서 상술하겠지만 1931년 뉴욕에서 창단되어 1941년까지 활동한 '그룹 씨어터'는 대공황기에 미국인이 직면했던 노동가치의 쇠락과 상실감 그리고 그에 대한 사회적 저항을 극화했던 사실주의 극단이다. 셜리는 연극이 일상의 비극을 다뤄야 하고 자신은 그 사명을 회피할 수 없으므로 연인과의 결별도 불사할 수밖에 없다고 되뇐다. 〈뉴욕의 거처〉의 원래 구도는 남자를 중심에 놓고 여자는 프레임의 오른쪽 한편에 소외시킨 모양새이다. 반면 극화 장면에서 셜리는 화면의 전면으로 이동하고 상대는 후면에 위치하는 한

19. 게일 레빈, 『에드워드 호퍼 : 빛을 그린 사실주의 화가』, 최일성 옮김, 을유문화사, 2012, 399쪽.
20. 같은 곳.

편, 셜리의 독백이 극의 전개를 주도함으로써 남성 파트너는 그녀의 정신세계를 뒷받침하는 소품으로 머물러 있다.

셜리는, 대공황이 몰고 온 실업과 빈곤 문제를 통감하면서도 현실의 고통을 애써 외면하는 평범한 사람들의 무기력을 꿰뚫어 본다. 그녀가 언급하는 이웃집 사람은 아침마다 출근 가방을 들고 일하러 가는 것처럼 집을 나서지만 실제로 그가 하는 일은 빵 배급을 받으러 줄을 서는 것이다. 셜리가 바라보는 일상의 비극이란 경제공황 같은 사회제도의 명백한 실패를 보면서도 그 현실에 맞대응하지 못하는 인지부조화 상태라고 말할 수 있다. 이러한 관점에서 상업영화나 주류 연극은 대중의 현실감각을 마비시키는 도구일 뿐이다. 셜리는 사회파 영화라고 할 수 있는 〈스카페이스〉Scar Face, 1932도 보러 갈 엄두가 나지 않는데 그 이유는 "현실이 이미 잔혹하기" 때문이다. 하워드 혹스Howard Hawks 등이 연출한 〈스카페이스〉는 1930년대 갱스터 영화의 전범으로 조직범죄와 냉혹한 살인을 일삼는 반사회적 영웅을 등장시킨다. 셜리는 범죄물의 선정성이 냉정한 현실을 대변할 수 없으며 오히려 이에 대한 진지한 성찰을 가로막는다고 보는 듯하다.

셜리의 연인이 신문기자로 묘사되는 점 또한 흥미롭다. 저널리즘이 추구하는 시사성과 객관성은 셜리가 지향하는 사회적 사실주의와 유사한 가치일 것이다. 그런데도 주인공은 신문기자에 대해 "다른 이들의 불운에 관한 끔찍한 사연을 매일 접

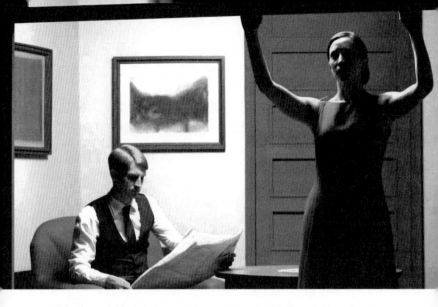

그림 4. 호퍼의 원작회화와 달리 활인화된 〈뉴욕의 거처〉는 셜리를 주인공으로 내세우며 남성 인물은 극적 소품 역할만을 수행한다. © KGP Filmproduktion GmbH

하면 스스로 즐기고 살 여유가 있을까?"라고 자문한다. 스스로 일상의 비극을 전달할 의무를 자임하면서 "끔찍한 사연"을 매일 다뤄야 하는 저널리스트의 정신건강을 걱정하는 태도는 모순처럼 보인다. 그러나 셜리의 질문은 잔혹한 현실에 둔감해진 저널리즘의 자기만족을 질타하는 반어법으로도 해석된다. 사실 신문 종사자들은 사회계몽이라는 이상보다 부수 확장이라는 현실에 매달릴 가능성이 크다. 그 결과 이들 또한 영화와 마찬가지로 선정적인 기사를 양산하는 것이다. 갱단의 암투를 특종의 호기로 삼으려는 〈스카페이스〉 속 신문기자들의 모습이 당대 저널리즘의 상업성과 흥미본위성을 예시한다.

셜리는 상업영화, 주류 연극, 기성 언론 같은 대중 미디어

가 역설적으로 대중을 현실로부터 소외시키고 내면의 무력감을 심화시키고 있음을 간파한다. 그녀가 선택한 '그룹 씨어터'의 활동은 대중의 각성과 행동을 고취하는 의식화 작업을 한다. 〈셜리〉는 주인공이 '그룹 씨어터'에서 실제 활동하는 모습을 극화하지는 않는다. 셜리가 철저히 호퍼 회화의 프레임 안에 존재하는 활인화된 인간이기 때문이다. 그런데도 '그룹 씨어터'와, 셜리가 극의 막바지에 합류하는 '리빙 씨어터'The Living Theater 는 화가 호퍼와 동시대 문화권에 공존했던 역사적 실체이다. 셜리가 단순히 소외와 성찰을 아우르는 호퍼 회화의 인물 표상을 입체적 인물로 재형상화하는 것만은 아니다. 셜리는 호퍼의 시대를 규정했던 문화변동의 양상을 개인의 의식과 경험, 느낌의 영역에서 체현한다. 레이먼드 윌리엄스Raymond Williams는 이처럼 문화변동의 다층적 면모가 개인의 인지활동 안에서 체험, 수용되고 또 도전받는 메커니즘을 "감정의 구조"라고 명명하였다.[21] 감정은 개인이 문화 과정을 현재적이고 주관적으로 경험하는 상태를 일컫는다. 문화 과정 자체는 일원화되어 있다기보다 지배적·잔여적 요소들, 그리고 부상하는 요소들 사이의 헤게모니적 대립으로 특징지어진다. 호퍼 회화와 셜리가 참여하는 '그룹 씨어터'의 의미를 당대 감정구조의 역학관계 안에서 해

21. Raymond Williams, *Marxism and Literature* (Oxford University Press, Oxford & New York, 1997), p. 132.

명해볼 수 있을 것이다.

감정의 구조들

사실 호퍼 회화를 설명하는 방식으로 감정의 구조나 그에 상응하는 개념들은 널리 쓰여 왔다. 피터 풀러Peter Fuller는 호퍼 회화 속 인물이 "타인이 보는 앞에서조차 내면에 침잠해 있다"고 평가한다.[22] 풀러에 따르면 호퍼가 그린 시골 주유소의 주유원이나 맨해튼 7번가의 쇼핑몰을 서성이는 남자는 주변 공간만큼이나 어떤 "감정의 구조"와 연계되는데 그것은 "외로움 그자체"이다.[23] 표상된 공간이 인물의 고독감과 상호 연동됨으로써 그림이 감정을 담아내는 구조 역할을 수행한다고 볼 수 있다. 호퍼는 스스로 형태, 색깔, 디자인은 작업을 위한 도구에 지나지 않으며 자신의 일차적 관심사는 "경험과 지각의 광대한 장"[24]이라고 술회한 바 있다. 에리카 도스Erika Doss는 여기에 역사적 구체성을 부여하여 호퍼 회화가 20세기 전반기 미국인의 삶을 규정했던 "감정의 체제"emotional regime를 시각화한다고 파악한다.[25] 그것은 모더니즘이라는 생활세계의 급격한 변화에

22. Peter Fuller, "The Loneliness Thing", *New Society*, February 1981, p. 245.
23. 같은 곳.
24. 같은 글, p. 247.
25. Erika Doss, "Hopper's Cool", p. 3.

직면한 미국인의 절제 심리를 일컫는다. 모더니즘은 한편 개인의 자유를 약속하지만 다른 한편으로는 그러한 자유를 강력한 관료 조직을 동원해 효율적으로 통제하는 이중적 속성을 지닌다.[26] 호퍼의 인물들 또한 현대적 생활양식을 동경하지만 이에 휩쓸리는 것을 염려하는 불편함을 내비친다. 이들이 애써 유지하려는 심리적 균형을 도스는 역사학자 피터 스턴스Peter N. Stearns의 표현을 빌려 "미국식 냉담"American cool이라고 표현한다.[27]

풀러가 그림 자체를 고독감을 담아내는 구조로 설정한다면 도스는 감정의 근원을 동시대 미국사회의 지배적 정서에서 찾는다. 이렇게 해석할 때 호퍼의 인물들은 외부 상황이 요구하는 감정상태를 기계처럼 발현시키는 수용체일 뿐 주변 환경과 주도적으로 상호작용하는 독립체라고 말할 수 없다. 물론 한 장면에 불과한 회화작품 속 인물들에게 다층적 성격을 부여하려는 시도는 억지스러울 수 있다. 그러나 예술작품의 의미는 특정 시기에 국한되지 않으며 지속적인 현재화를 통해 스스로를 갱신한다. 호퍼 회화 속 인물들의 고독감 또한 이들이 살아 숨쉬는 존재로서 그림을 보는 주체와 지금 이 자리에서 소통한다는 전제를 두고서야 음미가 가능해진다. 관람자는 그림 속 인물이 여러 감정 중에서도 왜 고독감을 두드러지게 표명하는지

26. 같은 글, p. 4.
27. 같은 글, p. 3.

를 자문하게 된다. 고독이란 고독 아닌 감정과의 병존을 전제로
한다. 결국 회화 속 인물이 보유한 감정이란 현실 속 인간의 감
정과 마찬가지로 언제나 복수적일 수밖에 없다.

윌리엄스는 개인이 적극적 체험을 통해 주류 문화를 현재
적이고 주관적으로 수용하는 메커니즘을 감정의 구조라고 명
명했다. 그렇다고 해서 그가 개인이 의식을 주류 문화의 통제에
내맡긴다고 주장한 것은 아니다. 개인의 감정구조는 지배적 정
서와 불화하여 포섭당하기를 거부하는 어떤 대안적 정서를 포
함하기 마련이다.

기성의 고정된 형식들에 대한 실제적 대안은 침묵이 아니다. 부
재도 아니며 부르주아 문화가 신비화시켜온 무의식 또한 아니
다. 그것은 진실로 사회적이고 물질적인 감정과 사유이며 명확
히 정립된 소통방식으로 자리 잡기 전까지 배아 단계에 머물러
있을 뿐이다. 그러므로 대안적 정서가 이미 정립된 소통 방식과
맺는 관계는 극도로 복잡하다.[28]

윌리엄스는 풀러나 도스와 달리 감정구조를 고정된 형식이
아닌 복잡한 내부 갈등의 변화무쌍한 흐름으로 간주한다. 호
퍼 회화의 인물들을 다면적 감정의 주체로 파악한다면 이들의

28. Raymond Williams, *Marxism and Literature*, p. 131.

내면세계 또한 주도적 정서와 대안적 정서가 변증법적으로 공존하는 상태로 표현할 수 있을 것이다. 그림 안의 사람들이 고독의 역사적 흐름을 체현하는 셈이다.

피터 스턴스는 "미국식 냉담"이 20세기 미국 모더니즘 문화의 태동과 함께 갑작스럽게 등장한 것은 아니라고 말한다. 영미권에서 모더니즘에 선행했던 19세기 빅토리아니즘1830-1901의 문화 또한 분노나 질투처럼 평정심을 교란하는 심리상태를 경계했으며, 같은 맥락에서 공포심 또한 기피 대상으로 간주했다.[29] 20세기가 장려한 감정적 절제는 이미 바람직한 것으로 수용된 감정 태도 중 일부를 새로운 문화환경 속에서 강조하거나 확장한 결과이다. 가령 모더니즘 문화는 유독 질투심을 부정적으로 치부하는데, 그 이유는 남녀 사이의 사회적 교류가 활발해지면서 성적 질투심을 유발할 가능성이 현저히 커졌기 때문이다. 그 결과 질투심의 표출은 이기심의 발로로 백안시되는 한편, 질투심의 억제는 관대함, 포용력과 같은 성숙의 지표로 존중받게 된다.[30] 빅토리아니즘에서 모더니즘으로의 이행기를 대변하는 호퍼 회화의 인물들 역시 절제력과 소외감, 분별심을 포괄하는 감정의 스펙트럼을 체현한다고 볼 수 있을 것이다. 〈셜리〉가 묘사하는 셜리가 이러한 추론을 뒷받침한다.

29. Peter N. Sterns, *American Cool* (New York University Press, New York & London, 1994), p. 139.

30. 같은 책, pp. 118~119.

셜리는 이미 극예술의 사회적 역할을 자각하고 이를 실천하려 애쓰는 도덕주의자이다. 그녀는 또한 선정적인 할리우드 영화를 멀리하는 한편 19세기 여성 시인 에밀리 디킨슨을 탐독하는 지성인이다. 연인이자 저널리스트인 스티브의 직업을 존중하지만 자신 또한 '그룹 씨어터'에 합류하기 위해 그와의 결별도 불사할 만큼 주관이 뚜렷하다. 이처럼 셜리는 예술과 사회, 대중과 엘리트, 자아와 타자 사이의 윤리적 공존을 모색한다. 주인공의 관점에서 대공황의 난맥상은 경제불황이 몰고 온 사회적 책임의식과 도덕질서의 붕괴에 있다. 그런 의미에서 셜리의 애초 성품은 모더니즘보다 빅토리아니즘의 이상에 더 가깝다. 죄악과 불화가 없는 안정적이고 평화로운 사회를 추구한 빅토리안 문화는 그 실천적 지침으로 교육과 예술, 신앙과 신의에 입각한 자기 절제를 강조했다.[31] 셜리는 빅토리아니즘의 이상이 무너지는 상황을 경험하면서 자연스럽게 자기 자신을 포함한 인간의 내면 탐구로 선회한 듯하다. 스스로를 통제할 수 있다고 확신했던 빅토리아니즘적 자아는 시대정신의 전환기에 직면하여 '나는 누구인가', '나를 둘러싼 현실은 무엇인가', '나와 타인의 관계는 무엇인가'를 자문하는 탐색적 자아로 변모한다. 셜리의 탐색은 곧 '그룹 씨어터'라는 실천으로 구체화한다.

31. Daniel Joseph Singal, "Towards a Definition of American Modernism", *American Quarterly* 39(1), Spring 1987, p. 9.

〈셜리〉는 호퍼의 네 작품 〈뉴욕의 극장〉, 〈저녁의 사무실〉, 〈호텔로비〉, 그리고 〈아침의 태양〉의 공간들을 빌려 셜리의 '그룹 씨어터' 경험과 거기에서 비롯된 사유들을 제시한다. 〈뉴욕의 극장〉 시퀀스에서 셜리는 극장의 좌석 안내원으로 일하고 있다. 독백의 내용으로 미루어보아 그녀는 한시적으로나마 '그룹 씨어터'의 활동을 접은 듯하다. 그러나 해당 장면의 시점이 1939년인 것과 '그룹 씨어터'의 활동이 1931년에 시작된 역사적 정황을 고려하면 셜리는 이미 수년에 걸쳐 '그룹 씨어터'에 헌신해 왔을 것이다.

셜리가 뉴욕 극장의 좌석 안내원으로 일하는 시간, 스크린에서는 영화 〈데드엔드〉Dead End, 1937가 상영 중이다. 뉴욕 빈민가 비행소년들의 비극을 다룬 이 사회적 사실주의 영화는 1935년 브로드웨이에서 공연된 동명의 연극작품을 원작으로 한다. 셜리의 독백에 따르면 원작 연극은 백악관에서 초청 공연될 정도로 세간의 관심을 끌었지만, 그 흥행성에 주목한 할리우드 제작자의 수완에 말려들어 결국 상업영화로 개작되고 말았다. 셜리는 사회적 주제를 담은 할리우드 영화는 난센스라며 깎아내린다. 그녀는 또한 '그룹 씨어터'의 동료이자 극작가인 크리포드 오데츠Clifford Odets가 주급 4천 달러를 받는 할리우드의 시나리오 작가로 변모한 사실을 개탄한다. 사회주의 성향의 극작가 오데츠는 택시 노조의 파업을 다룬 『레프티를 기다리며』 Waiting for Lefty, 1935를 써서 노동 대중의 저항을 독려한 바 있다.

셜리는 "할리우드의 공산주의자"는 어불성설이라며 오데츠가 예술과 사상을 금전적 보상과 맞바꾸었다고 단언한다.

'그룹 씨어터'의 결성을 주도했던 연극이론가 헤럴드 크럴만 Harold Clurman은 이전까지의 무대연극이 "예술"이라는 모호하고 추상적인 기준에 종속된 기예에 불과했다고 진단했다.[32] 그는 연극이 삶의 가치에 기반해야 하며 연기술은 동시대의 생활에 대한 관심에서 자연스럽게 우러나와야 한다고 주장했다. 관객 또한 현란한 공연물의 소비자가 아니라 배우와 더불어 작품 속의 사상을 공유하는 무대 공동체의 평등한 일원이 되어야 한다고 보았다. '그룹 씨어터'는 무대와 삶, 배우와 관객 사이의 전통적 분리를 해체하고 사회적 공감을 실현하는 장으로서 연극의 역할을 재정립하고자 했다. 셜리가 극단을 떠난 이유는 '그룹 씨어터'의 애초 목적, 즉 동시대적 소재를 극화하여 관객과 소통하고 그 결과 사회 현실에 대한 관객 개개인의 각성을 촉발하는 연극의 역할이 퇴색했다고 판단했기 때문이다. 대중을 구경꾼이자 소비자로 전락시키는 영화 산업의 행태는 '그룹 씨어터'의 이상과 배치될 수밖에 없다.

셜리는 본래 빅토리아니즘의 체현자로서 대중을 경제공황

32. Harold Clurman, *The Fervent Years* (Alfred A Knopf, New York, 1945), p. 33. 크럴만과 더불어 셰릴 크로포드(Cheryl Crawford), 리 스트라스버그(Lee Strasberg)가 '그룹 씨어터'의 결성을 주도했다. 이들을 포함하여 최초 28명의 배우가 극단의 활동에 동참했다.

의 피해자이자 계몽의 대상으로 바라봤다. 그러나 '그룹 씨어터' 경험을 통해 그녀는 대중을 공감의 파트너로 재인식하게 되었다. 이제 배우 셜리는 보통 사람의 생활 감각을 익히고 그들과 정서적으로 일치되어야 한다. 〈저녁의 사무실〉 시퀀스는 연극과 현실을 교묘히 결합하여 양자의 차이를 초월하는 셜리의 정신세계를 표상한다. 원작회화는 현대적 사무실 내부에서 남성 상사와 여성 비서가 각자의 업무에 몰두한 상황을 보여준다. 통상 이 작품은 전통적 성 역할에 고착된 조직 내부의 위계질서와 그로 인한 남녀 사이의 소외감을 나타내는 것으로 해석된다. 영화에서 해당 시퀀스는 삼인칭 관찰자 시점으로 제시되는 셜리의 내레이션으로 시작한다. 셜리는 결국 자기 자신을 가리키는 여자 비서가 상사와 함께 직장 근처의 주점에 들렀다 오는 중이라고 상황을 설명한다. 곧이어 상사가 사무실에 들어오고 셜리의 내레이션은 여비서가 잠시 화장실을 거쳐 "이 연극의 다음 장면 속 비서 역할을 위해" 메이크업을 고치는 중이라고 해설한다. 그렇지만 뒤이어 사무실에 들어온 여비서, 즉 셜리는 연극적 설정이라는 느낌을 주지 않고 곧바로 자기 할 일을 집어 든다. 그리하여 셜리가 현실 자체를 연극으로 간주하는 것은 아닌지 자문하게 된다.

신문사 광고부에서 일하는 그녀는 '그룹 씨어터'에서 익힌 "메소드 연기" 때문에 자신이 쉽게 감정적으로 된다고 읊조린다. 덧붙여 극단의 동료들과 극 중 인물의 정서를 이해하기 위

해 주인공의 직업까지 실제로 경험해 봤던 경험을 회상한다. 이 모든 언행은 주인공이 동시대인의 삶을 끌어안을 준비가 되어 있음을 시사한다. 따라서 〈저녁의 사무실〉 장면의 주된 정서는 원작과 달리 소외감이 아니다. 상사가 떨어뜨린 서류를 셜리가 집어 건네는 순간, 시선을 마주하는 두 인물 사이에 흐르는 감정은 신뢰감이다.

메소드 연기는 '그룹 씨어터'의 연출가 리 스트라스버그Lee Strasberg가 모스크바 예술극장을 지휘했던 콘스탄틴 스타니슬랍스키Konstantin Stanislavsky의 이론을 미국 현실에 맞춰 재해석한 연기 훈련 기법이다. 메소드 훈련이 강조하는 것은, 배우는 인물의 외양만을 흉내 낼 것이 아니라 신체와 발성, 심리와 감정 모두를 동원하여 그의 인간됨 전체를 관객에게 이해시킬 수 있어야 한다는 것이다.[33] 배우는 배역과의 일치됨을 위해 자신의 삶에 축적된 감정기억emotional memory을 되살려 극 중 인물의 처지에 대입한다. 호퍼의 〈호텔로비〉를 극화한 장면에서 셜리는 어느 호텔 로비의 벤치에 앉아 손튼 와일더Thornton Wilder의 희곡 『위기일발』The Skin of Our Teeth, 1942을 은밀히 낭독하고 있다. 『위기일발』의 주인공 앤트로부스 일가는 빙하기, 대홍수, 전쟁을 겪어낸 일종의 원형적 인류이다. 가족의 생존을 도모해온

33. Jeremy Kruse (dir.), *Lee Strasberg's Method*, JJK Ventures LLC, 2010, DVD. [제레미 크루스 감독, 〈리 스트라스버그의 연기론〉, DVD, 미국, 2010.]

앤트로부스 부부는 삶을 향한 의지만큼이나 인간적 나약함 또한 드러낸다. 대본을 읽는 셜리의 맞은편으로 택시를 대절시킨 노부부가 걸어 나온다. 셜리의 드러난 종아리를 흘끔거리는 남편을 두고 아내는 "그 나이에 부끄러운 줄 알라"며 핀잔을 준다. 이 상황을 두고 셜리는 "앤트로부스 부부가 맞은편에 있다. 극장 갈 택시를 기다린다. 내가 그들의 하녀를 연기할 연극이 상영될 곳"이라 말한다. 현실인간의 모습이 곧 무대인간의 근거임을 재차 확인시키는 것이다. 그 직후 호텔의 로비 공간은 연극 무대로 돌변하며 셜리는 『위기일발』의 하녀 역 사비나의 대사를 관객을 향해 내뱉는다. 이때 셜리는 셜리인가 아니면 사비나인가? 조명이 꺼진 무대는 다시 호텔 공간으로 뒤바뀌고 셜리는 연극과 현실 사이에서 길을 잃은 듯 어리둥절한 표정이다.

'그룹 씨어터'가 무대와 객석 사이의 자연발생적 교감을 지향한다면 배우와 인물의 일치를 추구하는 메소드 연기는 그 실천적 방법론이다. 배우는 이중의 과제를 짊어지는데, 연기할 인물의 본질에 도달해야 하는 한편 이를 위해 자신의 기억과 감정을 해방해 참자아를 복원해야 한다. 이때 참자아의 복원이란 "사회화의 영향에 의해 훼손되지 않은 본질적 자아의 탐구"이다.[34] 그러나 사회관계를 벗어난 자아란 참자아라기보다 다

34. Julie Levinson, "The Auteur Renaissance, 1968~1980", *Acting*, (eds.) Claudia Springer and Julie Levinson (I.B.Tauris, London & New York, 2015), p. 113.

그림 5. 호퍼의 회화 〈호텔로비〉의 활인화 장면이 갑작스레 붕괴되며 셜리는 연극 〈위기 일발〉의 사비나 역할로 변모한다. © KGP Filmproduktion GmbH

시 채워지기를 기다릴 수밖에 없는 자아의 잠재태에 불과하다. 브루스 맥코나치Bruce McConachie는 1950년대 말론 브란도나 제임스 딘이 메소드 연기를 기반으로 구현했던 반항아적 페르소나는 아직 성숙한 인격으로 채워지지 못한 본질적으로 공허한 주체였다고 평가한다.[35] 그리하여 이들 "텅 빈 청춘"의 반항이란 실질적인 정치적 저항과는 무관했으며 "저항을 상품화하되 그 전복성은 탈각시키는 상업자본주의의 수완을 입증할 뿐이었다."[36] 메소드 연기가 자아에 침잠하여 사회를 등한시한다면 '그룹 씨어터' 또한 유사한 오류의 가능성을 품을 것이다.

35. Bruce McConachie, *American Theater in the Culture of the Cold War* (Iowa University Press, Iowa City, 2003), p. 57.

36. David Sterritt, "Postwar Hollywood, 1947~1967", *Acting*, p. 91.

〈셜리〉에서 〈아침의 태양〉 장면은 그 가능성을 실증하는 듯하다. 침대에서 간신히 몸을 일으킨 주인공은 '그룹 씨어터' 출신의 엘리아 카잔Elia Kazan이 반미조사위원회HUAC의 공산주의자 사냥에 적극 협조하여 동료들을 밀고한 사실을 개탄한다.[37] 셜리가 기억하는 카잔은 〈레프티를 기다리며〉에서 택시 운전사로 등장하여 "파업이다"를 외친 장본인이다. 그는 셜리가 출연한 〈위기일발〉을 연출하기도 했다. 셜리가 읽어주는 신문 광고에서 카잔은 "공산주의자들을 겪어본 것 또한 좋은 경험이 됐다고 생각한다"며 "독재와 사상 통제를 겪고 그들을 증오하게 되었다. 내가 만든 영화와 연극 모두 이런 믿음을 담았다"라고 고백한다. 카잔의 진술을 메소드 연기 철학에 대입시킨다면, 카잔의 순수자아는 공산주의자들과의 접촉을 통해 훼손되었고 그 회복을 위해 반미조사위원회라는 또 다른 방식의 사상 통제를 수용한 셈이다. 자아를 비워 타자를 담는다는 메소드 이론이 그 추종자를 사상적 허수아비로 전락시킨 사례이다.

'그룹 씨어터'는 1941년에 해체되었다. 〈아침의 태양〉 장면에서 셜리는 이미 1947년 창단된 '리빙 씨어터'에 합류하여 아방가

37. 엘리아 카잔은 '그룹 씨어터' 창립 1년 뒤인 1932년에 극단에 합류했으며 1947년 '액터스 스튜디오'(Actors Studio)를 공동설립하여 리 스트라스버그의 지도 아래 메소드 연기술을 가르쳤다. 카잔은 1952년 반미조사위원회의 소환에 응하여 '그룹 씨어터'의 동료 여덟 명을 공산주의 활동에 가담한 인물로 거명한다. 카잔 자신은 1934년에서 1936년까지 뉴욕 주재 미국공산당(American Communist Party)의 당원으로 활동한 바 있다.

르드 연극 〈위비 왕〉Ubu Roi 공연에 참여하고 있는 것으로 나타 난다. 그녀는 카잔의 훼절에 탄식할 뿐 '그룹 씨어터' 경험이나 메소드 연기 훈련 자체를 후회하지는 않는다. 카잔이 정치적 숙청에 굴복했다면 셜리는 이에 저항할 뿐이다. 두 인물 모두 메소드 연기술의 수행자임을 감안할 때 셜리는 카잔과는 또 다른 차원의 자아를 발견한 것으로 해석된다. 이는 메소드 연기술이 도달하는 지점이 유일무이한 자아가 아니라 복수적 자아일 수 있음을 암시한다. 복수적 자아의 관점은 통제할 수 없는 내면의 타자를 인정하되 그것을 배척하기보다 포용함으로써 자아의 확장을 도모하는 태도이다. 더 나아가 내면의 다수를 상정하는 자아 모델은 그 자체로 자아의 경계를 넘어선 정치적 연대의 가능성을 내포한다. 요컨대 복수적 자아는 빅토리아니즘에서 모더니즘으로의 이행기에 셜리가 내면 탐구를 통해 도달한 개인성의 경지이다.

자아라는 극장

호퍼 회화의 인물들에게서 자아의 다면성을 읽어내기는 쉽지 않다. 이 때문에 주류 미술비평은 고독이나 소외 같은 일면적 관점으로 이들의 정신상태를 묘사한다. 그러나 일상 속에서 잠시 정지한 듯한 인물의 표정은 감상자가 어떤 초현실성을 느끼게 만든다. 열차, 호텔, 사무실과 같은 호퍼 회화의 진부한 풍

경들은 인물과의 조응을 통해 두드러진 서사를 만들어내지 못한다. 대신 인물들은 실용적 판단을 멈추고 일상 너머의 비가시적 세계 안으로 침잠한 듯하다. 이처럼 "감상자의 이야기 조성 능력을 작동시키는 모사법과 대조적으로, 호퍼의 사실주의는 경험의 한 순간을 포착하여 이야기 조성을 멈출 것을 호소하는데, 이때 감상자는 최면이나 꿈꾸기 직전과 같은 심리상태로 이동한다."[38] 호퍼 회화는 일상과 낯섦을 교차시켜 무의식적 상념을 자극하며 이것은 프로이드 심리학이 고안한 언캐니uncanny, 즉 두려운 낯섦의 감정에 가깝다. 언캐니는 본래 친숙했던 어떤 것이 무의식에 억압되어 있다가 기이하고 왜곡된 모습으로 자각되어 느껴지는 불안감이다.

호퍼 회화의 정신분석학적 고찰은 현 논의의 범주를 넘어선다. 다만 최면, 몽환, 언캐니의 개념들이 지시하는 바와 같이 호퍼 회화의 의미가 자의식을 초월하는 영역에 맞닿아 있음은 분명해 보인다. 호퍼의 1950년 작 〈케이프 코드의 아침〉은 상체를 기울여 거실 창밖 어딘가를 응시하는 여성의 모습을 담았다. 응시의 구체적 대상이 부재하기에 인물은 평소 친숙했던 풍경을 생경하게 자각한 듯 몰아의 경지에 빠진 표정이다. 햇빛을 받은 집과 어둠이 깔린 나무숲은 문명과 자연을 지시하는 한

38. Laima Kardokas, "The Twilight Zone of Experience Uncannily Shared by Mark Strand and Edward Hopper", *Mosaic: A Journal for the Interdisciplinary Study of Literature* 38(2), June 2005, p. 15.

편 인물 심리의 이중적 속성, 즉 의식과 무의식을 상징한다.[39] 그림 속 여성은 "안전한 집 안에 머물러 죽음을 회피한다. 그녀는 집 밖 자신의 그림자를 부인함으로써 결국 자신의 분신, 또 다른 자아와의 합일을 거부하는데 양자의 재결합은 전의식 상태에서나 가능한 일이다."[40] 그러나 내면의 타자를 부정하기 위해서는 최소한 그 존재를 확인하는 절차가 필요할 것이다. 무언가에 홀린 듯한 여성 인물의 표정은 이질적 자아를 목도한 인간의 경외감일 수 있다.

카잔의 변절을 목격하며 '그룹 씨어터'와 정신적으로 결별한 셜리가 등장하는 다음 장면은 호퍼의 1956년 작 〈브라운스톤 위의 햇빛〉이다. 이 작품의 풍경과 구도, 상징성은 〈케이프 코드의 아침〉과 거의 동일하다. 그림 속의 두 남녀는 저택 출입구 앞 벽면에 몸을 기대서거나 계단 난간에 앉은 채로 먼발치를 향해 시선을 내던진다. 여기에서도 집 바깥은 나무숲으로 묘사되며 두 공간은 빛과 어둠의 극명한 대비를 이룬다. 극화된 장면은 여성 인물을 셜리로 남성 인물을 스티브로 대치시킨다. 셜리는 공원, 나무, 집, 사람처럼 익숙했던 주변 풍경이 자연사박물관의 모형을 보는 듯 생소하게 느껴진다고 토로한다. 친숙한 세계로부터 단절된 개인은 자신의 분별력을 의심하고 생각의 방식

39. 같은 글, p. 14.
40. 같은 곳.

그림 6. 호퍼 원작 〈케이프 코드의 아침〉을 활인화로 표현한 장면. 극 중 인물들은 익숙했던 주변 풍경을 생소하게 바라본다. © KGP Filmproduktion GmbH

자체를 재고하기에 이른다.

셜리는 보는 대로 생각하고 말해 왔는데 보이는 것을 입에 올리는 순간 실체와 언명은 항상 어긋나더라는 경험을 되뇐다. 그 결과 보는 것이 믿는 것이라는 통념 대신 "보는 것은 매 순간 변화한다"는 깨달음에 도달한다. 셜리의 사유가 진척되는 사이 그 옆을 지키던 스티브는 양쪽 눈을 번갈아 가려보며 자신의 시력이 쇠퇴하고 있음을 확인한다. 시력 상실은 본업이 사진기자인 스티브에게 치명적일 수 있다. 그러나 가시 세계의 불확실성을 절감한 셜리와 스티브의 변화는 두 인물이 비가시성의 세계 또는 심층 심리의 영역에 들어서고 있음을 암시한다.

호퍼의 〈웨스턴 모텔〉을 기초로 한 다음 시퀀스에서 셜리는 스티브의 사진 모델이 되어 포즈를 취하고 있다. 스티브는 시

력을 완전히 잃기 전에 연인 셜리의 모습을 사진에 담아두고자 한다. 사진이라는 매개체는 서로 익숙한 두 남녀에게 낯선 느낌을 선사한다. 여기서 낯섦이란 〈뉴욕의 거처〉에서 아파트 거실의 두 남녀 사이에 가로놓인 소외감이 아니다. 그보다 타성을 깨고 상대를 새롭게 자각하는 흥분감이다. 이는 앞선 장면에서 셜리가 경험했던 주변 풍경에 대한 생경한 인식과 맥락을 같이한다. 카메라를 향해 자세를 가다듬는 사이 셜리는 "순간, 그가 낯설었다. 그 또한 내가 낯설었을 것이다. 그가 원하는 대로 움직이고 그가 상상하는 이미지의 여인이 되리라"고 다짐한다. 조리개 너머 스티브의 탐색하는 시선은 셜리로 하여금 자신의 빅토리안적 윤리 의식이 억눌러 왔을 본능적 자아를 감지하는 계기를 제공한다. "가장 친밀한 사람이 날 낯설게 대하고 난 나 아닌 다른 사람이 돼 본다"는 셜리가 느끼는 감정은 "긴장감", 그리고 "에로틱한 느낌"이다. 내밀한 시선의 교환을 통해 이성의 자기검열을 해체함으로써 두 사람은 진심 어린 친밀감을 체험하게 된다. 마지막 순간에 원피스의 어깨끈을 서서히 벗겨 내리는 셜리의 에로틱한 포즈가 이 사실을 방증한다.

두 연인은 자의식을 초월한 본능의 세계에서 에로스, 즉 생명 본능을 발견한다. 그러나 개체의 생명 본능은 타나토스, 즉 내적 긴장을 줄이려는 죽음본능과 애초부터 맞닿아 있다.[41] 따

41. 지그문트 프로이트, 『쾌락원칙을 넘어서』, 박찬부 옮김, 열린책들, 1997, 80쪽.

라서 두 인물이 에로스를 거쳐 타나토스를 직면하는 것은 필연적인 과정으로 보인다.

〈셜리〉는 호퍼의 〈철학으로의 여행〉을 극화해 이 상황을 묘사한다. 원작은 햇빛이 내리비치는 침실 안, 침대 가장자리에 걸터앉은 남자와 그를 등지고 누워 있는 여자의 모습을 묘사한다. 남자가 읽다 만 듯한 펼쳐진 책이 그의 오른편에 놓여 있는데 호퍼는 플라톤의 저작을 염두에 두었던 것으로 알려져 있다. 머리를 풀고 하체를 드러낸 여성의 신체는 장면 전반의 엄숙성에 묘한 균열을 일으킨다. 영화 장면은 셜리가 침대에 홀로 누워 플라톤의 『국가』를 읽는 것으로 시작한다. 그녀는 동굴의 비유를 낭독한다. 동굴에 갇힌 죄수들이 벽면에 비친 사물의 그림자를 유일한 현실로 오인하며 살아간다는 내용이다. 이때 채광창이 만들어낸 침실 벽면의 스크린 위로 집 밖 갈매기의 그림자가 어른거린다. 스티브의 인기척에 셜리는 황급히 책을 내려놓고 등을 돌려 잠이 든 척한다. 곧이어 등장한 스티브는 병세가 악화하여 매우 수척한 표정이다. 그는 철학책을 집어 들어 동굴의 비유 중 나머지 부분을 읽어나간다. 동굴을 탈출한 죄수들은 태양 빛에 눈이 멀어 아무것도 볼 수 없다. 그러나 머지않아 "그동안 보아왔던 모든 것의 근원이 태양이라는 사실"을 깨닫고 그 실체를 직시하게 된다. 동굴의 비유 속 빛과 그림자는 두 인물이 처한 상황과 공명하여 각각 생명과 죽음을 상징한다. 햇빛을 받아 부각되는 셜리의 신체가 에로스라면 갈매기

의 그림자는 스티브의 시력상실 곧 타나토스에 상응한다. 빛과 그림자는 분리 불가능한 태양의 두 본질이다. 셜리는 참담한 표정으로 "마지막으로 그는 태양을 보게 된다"는 동굴의 비유 최종 문장을 읊조린다. 이 진술은 셜리가 태양의 두 본질을 껴안는 것, 다시 말해 스티브의 시력 상실 및 그와의 결별을 수용해야 함을 의미한다.

이어지는 〈햇빛 속의 여인〉 시퀀스는 주인공이 태양의 명암을 맞대면한다는 테마의 극적 연장이다. 호퍼 원작은 문자 그대로 태양에 몸을 맡긴 벌거벗은 여인의 모습이다. 침실 공간은 대체로 어둡고 디테일이 최소화되어 있기에 관람자는 일광을 마주하고 선 여인의 나체에 주목하게 된다. 여성 인물은 자아도취에 빠진 것도, 엿보기 심리를 자극하는 것도 아니다. 대신 뭔가에 완전히 몰입하여 자기 자신마저 잊어버린 표정이다. 극 중에서 해당 인물을 대체하는 셜리 역시 내면의 격정에 휘말려 있다. 그녀는 전날 스티브를 뉴욕의 병원에 입원시키고 돌아왔다. "이젠 잔상뿐, 그에겐 그게 전부다"는 독백으로 미루어보아 스티브는 의료적 도움 없이는 정상 생활이 불가능해진 듯하다. 스티브의 처지를 떠올리게 하는 병실의 소음은 여전히 셜리의 뇌리를 떠나지 않는다. 소멸을 지향하는 타나토스의 위협은 에로스의 희열과 마찬가지로 주인공의 의식적 통제를 벗어난 내면의 타자이다. 그 존재를 인정하고 공존을 모색하지 않는 한 셜리의 번민은 계속될 수밖에 없다. 커튼을 젖혀 햇볕을 들이는

셜리의 행동은 연인의 실명에 대한 반발심의 표출이지만 동시에 상실을 마주하려는 의지의 표현일 수 있다.

호퍼의 〈막간 휴식〉을 재현한 다음 장면에서 영화관 공간은 셜리가 소멸을 수긍하는 과정에서 통과해야만 하는 어두운 내면의 터널을 상징한다. 셜리는 헨리 콜피Henri Colpi가 연출한 〈긴 외출〉The Long Absence, 1961의 상영관에 홀로 앉아 있다. 영화는 16년간 집을 떠났다가 기억상실증에 걸려 돌아온 남편과 그를 기다려온 아내의 재회에 관한 이야기이다. 셜리는 영화 속에서 남편의 기억을 되살리려는 아내의 절망적 시도에 특히 마음 아파한다. 주인공에게 영화 관람은 체취로만 남은 스티브와의 상상적 재회이다. 스티브의 환영이 영화관 뒷좌석에 앉아 셜리의 주의를 끌지만 돌아보는 순간 이내 사라지고 만다. 존재에 대한 갈망과 부재의 확인을 고통스럽게 경험한 후 셜리는 통제 불가능한 운명을 뒤로하고 영화관을 떠난다.

〈셜리〉의 마지막 두 장면은 주인공이 에로스와 타나토스라는 심층 심리의 양극단을 겪으며 이루어낸 정신적 성취를 기록한다. 〈빈방에 비친 해〉의 극화 장면에서 셜리는 스티브와 함께 살던 집을 정리하고 새로운 삶을 향해 길을 나선다. 이 장면은 특별히 1963년 8월 29일로 지정되어 있는데 해당 장면의 분위기를 그 전날 워싱턴 D. C.에서 행해진 마틴 루터 킹Martin Luther King Jr. 목사의 "나는 꿈이 있습니다" 연설과 연결하려는 의도로 풀이된다. 셜리의 표정에 더는 절망의 그림자가 없다. 대신 시련

을 견뎌낸 인간의 자신감이 배어있다. 라디오에서는 "워싱턴 대행진"의 실황 중계가 흘러나오고 셜리는 25만 명이 운집한 흑인 민권 운동의 현장에 자신의 미래를 투사한다. 킹 목사의 연설 중 "인간이 평등하다는 진실을 이 나라가 받아들이고 그 진정한 의미를 신조로 살아가는 꿈"이 또한 셜리가 품게 된 비전의 요체일 수 있다. 그러나 셜리는 이미 '그룹 씨어터' 등의 활동을 통해 정치, 경제적 평등사상을 실천한 바 있다. 이제 셜리의 평등은 사회조직 자체로부터 해방된 개인의 자발적 연합이다. 개인은 시스템의 수용 여부가 아닌 내면의 근원적 본질에서 자신의 가치를 획득한다. 에로스를 제약 없이 표출하고 타나토스를 기꺼이 수용함으로써 이러한 행위를 금기시하는 모든 사회조직의 억압적 속성을 폭로하게 될 것이다.[42] 그리하여 평등은 본능에 눈뜬 개인들이 제도의 억압에 함께 맞서는 순간 체험하는 집단적 희열이다. 셜리가 장면의 말미에 '리빙 씨어터'에 다시 합류하는 이유도 이러한 깨달음 때문일 것이다.

셜리는 이미 〈아침의 태양〉 장면에서 '리빙 씨어터'에 참여하고 있음을 언급한 바 있다. 〈빈방에 비친 해〉 장면에서도 "워싱턴 대행진"에 고무된 주인공은 "유럽으로 가야 할까? '리빙 씨어터'를 따라가야 할까? 로마, 파리, 런던 거리에서 관객을 만나야 할까?"라고 자문하며 사실상 극단과의 재결합을 결심한다. 그

42. 허버트 마르쿠제, 『에로스와 문명』, 김인환 옮김, 나남출판, 2004, 219~232쪽.

리고 영화의 마지막 〈좌석열차〉 장면에서 그녀는 "새로운 삶"을 '리빙 씨어터'와 함께할 것이며 베트콩에게 바치는 루이지 노노 Luigi Nono의 작품에 참여한다고 밝힌다.[43] 그럼에도 〈셜리〉는 '리빙 씨어터'가 무정부주의와 평화주의를 표방하는 아방가르드 극단으로서 전통적인 심리적 사실주의의 연장선에 있는 '그룹 씨어터'와는 판이한 공연 양식을 실험했음을 거론하지는 않는다. 셜리가 가령 '리빙 씨어터'의 대표작인 〈지금의 낙원〉Paradise Now(1968년 초연)에 참여할 경우 다음과 같은 연출 지도에 동의해야 한다.

관습적 드라마의 갈등–해소 패턴 대신 이 작품의 매 단계는 관객에게 점진적으로 육체적 부담을 가중시킨다. 예를 들어 네 번째 단계는 "난교 의식"으로 시작한다. 무대 위에 순전한 나체로 엉켜 한 덩어리를 이룬 배우들은 나직한 화음을 읊조리며 서로를 어루만지고 물결치듯 움직이며 감싸 안는다. … 관객들은 성적 금기들을 터놓고 말하고 옷을 벗은 다음 무대에서 배우와 관객들이 함께 몸을 포개 만든 "나체 더미"에 합류할 것을 독려받는다. … 배우들은 각자의 어깨에 관객을 둘러업고 의기양양하게 거리로 나가 낙원 탐색을 시작한다. 극장을 나서는

43. 이탈리아 태생의 전위적 음악가 루이지 노노(1924~1990)의 음악극 〈젊고 생명으로 충만한 숲〉(A floresta é jovem e cheja de vida, 1966)을 지칭하는 것으로 보인다.

순간 그들은 이렇게 외친다. "극장은 거리에 있다. 거리는 민중의 것이다. 극장을 해방하라. 거리를 해방하라. 시작하자."[44]

이상에서 묘사된 연출 의도의 핵심은 관객의 이성적 판단을 최소화하고 직관적 반응을 극대화하는 것이다. 관객은 의식을 지배해온 이념, 윤리, 관습의 억압을 꿰뚫고 본능의 목소리를 듣게 된다. 관객은 "난교 의식"을 통해 셜리가 발견한 에로스적 자아를 만나게 될 것이다. 에로스의 복원은 '리빙 씨어터'가 추종한 앙토냉 아르토의 잔혹극Theater of Cruelty 이론이 추구하는 바이기도 하다.[45] 또한 거리 퍼포먼스는 에로스의 자각을 개인의 범주에 국한하지 않고 집단적 에너지로 발현시킨다. 그 결과 연극의 본질은 역병의 증상과 같이 착란과 전염에 있다는 아르토의 언명을 실현하게 한다.

마지막 〈좌석열차〉 장면은 동일한 회화 원작을 활용한 첫 장면의 연속선상에 있다. 다만 도입 장면이 승객들 간의 소외를 부각한다면 최종 장면에서는 연대의 가능성을 환기한다. 셜리는 뉴욕에서 로마로 횡단하는 공연 투어의 도상에 있다. "기차로 여행하면서 꿈속에 사는 것처럼 경계를 넘나들 것이다. 과거는 갔고 미래는 오지 않았다"고 다짐하는 그녀는 미래를 빛

44. John Tytell, *The Living Theatre* (Grove Press, New York, 1997), p. 228.
45. Antonin Artaud, *The Theater and Its Double*, (trans.) Mary Caroline Richards (Grove Press, New York, 1958), p. 30.

에 비유하면서 "그 밝고 먼빛, 꿈에선 태양을 볼 수 없지만 밝고 먼빛은 인식할 수 있다"고 사색한다. 먼빛은 미래이지만 지금 이 자리에서 셜리가 살아가는 꿈이기도 하다. 공연예술가로서의 새로운 삶에 심취한 듯한 순간 셜리는 사상적 도약을 감행한다. 그것은 "다른 승객들과 같은 공간과 시간, 같은 꿈을 공유한다. 그 가깝고도 먼 꿈"이라는 그녀의 독백에서 드러난다. 하지만 낯선 승객들과 스쳐 지나가는 만남에서 같은 꿈을 꾸는 것이 가능할까? 그 꿈은 모든 개인이 간직한 생명의 본능일 것이다. 셜리의 무대는 그 꿈을 분출시켜 익명의 승객을 해방된 관객으로 변모시키려 한다. 자아라는 '살아 숨 쉬는 극장'living theater 안에서 셜리와 낯선 자들의 꿈이 공존한다.

회화의 "푼크툼"

〈셜리〉는 활인화 기법을 통해 호퍼의 회화작품이 프레임에 갇힌 역사적 기록물로 제한될 수 없음을 역설한다. 극 중 셜리가 종국에 이르러 에로스적 자아를 발견하듯 회화작품 또한 관람자의 내적 자각을 촉발하는 기제로 작용할 수 있다. 셜리의 내적 변화가 회화작품의 인지심리적 효과를 체현하는 셈이다. 회화작품의 내밀한 충격을 설명하는 비평 용어는 없다. 다만 롤랑 바르트가 사진이미지의 트라우마를 해명하기 위해 제안한 라틴어 용어 "푼크툼"punctum이 그 대안일 수 있다. 바르트

에게 푼크툼은 "(사진의) 장면으로부터 솟아 나와 화살처럼 발사되어 나(관람자)를 관통한다."[46] 푼크툼은 지식과 해석을 통해 통제될 수 없는 사진이미지와 관람자 간의 전의식적 소통이다. 사진이미지의 푼크툼이 회화이미지의 존재론에도 적용될 수 있을까? 바르트는 사진이미지의 범람이 기존의 인쇄물과 구상회화의 역할을 대체하게 되었고, 이들 중 매력적인 사진이미지로 재가공될 수 있는 것들만 남았다고 판단한다.[47] 이때 사진은 회화에서 정신적 내용을 탈각시키고 표피적 이미지만 남겨놓는다. 그러나 〈셜리〉의 활인화는 정반대로 작동한다. 〈셜리〉는 주인공으로 삼은 회화 속 여성을 시대적 맥락 안에 위치시켜 개인과 역사적 다층적 관계를 체현하게 만든다. 원작 회화가 표상하는 듯한 개인의 고독감을 허상을 거부하는 굳건한 자의식으로 재해석한다. 극 중 셜리가 도달하는 에로스적 생명력이 〈셜리〉가 포착해낸 호퍼 회화의 푼크툼일 수 있다.

〈셜리〉의 영어 원제목은 "Visions of Reality"라는 부제를 달고 있다. 이때 "vision"이라는 영어 단어는 전망展望으로도, 환영幻影으로도 번역할 수 있는 중의적 의미를 띤다. 그러나 두 단어 모두 아직 현실화하지 않은 잠재태를 일컫는다는 점에서 동일한 의미적 위상을 갖는다. 극 중 셜리는 사회적 모순을 행동으

46. Roland Barthes, *Camera Lucida*, (trans.) Richard Howard (Hill & Wang, New York, 2010), p. 26.
47. 같은 책, p. 118.

로 해결하려는 계몽주의적 빅토리안, 무대와 객석의 경계를 무너뜨린 예술적 모더니스트, 전의식이라는 본질적 차원에서 만인의 평등을 깨달은 코즈모폴리턴으로 성장해 간다. 현실은 그녀의 정신적 성취를 좇아 더욱 폭넓고 다채로운 모습으로 변모해 간다. 여기에서의 현실은 객관적 실체로 이미 존재하는 것이 아니라 아직 구성되지 않은 환영일 뿐이다. 주인공이 의지를 갖고 투사하는 어떤 전망이 환영을 구체적 현실로 견인해 낸다. 물론 그 현실은 또 하나의 과정이며 새로운 전망의 출현으로 자신을 갱신할 것이다.

숭고의 재매개 :
베르너 헤어조크의 〈잊혀진 꿈의 동굴〉과
다큐멘터리의 숭고미 문제

동굴벽화라는 기호

베르너 헤어조크Werner Herzog의 〈잊혀진 꿈의 동굴〉2010(이하 〈꿈의 동굴〉)은 1994년 프랑스에서 발견된 쇼베 동굴의 원시 동굴벽화를 기록한 다큐멘터리이다. 쇼베 동굴은 1994년 12월 프랑스의 동굴탐험가 장–마리 쇼베Jean-Marie Chauvet, 엘리에뜨 브루넬 듀상, 크리스띠앙 일레르가 프랑스 동남부 아르데슈 협곡에서 함께 발굴한 후기 구석기 시대의 벽화동굴이다. 대략 3만 2천 년에서 3만 년 전 사이에 제작된 것으로 추정되는 쇼베 동굴의 벽화들은 연령, 규모, 보존 상태에 있어 스페인의 알타미라(1880년 발견)와 프랑스의 라스코(1940년 발견) 동굴벽화를 능가하는 선사 인류의 기념비적 유산으로 평가된다.

쇼베 동굴의 인류학적 가치는 이 지하 공간이 단순히 벽화만 보존하는 것이 아니라는 사실에서 두드러진다. 다양한 크기의 회랑, 벽면, 내실로 구획된 약 5백 미터 길이의 동굴 내부에는 인간의 흔적을 드러내는 화롯가와 횃불에 쓰였을 숯 조각들이 보존되어 있다. 수십 개의 곰과 야생 염소 두개골도 발견되었다. 일곱 개의 손 음각화와 다섯 개의 손 양각화, 말의 상체와 결합된 인간의 하체 그림 등은 원시 동굴벽화에서 보기 힘든 구석기 인류의 자취들이다.

장 끄롯Jean Clottes은 1995년 4월에 발표한 보고서에서 쇼베 동굴 내부에 300점 이상의 동물 형상이 그려져 있을 것으로 추

정했다.[1] 동물 형상은 곰, 코뿔소, 사자, 고양이, 순록, 야생염소, 말, 수사슴, 부엉이, 매머드 등을 포함한다. 매우 사실적으로 묘사된 동물들은 많은 경우 여러 개의 머리 또는 몸으로 겹쳐 그려져 원근법 효과를 자아내는 동시에 동작의 역동성을 구현한다. 이는 〈꿈의 동굴〉에서도 지적하듯이 영화의 원형적 이미지를 연상시킨다. 벽면의 윤곽이나 종유석의 모양을 동물의 신체로 대치한 사례들은 창작자들의 특출한 조형 감각을 가늠케 한다. 끄롯의 보고에서 동물 형상의 제작 시기는 멀게는 3만 1천 년 전에서 가깝게는 2만 4천 년 전까지를 아우른다. 이는 동굴벽화 제작자들이 길게 보아 7천여 년의 시간 간극을 두고 재현 활동을 수행했음을 의미한다. 끄롯은 쇼베 동굴이 동물 묘사의 종류, 재현의 기술, 그리고 배치의 미학 차원에서 이전까지 발견된 어떤 벽화동굴도 따라올 수 없는 독창적 성취를 거두고 있다고 평가한다.

그러나 동굴벽화는 보유한 정보가 많을수록 더 많은 의문점을 배태하는 역설을 안고 있다. 쇼베 동굴의 경우 무엇보다 근대의 선형적 시간 관념에 전혀 구애받지 않은 선사시대 화가들의 정신 구조를 해명하기가 힘들다. 5천 년 전에 그려진 벽화 원본에 아무런 거리낌도 없이 덧칠을 가한 동굴 속의 화가는

1. Jean Clottes, "Epilogue", *Dawn of Art*, (eds.) Jean-Marie Chauvet, Eliette Brunel Deschamps and Christian Hillaire, (trans.) Paul G. Bahn (Thames & Hudson Ltd, London, 1996), p. 104.

선조의 의도와 스타일을 파악했던 것일까? 만일 그랬다면 왜 현대 인류는 이들이 공유했던 세계관을 단박에 알아차릴 수 없을까? 더 근본적으로 지하 터널의 긴 벽을 따라 전시된 동물 그림의 목적은 무엇인가? 끄롯은 산재된 곰 이미지를 근거로 쇼베 동굴을 곰의 동굴로 규정하지만, 그 제작 주체들이 곰의 힘과 지배력을 숭배한 것인지는 알 수 없다고 덧붙인다.[2] 그는 쇼베 동굴을 비롯한 동굴벽화의 제작 동기에 관한 다른 어떤 추론도 현재로서는 추측에 불과하다고 단언한다.

동굴벽화를 재현 매체로 파악해 보면, 그것이 재현 대상과 맺는 관계가 고정되어 있지 않기 때문에 여러 미해결의 질문을 유발한다는 점을 알 수 있다. 찰스 퍼스Charles S. Peirce의 기호분류학은 재현의 유형을 도상, 지표, 상징으로 분류한다. 동굴벽화 속 동물 그림이 도상이라면 토테미즘의 숭배물로 볼 수 있을 것이다. 지표라면 사냥감을 지시하는 것으로 이해할 수 있다. 상징이라면 언어에 상응하는 의미 체계로 해석할 수 있다. 동굴벽화에 대한 고고학적 정보가 많아질수록 그것의 의미와 기능을 설명하는 기호학의 함수 또한 늘어날 것이다. 그러나 동굴벽화에 대한 어떠한 해석도 그 생산자와 직접 소통하지 않는 이상 가설로 남을 수밖에 없다.

대상을 실시간으로 기록하는 영상 다큐멘터리의 재현은 지

2. 같은 글, p. 127.

표에 가깝다. 영상 다큐멘터리의 사실성은 대상이나 사건이 카메라 앞에서 실시간으로 펼쳐진다는 사실에서 기인한다. 이상적인 다큐멘터리는 대상과 매체를 완전히 일치시킨다. 대상과 매체의 관계가 고정되어 있지 않은 동굴벽화의 대척점에 영상 다큐멘터리가 위치하는 셈이다.

그렇다면 〈꿈의 동굴〉처럼 영상 다큐멘터리가 동굴벽화를 기록하는 상황은 어떨까? 많은 다큐멘터리 작품이 원시 동굴벽화를 촬영하고 전문가의 해설을 인용해 대상의 실체를 규명하려 한다. 이 과정에서 동굴벽화는 공룡 발자국이나 선사 인류의 유골에 상응하는 고고학적 유물로 취급된다. 다큐멘터리는 그 지표적 속성을 최대한 발휘하여 유물로 현존하는 동굴벽화의 이미지를 포착한다. 그러나 이 작업은 동굴벽화 또한 부재한 대상의 매개체에 불과함을 받아들여야 한다. 제임스 모란 James M. Moran은 선사 유물을 기록하려는 영상 다큐는 결국 대상의 부재를 맞닥뜨릴 수밖에 없다고 지적한다.[3] 그렇기 때문에 다큐멘터리는 종종 애니메이션이나 컴퓨터그래픽 같은 가상적 재현 방식을 활용하여 부재를 시각화·서사화한다. 요컨대 동굴벽화와 영상 다큐가 만나는 순간 양자는 유동적인 기호체계로 변모하게 된다.

3. James M. Moran, "A Bone of Contention", *Collecting Visible Evidence*, (eds.) Jane M. Gains and Michael Renov (University of Minnesota Press, Minneapolis, 1999), p. 258.

헤어조크의 〈꿈의 동굴〉은 쇼베 동굴의 내부 벽화를 선불리 설명하려 들지 않는다는 점에서 관습적인 고고학 다큐멘터리와 구별된다. 매일 4시간씩, 6일에 걸쳐 허락된 동굴 출입 허가 기간에 헤어조크를 필두로 한 4인의 촬영진이 내부 벽화를 대하는 태도는 분석이 아닌 숭배에 가깝다. 디지털카메라는 다큐의 지표적 속성에 충실하여 원시 벽화의 면면을 기록하지만 그 시선은 이해를 탐하는 관객의 지적 욕구에 부응하지 않는다. 오히려 쇼베 동굴이 불가해한 미스터리임을 인정함으로써 근대과학의 인식론적 토대가 얼마만큼 부실한지를 호소하는 듯하다.

이 장은 〈꿈의 동굴〉이 동굴벽화를 재현하는 방식과 그 재현 방식의 인지적 효과를 탐구한다. 〈꿈의 동굴〉에서 디지털카메라가 분석과 해체의 욕구를 삼가며 촬영 대상인 동굴벽화의 기록에 집중하는 한편, 동굴벽화는 재현 대상인 동물 형상들을 지하 공간에 안치시켜 영구적 보존을 꾀한다. 두 미디어의 병존을 비교적 적절하게 설명할 수 있는 개념으로 재매개re-mediation가 있다. 재매개는 특정 미디어가 현실을 재현하기 위해 기존 미디어의 재현 방식을 경유하는 상황을 일컫는다. 사진이 회화를, 영화가 사진을, 텔레비전이 영화를, 그리고 컴퓨터그래픽이 기존 모든 미디어의 재현 방식을 모방하는 것을 재매개의 사례로 들 수 있다. 재매개는 인간의 현실 경험이 어떤 방식이든 매체를 통해 이루어지며 그 결과 매체 자체가 현실임을 암시한

다. 그렇기 때문에 제이 볼터Jay D. Bolter와 리처드 그루신Richard Grusin은 "모든 매개는 재매개이다"라고 주장한 바 있다.[4] 매체의 수용자는 재매개를 통해 기존 미디어가 수행하는 현실 매개의 실상을 확인하고 그에 대한 인지적 각성을 경험한다.

이어지는 논의에서는 영상 다큐가 동굴벽화를 재매개하는 몇 가지 방식을 검토한다. 디지털카메라의 재매개를 통해 동굴 벽화가 그 온전한 실체를 드러낼 수는 없다. 그러나 다큐멘터리의 관객은 동굴벽화의 인공성, 즉 현대인과 같은 뇌 구조를 가졌지만 다른 상식을 보유했던 선사 인류의 의도를 목격하고 그에 대해 의문을 품게 된다. 동일한 인간의 다른 생각에 대한 자각은 다큐의 수용자가 현실 인식의 상대성과 다층성을 깨닫게 만든다. 이 장은 영상 다큐에서 재매개가 발휘할 수 있는 인지적 효과를 검토하면서 이를 숭고미의 경험과 비교할 것이다. 숭고the sublime 또는 숭고미라는 개념은 미지의 사태를 눈앞에 두고 인식의 한계를 절감하는 주체의 자각 심리를 일컫는다. 〈꿈의 동굴〉이 발휘하는 재매개의 인지적 효과를 숭고미적 각성에 견주어 해석해볼 만하다. 마지막 절에서는 숭고미적 각성이 다큐멘터리 이론 일반에 대해 시사하는 바를 검토할 것이다.

4. Jay David Bolter and Richard Grusin, *Remediation : Understanding New Media* (MIT Press, Cambridge & London, 1999), p. 55.

완벽한 타임캡슐 — 현전성의 재매개

〈꿈의 동굴〉(상영시간 약 1시간 30분)의 도입부 4분은 쇼베 동굴 주변의 지리적 풍경과 내부 벽화 이미지의 단속적 나열로 구성되어 있으며, 헤어조크의 내레이션이 쇼베 동굴 발견 당시의 정황과 그것의 고고학적 가치를 요약해 설명한다. 본격적인 이야기는 동굴 발견 직후 일반인의 출입을 봉쇄했던 프랑스 문화부가 헤어조크 팀에게 내부 촬영을 한시적으로 허가했다는 사실을 언급하면서 시작한다. 일단의 과학자를 뒤따르는 다큐멘터리 촬영진의 카메라로 인해서 관객은 일종의 특권적인 여정에 초대받은 느낌을 갖게 된다. 다음 장면에서 카메라는 쇼베 동굴의 입구를 막은 철제문을 목도하고 그것이 열리는 순간 3만 2천여 년간 밀봉되어온 타임캡슐의 내부로 들어선다. 쇼베 동굴을 비롯한 선사시대 벽화동굴은 모두 좁은 입구를 통해 지하 회랑까지 수직으로 하강하는 구조를 갖추고 있다. 회랑 내부에 거주의 흔적이 전혀 없는 것으로 미루어 보아 벽화동굴의 제작자와 출입자 들은 소속 공동체의 대다수 구성원과는 구별되는 특권층이었을 것으로 추정된다. 이는 또한 선택된 소수가 벽화동굴이 보유했을 모종의 의미들을 독점했음을 의미한다. 〈꿈의 동굴〉의 제작에 참여한 소수의 촬영팀과 숙련된 과학자 집단은 쇼베 동굴의 제작에 참여했을 구석기 시대의 특권층과 입지를 연상시킨다.

그러나 도입부에서 재현과 해석의 권위자 역할을 자임했던 촬영진과 과학자 그룹은 동굴 내부로 들어선 직후부터 능력의 한계를 드러낸다. 소형 핸드헬드 카메라는 동굴 구석구석에서 돌발적으로 등장하는 원시회화의 이미지들을 온전히 통제하지 못한다. 헤어조크의 현장 해설은 즉흥적인 인상만을 전달할 뿐이다. 헤어조크는 가령 다리가 여덟 개인 들소 그림이 영화 속 피사체의 움직임을 닮았다고 언급한다. 이 놀랍고도 당혹스러운 탐방 현장은 무수한 점으로 재구성된 쇼베 동굴의 홀로그램과 함께 잠시 중단된다. 내레이션은 "…과학자들은 레이저 스캐너를 이용해 동굴을 밀리미터 단위로 도해했다. 모든 지점의 특징이 파악되었다. … 끝에서 끝까지 396미터 길이이다. 이 지도를 기초로 이곳의 모든 과학 과제가 수행된다"라고 언급한다. 이어지는 인터뷰에서 고고학자 줄리앙 몽니Julien Monney는 정밀한 과학적 방법을 동원해 동굴 구석구석을 파악하려 하지만 그것이 최종적인 목표는 될 수 없다고 말한다. 그에 따르면 벽화동굴 연구의 궁극적인 목표는 그것을 만든 사람들의 이야기를 되살리는 것이다. 그럼에도 몽니는 수만 년 전 과거는 완전히 상실되었으며 현대과학은 남아 있는 유물만으로 당시를 유추할 수밖에 없다고 토로한다.

〈꿈의 동굴〉에서 쇼베 동굴은 디지털카메라와 홀로그램을 통해 그 시원적 존재감을 드러낸다. 이것을 디지털미디어의 등장 이후 대중매체의 보편적 재현 방식으로 자리 잡은 재매개의

한 양태로 간주해볼 수 있다. 볼터와 그루신은 하나의 매체 안에서 또 다른 매체가 재현되는 방식을 재매개라고 칭하면서 이것을 디지털미디어의 결정적인 성격으로 규정한다. 회화, 사진, 텍스트 등 컴퓨터 등장 이전의 구 미디어의 재현 양식을 컴퓨터 화면은 고스란히 드러낸다. 반면 디지털 텔레비전은 인터넷 화면을 포용함으로써 시기적으로 앞선 미디어 포맷이 뒤따르는 미디어를 재매개할 수도 있음을 보여준다. 볼터와 그루신에 따르면 재매개는 "매체의 개입을 증대시킴으로써 매개의 모든 흔적을 지우려는" 현대 미디어의 역설적인 의도를 반영한다.[5]

그렇다면 동굴벽화→ 카메라와 홀로그램→ 영상 다큐멘터리로 이어지는 지속적인 재매개를 관통한 후 동굴벽화가 드러내는 실질의 양상은 무엇인가? 볼터와 그루신은 다음과 같이 재매개의 기능을 평가한다.

모든 매체가 재매개의 연쇄 속에서 서로를 의지하지만, 우리 문화[서구문화]는 모든 매체가 현실을 재매개한다는 사실을 받아들인다. 매개의 제거가 불가능하듯이 현실의 제거도 불가능하다.[6]

5. 같은 곳.
6. 같은 책, pp. 55~56.

모든 매개는 그 자체로 현실이자 현실의 매개이기 때문에, 재매
개는 현실성을 개선하는 과정으로 이해될 수 있다.[7]

매체가 현실을 매개한다면 재매개는 현실을 갱신하는 과정이
다. 여기에서 현실은 서구문화가 별다른 논리적 검증 없이 무의
식적으로 수긍하는 선험적 실체이다. 재매개가 아무리 많이 반
복되더라도 현실의 실체에 대한 공유된 신념이 없다면 형식적
유희로 전락하고 말 것이다. 〈꿈의 동굴〉의 제작진 또한 동굴벽
화가 그 창조자의 흔적을 담고 있을 것이라는 전제하에 재매개
작업을 수행한다. 그 흔적을 대상의 현전성sense of presence이라고
명명할 수 있다. 현전성은 매체가 재현 대상의 자취를 품고 있
어 매개체와 실체가 구분 불가능하다는 느낌이다. 다큐 제작진
이 따라야 하는 동굴 내부에서의 행동지침 또한 현전성의 보존
을 위해 마련된 듯하다. "시간 제한 외에 동굴에 조금이라도 손
을 대거나 통로에서 두 걸음 밖으로 나가서도 안 됐다. 평냉열판
석 장만 사용할 수 있었고 전원은 전지벨트였다. … 어쩔 수 없
이 일렬종대로 움직였기에 제작진이 장면 밖으로 몸을 숨길 수
가 없었다"라고 헤어조크의 내레이션은 전한다.

재매개에 관한 선구적 논의 중 하나인 앙드레 바쟁의 「회화
와 영화」에서도 재매개가 대상 매체 및 그것이 포착한 현실을

7. 같은 책, p. 56.

그림 1. 과학자들은 쇼베 동굴의 면면을 밀리미터 단위로 도해하여 해당 정보를 컴퓨터 홀로그램으로 재구성해 두었다. 사진은 〈꿈의 동굴〉이 소개하는, 홀로그램으로 표현된 쇼베 동굴의 일부이다. © Courtesy of Visit Films

갱신한다는 주장을 볼 수 있다.

영화와 스크린의 심리적 장치들로 인해 [회화작품의] 상징적이고 추상적인 요소들은 광석 조각같이 단단한 사실성을 얻게 된다. 여기에서 분명해지는 것은, 영화는 결코 다른 예술 매체의 본성을 침해하거나 파괴하지 않으며 오히려 그것을 구제하여 대중의 관심으로 인도하는 과정이라는 것이다.[8]

영화는 회화작품을 찢어발기고, 그 요소들을 해체하며, 그 본

8. André Bazin, "Painting and Cinema", *What is Cinema? volume 1*, p. 168. [앙드레 바쟁, 「회화와 영화」, 『영화란 무엇인가?』, 269쪽.]

질을 공격함으로써 그 내부에 숨겨진 힘을 방출하도록 강제한다.[9]

회화를 이차적으로 재현하는 매체가 꼭 영화여야 할 필요는 없다. 스틸 사진도 회화작품을 분석하거나 촬영하여 그 숨겨진 면모를 부각할 수 있다. 그러나 바쟁의 사유에서는 영화가 회화작품의 현실성을 가장 효과적으로 드러낸다.[10] 이 주장을 재매개의 관점에서 재고해 보면, 바쟁은 회화의 매체적 성격과 그것이 포착한 현실을 영화가 파격적으로 갱신할 수 있다고 본 셈이다. 영화는 롱쇼트, 몽타주, 클로즈업에 이르는 비매개와 하이퍼매개의 다양한 장치를 통해 회화작품의 매체성을 드러낸다. 바쟁이 말하는 "광석 조각같이 단단한 현실성"은 회화작품이 추상성이라는 뜬구름 위에서 부유하는 것이 아니며 매개 대상을 확고하게 가지고 있음을 영화가 입증할 수 있다는 주장으로 읽힌다. 회화작품 "내부에 숨겨진 힘"은 그것이 매개하는 대상의 현전성을 지칭할 것이다.

〈꿈의 동굴〉의 전반부에 디지털카메라가 벽화동굴의 면면을 기록하고 논평하는 방식은 바쟁류의 사실주의적 접근방식과 다르지 않다. 바쟁은 인간의 개입이 배제된 필름 카메라의

9. 같은 글, p. 169. [같은 글, 271쪽.]
10. 같은 곳.

기계적 재현이 영화가 대상의 사실성을 포착하는 조건이라고 보았다. 같은 맥락에서 〈꿈의 동굴〉의 디지털카메라는 동굴벽화의 물리적 실체에 천착하여 그것이 표현하는 대상의 현전성을 확보하려 한다. 그러나 헤어조크는 머지않아 대상을 의도로부터 분리시켜 파악하는 것이 신뢰할 만한 지식을 견인한다는 사실주의 테제의 한계를 절감한다. 그는 줄리앙 몽니와의 인터뷰 도중 동굴벽화의 침묵을 전화번호부에 비유하면서 400만 개의 전화번호가 그 소유주들의 일상, 희망, 가족에 대해 말해줄 수 없는 것과 마찬가지라고 논평한다. 이는 동굴벽화가 만들어진 의미의 맥락, 즉 역사로 관객을 인도한다.

"이 심장의 고동 소리는 누구의 것인가?" — 역사의 재매개

　동굴 탐사진과 촬영진은 장 끄롯의 제안으로 잠시 일을 중단하고 침묵에 심신을 맡긴다. 카메라는 느슨한 패닝으로 동굴 내부의 잔해, 벽화 이미지 그리고 넋을 잃은 듯 멈춰 서 있는 사람들을 비춘다. 이 장면은 종교적 배경음악과 함께 약 2분 30초 동안 진행되면서 벽화동굴의 신비주의적 분위기를 전달한다. 이윽고 헤어조크의 내레이션이 침묵을 깨트린다. "이 이미지들은 오랫동안 잊혔던 꿈의 기억이다. 이 고동 소리는 누구의 것인가? 우리는 아득한 시간의 심연을 넘어 그 화가들이 본 것을 이해하게 될까?" 이어지는 장면들은 아르데슈 협곡의 장엄한

그림 2. 쇼베 동굴의 탐사책임자 장 끄롯은 "동굴의 침묵에 귀를 기울이면 자기 자신의 심장 소리가 들릴 것"이라는 말로 촬영진과 벽화동굴의 정신적 교감을 유도한다. 동굴 탐사진과 촬영진이 함께한 모습. © Courtesy of Visit Films

풍경 특히 퐁다크라고 불리는 거대한 다리 모양의 지형을 공중 쇼트로 포착하면서 구석기인의 세계관에 대한 관심을 환기한다. 이렇게 상영시간 약 22분에서 55분까지 다큐멘터리의 탐구 방향은 역사적 지평으로 이동한다.

해당 시퀀스는 먼저 쇼베 동굴 연구책임자인 장-미셸 제네스뜨Jean-Michel Geneste와의 인터뷰를 통해 벽화동굴이 만들어졌던 시기 구석기인의 생존 조건을 해설한다. 대담의 핵심은 춥고 건조했던 빙하기가 사실 다양한 동물 종이 안정적으로 서식할 수 있는 조건이었으며 당시 인류는 풍요로운 생물군을 누렸을 뿐만 아니라 이것을 동굴벽화 같은 표현 활동의 소재로 활용했을 것이라는 추론이다. 시퀀스의 중반부는 여성의 하반신 나체와 들소 머리가 합체된 형태의 쇼베 동굴 벽화 작품에 주

목한다. 이 이미지는 당대 인간의 자아 정체성과 인류 진화사의 전환기를 연결하는 열쇠이다. 다큐 제작진은 구석기 비너스라 불리는 반인반수 이미지가 유럽 전역에서 다양한 변종으로 발견된다는 사실에 주목한다. 가령 제네스뜨는 오스트리아 구석기 유적에서 발견된 빌렌도르프 비너스 조각상의 하체 모양이 쇼베 동굴의 벽화이미지와 유사하다는 사실을 지적한다. 흥미롭게도 남성의 신체 모양은 조각상이나 벽화이미지에서 거의 발견되지 않는다. 제네스뜨는 예외적인 사례로 독일 스웨비언 알프스의 홀렌슈타인 스타델 동굴에서 발견된 사자인간 조각상을 거론한다. 그는 인간의 몸과 사자머리의 결합이 "인간의 몸을 빌린 사자일까, 양자의 결합일까, 아니면 전혀 새로운 존재일까?"라고 자문한다.

시퀀스의 종결부는 독일 홀레 펠스 동굴에서 발견된 유물에 대한 소개로 마무리된다. 고고학자 니콜라스 코날드Nicholas Conard의 설명으로 진행되는 홀레 펠스의 유물 해설에서 가장 두드러진 품목은 상아로 만들어진 여성 신체 조각상이다. 현재까지 알려진 가장 오래된 인체상인 홀레 펠스 비너스는 쇼베 동굴의 여성 나체 이미지와 매우 흡사하며 생식과 다산을 상징하는 듯하다. 홀레 펠스 동굴은 인체상뿐만 아니라 여러 동물 조각상 및 상아로 만든 피리까지 보존하고 있으며 시기, 소재, 완성도에서 쇼베 동굴벽화와 비견될 만하다. 코날드는 구석기 시대의 특정 인구군이 현생인류의 직계 조상인 네안데르탈인과

공존했지만 예술적 성취도는 훨씬 앞섰던 것으로 평가한다. 요컨대 쇼베 동굴의 구석기인은 자신을 여타 동물과 존재론적으로 구분하지는 않았지만 고도의 표현 방식을 구사할 수 있는 존재들이었다.

이처럼 쇼베 동굴은 인류 역사의 특정 시점을 증언하는 유적이다. 그러나 동굴벽화의 제작자들은 후대의 발견을 염두에 두지 않았으며 이들이 동굴벽화에 담은 의미 또한 동시대인을 향한 것이었다. 동굴벽화는 발견자의 의도에 순응하여 친절하게 자신을 설명해 주는 미술관이 아니라 철저히 구석기 시대에 귀속된 의미의 폐쇄회로이다. 반면 영상 다큐는 고고학적 지식을 전달함과 동시에 동굴벽화의 현전성을 재매개한다. 관객의 입장에서 영상 다큐 속 동굴벽화는 제작 주체의 고유한 의도를 담지한 매체로 객관화된다. 영상 다큐의 관객은 구석기 시대의 역사적 상황을 고려하여 동굴벽화의 제작 의도와 메시지를 나름대로 가늠해 보려 한다.

제이미 배런Jaimie Baron은 현대인의 과거 인식이 시청각 매체에 의해 매개되는 경향이 가속화되면서 아카이브의 개념 또한 재정립이 불가피하다고 진단한다.[11] 전통적 아카이브가 주로 문서 자료를 보관했다면 현대의 아카이브는 영상 자료를 포함

11. Jaimie Baron, *The Archive Effect: Found Footage and the Audiovisual Experience of History* (Routledge, London & New York, 2014), p. 7.

한다. 그러나 모든 영상자료가 사료가 되는 것은 아니다. 시청자가 평범한 기록 영상을 특정한 역사적 배경 및 제작 주체의 의도와 결부시켜 이해할 때, 그 기록 영상은 사료적 가치를 얻게된다. 배런은 이 같은 경험을 아카이브 효과archive effect라고 명명한다.[12] 아카이브 효과는 고고학적 유물로서의 동굴벽화와 영상 다큐의 소재로서의 동굴벽화가 지닌 차이를 설명해 준다. 전자의 경우 동굴벽화는 축적된 고고학적 추론이 지시하는 하나의 의미로 수렴되지만, 후자의 경우 동굴벽화의 의미는 그것을 재매개하는 영상 다큐의 의도에 따라 다변화된다. 이것을 역사의 재매개라 칭할 수 있을 것이다.

〈꿈의 동굴〉은 구석기 인류를 동물과 인간의 중간적 존재로 설정하였다. 동물과의 친화성은 구석기 인류를 미개한 존재로 만드는 것이 아니라 오히려 이들이 보유했던 표현력의 고유한 원천을 부각한다. 같은 시기에 발견되는 다양한 조형물은 이들이 스스로를 자연상태와 구별 짓는 자의식을 획득했음을 보여준다. 영상 다큐가 재매개하는 동굴벽화의 의도는 동물성과 인간성의 중간적 존재였던 창작 주체가 자각하고 표현해 내고자 했던 자연 세계라고 볼 수 있다. 독일의 미술사가 막스 라파엘Max Raphael은 "구석기인은 끊임없이 생존의 위협을 느꼈으며, 이 느낌이 이들의 경험적 현존을 존재의 수준으로 격상시켰다"

12. 같은 곳.

라고 주장한다.[13] 인간이 자의식을 가진 존재가 되었을 때 자연 또한 독립적 위상을 획득한다. 이 때문에 구석기인의 재현예술은 자연의 숭배나 모방과는 아무런 관계가 없다. 구석기 예술은 "세계를 영속적, 독립적, 역동적인 것으로 확증하는 절차였으며, 그 확증이란 인간이 아니라 세계 자체가 수행하는 자기주장, 자기 창조, 자기 계시이다."[14]

〈꿈의 동굴〉은 동굴벽화의 창작 주체들을 진화의 전환기를 살다 간 존재들로 설정한다. 이를 전제로 쇼베 동굴벽화를 재매개하여 만들어지는 것은 가시적 세계의 신비를 최초로 자각한 선사 인류의 자취이다. 〈꿈의 동굴〉은 이와 같은 아카이브 효과를 확증하기 위해 할리우드 뮤지컬영화 〈스윙타임〉 Swing Time, 1936의 한 장면을 인용한다. 고고학자 장–미셸 제네스뜨는 한 인터뷰에서 쇼베 동굴의 제작자들이 내부 벽화를 보기 위해 불이 필요했을 것이며 일렁이는 빛이 벽면에 춤추는 그림자 형상을 만들었을 것이라고 추정한다. 이어지는 〈스윙타임〉의 장면에서 주인공 역의 프레드 아스테어Fred Astaire는 흰 벽면에 자신의 몸동작을 세 개의 그림자로 투사하여 신체와 그림자가 함께 춤을 추는 광경을 만들어 낸다. 동굴벽화와 영화는 가시적 세계의 재발견이라는 동일한 의도를 드러낸다. 〈스

13. Max Raphael, *Prehistoric Cave Paintings*, (trans.) Norbert Guterman (Pantheon Books, Washington, D. C., 1945), p. 11.

14. 같은 곳.

그림 3. 〈꿈의 동굴〉이 인용하는 프레드 아스테어의 영화 장면. 벽면의 그림자는 아스테어의 몸동작을 모방하다 점차 아스테어로부터 독립하여 자신만의 움직임을 만들어간다. © Courtesy of Visit Films

윙타임〉에서 인용해온 장면은 막바지에 인간과 그림자가 분리되어 따로 춤을 추는 상황으로 발전한다. 이 또한 동굴벽화의 표상 작업을 통해 자연 세계의 독자적 원리를 관조한 선사 인류의 의식 진화를 연상시킨다.

쇼베 동굴벽화가 가능케 하는 구석기 인류와 현대 인류의 공통점은 세계를 맞대면한 단독자로서의 모습이다. 그러나 〈꿈의 동굴〉은 양자의 다른 시간관에 주목함으로써 구석기 인류를 다시 한번 역사의 심연 속으로 돌려보낸다. 헤어조크의 내레이션은 쇼베 동굴벽화 중 여러 구의 말머리 형상을 겹쳐 그린

그림을 다음과 같이 해설한다.

모든 동굴벽화를 비교해보면 이 말의 그림은 분명히 한 사람의 솜씨처럼 보인다. 그러나 말의 바로 근처에는 서로 겹치는 동물의 형상들이 있다. 놀라운 점은 탄소측정연대로 따져서 이 겹쳐진 벽화들이 근 5천 년의 간격을 두고 그려졌다는 사실이다. 그 연속성과 시간의 지속성은 지금은 상상할 수 없다. 우리는 역사에 갇혔지만, 그들은 그렇지 않았다.

선사시대의 창작자들은 동굴벽화의 시작과 완성을 한 사람이 주도해야 한다고 생각하지 않았다. 현대예술의 작가주의 및 저

그림 4. 〈꿈의 동굴〉이 포착한 쇼베 동굴벽화의 한 장면. 프레드 아스테어의 영화 장면과 흡사하게 자연세계의 독자적 움직임을 포착한 구석기인의 정신적 진화를 표상한다. © Courtesy of Visit Films

작권 개념으로부터 자유로웠던 셈이다. 〈꿈의 동굴〉이 파악하는 동굴벽화의 창작 주체는 예술의 정치경제학에 예속되지 않았던 낭만주의적 노마드이다.

그러나 시간과 소유 의식으로부터의 자유가 생존 문제로부터의 자유까지 의미하는 것은 아니다. 라파엘은 인간의 모든 표현양식이 물리적 생존 조건과의 연관 관계 속에서 만들어진다고 파악한다.

인간사회의 모든 행위와 사건 들은 한정된 물리적 조건들에 의존한다. 한편에는 자연이, 다른 한편에는 자연을 활용하기 위해 인간이 동원하는 도구와 무기가 있다. 인간에 의한 세계 지배의 물리적 규모가 작을수록 세계를 상상에 입각해 정신적으로 지배할 필요성이 더욱 커지고, 이 두 가지 지배양식의 상호 관계가 차이와 통합, 즉 모든 문명의 점진적 복잡성을 만들어낸다.[15]

구석기 동굴벽화 또한 당대 사회구조의 복잡성을 드러내는 표현 양식일 수 있다. 동굴벽화는 개인이 가진 표상 욕구의 즉흥적 발현이 아니다. 벽화와 조형물이 안치된 거대한 지하동굴은 이것들이 사회적으로 승인된 표현 양식의 정교한 구사임을 보

15. 같은 책, p. 2.

여 준다. 동굴벽화는 생존의 처지를 공유했던 당시 인류의 의식 세계 자체이다. 구석기인이 자연으로부터 독립된 자의식을 획득 했다고 본다면 그들의 의식세계는 현대인도 도달할 수 있는 어떤 것일 수 있다. 〈꿈의 동굴〉은 동굴벽화와 영화의 유사성에 주목함으로써 구석기인과 현대인의 소통 가능성을 암시한다. 〈꿈의 동굴〉에서 동굴벽화는 구석기인이 현대인과 동일한 인지 능력을 동원해 표상한 또 다른 세계일 수도 있다.

의식의 스펙트럼 ― 숭고의 재매개

구석기 시대 동굴벽화를 이해하려는 통상적인 시도는 고고학이 보여주듯이 이성적인 분석으로 시작한다. 임마누엘 칸트Immanuel Kant에 따르면 인간 이성은 경험을 통해 충분히 실증되는 원칙들에서 출발한다. 인간 이성은 실증적 원칙들에서 출발하지만 "점점 너무 멀리 떨어져 있는 조건들에까지 소급해 올라"가 실증 자체가 불가능한 영역에까지 도전한다.[16] 여기서도 이성은 의문을 멈추지 않으며 그 결과 "이성의 과제가 항상 미완성으로 남을 수밖에 없음을 이성 자신은 깨닫는다."[17] 칸트의 이성론을 동굴벽화에 적용할 경우 그 창작 주체들이 현대인

16. 임마누엘 칸트, 『순수이성비판 1』, 백종현 옮김, 아카넷, 2006, 165쪽.
17. 같은 곳.

과 동일한 인지능력을 구사한 사실에서는 실증적 이성을, 이들이 포착하려 했던 초역사적 시공간에서는 비실증적 이성을 추론해낼 수 있을 것이다. 그러나 칸트의 지적처럼 이성의 작동 영역 바깥에 놓인 듯한 비실증성 또한 이성적 깨달음의 대상이다.

칸트는 인간 이성이 일정한 목적 없이 상상력을 확장하여 이성적 이념들을 능가할 때 인간의 마음은 "고양됨"을 느낀다고 파악한다.[18] 그리고 이것을 숭고라 칭한다. 19세기 독일 낭만주의 회화는 인간의 영혼과 자연 세계의 융합을 구현하려 했는데, 이러한 미적 가치를 칸트의 견해를 빌려 숭고미라 부를 수 있다. 숭고 체험을 구현하려 했던 낭만주의 화가 카스파르 다비드 프리드리히Caspar David Friedrich, 1774-1840는 화가는 "눈앞에 펼쳐진 것뿐만 아니라 자기 내면에서 본 것까지 그릴 수 있어야 한다"고 주장했다.[19] 경험적 현실에 상상력을 가미하여 초월의 세계를 구현해야 한다는 것이다. 프리드리히의 진술은 다음과 같은 칸트의 주장과도 합치된다. "진정한 숭고함은 오직 판단하는 자의 마음에서 찾아야지, … 그러한 정조를 일으키는 자연객관에서 찾아서는 안 된다."[20]

이성, 상상, 숭고에 관한 철학적 논의는 숭고를 경험적 이성

18. 임마누엘 칸트, 『판단력비판』, 백종현 옮김, 아카넷, 264쪽.

19. Fred S. Kleiner and Christin J. Mamiya, *Gardner's Art through the Ages: The Western Perspective volume 2* (Thomson Wadsworth, Belmont, 2006), p. 670.

20. 임마누엘 칸트, 『판단력비판』, 264쪽.

그림 5. 카스파르 다비드 프리드리히가 그린 〈해변의 수도승〉(1808~10). 압도적 풍광 앞에서 자아를 초월한 듯한 수도승의 이미지가 프레임의 하단에 그려져 있다.

이 가 닿을 수 없는 상상의 영역에 위치시키는 한편, 숭고의 생성과 체험은 엄격히 인간의 마음 안에서 이루어지는 사건으로 파악한다. 숭고 체험은 초월성과 인본성이라는 모순되는 성격을 동시에 갖고 있는 것이다. 이 사실을 〈꿈의 동굴〉 해석에 적용해 보면, 동굴벽화 창작자들의 이성과 초월적 표상은 숭고의 이중 메커니즘에 상응한다. 이들이 재현한 다양한 동물 이미지는 경험적 현실에서 유래했을 것이다. 반면 그 재현이 의도하는 자연 세계의 독자적 신비는 초월적 영역에 해당한다. 숭고 경험이 마음 안의 사건이라면 동굴벽화가 포착한 초월성도 마음의 어느 지점과 연결되어 있는 것이다. 동굴벽화가 지시하는 초월

적 세계는 현대인의 마음 안에서도 재발견될 법한 숭고미적 비전이다.

실제로 〈꿈의 동굴〉은 시종일관 쇼베 동굴의 방문객이 경험하는 정신적 자극 또는 영적 교감을 언급한다. 고고학자 줄리앙 몽니는 헤어조크와의 인터뷰에서 자신이 처음 쇼베 동굴에 들어가 닷새를 머무는 동안 매일 밤 사자 꿈을 꿨다고 술회한다. 그는 과학자이지만 한 인간으로서 매일 정서적 충격을 느꼈으며 그것을 충분히 소화할 시간을 갖기 위해 더 이상의 동굴 출입을 삼가게 되었다. 몽니는 이러한 인간적 경험을 논리적인 언어로 풀어내지 못한다. 두려웠느냐는 헤어조크의 질문에 그는 두려움보다 더 강렬하고 깊은 감정이었다고 회상한다. 그는 강렬하고 깊은 감정이 사물을 이해하는 우회적 방식이라고 덧붙인다. 몽니와의 인터뷰 직후 카메라는 동굴 내부를 다시 비추는데, 이때 초기 탐사팀장이었던 끄롯은 현장 동료들에게 "이제 동굴의 침묵에 귀를 기울이면 자기 심장의 고동 소리가 들릴 거예요"라고 제안한다. 이는 벽화동굴의 방문자 모두가 몽니가 느꼈던 깊은 감정을 체험할 수 있음을 시사한다. 다큐 제작팀을 이끈 헤어조크 또한 〈꿈의 동굴〉 후반부에 다음과 같이 자신의 정서적 체험을 고백한다.

큰 석실에서 몸을 구부리고 이리저리 불을 비추면서 우리가 구석기인들의 작업을 방해한다는 기묘한 비이성적 감각에 사로

잡히기도 했다. 누군가 주시하는 느낌이었다. 과학자들이나 동굴의 발견자들도 이런 기분이 들었다고 한다. 땅 위로 나와서야 진정이 되었다.

〈꿈의 동굴〉은 명백히 동굴벽화가 촉발하는 "비이성적이고 기묘한 감각"을 재매개하려 한다. 몽니, 끄롯, 헤어조크의 진술을 종합하면 이 감각은 지극히 개인적인 것이지만 구석기인도 느꼈을 법한 공유된 정서이기도 하다. 이것을 고고학적 이성 너머에 존재하고 동굴벽화가 체험자의 내면에 촉발하는 정서적 경험으로서의 숭고 체험이라 해도 무방할 것이다.

숭고는 그 초월적 어감 때문에 실험에 의한 과학적 규명과는 거리가 먼 일종의 신비 체험으로 치부되어온 측면이 강하다. 그러나 숭고미라는 용어에서 보듯 예술작품이 불러일으키는 감탄이나 경외감을 묘사하는 개념으로는 빈번하게 활용되었다. 가령 신시아 프리랜드Cynthia A. Freeland는 영화 감상에서의 숭고미 체험을 해명하려 한 바 있다. 그녀는 형언하기 힘든 정서적 충격이 이성적 판단으로 수렴되면서 인간 내면의 도덕적 각성을 일깨우는 숭고 체험이 영화 관객의 심리에서도 발생할 수 있음을 논한다. 영화 내용에 침잠하여 깊은 감흥을 느끼던 관객은 결국 이것이 영화작품의 서사와 시청각적 장치들이 만들어 내는 미적 효과임을 자각하고 그 예술적 성취에 경외감을 품게 된다.[21] 이 순간의 경외감이 바로 숭고미적 체험이다.

나아가 프리랜드는 신경과학의 통찰들에서 숭고미의 해부학적 근거를 찾는다. 신경과학은 이성과 감정의 역할을 분리하는 서구철학의 전통적인 전제에 도전하면서 감정이 합리적 결정을 내리는 데 일조하는 정보처리 기제임을 밝혀냈다.[22] 이성이 감정을 완벽히 통제할 수 있는 것은 아니며 오히려 감정이 불가해한 방식으로 인지를 압도하는 경우가 더 많다. 인간이 예술작품을 감상하면서 형언할 수 없는 감동을 느끼는 이유가 여기에 있다. 신경과학의 감정이론은 숭고의 핵심적 정서인 공포와 고양감을 인간의 뇌 구조에 존재하는 특정 정보처리 장치가 자극·고무된 결과로 파악한다. 프리랜드에 따르면 공포감과 고양감을 관장하는 뇌 속의 시스템은 구별된다.[23] 숭고미는 공포감과 고양감을 처리하는 두 개의 시스템이 함께 만들어 내는 신경생리학적 현상이라 규정할 수 있다.

숭고의 실체와 작동 방식에 대한 인지과학적 해명은 숭고가 비범한 인간만이 도달할 수 있는 초월적 체험이 아니라 보편적 뇌의 일상적 작동방식 중 하나임을 말해 준다. 앨런 리처드슨 Alan Richardson은 이것을 "신경계적 숭고"the neural sublime라고 칭하면서 다음과 같이 주장한다. "신경계적 숭고의 이러저러한 사

21. Cynthia A. Freeland, "The Sublime in Cinema", *Passionate Views*, (eds.) Carl Plantinga and Greg M. Smith (Johns Hopkins University Press, Baltimore, 1999), p. 73.
22. 같은 글, p. 80.
23. 같은 글, p. 81.

례는 범속한 정신을 뛰어넘는 초월적 수준의 직관이 아니라 정신의 일반적 작동을 뒷받침하는, 살아있는 뇌의 현란하고도 명백한 감각에 의존한다."[24]

그렇다면 현대인의 사고방식에서 숭고는 왜 예외적인 정신작용으로 취급당하는가? 계몽주의 이후 서구 사상을 주도해 온 지성 위주의 합리주의는 논리화가 불가능한 감정 상태 전반을 진지한 사유의 대상에서 배제해 왔다. 그 결과 통속적 사고에서도 과도한 감정을 합리적 소통의 방해물로 인식하게 되었다. 그렇기에 감정의 고양 상태를 일컫는 숭고는 합리주의의 가장자리 극단으로 밀려날 수밖에 없었을 것이다. 그러나 인지과학이 재발견한 감정의 정보 조성 기능을 고려하면 숭고 경험의 주변화는 그만큼 인간의 의사소통 범위를 축소했다고 추정할 수 있다.

동굴벽화의 창작 주체였던 구석기인들은 합리주의에 매몰되지 않았다. 이들은 오히려 현대인이 금기시하는 착시, 정신착란, 환청 등의 정신작용을 동원해 자신의 운명과 자연의 계시를 가늠하려 했을 수 있다. 이 모든 정신상태를 현대문화는 탈선으로, 현대과학은 뇌 작동의 발현으로 파악한다. 구석기인은 정상과 비정상을 구분하지 않거나 현대인과는 상이한 구별 기

24. Alan Richardson, *The Neural Sublime : Cognitive Theories and Romantic Texts* (Johns Hopkins University Press, Baltimore, 2010), p. 34.

준을 사용했을 것이다. 이 점은 구석기 시대의 고유한 사회문화적 맥락에 속한다. 현대인의 상식과 고고학적 발굴이 동굴벽화의 의도를 온전히 파악할 수 없는 이유이기도 하다. 〈꿈의 동굴〉에서 헤어조크를 포함한 쇼베 동굴의 방문자들은 모두 초자연적 교감을 감지했다고 고백한다. 달리 표현해 보자면, 벽화 동굴이 뇌 구조의 심층에 놓인 정보처리 기제를 자극하는데, 합리주의에 침윤된 현대인은 이 경험을 상식 수준의 언어로 설명할 수 없는 것이다.

인간 의식은 합리적 지성이나 초자연적 숭고와 같은 단일한 한 가지 작용에 고정되지 않으며 외부 자극과 내적 필요에 따라 작용을 달리하거나 적절히 배합한다. 의식의 어떤 기능이 더 중요하고 바람직한지에 대한 대중적 상식은 역사, 문화, 지배 이념의 변화에 따라 달라진다. 요컨대 인간의 의식은 데이비드 루이스–윌리엄스David Lewis-Williams의 용어를 빌려 표현하자면 시작과 끝이 느슨하게 연결된 하나의 스펙트럼이다.25

	지성	감성		직관	상상	환상		착란		숭고

표 1. 데이비드 루이스-윌리엄스의 이론에서 착안한 의식의 스펙트럼

25. David Lewis-Williams, *The Mind in the Cave : Consciousness and the Origins of Art* (Thames & Hudson Ltd., London, 2002), p. 121.

〈표 1〉의 스펙트럼은 의식의 모든 기능을 반영한 것이 아니며 의식의 개방성을 표현하기 위한 편의적 수단이다. 각각의 기능은 선후가 뒤바뀔 수도, 통합될 수도 있으며 아직 과학이 확인하지 못한 미지의 작용이 스펙트럼의 어느 지점에 추가될 수도 있다. 분명한 것은 구석기인과 현대인이 이와 같은 개방적인 의식구조를 공유한다는 사실이다. 현대인의 의식 관념이 스펙트럼의 왼편을 선호하는 반면 구석기인은 스펙트럼의 오른편을 도외시하지 않았을 뿐이다. 스펙트럼의 오른편을 관통해 파악한 현실은 왼편을 통한 것과는 크게 다를 것이다. 그럼에도 현대인과 구석기인 모두 의식의 스펙트럼 자체를 공유하기에 여전히 양자의 소통은 가능하다. 물론 이러한 추론 또한 과학적 증거를 요구한다. 이 주제에 대한 충분한 검토는 현 논의의 수준을 넘어서지만 신경심리학의 관점에서 구석기 동굴벽화의 기원을 분석한 루이스-윌리엄스의 이론은 일별해 볼 만하다.

루이스-윌리엄스는 인간의 의식이 역사와 문화의 변천에 따라 그 표준적 성격을 달리해 왔다고 평가한다. 그는 가령 서양의 중세인은 꿈과 환상을 신적 계시의 원천으로 파악했음을 상기시킨다. 오늘날에는 합리성이 의식 상태의 건전한 표준으로 수용되지만, 이 또한 역사적 정황일 뿐이다. 합리성과 환상 모두 의식의 발현 양태 중 하나이다. 루이스-윌리엄스는 여기에서 인간 의식이 여러 상태를 가로지르는 연속성, 즉 앞서 인용한 의식의 스펙트럼을 구현하고 있음을 지적한다. 그가 가정하는

그림 6. 헤어조크의 내레이션은 "누군가 주시하는 느낌이었습니다. 동굴 밖으로 나와서야 안정이 되었습니다"라고 벽화동굴 내부의 기시감을 묘사한다.© Courtesy of Visit Films

의식의 스펙트럼은 대략 두 종류인데 그중 첫 번째는 각성한 의식이 수면을 통해 꿈의 세계로 빠져드는 흐름이다. 이 과정에서 의식은 각성, 현실적 환상, 자폐적 환상, 몽상, 최면, 꿈꾸기의 양상들에 차례로 빠져든다.[26] 두 번째 스펙트럼은 수면처럼 자연스러운 생리현상이 아닌 특정 감각의 마취와 같은 인위적 조건이 만들어 내는 양상들이다. 소리나 빛이 전혀 없는 상황 또는 지속적인 드럼 연주나 깜박이는 불빛에 장시간 노출되었을 때 인간의 인지기능은 박탈된 감각을 벌충하기 위해 집요하게 내면을 탐색하고 그 결과 뇌 신경계가 만들어 내는 일련의 시각적 환영들을 보게 된다.

　루이스–윌리엄스가 의식의 심화궤도라 부르는 이 전개 과

26. 같은 책, p. 123.

정은 통상 3단계로 진행된다. 최초 단계에서 사람들은 점, 격자, 갈지자, 이중 사슬 또는 곡류 모양의 표상을 보게 된다.[27] 둘째 단계에서는 기하학적 표상을 통해 일상적 사물을 연상하게 된다. 가령 원형은 배가 고픈 사람에게는 오렌지로, 목이 마른 사람에게는 한 그릇의 물로, 공포에 질린 사람에게는 테러리스트의 폭탄으로 형상화되어 나타날 수 있다.[28] 특별히 이 단계는 시각적 환영이 개인의 기억과 그녀가 속한 문화에서 비롯됨을 말해준다. 마지막 단계에서 체험자는 솟구치는 소용돌이나 휘감아 도는 터널에 갇힌 느낌에 빠지며 점차 현실에서 완전히 유리된 자폐적 세계로 진입한다.

루이스-윌리엄스에 따르면 우리가 동굴벽화에서 보는 기하학적 표상과 동물 형상은 구석기인이 의식의 심화궤도에서 목격한 이미지들이 구현된 것이다. 특히 동물 형상은 사냥이나 제사 등 당대의 생활문화가 심화궤도 2단계를 겪는 체험자의 뇌리에서 현현한 결과물이다. 인간의 의식 스펙트럼이 동일하다면 현대인은 심화궤도의 경험을 환각으로 치부하겠지만 구석기인은 여기에서 일종의 "대안 현실"을 확인하고 접신, 사냥, 치료, 치수治水 등 절박한 생존 문제에 대한 해결책을 구하려 했을 것이다.[29] 심화궤도 속의 대안 현실에 접근할 수 있는 사람은 그

27. 같은 책, p. 126.
28. 같은 책, p. 128.
29. 같은 책, p. 133.

만한 힘과 기술을 가진 샤먼으로 한정되었다. 그렇다면 샤먼이 존재함에도 벽화동굴을 별도로 만들어야 했던 이유는 무엇일까? 루이스-윌리엄스에 따르면 지하 깊숙이 축조된 벽화동굴은 샤먼의 제의가 행해졌던 공간이자 인간 의식이 환각 상태에서 목도하는 대안 현실의 물리적 재현이기도 하다. 벽화동굴이 곧 인간의 의식구조인 셈이다. 이 주장은 〈꿈의 동굴〉이 증언하는 쇼베 동굴의 초현실적 소통 능력을 확증하는 듯하다.

그려지고 새겨진 표상들을 지닌, 환각적이거나 영적인 세계는 이처럼 물질성과 함께 정확한 우주론적 위치를 부여받았다. 사람들의 생각과 마음속에만 존재하는 무언가가 아니었다. 영적 지하세계가, 만질 수 있는 물리적 형태로 바로 그곳에 있었다. 사람들은 벽화동굴에 들어가 공동체의 샤먼에게 힘을 부여하는 영적 동물의 '포착된' 환영을 직접 보거나, 아마도 동굴 안에서 그 환영을 몸소 체험함으로써 영적 세계를 경험적으로 확인할 수 있었다.[30]

루이스-윌리엄스의 의식구조 구현설이 현존하는 구석기 시대 벽화동굴 모두를 설명할 수 있으려면 더 많은 검증을 거쳐야 할 것이다. 그러나 구석기인이 벽화동굴 안에서 자신의 내면

30. 같은 책, p. 210.

세계와 조우했다는 가설은 쇼베 동굴의 현대인 방문객이 느끼는 묘한 기시감을 설득력 있게 해명한다. 이들은 구석기인의 환영이 아닌 자신의 내면에서 경험하는 뇌신경의 환각작용을 떠올리게 되는 것이다.

벽화동굴이 일깨우는 숭고미적 체험이란 이성이 매개하는 세계 인식이 전부가 아니라는 깨달음이다. 일상적 감각 경험이 전부가 아니라는 것을 자각한 개인은 "저항감, 짜증, 불신감 또는 매우 깊은 존재론적 불안감"을 느낀다.[31] 이러한 감정적 반응은 단순히 감정에 그치는 것이 아니다. 쇼베 동굴 방문자가 느끼는 격정은 세계에 대한 재발견이자 인식의 상대성에 대한 재발견이다. 〈꿈의 동굴〉이 기록한 동굴벽화 영상은 구석기인의 의식세계를 재매개함으로써 다큐 관객에게 세계와 자신의 관계를 재검토하도록 유도한다.

〈꿈의 동굴〉의 카메라는 마지막 15분을 남겨두고 다시 쇼베 동굴 안으로 들어가 벽화들의 면면을 보여준다. 이제 관객은 체험자의 증언이나 고고학의 설명이 더는 필요하지 않다. 동굴벽화 자체가 하나의 거울이 되어 관객 자신의 내면을 비추기 때문이다. 헤어조크는 『네이처』와의 인터뷰에서 "동굴벽화가 너무도 생생하기에 예술가들의 존재를 느낄 수 있었습니다. 우리 제작진은 어둠 속에서 우리를 지켜보는 눈을 느낄 수 있었습니다"

31. Alan Richardson, *The Neural Sublime*, p. 22.

그림 7. 〈꿈의 동굴〉에서 영상카메라는 다큐멘터리 관객의 숭고 체험을 일깨움으로써 구석기인과 현생 인류의 인지적 소통 가능성을 시험한다. 일러스트: 노지승.

라고 회상한다.[32] 후기라고 명명된 마지막 시퀀스는 쇼베 동굴 인근에 지어진 프랑스 최대 규모의 원자력발전소로 향한다. 원자로 냉각에 쓰인 과잉 온수가 인근을 열대 생물권으로 바꿔 놓았다는 설명과 함께 카메라는 발전소의 온실 안에서 사육되는 수백 마리의 악어를 보여준다. 헤어조크는 이 악어들이 쇼베

32. Jascha Hoffman, "Q&A Werner Herzog: Illuminating the Dark", *Nature*, May 5, 2011, p. 30.

동굴의 벽화를 보게 된다면 인간처럼 시간의 심연을 되돌아볼 것인지 자문한다. 동시에 흰색 돌연변이로 태어난 악어 한 마리가 거울 속의 자신과 마주하는 장면이 제시된다. 악어가 동굴 벽화를 보고 자기 존재를 성찰하게 되겠느냐는 질문은 부조리하다. 헤어조크는 현대인과 구석기인의 존재론적 차이가 악어와 인간 사이만큼이나 심대하다고 보는 듯하다. 그런데도 진화와 종種의 간극을 연결하는 끈이 있다면 그것은 육체이다. 육체는 아직도 온전히 해명되지 않은 의미의 생산자이자 매개체이다. 어쩌면 인간은 자신의 육체가 만들어 내는 의식의 스펙트럼을 이해함으로써 악어와도 소통할 수 있을지 모른다. 〈꿈의 동굴〉의 마지막 쇼트에 담긴 구석기인의 오른손 음각화가 이 가정을 웅변한다.

숭고 체험과 다큐멘터리의 본질

지금까지 쇼베 동굴벽화에 대한 〈꿈의 동굴〉의 세 가지 재매개 방식을 살펴보았다. 카메라 특유의 지표적 속성은 다큐멘터리가 포착하는 동굴벽화에서 현실감을 느끼도록 만든다. 현전성은 관객이 영상 다큐를 통해 대상의 실체와 맞대면하고 있다고 느끼는 감각적 체험이다. 그러나 현전성은 인상에 불과할 뿐 대상의 구체적 이해를 도모하는 데는 한계가 있다. 〈꿈의 동굴〉은 영상 다큐가 포착한 동굴벽화가 구석기인의 세계관을 보

유한 또 하나의 기록 매체임을 상기시킨다. 고고학자들과의 인터뷰를 통해 쇼베 동굴벽화가 구석기인의 폭발적인 의식 진화를 입증하고 있음을 설명한다. 그러나 고고학적 지식은 수천 년 전후의 시간을 동시대로 간주했던 동굴벽화 창작자들의 비진화론적 시간관을 설명하지 못한다. 또한 벽화동굴의 방문자들이 공통적으로 느끼는 정신적 충격에 대해서도 이렇다 할 해명을 내놓지 못한다.

결국 〈꿈의 동굴〉은 쇼베 동굴과 동굴벽화가 방문자의 내면에 불러일으키는 감각적 자극과 인지적 각성으로 재매개의 초점을 이동시킨다. 이 경험을 숭고 또는 숭고미 체험으로 풀이할 수 있다. 숭고 체험은 일상적 뇌 작용의 일부이며 이 때문에 벽화동굴이 수만 년을 가로질러 구석기인과 현대인에게 동일한 감각 경험을 선사할 수 있다. 동굴벽화를 구석기인이 최면 상태에서 목격한 이미지를 재현한 결과로 파악한 데이비드 루이스–윌리엄스의 인지심리학적 동굴벽화 이론은 이와 같은 해석에 설득력 있는 논거를 제시한다.

〈꿈의 동굴〉이 동굴벽화라는 고고학적 미스터리를 설명하기 위해 동원한 세 가지 접근 방식은 실체의 설득력 있는 반영이라는 다큐멘터리 장르의 보편적 과업을 상기시킨다. 1920년대 소비에트의 뉴스릴 제작자 지가 베르토프Dziga Vertov는 "연출 없이 촬영된 삶의 모든 순간, 숨겨진 카메라 내지는 그와 유사한 도구로 '자의식 없이' 삶 속의 모습 그대로 촬영된 모든 개

별 쇼트는 필름에 기록된 사실이다"라고 선언했다.[33] 이 발언은 카메라가 재매개하는 대상의 현전성을 연상시킨다. 같은 시기 영국에서 다큐멘터리 운동을 주도했던 존 그리어슨John Grierson 은 베르토프가 옹호한 필름 이미지의 무개입성과 현전성이 아니라 선택적 촬영과 의도적 편집을 통한 대상의 포괄적 의미화를 추구했다. 가령 그는 〈어부들〉Drifters, 1929에서 영국 북부 해안 청어잡이 어부들의 일상을 낭만적인 롱테이크와 리드미컬한 편집을 통해 재구성한다. 그리어슨의 다큐멘터리는 자연의 풍광과 인위적 편집을 연동시켜 어부들의 삶을 당대 영국의 사회적 맥락 안에서 포착한다. 〈꿈의 동굴〉이 인류 진화사의 맥락 안에서 구석기 동굴벽화의 기능을 탐색한다면, 그리어슨 다큐멘터리 미학의 총체성은 그러한 시도의 원형을 제시한다.

영상 다큐의 재현 방식에 대한 견해차에도 불구하고 베르토프와 그리어슨이 공히 전제하는 바는 다큐 작품에 대한 관객의 무비판적 수용이다. 이들은 각각 영상 다큐의 즉각성과 총체성이 관객에게 기록 대상의 실체를 가장 적확히 전달할 수 있다고 보았다. 그러다 두 사람의 생각에서 다큐 관객의 실제적 반응 양식에 대한 고려는 찾아보기 힘들다. 빌 니콜스Bill Nichols 는 다큐멘터리의 재현 방식을 다룬 영향력 있는 논문에서 해설

33. Dziga Vertov, "The Same Thing from Different Angles", *Kino-Eye*, (ed.) Annette Michelson, (trans.) Kevin O'Brien (University of California Press, Berkeley & Los Angeles, 1984), p. 57.

적, 관찰적, 상호적, 성찰적이라는 다큐 영상의 네 가지 제시 형태를 구별한다.[34] 니콜스는 모든 재현 방식은 반복되기 마련이고 어느 시점에 이르면 규범과 관습으로 자리 잡게 되어 더 이상 진실의 투명한 매개체로 인식되지 않는다고 설명한다.[35] 그러한 시점에 새로운 재현 방식이 등장하는 것이다. 니콜스의 논의가 암시하는 바는 관객이 영상 다큐의 의도와 내용을 조건 없이 신뢰하는 수용체가 아니라 인식, 의심, 탐구의 지속적 과정을 통해 신뢰의 이유를 모색하는 판단 주체라는 사실이다.

〈꿈의 동굴〉의 관객은 벽화동굴 방문자들의 숭고 체험을 보면서 쇼베 동굴벽화를 효과적으로 이해하게 된다. 그러면서 관객 자신도 숭고 체험에 동참하게 된다. 동굴벽화의 창작자들이 벽화를 그리기 전에 경험했을 환각 역시 하나의 숭고 체험으로 볼 수 있다. 동굴벽화의 제작자들과 영상 다큐로써 그것을 경험한 관객은 동일한 정신적 차원에서 하나가 되는 셈이다. 이러한 경험은 인간이 상대의 의중을 파악하기 위해 자신을 상대의 처지에 놓고 그 감정을 음미하는 행위의 연장선상에 있다. 요컨대 〈꿈의 동굴〉은 현대인의 인식 가능 영역 바깥에 놓인 듯한 쇼베 동굴을 소재로 삼아 인지능력과 감정이입의 밀접한 상호관계를 예증하고 있다.

34. Bill Nichols, *Representing Reality: Issues and Concepts in Documentary* (Indiana University Press, Bloomington & Indianapolis, 1991), p. 32.
35. 같은 곳.

상대의 의중을 파악하는 인간의 인지활동은 인지과학 분야에서 마음읽기mind-reading라는 테마로 분류된다. 이 분야에 대한 연구는 1990년대 후반에 인간을 포함한 영장류 동물이 거울 뉴런이라는 신경세포의 작동으로 대상의 표정과 행위를 모의 재연함으로써 상호이해에 도달한다는 사실이 밝혀진 이후 가속화되었다.[36] 인간은 상대의 말뿐만 아니라 눈빛, 표정, 제스처, 심지어 촉감에 이르기까지 오감을 통해 입수 가능한 모든 정보를 활용하여 상대가 느끼는 바를 대리체험하려 한다. 신경과학자 앨빈 골드만Alvin I. Goldman에 따르면 신경계의 재연 활동은 감정에 국한되는 것이 아니며 이성적인 판단의 영역으로까지 확장된다. 주체의 재연 행위는 상대가 마음에 품은 공포·혐오·분노 등의 기초적 감정에서부터 욕망·신념·계획 같은 고차원적 영역까지를 포괄하는 것이다. 감정이입을 통한 상대 의중의 재연이 마음읽기의 기초라는 사실은 인간이 공평무사한 해석 프레임을 동원하여 상대의 의도를 논리적으로 추론한다는 통념을 뒤엎는다. 재연은 또한 감정과 이성의 경계를 끊임없이 가로지르며 가장 설득력 있는 정보를 확보하는 작업이다. 그렇기 때문에 재연의 수행 주체는 지속적인 의심과 분석 작업을 통해 자의적 해석을 최대한 배제하고 상대 의중의 핵심에 가

36. Alvin I. Goldman, *Simulating Minds* (Oxford University Press, Oxford, 2006), pp. 4~5.

닿으려 노력한다.

　마음읽기에 대한 인지과학의 발견은 인간의 이해 행위에서 감정과 모방의 중요성을 확인해 준다. 같은 맥락에서 이성sobriety의 담론을 표방해온 다큐멘터리의 의미화 방식 또한 재현 대상과 관객 사이를 오가는 감정과 모방심리를 기준으로 재검토되어야 할 것이다. 헤어조크는 자신의 다큐멘터리 철학을 논한 「미네소타 선언：다큐멘터리 영화의 진실과 사실」에서 "영화에는 진실의 심층적 층위가 있으며 시적이고 환상적인 진실이 있다. 그것은 불가해하고 포착하기 어려워서 조작, 상상, 양식화를 통해서만 접근할 수 있다"고 주장하였다.[37] 만일 영화의 심층적 진실이 〈꿈의 동굴〉이 재매개하는 숭고미적 체험을 포함한다면 헤어조크가 말하는 조작, 상상, 양식화는 그저 영상 다큐의 편집 방식만을 지칭하는 것이 아닐 것이다. 그것은 인간이 상대의 감정, 느낌, 의도를 파악하기 위해 수행하는 모의 재연을 영상 다큐가 대리 구현하는 방식일 것이다. 결국 심층적 감정인 숭고 체험과 그것의 보편적 교류 가능성을 타진한 〈꿈의 동굴〉은 영상 다큐가 감성의 담론 또는 육체성의 담론은 아닌지를 질문하고 있다.

37. Werner Herzog, "Minnesota Declaration", *Walker*, 1999년 4월 30일 입력, 2016년 8월 20일 접속, http://www.walkerart.org/magazine/1999/minnesota-declaration-truth-and-fact-in-docum.

화가영화 속의 화가들

화가를 주인공으로 삼은 극영화에서 갈등의 주요 원천은 화가 자신이다. 스스로 통제할 수 없는 예술적 영감이 화가의 이성을 압도하며 그를 범속한 삶 바깥으로 몰아낸다. 화가는 영광과 비천, 숭배와 조롱, 초월과 광기로 갈라져 일반인은 감당하기 힘든 양가성의 경지를 체험해야 한다. 그러나 그의 번민은 천재가 치러야 할 대가이며 결국 작품으로 승화될 것이다. 화가가 극영화의 소재로서 흥미를 끄는 이유는 이와 같은 예술가의 탈세속성에 있다. 존 워커John A. Walker는 극영화 산업의 종사자들이 심심치 않게 화가를 소재로 삼는 이유 중 하나는 "예술이 경박한 상업주의보다는 미학적이고 영적인 가치가 우세한 보다 더 순수한 영역을 표상하기 때문"이라고 진단한다.[1] 그 순수 영역을 체현하기 위해 극 중 화가는 "천재, 괴짜, 보헤미안, 광인, 국외자, 반항아, 우상 파괴자, 기득권의 골칫덩이"[2] 등으로 묘사된다.

극영화가 주목하는 예술가의 비범성이란 사실 대중의 마음 안에서 정형화된 예술가의 인상이다. 진정한 예술가는 특별한 영감이나 계시를 받은 선택된 존재라는 관념이 문화권을 가로

1. John A. Walker, *Art & Artists on Screen* (Manchester University Press, Manchester & New York, 1993). p. 10.
2. 같은 책, p. 16.

질러 유통된다. 이러한 통념은 19세기 서양미술사에 등장한 낭만주의적 예술관이 대중화된 결과이다. 상업영화가 세속을 벗어나 탐미적 비전만을 추구하는 화가를 형상화할 때조차 그러한 화가의 이미지 자체가 지극히 세속화된 예술관에서 비롯된 것이다. 또한 화가영화는 동시대 대중에게 널리 알려진 예술가의 생애만을 선택하는 경향이 있다. 영미권에서 제작된 대표적인 화가영화는 렘브란트(〈렘브란트〉Rembrandt, 1936), 툴루즈–로트렉(〈물랑루즈〉Moulin Rouge, 1952), 반 고흐(〈열정의 랩소디〉Lust for Life, 1952), 미켈란젤로(〈고뇌와 환희〉The Agony and the Ecstasy, 1965), 카라바조(〈카라바조〉Caravaggio, 1986), 폴 고갱(〈파리의 고갱〉The Wolf at the Door, 1986) 등 작품, 전기, 비평서를 통해 명성을 구축한 인물들을 다루고 있다.[3] 이들이 그린 회화작품 또한 서양미술사에서 정전으로 취급된다. 영화 제작자들은 화가와 회화작품이 축적한 유명세가 영화의 흥행으로 이어지기를 기대하며 화가영화를 준비할 것이다.

극화된 화가 대부분이 백인 남성이라는 사실 또한 주목할 만하다. 화가영화의 역사에서 여성이나 유색인종이 다루어진 경우가 없는 것은 아니다. 까미유 끌로델(〈까미유 끌로델〉Ca-

3. 여기에서 인용한 화가들의 이름과 그들을 극화한 영화의 제목은 존 워커가 *Art & Artists on Screen*의 첫 장 "Bio-pics of real artitsts"에서 수집·분석한 자료를 그대로 가져온 것이다. 워커는 까미유 끌로델을 다룬 1988년 작 〈까미유 끌로델〉까지 논의대상으로 포함시킨다. 이 책에서는 해당 작품을 별도로 간략히 언급한다.

mille Claudel, 1988), 프리다 칼로(〈프리다〉Frida, 2002), 장-미셸 바스키아(〈바스키아〉Basquiat, 1996) 등의 영화가 있다. 그러나 주류 영화사에서 제작된 최근의 화가영화들만 보아도 백인 남성 주인공의 비중이 압도적이다. 그 사례로는 폴 세잔(〈세잔과 나〉Cézanne and I, 2015), 구스타프 클림트(〈클림트〉Klimt), 에곤 쉴레(〈에곤 쉴레 : 욕망이 그린 그림〉Egon Schiele : Death and the Maiden, 2016), 윌리엄 터너(〈미스터 터너〉Mr. Turner, 2014) 등을 들 수 있다. 이와 같은 성적, 인종적 비율은 서양미술사 자체가 백인 남성 예술가를 중심으로 서술되어온 사실을 반영한다. 영화가 예술사 담론의 남성중심주의를 간접적으로 지지하는 셈이다.

화가영화의 또 다른 특징으로는 극 중에서 화가가 자신의 작품을 완성해 내고야 만다는 일견 자명해 보이는 사실을 들 수 있다. 화가영화 속에서 화가의 작품은 단순한 소재에 머물지 않으며 인격의 한 부분을 이룬다. 화가 주인공의 내적 투쟁이 결실을 보는 지점이 바로 작품이기 때문이다. 대중적으로 잘 알려진 작품일수록 영화 관객으로서는 극영화가 제공하는 그 작품의 개인사적, 시대사적 맥락을 더욱 실감 나게 즐길 것이다. 극 중에서 화가가 자신의 작품을 완성한다는 사실은 그 이전까지 화가가 치러야 하는 예술적 고뇌에 정당성을 부여하는 한편, 관객으로 하여금 작품이 누리는 명성이 충분한 근거가 있다고 인정하게 만든다. 요컨대 회화작품이 실존한다는 사실과 그것의 완성 과정을 극화한 영화의 서사는 관객의 마음 안에서 인

지적으로 결합하여 예술가는 곧 비범한 천재라는 낭만주의적 신화를 공고히 한다. 관객은 실제 작품과 영화 서사를 통해 입증된 화가 주인공의 예술적 진정성을 이해하게 되며 그가 백인 남성이라는 사실 또한 보통은 크게 문제 삼지 않는다. 오히려 화가 주인공의 고뇌가 커 보일수록 그가 백인 남성으로서 문화적, 이념적 특권을 누린 존재라는 지적은 공연한 트집으로 비칠 것이다. 결국 주류 회화영화는 초월적 영감의 화신으로서의 예술가, 백인 남성 주도의 미술사, 정전으로서의 회화작품이라는 세 가지 담론을 통합하고 정당화하는 서사적 장치로 기능한다.

일본 감독 스즈키 세이준의 영화 〈유메지〉[1991]는 서구에서 제작된 주류 화가영화의 관습을 전복한다는 점에서 주목할 만하다. 이 영화는 실존했던 일본인 화가 다케히사 유메지 [1884-1934]를 주인공으로 내세워 그의 여성 편력과 창작을 향한 분투를 극화한다. 〈유메지〉가 관습적인 화가영화와 다른 점은 무엇보다 주인공이 창작 불능의 상태를 근본적으로 극복하지 못한다는 데 있다. 현실에서 유메지는 그림뿐만 아니라 판화, 삽화, 조각, 그래픽 디자인 및 시, 수필, 소설 등 장르를 넘나들며 헤아리기 힘들 정도로 많은 작품을 남긴 르네상스적 인간이었다. 그런 그가 세이준의 영화에서는 자신만의 미인화 기법을 찾지 못해 시종일관 방황하는 것으로 묘사된다. 그는 아르누보와 같은 동시대 서양회화의 스타일을 동경하면서도 일본문화의 고유성을 재현해야 하는 이중의 과업을 짊어진다. 영화는 유메

지가 현실에서 보여준 생산성을 비서구 예술가의 공허감 또는 절박한 자기 모색의 표현으로 재해석한다. 극영화로서 〈유메지〉는 선형적 시간 순서를 무시하거나 회화의 평면성을 영화의 공간 구성에 적용하며 가부키 등 무대극의 연기 방식을 도입하는 등 아방가르드 영화의 스타일을 활용한다. 이는 화가의 예술적 고뇌가 작품으로 열매를 맺는 주류 화가영화의 목적론적 서사를 뒤틀어 보려는 의도를 담고 있는 것으로 보인다.

이 영화에서 주인공의 창작 불능은 화가가 내면세계에 유폐된 존재가 아니라 사회변동의 기록자이자 사회적 소통의 매개자임을 반증한다. 근대 일본이 봉건 이데올로기와 서구 지향적 모방의식 사이에서 겪었던 정체성의 혼란을 유메지의 창작 불능이 대변하는 것이다. 〈유메지〉는 고전영화의 서사구조를 탈피하는 것을 넘어 상징, 은유, 암시 등 다양한 시각적 수사를 통해 변방의 예술가가 처한 창작세계의 다층적 풍경을 전달한다. 이 장은 〈유메지〉의 서사와 인물, 이미지를 분석하여 사회적 존재로서의 예술가의 초상을 복구해 내려는 시도이다.

〈유메지〉의 아방가르드 스타일

〈유메지〉는 오프닝 크레디트와 함께 14개의 빛바랜 흑백 스틸 사진을 차례로 전시한다. 흑백사진들은 일본 전통가옥의 외부 전경에서 시작하며 그 내부로 들어가 가구와 책상, 벽시계

등의 소품에 주목한 후 다시 야외 전경으로 빠져나온다. 이때 나타나는 건물은 앞서 등장한 것과 달리 돌계단을 품고 있으며 이어지는 사진 이미지들은 들판이나 나룻배가 놓인 강변의 이미지들이다. 원경-중경-근경-원경으로 이어지는 거리감의 변화는 연속편집의 공간배열 방식을 닮았다. 그러나 각각의 이미지가 동일한 공간의 여러 측면을 제시한다는 근거가 빈약하며, 모든 사진에 인물이 부재하기에 연속된 이미지들은 두드러진 서사를 만들어내지 못한다. 하지만 오프닝 이미지는 흑백사진 특유의 과거지향성과 "그것이 거기에 있었다"[4]라고 일컬어질 만한 사실주의적 느낌을 자아낸다. 전체 이미지의 3분의 2에 해당하는 9개의 쇼트가 각각 5초에서 11초까지 길게 지속하면서 관객의 관조적 태도를 불러일으킨다. 요컨대 흑백사진들은 인물을 제시하고 사건을 암시하여 관객을 극적 설정 안으로 끌어들이는 역할을 거부한다. 대신 영화 전체를 감상하는 데 필요한 어떤 태도를 준비시키는데, 그것은 파편화된 기억을 반추하며 그 내용과 흐름, 의미를 애써 파악하려는 성찰적 자세이다. 실제로 이후 전개되는 〈유메지〉의 흐름은 느슨한 서사를 바탕으로 현재와 과거, 현실과 몽상, 회화와 영화의 이종적 이미지를 공존시켜 관객의 몰입을 방해하고 그 의도를 끊임없이 재고하게 만든다.

4. Roland Barthes, *Camera Lucida*, p. 76.

본격적인 이야기는 서양식 연미복을 입은 일본 남성들과 양장 차림의 여성들이 풍선 놀이로 들떠 있는 장면에서 시작한다. 공중에서 흩날리는 수많은 풍선은 무지개색을 띠며 장면 전체를 비현실적일 정도의 화려한 색감으로 수놓는다. 사실 전면의 큰 풍선들은 로케이션 촬영이 아니라 중첩 효과를 통해 가미된 그림들로 화면 전체의 비현실성을 배가시킨다. 중첩 효과는 영화 전반에 걸쳐 빈번하게 활용되므로 주목해둘 필요가 있다. 장면 전환 없이 카메라가 틸트업하여 아름드리나무 위를 비추면 그곳에는 흰색 기모노를 입고 오른손에 부채를 펼쳐 든 여성이 카메라의 시선을 등지고 반듯한 자세로 서 있다. 기모노 여인을 떠받든 나무는 녹음으로 우거져 있다. 카메라가 돌리아웃으로 멀어짐과 동시에 이어지는 다음 장면에서 유메지는 나무 위 여성을 갈구하듯 손을 내뻗으며 군중 사이를 헤치고 그녀를 향해 나아간다.

유메지의 전진은 논리적인 이유 없이 종결된다. 이어지는 장면에서 그는 은색 구식 권총을 들고 간이의자에 앉아 있다. 프레임 바깥에서 노인의 목소리가 유메지에게 말을 건넨다. "저 여자는 절대 뒤돌아보지 않을 거야. 여자의 얼굴을 보고 싶나? 자네 처지를 알아야지. 나는 봤네만. 원한다면 날 쏴 봐. 여자의 얼굴을 볼 수 있을지도 모르지!" 마지막 문장이 전달되는 순간 유메지는 여자에게로 눈길을 돌린다. 그녀는 여전히 같은 자세로 나무 위에 서 있고 나뭇잎의 색깔은 온통 붉은색으로 변

해 있다. 영화는 목소리의 주인공이 턱시도를 입고 모자를 갖춰 쓴 인물임을 내비치는 한편 그의 얼굴은 드러내지 않는다. 유메지는 노신사의 대사가 끝남과 동시에 우발적으로 권총을 격발한다. 총알은 상대방의 손등을 스쳤을 뿐 치명적인 상처를 입히지는 못한다. 상대가 맞대응하며 유메지에게 권총을 쏘려는 순간 그는 총알이 두려워 몸을 구부린다. 총성이 들리며 간이의자와 함께 바닥에 내동댕이쳐지는 주인공을 프레임 바깥의 또 다른 목소리가 일깨운다. "어디 있었어요?" 이번에는 젊은 여자의 목소리이다.

지금까지 개별 쇼트들을 비교적 상세하게 묘사한 이유는 이 시퀀스가 고도의 상징성을 담아내고 있으며 이미지들에 대한 숙고를 요구하기 때문이다. 야외놀이에 들뜬 군중, 턱시도를 입은 노인, 기모노를 입은 여인은 각각 유메지의 정신세계를 표상하는 주체들인 듯하다. 군중은 연미복과 양장을 차려입은 일본인 남녀들이며 서양식 야외파티에 흥겹게 동참하면서 마치 일본의 서구화를 자축하는 듯한 인상을 자아낸다. 반면 일본식 전통의상을 입은 유메지는 그의 복장이 드러내듯이 군중심리와는 거리를 두고 있다. 기모노의 여인이 유메지를 돌아보지 않는다는 사실을 제외하면, 전통의상은 두 사람의 친연성을 부각하며 이들을 다른 사람들과 구분 짓는 시각적 장치이다. 턱시도를 입은 노인은 명백히 유메지와 기모노 여인의 결합을 방해하는 존재이다. 그는 스스로 여인의 얼굴을 이미 보았고 유메

지가 자기를 제거해야만 여인을 볼 수 있을 것이라며 대결을 부추긴다. 자신감에 차 있는 말투와 유메지가 그를 결국 제거할 수 없다는 사실을 고려하면 턱시도 신사는 제국주의적 남성상을 대표하는 것처럼 보인다. 서구화를 자축하는 일본인들, 이러한 집단의식에 동조할 수 없는 토착 예술가, 폭력적 마초이즘을 과시하는 서양 남자, 그리고 의중을 감춘 신비 속의 일본 여성. 이들은 극영화의 서사에 복속되지 않는 시각적, 의미적 차원의 과잉물이다. 이처럼 비논리적 서사와 복합적 의미를 담은 이미지의 과잉이 〈유메지〉의 지배적 스타일이라 말할 수 있다. 그렇기 때문에 〈유메지〉는 넓은 의미에서 아방가르드 영화의 범주에 속한다.

아방가르드 영화를 몇 가지 정의로 도식화할 수는 없다. 다만 아방가르드적 의도를 담은 대부분의 극영화는 서사구조에서 "납득 가능한 이야기"[5]를 파악하려는 관객의 인지능력과 상호작용한다. 아방가르드 영화는 논리성, 인과성에 대한 기대감을 무산시키는 대신 전통적 극영화와는 다른 방식으로 서사, 인물, 이미지를 제시한다. 이때 관객은 익숙한 극영화 작법과 아방가르드 작품의 작법을 비교하게 되고 그 전복적 요소들을 감지하고 다층적 의미를 음미하게 된다. 가령, 아방가르드 영화에

5. David Bordwell, *Narration in the Fiction Film* (Routledge, London & New York, 1985), p. 38.

서 연쇄적 사건들은 의미심장한 극적 결론으로 귀결되지 않을 수 있다.[6] 대신 사건들은 주제나 조형적 차원에서 서로 연결된다. 같은 맥락에서 쇼트와 쇼트의 연결이 반드시 시간의 흐름을 따르지 않을 수 있다. 한 개의 쇼트가 과거, 현재, 미래를 동시에 표상할 수 있으며, 그 결과 선형적 시간도, 회상이나 미래 예시 장면도 없을 수 있다. 주제를 반복해서 나열하는 서사구조, 이미지의 과도한 조형성, 그리고 시간의 비선형이라는 아방가르드 영화의 형식적 특징은 〈유메지〉의 스타일을 분석하는 준거점을 제공한다.

기모노의 여자, 턱시도의 남자가 등장하는 도입부 장면에서 총소리에 놀라 쓰러졌던 유메지는 또 다른 여성의 목소리에 놀라 깨어난다. "내 머리에 구멍이 나지 않았나?"라고 묻는 유메지에게 여자 목소리는 "그렇다면 이미 죽었게요"라고 답한다. 이로써 선행 장면이 주인공의 백일몽이었음을 유추할 수 있다. 통상적인 극영화는 렌즈 필터나 희미한 조명 또는 무채색을 활용하여 화면 전반을 몽환적으로 조성함으로써 꿈의 세계를 현실과 구분한다. 그러나 유메지가 맞이하는 일상 세계는 그 재현 방식에서 백일몽의 세계와 차이가 없다. 꿈과 현실에 균등한 사실성이 부여되는 것이다. 사실 극영화 속의 현실이라는 개념 또

6. Paul Taberham, *Lessons in Perception: The Avant-Garde Filmmaker as Practical Psychologist* (Bergham, New York & Oxford, 2018), p. 33.

한 그 의미가 모호한데 그것이 이미 연출과 카메라의 재매개를 거친 결과물이기 때문에 그러하다. 그렇다면 영화가 회화, 연극, 사진의 이미지를 차용하는 경우에도 〈유메지〉의 시공간에서는 재현력의 위상에 있어 이들 매체 간에 차별이 있을 수 없다. 다음 장면이 이러한 가정을 뒷받침한다.

카메라는 빈 공간에서 시작해 왼편으로 움직이는 패닝쇼트를 통해 주인공과 여인을 한 프레임으로 묶는다. 유메지에게 말을 건넨 여성은 기모노를 입은 게이샤 여인으로 드러난다. 화가와 여인은 번갈아 가며 다음과 같은 대사를 교환한다. "냄새가 느껴져." "무슨 냄새?" "삶이 얼마나 가련하면서도 사랑스러운가 하는 냄새 말이야." "무슨 말인지 모르겠어." 두 인물은 마치 관객을 염두에 둔 듯 상대방이 아닌 허공을 향해 연극적인 대사를 읊조린다. 이 장면에서 카메라는 피사계 심도를 낮추고 미디엄쇼트로 두 인물을 전면에 배치한다. 결과적으로 장면 전체가 일종의 무대 공간으로 변모한다. 연극 관객의 눈을 대신하는 듯한 카메라는 다시 (무대)공간의 가장 왼편으로 이동하고 인력거에 막 올라타는 서양인 신사를 포착한다. 일본인 인력거꾼의 수발을 받는 백인 남자의 무심한 표정은 정복자의 평온함을 드러낸다. 이렇게 해서 백일몽 속의 세 주체, 즉 유메지, 기모노 여인, 서양인 신사가 무대화된 시공간에 재등장한다. 그 결과 유메지와 여인의 밀고 당기는 애정 심리, 무슨 이유에서인지 이들의 결합을 방해하는 서양 이방인이 단지 꿈의 영역에 국한된 모티프

가 아님이 분명해진다.

유메지는 게이샤 여인에게 자신이 카나자와의 온천으로 사랑의 도피 행각을 벌일 계획이라고 떠벌리듯 말한다. 이후 이야기의 전개 과정에서 그 상대는 귀족 가문의 딸 히코노 카사이라는 것이 드러난다. 현재 시점에서 유메지는 일탈 행위가 가져다줄 흥분감에 도취되어 있다. 결행 의지를 입증하려는 듯 다음 장면에서 유메지는 기차역에 서 있다. 게이샤 여인은 철도의 반대편에 앉아 유메지와의 작별을 기다린다. 그 순간 유메지는 "처녀성, 쉴레, 미샤, 비어즐리, 고양이들"이라며 혼잣말을 중얼거린다. 게이샤 여인은 그게 무슨 말이냐며 되묻는다. 유메지는 대답하지 않지만 그의 말에서 오스트리아의 화가 에곤 쉴레1890-1918, 영국의 삽화가 오브리 비어즐리Aubrey Beardsley, 1872-1898의 이름은 식별해낼 수 있다. 쉴레와 비어즐리 모두 여성의 신체를 작품의 주요 소재로 삼았던 점을 고려하면, 유메지 또한 미지의 여인을 향한 자신의 강박을 그림을 통해 해소하려는 것으로 보인다.

주인공은 돌연 카나자와로의 여정에 흥미를 잃은 듯 기차역 난간을 서성인다. 그가 기차역의 나무 기둥에 손을 펼쳐 가져다 대는 순간 나무 기둥에 그림의 형상이 드러난다. 유메지가 손을 대는 행위는 세 번 반복되는데 그때마다 다른 그림이 나타난다. 이러한 영화적 기교는 도입부에서 풍선 놀이를 묘사하는 데 활용됐던 중첩 효과의 연장이다. 난간에 비친 첫 이미지는 구스타

그림 1. 구스타브 클림트, 〈키스〉, 1907~8

브 클림트1862-1918의 〈키스〉를, 두 번째와 세 번째 이미지는 각
각 에곤 쉴레의 〈난쟁이와 여인〉, 〈서 있는 벌거벗은 검은 머리
의 소녀〉를 모사한 그림임을 알 수 있다. 클림트와 쉴레의 원작
회화가 아니라 그것을 모방한 이미지들이다. 모방의 주체는 당
연히 유메지 자신일 것이다.7 다음 장면에서 그는 게이샤 여인

7. 다케히사 유메지가 구스타브 클림트, 에곤 쉴레, 오브리 비어즐리 등 당대 유

그림 2. 극 중 유메지의 〈키스〉 활인화 재현 장면. 이후 카메라가 이동해 비어즐리
의 여인화 드로잉을 보여준다. Directed by Seijun Suzuki / Written by Yozo Tanaka ©
1991 / provided by Little More

과 기차역을 빠져나와 어느 폐가로 향한다. 그곳에서 유메지는
자기만 아는 놀이인 듯 자신의 신체를 치장해 클림트의 〈키스〉
를 활인화로 재현해 보인다. 그 옆으로 비어즐리의 여인화를 모
사한 드로잉 작품들이 흩어져 있다. 유메지는 미지의 여인을 추
구하는 것만큼이나 그것을 표상하는 방식 또한 집요하게 탐색
중인 것으로 보인다.

럽 화가들의 화풍을 열정적으로 탐구한 것은 사실로 보인다. 그러나 본문에
서 논의하는 〈유메지〉의 장면처럼 실제 유메지가 이들 유럽 화가의 작품을 습
작 삼아 모사했는지는 확인할 수 없다. 해당 장면의 모사 그림은 영화상의 설
정이다.

유메지의 모방놀이는 사건 전개와는 무관한 조형성을 두드러지게 내세워 영화 자체의 아방가르드적 스타일을 환기한다. 해당 장면은 〈유메지〉의 주제와 관련하여 다음과 같은 질문들을 불러일으킨다. 백일몽 시퀀스에서 기모노 차림의 전통적 여성상을 추구하던 유메지가 모순적이게도 유럽 화가들의 화풍에 매달리는 이유는 무엇일까? 턱시도를 입은 서양 신사가 "여자의 얼굴을 봤나? 나는 봤네만!"이라고 언급한 것은 클림트, 쉴레, 비어즐리가 자신들만의 여인화 스타일을 이미 구축한 사실을 지시하는 것일까? 그 경우 유메지는 일본의 전통 화풍 또는 토착문화를 탐색해볼 만도 한데 그러한 시도를 하지 않는 이유는 무엇인가? 이러한 질문들과 함께 우리는 유메지의 카나자와로의 여정을 그의 자아 탐구 여행에 대한 알레고리로 읽을 수 있게 된다.

얼굴을 가린 여인들

영화 속 유메지는 클림트와 쉴레 같은 동시대 유럽 화가들의 자유분방한 삶과 엽색 행각을 답습하는 낭만주의자로 묘사된다. 〈유메지〉는 화가 유메지의 활동 시기인 다이쇼 시대大正 時代, 1912-1926를 부분적으로만 드러낼 뿐 당대 일본인의 일상과 정서를 사실적으로 묘사하는 데는 인색하다. 유메지의 전기적 정보 또한 거의 드러나지 않는데 영화만으로는 그가 실존 인물

이었다는 사실조차 의심스러울 정도이다. 스즈키 세이준은 "내 영화가 유메지의 전기적 정보를 좇지 않을 수 있고 그 때문에 누군가는 내 영화를 비판할 수도 있겠지만, 나는 유메지가 원하는 대로 행동하는 즉흥적인 인물이었다고 느낀다. 그리고 그것이 이 영화를 만드는 방식이었다"고 〈유메지〉의 작화 방식을 밝힌 바 있다.[8] 극 중 유메지가 향하는 카나자와는 일본의 근대화, 서구화를 대표하는 다이쇼 시대로부터 격리된 은둔지와 같은 인상을 풍긴다. 카나자와의 인물들과 그들의 복식, 건축물 또한 세상의 변화로부터 동떨어진 신화적 시공간을 연출하며, 다이쇼 시대 이전 메이지 시대明治時代, 1868-1912 또는 에도 시대江戶時代, 1603-1968를 연상시킨다. 스즈키 감독은 전근대적 정취의 카나자와와 자유분방한 유메지를 대립시켜 일본의 전근대와 근대적 시대정신 사이의 충돌을 극화한 것으로 보인다.

유메지는 도쿄에서 카사이와 짧은 밀회를 갖고 열흘 안에 합류하겠다는 약속을 받아낸 다음 카나자와로 향한다.[9] 카사이가 유메지와의 연애를 비밀에 부쳐야 하는 이유는 엄한 아버지의 감시 때문이다. 따라서 두 사람의 도피 행각은 억압적인 가부장제로부터의 탈출을 의미하는 것이기도 하다. 그러나 카

8. Tom Vick, *Time and Place Are Nonsense : The Films of Seijun Suzuki* (University of Washington Press, Seattle, 2015), p. 145.
9. 유메지와 카사이가 비밀리에 만나는 공간의 후경에 모형 철제 의자에 앉은 서양 신사의 인형이 놓여 있다. 서양 신사의 인형은 이후 유메지가 여자와 만남을 가질 때 여러 차례 등장한다.

나자와에 먼저 도착한 유메지는 와키야 부인이라 불리는 토모요 와키야를 만나 즉흥적인 사랑에 빠진다. 와키야 부인은 빼어난 미인이지만 죽은 것으로 사료되는 남편의 시체를 찾아 매일 인근 호수를 배회하는 비운의 삶을 살아가고 있다. 유메지는 여인숙 여주인 등 주변 인물을 통해 와키야 부인에 얽힌 다음과 같은 이야기를 전해 듣는다.

카나자와의 산골에서 짐꾼으로 살아가는 마츠키치라는 남자는 아이 하나를 키우며 살아가는 식당 여주인과 정을 나누는 사이였다. 마츠키치는 그녀를 사랑하고 보살펴 주었다. 그러던 어느 날 와키야 부인의 남편 와키야 씨가 식당에 들렀다가 여주인을 보고 욕정을 품는다. 여자 또한 와키야의 재력에 혹해 서서히 마음을 내주게 된다. 급기야 마츠키치는 자신의 애인과 와키야가 침대에서 사랑을 나누는 장면을 목격하고 만다. 그는 두 남녀의 목에 낫을 겨누고 산언덕에 있는 목장의 도살장으로 끌고 간다. 그런 다음 도살된 소들의 피를 호수로 흘려보내는 큰 파이프 속으로 두 사람을 밀어넣어 버린다. 여자는 안간힘을 다해 빠져나오려 했지만 마츠키치는 그녀를 낫으로 베어 살해한다. 그리고 와키야 씨의 몸은 파이프를 타고 흘러 내려갔는데, 경찰은 그가 생환했을 가능성이 희박하다고 판단한다. 그렇지만 와키야 부인은 남편의 시체라도 건질 요량으로 매일 보트를 타고 호숫가를 맴돈다. 그 사건 이후 마츠키치는 경찰의 추적을 피해 산으로 도망쳤고 지금까지도 도망과 추

격자에 대한 상해를 반복하며 주민 사이에서 '살인마 마츠'라는 별명을 얻게 되었다.

치정과 배신, 엽기적 살인, 평범한 인간의 악마성에 얽힌 이 이야기는 표현주의 연극을 연상시킨다. 다이쇼 시대에 유행했던 서구의 문예사조와 일본의 구전설화를 혼합한 내용일 수도 있다. 그러나 무엇보다 주목해야 할 점은 이야기의 사실성보다는 상징성이다. 마츠키치, 와키야 씨, 식당 여주인은 각각 가부장적 봉건세력과 근대 부르주아 세력, 그리고 두 집단의 쟁투 과정에서 이름 없이 쓰러져간 민초들을 표상하는 것일 수 있다. 이들 사이에서 와키야 부인은 특이한 입지에 놓이는데 그녀의 정신세계가 봉건적 가치와 근대적 가치 사이에서 분열을 겪을 수밖에 없기 때문이다. 그녀의 남편은 명백히 외도를 범했고 가부장으로서의 명분을 상실한 인물이다. 그만큼 와키야 부인은 정신적으로나마 남편을 징벌하고 독자적인 삶을 꾸려갈 정당성을 얻게 되었다. 만일 그녀가 가부장제의 위선적 속박을 고발하고 한 인간으로서 독립을 선언한다면 근대적 개인주의를 선취한 인물로 재탄생할 수 있을 것이다. 그러나 와키야 씨가 마츠키치에게 살해당했고 그 사체가 실종되었기에 와키야 부인은 인간적인 도리의 차원에서 남편의 시체 수습에 나서지 않을 수 없다. 이때 와키야 부인은 윤리적 비판을 면하기 위해서 가부장제의 테두리 안에 갇혀 있을 수밖에 없다. 와키야 씨의 죽음이 확실시되지 않는 한 그녀에게 요구되는 가장 중요한 덕목은 역

설적이게도 정절이다. 그런 의미에서 와키야 부인이 매일 보트를 타고 호수를 탐색하는 행위는 남편의 시신을 수습하려는 욕구이기보다 하루라도 빨리 개인으로서의 독립과 자유연애의 근거를 확보하려는 시도로 볼 수 있다. 그런 와키야 부인에게 유메지는 근대적인 자유를 상징함과 동시에 윤리적인 도전을 제기하는 인물이다. 그녀가 상대를 수용하지도 거부하지도 못하는 이유가 여기에 있다.

유메지는 와키야 부인에게서 백일몽 속 여인의 현현을 목격한 듯하다. 그는 주저함 없이 그녀를 화폭에 담으려 하며 "오직 나만이 당신의 아름다움을 재현할 수 있다"고 역설한다. 이 장면은 기모노를 입고 좌정한 와키야 부인이 자신의 오른편에 놓인 가방 안에서 서양식 권총 두 벌을 확인하는 모습으로 시작한다. 두 벌의 권총은 백일몽 장면에서 서양 신사와 유메지가 서로를 향해 격발했던 그 권총들을 상기시킨다. 와키야 부인의 입장에서는 부재하는 남편 또는 가부장적 권위의 대체물인 듯싶다. 또 한편, 그림의 모델이 되어달라는 유메지의 요구에 순응하는 것이 결국 그와의 상상적 결합임을 인정한다면 권총은 와키야 부인의 욕망을 통제하는 장애물이기도 하다. 전통과 근대 사이에 놓인 와키야 부인의 딜레마가 유메지의 창작 행위와 긴밀하게 연결되는 셈이다. 유메지는 상대를 어떻게 그려내야 할지 몰라 안달한다. 그는 "당신에게서 시詩를 읽어낼 수 없어!"라는 말로 자신의 무기력을 둘러댄다. 화가는 급기야 와키야 부인

의 옷을 벗겨보려 하지만 상대는 다음과 같이 응수한다. "할 수 있다면 날 그려 봐. 당신이 그린 여자들은 생명이 없어. 당신 그림은 천박해." 다음 쇼트에서 유메지는 오히려 자신이 옷을 벗어 보임으로써 여인을 당황하게 만든다. 하지만 와키야 부인은 결국 이런 행위를 자신을 설복시키려는 예술가의 절박한 몸짓으로 받아들인다.

다음 장면에서 유메지는 여인의 나신을 모델로 삼아 그림의 구도를 조정하고 있다. 모델 여인은 얼굴을 측면으로 돌린 상태에서 머리카락을 길에 늘어뜨려 신체의 전면을 가리고 있다. 얼굴의 실루엣에는 음영이 짙게 깔려 이목구비까지 확인하기는 힘들다. 여인이 와키야 부인인지는 확인할 수 없지만, 이전 상황을 고려하면 그 가능성을 배제할 수도 없다. 유메지가 구도 잡기에 몰두한 한편, 모델 여인의 전면을 비추던 카메라는 서서히 패닝하여 그녀의 오른편으로 이동한다. 카메라가 멈추자 모델 여인의 왼편 문지방 너머로 서 있는 와키야 부인의 모습이 드러난다. 〈유메지〉는 이미 시공간을 현실과 환상이 공존하는 아방가르드적 스타일로 설정한 바 있다. 모델 여인과 와키야 부인이 서로 독립된 주체가 아니라 육체와 정신이 분리된 상태의 동일 인물, 즉 와키야 부인 자신이라고 해석해도 무방할 것이다. 반면 사실주의적 관점에서 보았을 때 포즈를 취한 여인은 와키야 가문의 하녀일 수도 있다. 실제로 영화 속에서 하녀는 두 사람을 그림자처럼 따르며 말없이 수발하는 인물이다. 유메지는 술상

을 봐온 하녀를 처음 보고 이혼한 자신의 아내와 똑 닮았다며 말을 건넨 적이 있다. 와키야 부인은 자신을 대신해 몸종을 회화적 재현의 먹잇감으로 넘겼을 수도 있다. 패닝을 멈춘 카메라는 서로 반대 방향을 향한 모델 여인의 얼굴과 와키야 부인의 얼굴을 겹쳐서 보여준다. 모델 여인이 하녀라고 할지라도 와키야 부인의 분신임을 알 수 있는 대목이다.[10]

유메지는 실재하는 모델을 눈앞에 두고서도 그림을 그리는 데 실패한다. 이 지점에서 주인공이 구현하려는 미인상이 무엇인지 질문해볼 만하다. 백일몽 속 기모노 여인에서부터 히코노카사이, 와키야 부인에 이르기까지 그가 한결같이 추구했던 여인상은 세속의 때가 묻지 않은 귀부인 유형이었다. 이들을 향한 유메지의 접근은 매번 서양 신사, 엄한 부친, 죽은 남편의 개입으로 인해 가로막혔다. 애초부터 여인들은 세상사의 갈등과 모

10. 피터 야카보니는 스즈키 세이준의 〈지고이네르바이젠〉에서 활용된 분신의 모티프를 분석한 바 있다. 〈지고이네르바이젠〉(1980)은 〈아지랑이좌〉(1981), 〈유메지〉(1991)와 함께 스즈키 감독의 다이쇼 3부작으로 분류된다. 야카보니는 〈지고이네르바이젠〉에 등장하는 중년의 두 남자 주인공이 일본의 전근대적 과거와 자본주의적 현재를 각각 상징하지만, 과거는 성적 욕망, 강박적 이미지의 형태로 현재를 대변하는 주인공의 의식 속에서 지속적으로 재등장한다고 파악한다. 과거를 대변하는 주인공이 이를 체현하기에 결국 두 인물은 서로의 분신이 되는 셈이다. 이러한 분석은 〈유메지〉에서 와키야 부인과 하녀의 관계에도 유사하게 적용될 수 있다. 하녀는 여성의 봉건적 속박을 대변하며 상당 부분 와키야 부인의 처지와 맞닿아 있다. Peter Yacavone, *The Aesthetics of Negativity: The Cinema of Suzuki Seijun*, 미간행 박사학위 논문, Department of Film and Television Studies, University of Warwick, February 2014, pp. 351~352.

순으로 얼룩지지 않은 피안의 아름다움을 체현할 수 있는 존재가 아니었던 것이다. 그들은 오히려 가부장제의 억압 때문에 욕망을 거세당하고 번민 속에서 하루하루를 살아왔을 수 있다. 이처럼 역사 속에서 살아 숨 쉬는 개인에게 초월적 아름다움을 투사하는 행위는 불협화음을 낳을 수밖에 없다. 유메지의 창작 불

그림 3. 화가 다케히사 유메지, 1884~1934

능은 이와 같은 사회적 모순에서 비롯되었다고 보아야 한다.

앞서 언급한 것처럼 스즈키 감독은 〈유메지〉의 작화 과정에서 다이쇼 시대에 활동했던 화가 유메지의 전기적 정보에 크게 구애받지 않았다. 그렇지만 극 중에서 가령 살인마 마츠를 추적하는 형사는 지나가는 유메지를 붙잡아 "당신이 슈스이와의 관계를 부정했고 검사들이 당신 말을 믿어서 반역 사건은 무죄이니 안심하시오"라고 말을 건넨다. 이 대사는 일본 아나키즘의 선구자이자 1911년 반역 행위로 처형당한 고토쿠 슈스이를 언급하고 있다. 실제로 화가 유메지는 그로부터 사상적 영향을 받은 것으로 알려져 있다. 〈유메지〉가 실존 화가 유메지가 생존했던 역사적 시공간을 완전히 탈피한 것이 아니라면, 그의 실제

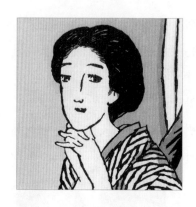

그림 4. 화가 다케히사 유메지가 그린 〈카페의 여인〉 중 일부. 서구적으로 큰 눈이 특징적이다.

회화작품을 참조하여 극중 유메지의 창작 불능을 사회사적 관점에서 해석해볼 수 있을 것이다.

다케히사 유메지는 〈그림 4〉가 보여주는 바와 같이 "눈동자가 크고 섬세하며 애수에 넘치는 미인화의 양식"인 "유메지식 미인화"를 구현한 것으로 유명하다.[11] 그는 스스로를 1920년대 일본에서 출현한 "새로운 남성"과 동일시했으며 무엇보다 가부장적 남성이 되기를 거부했다.[12] 이런 관점에서 그의 미인도를 보면 정적이고 수동적인 동양 여성의 전형이 아닌 쾌활하고 적극적인 인간형을 그렸음을 짐작할 수 있다. 유메지 연구자 김지연에 따르면 "유메지 작품 속 등장인물은 일본인의 복장을 하고 있지만, 어딘가 서구적인 자유분방한 분위기가 느껴지고, 화풍뿐만 아니라 소재 면에서도 다양성과 균형감, 조화를 추구했다."[13] 여기에 유메지가 당시

11. 김지연, 「근대 일본의 다중적 예술가 다케히사 유메지 연구」, 『아시아문화연구』 38권, 2015, 31, 34쪽.
12. 같은 글, 34쪽.
13. 같은 글, 36쪽.

일본 화단에서 유행했던 서양의 아르누보 화풍을 화면 구성과 S자형 여성 신체의 형상화에 적용하려 시도했다는 것을 고려하면 그가 동서양의 예술적 조화를 모색한 사실

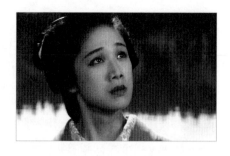

그림 5. 영화 〈유메지〉의 와키야 부인. 극 중 유메지가 화폭에 구현하려는 귀족적 아름다움을 표상한다. 다케히사 유메지의 실제 미인도 모델과 닮았다. Directed by Seijun Suzuki/Written by Yozo Tanaka © 1991/provided by Little More

은 분명해진다.[14] 〈유메지〉에서 중첩 효과를 통해 빈번히 등장하는 클림트, 비어즐리, 쉴레의 모작은 이 사실을 환기한다. 〈그림 5〉가 보여주는 영화 속 와키야 부인의 모습은 유메지의 미인화 모델과 흡사하다. 그러나 와키야 부인이 화가 유메지가 추구했던 서구적 자유를 외모로 체현하면서도, 그 내면에서는 전통적인 가부장제와 갈등을 겪는다는 설정은 논리적으로 모순되지 않는다. 현실의 유메지가 동서양 화풍의 결합을 추구했다면, 영화 〈유메지〉는 그러한 시도에 내장된 이념적·정신적 갈등에 천착한다.

화가 유메지는 근대화가 낳은 당대 일본의 사회 모순을 도외시하지 않았다. 통상 일본의 지배 계층이 메이지유신[1868]을

14. 같은 글, 32쪽.

기점으로 체계적인 서구화, 근대화를 선도한 것으로 인식되지만 그것이 봉건체제를 완전히 해체했다고 볼 수 없다.[15] 더구나 농민, 하층 노동자, 부라쿠민이라 일컬어지는 소외계층은 근대라는 표현이 무색하리만큼 1930년대까지도 기근과 가난, 제도적인 차별로 극심한 고난을 감수해야 했다. 하네 미키소Hane Mikiso는 1930년대 일본 방직공장의 여성 노동자들이 폐병, 저임금, 장시간 노동에 시달렸던 상황을 묘사하면서 다음과 같이 논평한다.

일본 내 공장들에 엄존했던 가혹한 처우와 착취는 이곳 노동자들이 그저 시골 농부로 살았더라면 그 삶이 더욱 비참했을 거라는 주장으로 정당화될 수 없다. 메이지유신 이래 일본 근대화의 위대한 성공에 대한 찬가가 불리지만, 절대다수 민중이 처한 상황이 나아지기보다는 상층부 소수 엘리트의 부와 안락만을 증대시켰다면 근대화가 다 무슨 소용이랴?[16]

유메지 또한 동시대 노동계급의 피로와 절망을 간과하지 않았으며 고단한 이들의 삶을 이미지로 기록했다. 이 사실은 특히 유메지의 여인화가 포용하는 다양한 스펙트럼에 주목하게 만

15. Hane Mikiso, *Peasants, Rebels and Outcasts : The Underside of Modern Japan* (Pantheon Books, New York, 1982), p. 4.
16. 같은 책, p. 204.

든다. 유메지의 여인화는 에로틱하고 늘씬한 외모의 여성과 소녀만을 추종했던 것이 아니며 고통과 절망을 겪는 여성들의 이미지를 포함했으며 이들에 대한 사유를 독려했다.[17]

예를 들어, 유메지의 1907년 삽화 〈동창생〉은 언뜻 두 여인의 평화로운 담소 장면처럼 보인다. 그러나 바버라 하틀리Barbara Hartley의 해석에 따르면 오른편의 여인은 화려한 리본으로 장식된 머리, 서양식 부츠, 당대의 소녀들 사이에서 유행했던 흘러내리는 기모노 코트를 입고 있으며 그 복장으로 미루어 보아 부잣집 규수임이 틀림없다. 반면 아기를 업은 왼편의 인물은 평범한 무늬의 기모노 의상과 나막신 차림으로 전형적인 하층민 여성의 이미지를 구현한다. 삽화의 제목은 두 인물 모두 여학생임을 암시한다. 왼편의 소녀는 방과 후에도 어린 조카를 돌보아야 하는 처지인 것으로 보인다. 부잣집 소녀가 등을 돌린 상황에서 관람자는 하층민 소녀의 얼굴 표정을 살피게 된다. 유메지는 극명하게 갈린 두 소녀의 삶의 조건을 제시하고 있으며 그중에서도 사회적 약자에 관한 관심을 호소하고 있다.

17. 바버라 하틀리는 유메지의 활동 시기에는 아름다운 현모양처를 숭배하는 일본의 지배적 문화담론의 영향으로 그의 미인도만 대중매체의 관심을 받았고, 이후에는 일본의 동양미에 천착하려는 오리엔탈리즘의 영향으로 유메지＝미인도의 등식이 고착화되었다고 평가한다. 그 과정에서 노동계급의 삶에 천착한 화가로서의 "또 다른 유메지"에 관심은 희박해졌다. Barbara Hartley, "Text and Image in Pre-war Japan : Viewing Takehisa Yumeji through Sata Ineko's 'From the Caramel Factory' ", *Literature & Aesthetics* 22(2), December 2012, pp. 154~155.

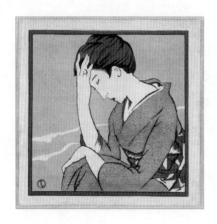

그림 6. 다케히사 유메지의 비탄에 젖은 여인 이미지 중 하나 (1912~26).

같은 맥락에서 〈비탄〉이라고 명명된 삽화는 깊은 슬픔에 빠진 여인의 모습이다. 유메지가 남긴 다수의 삽화 또는 그림이 손수건으로 얼굴을 감싸거나 이마에 손을 얹고 고개를 숙인 여인의 고뇌를 담고 있다.

하틀리에 따르면 〈비탄〉의 여백에는 "어느 곳에서 언젠가는," "행복을 포기하지 않고 살 수 있기를"이라는 글귀가 있으며, 이는 여인의 절망감에 대한 해설이다.[18] 삽화는 주인공의 구체적 상황을 적시하지는 않는다. 얼굴을 가린 여인의 침묵은 근대와 풍요의 그늘에 가려진 상당수 일본 여성의 보편적인 불행을 환기한다.

〈유메지〉는 가부장적 정조 관념과 근대적 자유주의 사이에 놓인 와키야 부인의 딜레마를 그녀와 하녀의 신체를 합치시켜 보임으로써 표현했다. 그렇다면 하녀는 스스로에 대해 어떻게 말할 수 있을까? 화가 유메지가 남긴 비운의 여인상들을 떠

18. 같은 글, p. 172.

올려보면, 하녀의 침묵 자체가 그녀의 처지를 대변한다고 볼 수 있다. 〈유메지〉에는 영화의 초반에 유메지와 함께 등장했던 게이샤 여성, 살인마 마츠에게 죽임당한 식당 여주인, 와키야 부인의 하녀와 같이 하급 계층을 대변하는 여성 인물이 자주 등장한다. 이들은 유메지가 절대적 여성미를 추구하는 과정의 소모품이나 배경으로 존재하는 듯하다. 그가 이상 속의 여인을 찾았다고 쾌재를 부르는 순간 하층 여성들은 억압된 무의식의 귀환처럼 등장하여 유메지의 창작세계를 교란한다. 결국, 침묵하는 하녀는 유메지의 창작 불능 상태를 통해 자신을 표현한다고도 말할 수 있다.

극 중 유메지의 예술적 활로는 와키야 부인의 내적 모순을 있는 그대로 수용하는 것, 발언권 자체를 박탈당한 주변부 여성들의 삶에 관심을 기울이는 것일 수 있다. 여인의 나신상 그리기를 포기한 직후 유메지는 와키야 부인의 무릎에 얼굴을 파묻고 절망감을 토로한다. 이때야 비로소 와키야 부인은 유메지를 어루만지며 정신적 교감을 허락한다. 그녀는 자신의 번민을 화가가 깨달았다고 판단한 듯하다. 다음 장면에서 와키야 부인은 유메지의 화구들이 놓인 깔개 위에 누워 자신의 기모노를 풀어헤친다. 유메지 또한 몰입된 표정으로 겉옷을 벗고 소매의 단추를 풀고 있다. 그러나 그 순간 괴조음이 들리고 무언가가 유메지의 몸을 프레임 바깥으로 끌어당긴다. 곧이어 화면은 여덟 개의 이미지를 나열하는데, 박제된 까마귀의 스틸컷, 물고기

와 곤충의 삽화, 서양 그림을 모사한 스케치들이 차례로 제시된다. 판독 가능한 표상 중 하나는 연인과 기사와 해골을 그린 클림트 그림의 모작이다. 카메라는 해골의 이미지를 클로즈업한다. 이처럼 파편적인 이미지들의 아방가르드적 틈입은 서양과 죽음이라는 키워드로 수렴된다.

와키야 또는 이름 없는 자

〈유메지〉는 중반부를 지나면서 주인공과 여인들의 관계로부터 시점을 넓혀 남성 인물들의 존재와 역할을 부각한다. 이들은 카나자와의 지배원리를 대표하는 인물들로서 와키야 씨와 살인마 마츠 그리고 머지않아 등장할 유메지의 경쟁 상대 교슈 이마무라이다. 와키야 씨의 존재는 특기할 만한데 그가 백일몽 시퀀스에서부터 유메지의 창작 활동을 지속적으로 훼방한 서양 신사로 밝혀지기 때문이다. 〈유메지〉의 아방가르드적 시공간에서 와키야는 유메지가 카나자와로 입성하기 전부터 꿈속의 결투자로, 히코노 카사이와의 밀회를 은밀히 감시하는 인형으로 그를 뒤따랐다. 유메지는 와키야 부인과의 관계가 진전될수록 혹시 살아있을지도 모르는 와키야 씨의 보복을 두려워하며 노심초사한다.

그는 산길을 걷다 우연히 장낫을 들고 서 있는 살인마 마츠를 만나게 된다. 이때 혼비백산하여 도망을 쳤던 그가 이후에

는 술과 안주를 싸 들고 마츠를 찾아 나선다. 그 이유는 마츠가 와키야를 죽여줄 것을 은근히 종용하기 위해서이다. 이처럼 와키야는 유메지의 세계에 편재하는 위협으로 존재한다. 그러던 중 와키야가 카나자와 근교의 별장에 사는 것으로 밝혀진다. 그러나 이 사실이 드러나기까지는 몇 가지 서사 진행의 전환점이 선행한다. 특히 〈유메지〉의 아방가르드적 스타일이 시간의 직선적 흐름을 파기하거나 서로 다른 시간대의 사건이 공존하는 상황들을 연출해 보인다.

상이한 시공간이 공존함을 보여주는 사례로 와키야 부인의 결혼식 장면을 들 수 있다. 선행 장면에서 유메지와 여인숙 여주인은 빗소리를 들으며 문지방을 사이에 두고 대화를 나눈다. 유메지는 "예전에도 어디선가 이렇게 당신과 함께 있었던 기분이 드는군요"라고 말하는데 여주인은 "가능해요. 낯선 풍경이 친숙해 보이는 것처럼 말이에요"라고 답한다. 이에 유메지가 묻는다. "우리는 결혼식에 함께 있었어요. 같은 상상을 하시나요?" 여주인은 "아니요. 상상 이상이에요. 결혼식은 실제로 있었거든요. 꼭 카나자와였을 필요도 없어요. 분명히 어딘가에서 있었던 일이랍니다"라고 대꾸한다. 두 사람의 대화 내용에 화답하듯, 다음 장면은 결혼 예식을 위해 기모노를 입은 와키야 부인이 가마에서 내리는 모습으로 시작한다. 렌즈 필터에 그려놓은 푸른색 빗줄기는 장면 전체를 이차원적 회화 공간으로 탈바꿈시킨다. 곧이어 신부 차림의 와키야 부인이 화면의 오른편 상단

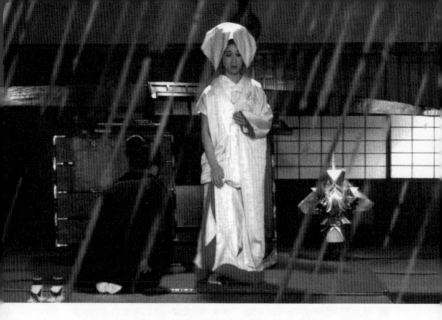

그림 7. 와키야 부인의 혼례식 장면. 렌즈 필터에 새겨진 빗줄기 그림이 화면 전체를 회화적 평면으로 탈바꿈시킨다. Directed by Seijun Suzuki / Written by Yozo Tanaka © 1991 / provided by Little More

에 배치되고 유메지가 그 맞은편 왼쪽에 그녀의 모습을 스케치하려는 자세로 앉아 있다. 화면의 중앙 하단에는 혼례식의 하객인 듯한 두 남자가 정면을 바라보고 있다.

명백히 파악되는 사실 중 하나는 유메지가 시간과 공간을 가로질러 와키야 부인의 결혼식 현장에 와 있다는 것이다. 유메지는 빨리 그림을 마무리하겠다며 고개를 들고 있으라고 와키야 부인에게 말하고 상대는 주문에 순응하여 포즈를 취한다. 그 순간 유메지는 와키야 부인의 찢긴 기모노 소매를 스케치북 밑의 가방에 은밀히 집어넣고 열쇠를 채운다. 시간이 역전된 것처럼 다음 장면에서야 와키야 부인은 입고 있던 혼례복의 한쪽

소매를 칼로 잘라낸다. 하객 중 한 사람이 신부의 소매가 잘리는 일은 불길한 징조라며 빨리 꿰매 붙이라고 충고한다. 하지만 유메지는 화면에 그려진 빗줄기 속으로 가방 열쇠를 던져버림으로써 사태를 돌이킬 수 없게 만든다. 두 하객은 유메지의 행동에 격노하지만 와키야 부인은 오히려 유메지가 소맷자락을 가져가기를 원한다고 말한다.

톰 빅Tom Vick은 혼례식 장면이 이종적 시간을 혼재시켜 "시간의 투과성"을 강조한다고 분석한다.[19] 그러나 선형적 시간의 붕괴는 수단일 뿐이며 그로 인한 의미 효과에 주목할 필요가 있다. 유메지는 애초의 혼인을 파기시키고 와키야 부인을 소유하고 싶어 한다. 와키야 부인은 매매에 가까운 애정 없는 혼사를 거부하고 싶다. 하객들은 "와키야 씨가 거액을 들여 사온 신부"가 혼례의 규범에 복종하기를 원한다. 이들은 각각 성적 욕망, 개인의 존엄성, 권위의식이라는 내적 의지를 표명한다. 쇼펜하우어는 인간이 "공간, 시간, 인과성"이라는 뇌의 작동 방식을 빌려 외부 세계를 일관되게 파악하는 듯하지만, 일관된 세계의 이미지는 인간의 존재 자체인 "의지"의 이차적인 재현에 불과하다고 주장한다.[20] 혼례식 장면은 시간과 공간의 인과성을 의도적으로 파기시켜 인물들의 내적 의지만을 드러낸다고 해석할

19. Tom Vick, *Time and Place Are Nonsense*, p. 65.
20. Arthur Schopenhauer, *The World As Will and Representation volume 2*, (trans.) E. F. J. Payne (Dover Publications, Inc., New York, 1958), p. 201.

수 있다. 시공의 제약을 초월한 의지의 표명은 유메지나 와키야 부인에게만 허락된 특권은 아닐 것이다. 와키야 씨나 마츠 또한 〈유메지〉의 고유한 시공간 안에서 자신들의 의지를 행사하는 것일 수 있다. 그렇다면 〈유메지〉의 세계는 인과관계를 벗어난 개별 의지들의 쟁투의 장이라고 볼 수 있을 것이다.

젊고 자유분방한 오요가 유메지를 방문한다. 그녀는 히코노 카사이가 폐렴이 악화되어 발이 묶인 상태라는 사실과 그럼에도 꼭 오겠다는 카사이의 다짐을 화가에게 전달한다. 유메지는 다른 화가의 모델로 일했던 오요와 친분이 있는 사이이다. 오요는 유메지에게서 모델 일이나 구해볼 요량으로 동경을 떠나온 사실을 고백한다. 유메지는 자신이 추구하는 유형의 그림 모델이 아니라며 오요의 접근을 거부한다. 머지않아 오요는 "달맞이꽃"이라고 불리는 카페에 취직한 사실을 알리면서 그곳으로 유메지를 초대한다. 그는 여인숙 여주인의 채근에 마지못해 초대를 수락한다. 도착 즉시 유메지는 오요 및 여인숙 주인과 함께 춤과 여흥에 빠져든다. 그러던 중 광대 복장을 입은 한 남성이 등장하는데 오요가 그를 와키야 씨라고 부르면서 유메지는 생존한 와키야를 처음 만나게 된다. 와키야는 중년의 일본인이지만 노랗게 물들인 긴 머리카락과 선글라스, 서양식 정장 차림 때문에 얼굴이 드러나지 않으면 백인 남성으로 보일 정도이다. 유메지는 우스꽝스러운 와키야의 외모에 실소를 머금지만, 와키야는 유메지의 방문을 예견하고 있었던 듯 그와 자

기 아내의 행적을 꿰뚫고 있다. 혼란스러워하는 유메지에게 오요는 달맞이꽃 카페는 실재하는 곳이 아니며 이 건물은 와키야씨가 사는 카나자와의 별장이라고 말한다. 와키야 씨와 오요, 그리고 여인숙 여주인 모두가 유메지를 유인하기 위해 공모한것이다.

이처럼 와키야 씨는 정체를 드러내기 이전부터 카나자와를지배해온 것으로 보인다. 그는 또한 유메지에게 그동안 지연돼온 권총 결투를 서두르자고 재촉함으로써 자신이 주인공의 의식을 괴롭혀온 서양 신사임을 분명히 한다. 이미 〈유메지〉는 시간의 선형성과 공간의 사실성이라는 제약을 벗어던졌기 때문에와키야와 유메지의 초현실적 관계 또한 놀랄 만한 게 아니다. 다음과 같은 대화는 시공을 초월한 두 인물 간 의지의 대립을보여준다.

와키야 씨: 선생, 소맷자락은 어떻게 되었소? 내 결혼식 날 토모요(와키야 부인)가 당신에게 준 것 말이오.

유메지: (천연덕스럽게) 고이 보관했지요.

와키야 씨: 당신 옷장에 말이지. 소맷자락을 갖고 한 일이 고작그거요?

유메지: 그럼 뭘 더 할 수 있겠습니까?

와키야 씨: 뭘 더라니? 토모요는 나와 결혼했지만 영혼이 없는인형 같았소. 당신은 토모요의 영혼을 가져다가 옷장에 처박

아 두고는 그냥 잊어버린 게지.

와키야 씨는 카나자와에 대한 통제권을 지닌 인물이다. 그러나 토모요 와키야는 그와의 정신적 결합을 거부했다. 유메지는 그의 아내를 유혹했다. 마츠는 그를 향한 복수심으로 가득하다. 이 세 사람은 와키야의 질서에서 벗어난 존재들이다. 와키야는 자진해서 아내와 별거 중이고 유메지에게는 결투를 강요하는 한편, 마츠의 복수를 두려워하여 그를 피한다. 와키야는 주도면밀하게 피아를 구분하면서 자기 세계의 주도권을 놓지 않으려 한다. 그렇다면 와키야가 표상하는 의지의 실체는 무엇인가?

앞서 와키야 부인과의 육체적 결합을 목전에 둔 유메지가 무언가에 의해 방 밖으로 내팽개쳐졌을 때 까마귀와 물고기, 클림트 회화와 해골의 이미지가 뒤따라 나와 서양과 죽음을 연상시킨다고 지적한 바 있다. 이것들은 와키야 씨를 통해 지속적으로 체현되면서 그의 고유한 면모를 만들어 낸다. 무엇보다 와키야의 외모는 서구 부르주아 신사의 이미지를 조악하게 모방한 것이다. 노란 염색머리로 얼굴을 가리고 검은색 연미복을 입은 모습은 유럽 백인 남성을 닮았다. 반면 채플린식 지팡이를 들고 선글라스를 낀 채 포드 모델 T를 타는 모습은 1920년대 미국 대중문화를 체현한다. 달맞이꽃 카페를 장식한 만국기가 와키야의 잡다한 서양문화 수집벽을 대변하는 것일 수도 있다. 요컨대 그는 유럽과 미국의 문화에 경도되었던 다이쇼 시대 일본

대중의 심리 상태를 대변한다. 이안 부루마Ian Buruma는 이 시기 일본 대중문화의 서구 취향을 "독일 철학과 러시아 소설", "독일식 맥주홀과 파리지앵 스타일의 카페", "최신 할리우드 영화가 상영되는 아르데코식 영화관"를 예로 들어 묘사했다.[21] 여기에 덧붙여 "상류계급의 속물적인 서양 숭배"는 가히 "서양 중독"이라는 비판까지 불러일으킬 정도였다.[22] 와키야는 다이쇼 시대의 피상적인 서구 모방을 풍자했던 유행어 "에로erotic(성적인), 그로grotesque(기묘한), 난센스nonsense(이상한)"[23]를 구현하는 것인지도 모른다.

그러나 다른 한편 와키야의 시종일관 군림하려 드는 태도는 서양 모방의 또 다른 양상, 즉 제국주의와 맞닿아 있다. 다이쇼 시대 전후 일본은 러일전쟁1904-1905을 기점으로 조선병합1910, 만주사변1931에 이르는 제국주의적 침략 행위를 본격화했다. 화가 다케히사 유메지는 "한일합방기념" 엽서 그림을 통해 일본의 조선병합을 기록했다. 유메지는 〈한일합방기념엽서〉에서 한일합방을 일본 소년의 선의로 표현하는 한편 찢긴 태극기와 "얼굴을 파묻은 채 울고 있는 소녀의 모습"를 첨가하여 "나라를 빼앗긴 망국인의 심정을 표출"하고 있다.[24] 동일한 작품

21. 이안 부루마, 『근대 일본』, 최은봉 옮김, 을유문화사, 2014, 79~80쪽.
22. 미나미 히로시, 『다이쇼 문화 1905~1927 : 일본 대중문화의 기원』, 정대성 옮김, 제이앤씨, 2007, 204쪽.
23. 이안 부루마, 『근대 일본』, 162쪽.

의 또 다른 이미지는 서양 남성과 기모노 여성이 지구 위를 함께 걷는 모습을 표상한다. 유메지 연구자 양동국의 독해에 따르면 남자가 쓴 모자는 영국의 신사 모자이며 따라서 이 등장인물은 제국주의의 종주국을 대표하는 영국인이다.[25] 그런데 그와 제국주의의 길을 동행하는 일본의 표상이 여성으로 표현된 것은 일본이 "서양의 열강 앞에서는 유순한 여성에 불과하다"는 화가 유메지의 비판의식을 드러낸다.[26]

〈유메지〉의 와키야 씨는 서구인의 이미지를 흉내 내는 한편 반대자들에 대해서는 흉포하다. 그는 서구열강을 모방한 일본 제국주의의 모순을 답습하고 있는 듯하다. 결국 카나자와를 장악한 와키야의 의지란 모방심리에 입각한 서구적 근대화라고 풀이할 수 있다. 클림트와 쉴레를 모사하는 극 중 유메지 또한 와키야와 유사한 의지를 품고 있다. 다만 유메지가 일본적 정체성과 서구적 스타일 사이에서 모순을 절감하는 반면 와키야는 그러한 모순을 애써 억압하려 한다는 데 차이가 있다.

죽음이라는 테마 또한 스스로 불가역적이고 보편적인 실세로 군림하려는 와키야의 의도를 반영한다. 그는 애초부터 마츠에 의해 살해당했을 개연성이 큰 인물로 제시되었다. 역설적이

24. 양동국, 「다케히사 유메지와 한국 : 사상성을 중심으로」, 『아시아문화연구』 39권, 2015년 9월, 174쪽.
25. 같은 글, 175쪽.
26. 같은 곳.

게도 그의 부재가 지속될수록 와키야 부인과 유메지의 공포심은 강화된다. 오히려 유메지는 생존한 와키야를 보고서야 안도감을 느낄 정도이다. 그렇지만 와키야는 끊임없이 죽음의 분위기 안에 머무르려 한다. 달맞이꽃 카페 시퀀스의 중반, 요란스러운 유희가 갑자기 멈추고 인물들은 프레임 바깥으로 사라진다. 이때 카메라는 카페 창밖을 줌인하는데 박제된 까마귀 떼가 나뭇가지에 걸터앉은 모습이 포착된다. 까마귀와 시체의 연상작용은 차치하더라도 이미 박제된 상태 자체가 카페 전체를 죽음의 아우라로 뒤덮는다. 와키야와 유메지가 토모요의 소맷자락에 대한 이야기를 나누는 장면에서도 두 사람 앞에는 소뼈더미가 쌓여 있고 그 위에 두 마리의 박제 까마귀가 동물 뼈를 먹잇감 삼아 자리 잡고 있다. 그 너머로는 화장터로 보이는 퇴색한 벽돌 건물이 서 있다. 죽음을 연상시키는 소품들은 와키야가 개인성을 탈피하여 현실을 초월한 존재로 재탄생했음을 암시하는 듯하다.

이러한 해석은 와키야 씨가 유메지, 오요, 그리고 그를 방문한 화가 교슈 이마무라와 함께 와키야 부인을 방문하는 시퀀스에서 더욱 설득력을 얻는다. 집으로 돌아온 와키야 씨는 남편 행세를 해보지만 와키야 부인은 전혀 반기지 않을뿐더러 그가 누구인지도 알아보지 못한다. 와키야 부인이 남편을 알아보고서도 그의 생환을 부정하려는 것인지는 알 수 없다. 분명한 사실은 그로 인해 와키야 씨가 소키치 와키야라는 개성을 잃는다

는 것이다. 그는 쓴웃음을 지으며 "그럼 나는 누구야?"라고 묻는다. 교슈 이마무라는 "당신은 무명자입니다"라고 짧게 답한다. 이름 없음은 죽음의 또 다른 표현이다. 그런데도 와키야 씨가 카나자와의 실세라는 모순은 그가 개인이 아니라 이념이나 가치로서 군림하고 있음을 의미하는 듯하다. 무명자여서 그의 고유성을 특정할 수 없기에 오히려 와키야의 지배력은 보편성을 얻는 것이다. 롤랑 바르트는 명명되기를 거부하는 서구 부르주아에게서 이와 유사한 의지를 본다.

> 어떤 이념적 실체로서 부르주아지는 완전히 자취를 감춘다. 부르주아지는 스스로 이름을 거둬들여 현실에서 표상으로, 경제적 인간에서 정신적 인간으로 탈바꿈한다. 부르주아지는 사실들을 수용하지만 가치에 대해서는 타협하지 않는다. 부르주아지는 그 위상에 있어 진실로 탈명명의 수술 과정을 거친다. 부르주아지는 이름 불리기를 거부하는 사회적 계급으로 정의된다.[27]

〈유메지〉의 와키야 씨는 서구적 근대화와 서구 부르주아의 가치를 대변하는 존재이다. 바르트의 진술처럼 그는 이름 불리

27. Roland Barthes, *Mythologies*, (trans.) Annette Lavers (Hill & Wang, New York, 1972), p. 138.

기를 거부함으로써 근대성의 모순과 폭력을 은폐한다. 이는 영화 속 이름 없는 여성들에게 강요된 침묵과는 대비된다. 침묵하는 여인들이 스스로에 대해 말할 수 있었다면 와키야의 무언의 지배 또한 그 구체성을 드러냈을 것이다. 토모요 와키야가 유메지에게 그녀의 옷소매를 맡기고 소키치 와키야가 유메지에게 결투를 채근하는 것은 두 침묵 사이의 갈등이 계속되고 있음을 의미한다. 유메지는 양자 사이에서 예술적 활로를 찾지 못하고 방황한다. 하지만 그는 극의 종반부까지 자기 스타일의 모색을 포기하지 않는다.

창작 불능의 기록으로서 유메지의 여인화

교슈 이마무라는 와키야 씨의 대리인과 같은 인물이다. 와키야 씨의 저택 앞에서 처음 이마무라를 본 오요가 황홀해하는 것으로 미루어보아 그는 유메지를 능가할 정도로 유명한 화가임이 틀림없다. 유메지 또한 경쟁자로서 이마무라를 매우 의식하는 눈치이다. 이마무라는 와키야의 의도를 반영하듯 사물의 모순 없는 표면에 천착할 뿐 그 이면에는 무관심하다. 그가 와키야 씨와 마츠 그리고 와키야 부인과 함께 등장하는 장면들에서 이 사실이 감지된다. 유메지와 대화를 나누던 와키야 씨가 돌연 "날 그리지 마. 날 그리려는 게 맞지?"라고 힐난하듯 이마무라를 제지한다. 그는 "당신 얼굴이 흥미로워서요. 사과드립니

다"라며 상황을 모면한다. 그 즉시 유메지는 이마무라에게 "항상 그렇게 차가운 얼굴로 작업하시오?"라며 의미심장한 질문을 던진다. 관찰자의 태도를 견지하는 이마무라는 근대적 합리성을 대변하는 것이다.

그러나 이마무라가 추종하는 합리성이란 현재의 권력이 반대자를 억압하여 만들어온 세계를 승인하는 절차에 불과할 수 있다. 그는 모순과 갈등을 애써 외면함으로써 와키야의 의도에 부응한다. 실제로 산길을 걸어 카나자와로 들어오던 이마무라는 자신의 발밑 나무다리에 걸쳐있는 마츠의 장낫을 보게 된다. 그런데도 그는 나무다리 밑에 매달린 마츠의 존재를 무시하고 산중의 풍광만을 감상한다. 와키야 부인을 대면하는 장면에서도 그는 유메지와 다르게 신중하게 처신한다. 와키야 부인은 이마무라에게 "와키야 씨가 저를 그리라고 보내신 거지요? 저를 그리려면 먼저 잠자리를 함께 하지 않나요?"라고 묻는다. 이마무라는 "대부분의 화가들이 그렇지요. 하지만 지금 동침한다면 저로서는 부인을 더욱 오해만 하게 될 것입니다. 그저 당신의 아름다움을 감상하고 즐기는 편이 더 낫습니다"라고 답한다. "대부분의 화가들"에 비해서 이마무라는 여성을 존중하는 신사인 듯 보인다. 그러나 그가 자신이 모시는 와키야 씨의 아내와 동침한다는 것은 불가능한 일이다. 그는 와키야 부인의 지위를 존중할 뿐 인간 토모요에 대해서는 무관심하다. 그의 신사도는 대상의 실체에 대한 무관심을 가장하는 허위의식에 불과하다.

이 모든 과정에서 이마무라는 주체와 대상 사이의 이분법을 바탕으로 절대적 관찰자의 입장을 견지한다.

교슈 이마무라와 비교할 때 유메지의 예술관은 그 자신도 정의 내리기 힘든 대상의 본질을 추구하는 듯하다. 그러나 유메지는 동시대 서양미술의 성취들을 참조할 수 있을 뿐 자신만의 기법을 창조해 내지는 못한다. 유메지는 와키야 부인이 타던 보트에 홀로 앉아 고통스러운 사색에 잠긴다. 그는 "내 배는 진흙으로 만들어졌지, 가라앉을 운명이라네"라고 읊조리며 무의식적으로 보트의 몸체를 두드린다. 그의 손짓에 맞춰 에곤 쉴레 풍의 여인 스케치들이 배의 표면에 달라붙듯 나타난다. 유메지는 다시 "베아트리스는 어디에 있는가?"라고 자문한다. 그가 대상의 본질을 추구하면 할수록 절감하는 것은 그림이 포착해야 할 단 하나의 본질은 없다는 사실이다. 대상은 와키야 부인이 그러한 것처럼 분리할 수 없는 관계들의 총합이며 그 내적 관계들조차 끊임없이 변화하는 과정에 있다. 유메지는 단 하나의 원초적 "베아트리스"를 구현할 수 없는 예술가가 결국 "진흙 배"처럼 사멸하고 말 것이라는 불안감에 사로잡혀 있다. 그러나 복수의 베아트리스 또는 계속되는 변이로서의 베아트리스를 상정한다면 예술가 또한 부동의 창조주가 아니라 상충하는 욕망들로 인해 불안한 존재일 것이다. 주인공은 고뇌 끝에 이와 같은 깨달음에 도달한다.

유메지는 한담을 나누던 여인숙 여주인에게 돌연 모델 역

할을 해달라고 청한다. 그녀가 반색하여 옷을 갈아입으러 나간 사이 정체불명의 남자가 병풍 그림을 가지고 방 안으로 들어온 다.[28] 놀란 유메지가 남자에게 누구냐고 묻자 병풍 그림을 바라 보며 등을 돌린 채로 남자는 "유메지다. 교슈의 숙적 유메지다" 라고 답한다. 유메지는 "그럼 이게 내 그림인가? 난 이따위 그림 은 경멸해!"라고 외친다. 등진 남자는 "농담 그만하시지. 넌 항상 교슈에게 열등감을 느끼잖아. 네 내면을 살펴봐"라고 대꾸한다. 당황하여 물러서는 유메지의 뒤편으로 또 한 명의 남자가 등 진 채로 앉아 있다. 당신은 누구냐는 유메지의 물음에 그 또한 "카나자와의 유메지다. 방랑자 유메지다"라고 답한다. 그는 부 채 문양을 유메지에게 건네며 자기 옆의 빈 그림판에 붙이라고 요구한다. 이제 유메지는 자기 자신을 포함하여 세 명의 주체로 분열되어 있다.

여인숙 여주인이 돌아오고 유메지의 또 다른 자아들은 방 밖으로 물러난다. 여주인은 이들이 누구냐고 묻지만 유메지는 이미 내면의 진실을 목도하고 절망한 상황이다. 그는 "이들 모두 가 유메지다. 넷, 다섯, 열 명의 유메지다"라고 외친다. 여주인은 "각기 다른 유메지가 살아남기 위해 분투하는군요"라고 유메지

28. 이 장면에서 병풍 그림을 그리는 유메지의 대역은 익명의 두 남자와 함께 병 풍을 들고 들어온다. 화면의 평면성, 그리고 연기하는 인물과 소품을 관리하 는 보조자가 함께 등장하는 방식은 가부키 연극의 스타일을 연상시킨다. 이 장면은 가부키 스타일을 인용했다고 볼 수 있다.

의 절규를 풀이한다. 유메지의 분열감에 대답하듯 다음 쇼트에서는 병풍화를 배경으로 유메지의 여인들이 한자리에 모여 있다. 이들 중에서 "베아트리스"의 위상을 독점할 수 있는 인물은 없을 것이다.

극의 종반부에는 카나자와로 온 히코노 카사이가 유메지와 연락을 나눈다. 카사이는 폐렴 때문에 카나자와의 기차역에서 정신을 잃고 쓰러지는데 우연히 같은 장소에 있던 와키야 씨의 도움을 얻어 그의 별장에 머물게 된다. 그곳에서 유메지와 전화로 소통하지만 유메지는 예전만큼 카사이를 향한 열정을 보이지는 않는다. 결국 와키야, 카사이, 교슈 이마무라가 한데 묶이는 한편 유메지, 와키야 부인, 그리고 마츠가 한패를 이루게 된다. 와키야와 이마무라는 유메지와 와키야 부인이 결국 승복하고 자신들에게 돌아올 것이라고 믿고 있다. 그러나 유메지와 와키야 부인은 각각 화가와 모델로서 마지막 그림 작업에 몰두해 있다.

내면의 분열을 겪은 유메지가 선택한 스타일은 대상을 분리된 화폭에 담기보다 양자를 합치하는 방식이다. 그리하여 그는 와키야 부인이 입은 흰색 기모노에 직접 물감을 흩뿌린다. 기모노에 그린 그림은 두 남녀의 성행위를 표상하는 자못 외설적인 이미지로 드러난다. 유메지가 이 작업을 통해 기법상의 활로를 찾아낸 것인지는 불분명하다. 또 이것이 그에게 얼마만큼 진지한 작업이었는지도 알 수 없다. 그림을 마친 후 유메지와 와키

야 부인이 있는 방안으로 마츠가 내던져진다. 스스로 의도한 행위가 아닌 듯 그 또한 당황한 표정이다. 와키야 부인은 다짜고짜 마츠에게 와키야 씨를 죽일 거라면 차라리 자기를 먼저 죽이라며 달려든다. 마츠는 그 불한당을 위해 목숨을 바치려는 이유가 뭐냐고 묻는데 와키야 부인은 그 이유가 "내 마음 안에 있다"고 답할 뿐이다. 마츠가 유메지를 돌아보는데 그는 기모노 그림에 붙일 서명을 놓고 단어놀이에 빠져 있다. 그는 유메지1, 유메지2, 유메지3 등 그림의 실제 내용과는 무관한 몰개성적인 서명 방식을 염두에 두고 있다. 정작 마츠는 유메지의 기모노 그림을 두고 무슨 뜻인지 모르겠다며 갸우뚱거린다.

이 장면에서 와키야 부인, 유메지, 마츠는 각각 예술 창작의 대상, 주체, 관객에 상응한다. 가정을 내팽개친 남편을 증오하면서도 보호하려는 와키야 부인의 내면은 유메지를 향한 욕망을 포함하여 다면적이다. 유메지는 유일무이한 창조자로서의 지위를 포기했고 이제는 자신의 작품들에 번호를 매겨 그것들의 위상을 평준화할 수 있다고 믿는다. 마츠는 작품 감상과 이해의 최종적 기착지이지만 그가 작품의 애초의 의도를 수용하리라는 보장은 없다. 이들은 대상-작가-관객이 형성하는 어떤 관계망을 보여주고 있다. 그것을 사회라 칭해도 무방할 것이다. 레이먼드 윌리엄스는 예술과 예술가의 사회성에 대해 다음과 같이 주장한다.

수많은 사회에서 예술의 기능은 우리가 사회의 공동 의미라고 부르는 것을 구현하는 것이었다. 예술가는 새로운 경험을 묘사하는 것이 아니라 이미 알려진 경험을 구현하는 것이다. 예술이 지식의 최전방에서만 복무한다는 가정은 엄청나게 위험한 것이다. 예술은 특히 불안하고 빠르게 변하는 사회에서는 최전방에서 복무한다. 그러나 예술은 사회의 중심에서 복무하기도 한다. 어떤 사회가 하나의 사회임을 표현하는 것은 예술을 통해서이다. 이러한 경우 예술가는 외로운 탐험가가 아니라 그가 속한 공동체의 목소리이다.[29]

그러나 이 사회관계망은 끊임없이 유동한다. 교수 이마무라가 서구를 모방한 근대라는 지배적 이념을 등에 업고 공동체의 목소리를 고정하려 한다면, 유메지는 그 내부의 모순과 억눌린 주체들의 속삭임을 간과할 수 없다. 극 중 유메지에게 일본 사회의 전환기를 명징하게 포착할 수 있는 예술 언어는 아직 없다.

극의 결말에 이르러 마츠는 와키야 부인과 유메지를 위협하여 자신의 자살 여정에 대동시킨다. 와키야를 제거하는 데 실패한 마츠가 스스로를 소멸시킨다는 설정은 불가항력적인 사회변화를 시사하는 듯하다. 와키야 부인이 마츠의 교살을 돕

29. 레이먼드 윌리엄스, 『기나긴 혁명』, 성은애 옮김, 문학동네, 2007, 68쪽.

는 사이 유메지는 넋을 잃은 채 그의 죽음을 관망한다. 밧줄에 매달린 마츠의 시신을 두고 유메지는 "가자"라고 외치며 발걸음을 내디디려 하지만 도무지 움직일 수가 없다. 와키야 부인은 "어디로요? 어떻게요? 왜요?"라고 되물으며 유메지의 의중을 묻는다. 마츠의 죽음 이후 유메지의 선택지는 그의 투항을 기다리는 와키야 씨와 교슈 이마무라가 머물고 있는 공간일 것이다. 그 때문에 유메지는 말과 다르게 멈춰 설 수밖에 없다. 반면 유메지의 그림이 그려진 기모노를 벗고 다른 옷으로 갈아입고 오겠다는 와키야 부인은 결국 대세에 순종하는 길을 선택할 것이다. 다음 장면에서 갈대밭에 선 유메지는 "나는 누구를 기다렸던가?"라고 자문한다. 기다림의 대상은 히코노 카사이도 토모요 와키야도 아니었음이 분명해졌다. 유메지가 종국에 맞닥뜨린 대상은 시대정신의 경계선상에 선 예술가 자신의 초상인 듯하다.

〈유메지〉는 화가 다케히사 유메지가 그린 여인상 〈달맞이꽃의 노래〉를 전시하는 것으로 끝맺는다. 눈을 감은 이 여인은 실제 유메지가 그린 고개 숙인 여인, 침묵하는 여인의 모티프와 맥락을 같이한다. 영화적 컨텍스트 안에서 눈을 감은 여인은 유메지의 창작 불능의 실체를 암시한다. 그것은 아직 미래의 감상자를 기다리는 잠재적 시대상들, 배제된 주체들, 억눌린 자들의 목소리일 것이다. 여인의 얼굴이 감춘 눈동자가 그들을 담고 있다.

아래로부터의 근대성 :
영화 〈뮤지엄 아워스〉 분석을 통한
근대성 테제 비판

서사세계와 현실세계의 상호조응

잼 코헨Jem Cohen의 영화 〈뮤지엄 아워스〉Museum Hours, 2012
는 오스트리아 빈 소재 미술사박물관의 안내원인 요한(바비 소
머)과 캐나다에서 온 여행객 앤(메리 마가렛 오하라)의 우연한
만남, 인간적인 교제, 담담한 이별을 극화한다. 중년의 남녀 주
인공은 미술관 안팎을 배경으로 심리적 격정이나 성적 암시가
전혀 없는 플라토닉한 조우를 나눈다. 앤이 빈의 한 병원에 위
급한 상태로 입원해 있는 사촌을 만나러 오스트리아를 방문한
사실이 약간의 극적 긴장감을 유발하지만, 그 이상의 갈등 상
황으로 이어지지는 않는다. 요한의 간헐적 내레이션이 기승전결
식의 서사구조를 대신하여 극의 흐름을 지탱해갈 뿐이다. 할리
우드 고전영화가 인물과 환경 사이의 외적 갈등을, 유럽 예술
영화 전통이 인물 내면의 갈등을 극 전개의 주요 동인으로 활
용해 왔음을 고려할 때, 〈뮤지엄 아워스〉의 인물과 서사구조는
두 전통 어디에도 적확하게 속하지 않는 듯하다. 게다가 영화는
상당 분량을 할애하여 미술사박물관에 전시된 회화와 조형 작
품을 포착한다. 그 장면들은 미술관 주변의 일상적 풍경이나 행
인을 담은 쇼트로 빈번히 연결되는데, 이는 예술과 인생이 공유
하는 모종의 동질성을 암시하는 듯하다. 요컨대 〈뮤지엄 아워
스〉는 긴박한 사건이나 내적 갈등을 최소화한다. 대신 인물들
에게, 주어진 삶과 세계를 관조하는 역할을 맡긴다. 요한과 앤

이 만나는 미술사박물관은 다국적 관광객이 거쳐 가는 곳으로, 지구화의 축소판을 보여주는 공간이다. 〈뮤지엄 아워스〉의 관객은 두 인물을 통해 과거와 현재, 예술과 현실, 그리고 문화의 차이를 관통하는 삶의 보편성을 음미하게 된다. 그런데도 극적 서사의 미약함으로 인해 이들이 수행하는 관조의 형식과 통찰의 내용을 구체적으로 가늠하기는 힘들다. 이 장은 〈뮤지엄 아워스〉의 등장인물들을 근대성과 관련된 논의에서 언급되는 인물 유형들과 겹쳐 보면서, 특히 발터 벤야민이 숙고한 소요객 flâneur의 변형태로 해석해볼 수 있다고 주장할 것이다. 그러나 근대성이라는 현실과 영화라는 픽션을 영화 캐릭터와 관련하여 연결짓기 위해서는 몇 가지 사전 논의가 필요하다.

아이라 뉴먼Ira Newman은 현실과 픽션의 관계를 분석하는 두 가지 관점이 있다고 본다. 뉴먼이 "외적 관점"이라 명명한 시각은 서사 작품을 완결된 산출물로 취급한다. 이런 관점에서는 이미 정해진 사건 전개 방식과 인물의 선택에 또 다른 가능성이란 존재할 수 없다.[1] 반면 감상자의 시점 또는 "내적 관점"은 가공인물을 서사세계의 매개자로 받아들인다.[2] 감상자가 느끼는 가공 인물의 인생관은 "선택가능한 장래의 가능성이 연이어 조성되는 상황을 양자택일의 방식으로 대면하는 현실세계 속 우

1. Ira Newman, "Virtual People", *The Poetics, Aesthetics, and Philosophy of Narrative*, p. 76.
2. 같은 글, pp. 75~76.

리의 상황과 유사하다."[3] 이처럼 감상자가 서사세계를 현실세계와 동등한 것으로 수용하는 태도는 창작물의 구성적 한계를 거뜬히 뛰어넘는다. 가령, 『햄릿』의 관객은 셰익스피어가 전혀 언급하지 않는 장면들, 예를 들어서 성장기 햄릿이 부모와 무수한 대면을 갖는 상황을 상상한다. 햄릿의 성장기를 가정하지 않고서는 작품이 묘사하는 주인공의 격정을 음미할 수 없기 때문이다.

그러나 내적 관점이 허락하는 서사세계에 대한 상상은 무한한 것이 아니고 어느 시점에 이르면 한계에 봉착한다. 셰익스피어의 독자는 햄릿이 결국 외계인으로 판명될 거라는 상상은 하기 어렵다. 그 이유는 『햄릿』이 구축한 인물, 서사, 시공간의 사실적 개연성 때문이다. 또한, 햄릿이 오이디푸스의 서사세계를 방문하여 델피의 신탁을 캐묻는 행위는 상상하기 어렵다. 두 서사세계의 시대적·문화적 차이 때문이라기보다는 다음과 같은 이유 때문이다. 『오이디푸스』의 서사세계가 신탁에 맞서는 주인공의 윤리적 도전을 형상화하기 위해 조성된 반면, 『햄릿』의 서사세계는 극단적 불확실성에 내맡겨진 주인공의 심리적 동요를 강조하기 위해 구축되었기 때문이다.[4] 이처럼 서사 작품의 외적 형식은 내적 현실이 허락하는 상상의 종류와 성격을 규정할 뿐

3. 같은 글, p. 76.
4. 같은 글, pp. 73~74.

만 아니라 외계인 햄릿과 같은 몽상은 배제하는 상상의 준거점
이 된다.

극예술의 관객은 극중 인물의 관점을 통해 서사세계를 파
악한다. 이와 같은 인지 작용은 자연인 관객이 현실세계를 파
악할 때도 동일하게 작동한다. 인간은 특정 인물군을 선별하여
그것을 중심으로 현실세계를 파악하려는 경향이 있다. 예를 들
어서, 막스 베버는 삶에 대한 종교적 통제력과 고도로 발달된
사업가적 감각이 자본주의 세계의 정신적 기반이 되었음을 논
증하는 근거로 그 두 가지 성격을 삶에서 체현했던 퀘이커와 메
노나이트 교도들을 제시한다.[5] 이들이 부각하는 자본주의의
이미지는 가령 칼 맑스가 부르주아와 프롤레타리아의 대립으
로 형상화한 자본주의와는 판이하게 다르다.

〈뮤지엄 아워스〉에서 요한과 앤의 관조적 태도는 영화의 형
식적 요소들, 즉 사건의 매개가 없는 공간의 나열, 비개입적 카
메라 워크, 정념이 배제된 일상인들의 모습이 두 인물의 시선,
대사 등과 조응하여 만들어 내는 효과이다. 〈뮤지엄 아워스〉가
보여주는 국제적 관광도시 빈과 미술사박물관 주변의 풍경은
근거지에 얽매이지 않는 두 주인공의 디아스포라적 운명과 그
것이 가능케 하는 삶에 대한 포괄적인 성찰을 시각화한다. 더

5. Max Weber, *The Protestant Ethic and the Spirit of Capitalism and Other Writings* (Penguin Books, New York, 2002), p. 7.

나아가 국제적 관광도시와 두 남녀의 우연한 조우는 지구화 시대의 현실적 풍경이며 이는 영화 서사의 한계를 넘어 근대성이라는 지구화의 원체험으로 관객을 인도한다. 이 때문에 샤를 보들레르Charles-Pierre Baudelaire, 게오르그 짐멜Georg Simmel, 발터 벤야민 등이 파악한 근대성의 캐릭터를 통해 〈뮤지엄 아워스〉 속 요한과 앤의 행적을 해석하고 그 함의를 음미해볼 수 있다.

근대성의 캐릭터들 — 이방인, 소요객, 군중

〈뮤지엄 아워스〉의 도입부 10분은 고전영화의 규범을 좇아 주요 인물들을 등장시킨다. 요한과 앤 그리고 미술관의 관람객들이다. 첫 화면은 미술사박물관의 한 전시실을 비춘다. 카메라가 높은 천정을 강조하며 롱쇼트로 포착하는 실내 공간 한편에 안내원 요한이 앉아 있다. 뒤따르는 오프닝 크레디트 이후 정지된 카메라는 전화 통화에 열중한 앤의 뒷모습을 보여준다. 그녀는 오스트리아에 체류 중인 사촌을 문병 가기 위해 친구에게서 여행 경비를 빌리는 중이다. 이어 앤의 도착을 암시하는 비행기의 착륙 소리와 함께 공항 주변의 소소한 풍경이 몽타주로 나열된다. 다시 등장한 요한은 차분하고 긴 내레이션을 시작하면서 자신의 직업과 개인사의 몇 토막을 술회한 후 미술관에서의 일상을 묘사한다. 요한의 독백을 배경으로 전시품에 몰두한 관람객의 다채로운 포즈와 표정이 르포르타주처럼 포착된

다. 요한은 내레이션의 말미에 어느 여성 관람객에게 강렬한 호기심을 느꼈다는 말로 앤과의 첫 만남을 소개하는데, 결국 그는 세인트 요셉 병원을 찾아가야 하는 앤을 돕게 된다.

이후 전개되는 영화 전체의 서사와 시공간은 도입부가 제시한 인물군의 움직임을 따라 교직된다. 각각의 인물이 처음 제시되는 방식은 독특하다. 전화 통화 장면에서 관객은 안색을 숨긴 앤의 뒷모습만 볼 수 있다. 비행기표를 사기 위해 친구에게 돈을 꿔 달라고 부탁하는 앤의 모습은 그녀가 휴가를 떠나는 여행객이 아니라 어쩔 수 없이 낯선 공간으로의 이동을 감수해야 하는 처지임을 보여준다. 돌아선 앤의 모습에서 인물 자체보다 그녀가 머지않아 맞닥뜨릴 타지에서의 생경함과 불안함을 간접적으로 체감하게 된다. 앤은 외지에서 물건을 떼다가 고향 친구가 운영하는 가게에서 위탁 판매를 하거나, 다른 친구의 클럽 운영을 도우며 생계를 꾸려가는 하층 노동자이다. 지구화의 결과로 양산된 여행자의 존재 이면에는 생존을 위해 비자발적 여행을 감수해야 하는 "떠돌이들"이 있다.[6] 앤이 절박한 생계 문제에 맞닥뜨린 것은 아니지만 하층노동의 전 지구적 유동성이라는 지구화의 상황을 생존의 조건으로 삼아 살아가는 것은 분명하다. 이 때문에 극중 앤은 공항, 모텔, 카페, 거리 등 주로 일시적으로 머무는 공간을 배경으로 하여 등장한다.

6. 지그문트 바우만, 『지구화』, 김동택 옮김, 한길사, 2003, 182쪽.

요한은 앤과 달리 오스트리아 빈의 정주자이다. 그는 주변 세계와 사람에 대한 세심한 관찰자로서 자신을 드러낸다. 그는 미술관 안내원 역할의 지루함이 16세기 네덜란드 화가 피테르 브뤼헐의 작품을 보는 재미로 상쇄된다고 말하면서 화가의 복잡다기한 오브제가 발품을 팔게 만드는 상황을 설명한다. 그가 최근 발견한 브뤼헐의 세부 묘사 목록은 "버려진 카드, 뼈다귀, 깨진 달걀"인데, 요한은 이에 덧붙여 "접힌 쪽지, 잃어버린 장갑 한 짝, 맥주 캔" 같은 현실 세계의 소소한 사물을 거명한다. 화면은 브뤼헐의 세부 묘사에 이어 현실에서 버려진 물건을 클로즈업하면서 요한의 진술을 재현한다. 영화는 이미 공항 몽타주의 한 쇼트에서 까마귀의 모습을 보여주고 이를 브뤼헐의 〈갈보리 가는 길〉이 묘사한 까마귀 형상으로 연결하여 회화작품과 현실 속 이미지를 연결한 바 있다. 이는 세심한 관찰이 미술 작품에서뿐만 아니라 삶에서도 어떤 의미를 드러낼 수 있다는 메시지의 시각적 유비라 할 만하다.

요한의 관찰심리와 앤의 불안심리는 미술관 관람객의 보편적 심리, 즉 작품 해석에의 열망과 실패에 대한 불안감과 상통한다. 예술품 관람자의 시선은 정복을 탐하는 관음적 태도와는 차이가 있다. 종종 관람객은 작품의 이국적 아우라에 압도되거나 오독에 대한 불안감에 망설이며, 이를 극복하기 위해 그저 대상으로부터 시선을 떼지 않는 일만 할 수 있을 뿐이다. 영화는 회화 및 조형 작품만큼이나 익명의 관람객을 비추는 데

적지 않은 분량의 쇼트를 할애한다. 미술관은 전시와 관람이라는 일방적인 행위만이 아니라, 주체와 타자의 동등한 조우 그리고 카메라를 통해 양자의 관계 양식에 대한 면밀한 고찰이 이루어지는 장소로 변모한다. 요한과 앤 또한 지각의 위상에 있어서 익명의 관람객과 차이가 없으며 이들 중 누구도 시선의 지배적 주체가 되지 못한다.

잼 코헨은 〈뮤지엄 아워스〉의 제작 배경을 다음과 같이 진술한다.

나는 수년간 다큐멘터리의 거리 장면을 찍으면서 무언가를 감지하기 시작했다. 거리는, 거기에도 전경과 후경이라는 게 있다면 끊임없이 변모하는 장소이다. 빛, 건물의 모양새, 말다툼, 호우, 기침 소리, 참새, 그 밖에 뭐든 주목을 끌거나 갑작스럽게 사라질 수 있다. (그리고 사례는 물리적인 것에 국한되지 않는다. 거리는 또한 역사, 전승, 정치, 경제, 그리고 1천여 개의 단편적인 서사로 만들어진다.) 삶에서 이 모든 요소는 서로 교직되고 연결되어 자기만의 길을 만들어 낸다. 극영화는 일반적으로 이보다 훨씬 더 협소하고 예측 가능한 길을 택한다. 그렇다면 어디를 봐야 할지, 무엇을 느껴야 할지를 엄격하게 통제하지 않는 영화를 어떻게 만들 수 있을까?[7]

7. Jem Cohen, "Director's Notes", Supplementary of the *Museum Hours* DVD,

코헨은 삶의 현실성이 거리의 개방성과 맞닿아 있다고 본다. 그리고 극영화의 서사 관습은 이 사실을 드러내기보다 위축시킬 수 있다고 판단한다. 코헨이 파악한 거리는 변화무쌍한 물리적 공간이자, 인간의 정치적, 경제적 이해관계, 공식적 역사와 비공식적 전승이 상호 침투하는 역사적 시간이기도 하다. 공간으로서의 거리는 실용적 필요로 제한되지 않는 직관적 행위의 장이며, 시간으로서의 거리는 다양한 서사에 담긴 풍성한 기억이다. 이때 공간과 시간은 상호 독립적이며 무한대의 함수관계를 맺는다. 코헨의 통찰은 특정 시점으로 고정하기 힘든 거리의 본질적 유동성을 지칭하는 것으로 보인다. 그러나 거리 자체를 무정형의 시공간으로 간주하는 코헨의 관점 자체는 지극히 근대적이다.

전근대적 세계에서 시간은 "사회적, 공간적 표식"과 분리되지 않았으며, "언제"라는 관념은 거의 예외 없이 "어디서" 또는 반복되는 자연적 사건과 연결되었다[8] 공간과 시간, 공간과 행위는 서로를 규정하기에 양자의 상관관계를 검토하는 자의식을 요구하지 않았다. 그러나 표준 시간의 발명으로 인한 시간의 계량화와 자본주의의 확산으로 인한 공간의 재구획화는 시공간의 분리를 낳았다. 이는 사회의 유동성과 그것을 탐구하는 근

Cinema Guild, 2013.

8. Anthony Giddens, *The Consequences of Modernity* (Polity Press, Cambridge, 1991), p. 17.

대적 성찰 의식을 배태하였다. 거리의 개방성 즉 시공간의 함수 관계가 만드는 의미의 다층성에 주목하는 코헨의 사유는 근대적 성찰 의식의 발로라고 풀이할 수 있다.

코헨은 "어떻게 하면 관객 스스로 서사를 연결하고, 괴이한 상상을 하며, 다음에 무슨 일이 일어날지, 심지어는 영화의 장르가 무엇인지도 확신할 수 없게끔 만들 수 있을까?"라고 자문하며 〈뮤지엄 아워스〉를 통한 성찰적 관객성의 실현을 염두에 둔다. 그의 해결책은 성찰을 매개할 캐릭터를 창안하는 것이다. 그는 빈의 미술사박물관을 중심축으로 설정한 다음 미술관 안내원에게 주변의 거리와 삶의 모습을 관조하는 역할을 부여한다. 코헨은 "스스로 반추할 수 있는 시간을 갖고 모든 상황이 흘러가는 모습을 관찰할 수 있는 최적의 인물은 미술관 안내원"이라고 결론 내린다. 그러나 성찰적 태도는 미술관 안내원인 요한에게만 국한되는 것은 아니며 지구화의 경험 안에서 타자를 맞대면한 모든 이, 즉 떠돌이 노동자 앤과 미술관 관람객 또한 나름의 방식으로 체득한 태도이다.

지구화는 서구적 근대성이 전 세계적으로 확장한 결과이다. 지구화는 시간과 공간의 분리, 그로 인한 사회구조의 지속적 재편, 이를 해석하는 근대적 자의식이 보편화했음을 의미한다. 근대성과 지구화의 연속성을 인정할 경우 우리는 19세기와 20세기 초반 근대성 이론가들의 논의에서 〈뮤지엄 아워스〉가 표상하는 캐릭터의 원형을 찾아볼 수 있다. 이들을 통해 영화 속

인물이 구현하는 성찰 의식의 내용을 좀 더 구체적으로 가늠해볼 수 있을 것이다.

보들레르가 근대성을 "일시적인 것, 순간적인 것, 우연적인 것"[9]이라고 정의했을 때, 이를 포착하기 위해 그가 활용한 방법은 코헨의 경우와 마찬가지로 캐릭터의 창안이었다. 그는 군인, 댄디, 여인을 묘사함으로써 근대도시 파리의 고유한 풍경을 재현했다. 짐멜 또한 근대성의 핵심 공간인 거대도시를 사회학적 연구 대상으로 삼았다. 그는 근대도시의 고유한 캐릭터 중 하나인 이방인에 대한 논의를 통해 도시민의 인간관계를 보편과 특수의 변증법적 관계로 재구성한다.

대도시의 이방인이란 근대성이 국제적으로 확장되면서 도시공간 안으로 끌어들일 수밖에 없는 타자이다. 짐멜에 따르면 도시의 정주민은 이방인의 존재를 보편화함으로써 낯섦과 위협감을 희석한다. 가령 백인 거주지에 흑인 가족이 이주해올 경우 백인은 흑인을 인간이라는 보편적 인식틀 안에 집어넣음으로써 이질감을 해소한다. 그러나 동시에 인간이라는 보편성을 넘어서는 특수한 관계 맺음은 거부함으로써 상대를 여전히 타자의 위치에 고정시킨다.[10] 결과적으로 도시민은 이방인을 기정 사실로 수용하면서도 이들과의 친밀한 교제는 유예하는 태도

9. 샤를 보들레르, 『현대의 삶을 그리는 화가』, 정혜용 옮김, 은행나무, 2014, 31쪽.
10. 게오르그 짐멜, 『짐멜의 모더니티 읽기』, 김덕영·윤미애 옮김, 새물결, 2005, 84쪽.

를 취한다.

〈뮤지엄 아워스〉에서 앤은 빈의 정주자에게 이질감을 불러일으키지는 않지만, 미술사박물관 주변에서 흔히 볼 수 있는 타지 출신의 여행객으로서 이방인의 위치에 놓인다. 요한 또한 앤을 일상적으로 마주하는 여자 관람객, 즉 외지인 집단의 일원으로 파악한다. 그러나 그는 "어떤 사람은 전혀 몰라도 마음이 편한가 하면, 어떤 사람에게는 왜 그토록 호기심이 생길까?"라고 자문하며 앤에게 특별한 애착을 느낀다. 이는 요한과 앤이 정주자와 이방인의 관계를 넘어설 수 있음을 암시한다. 실제로 두 사람은 앤의 사촌이 입원한 병원에 함께 문병을 가거나, 미술관에서 렘브란트의 초상화를 논하거나, 소소한 경험과 느낌을 공유하면서 친분을 쌓아간다. 그런데 두 인물의 관계가 에로틱한 열정으로 발전하지 않고 플라토닉한 배려에 머무는 것은 흥미롭다. 짐멜의 논의를 참조해 보면, 요한과 앤이 최초의 호감에도 불구하고 상대와의 관계를 타자에 대한 존중이라는 보편적 틀 안에 가두어 놓는다고 해석할 수도 있다. 비자발적 여행자이자 관광도시의 거주민으로서 두 사람은 이성애적 열정이 낳을 수 있는 심리적 폐해를 염두에 두고 상대를 구속할 수 있는 언행은 삼갔을 것이다. 그리하여 영화 속에서 앤은 끝까지 이방인으로 남는 존재이다.

앤이 표상하는 이방인은 근대성과 지구화의 시공간에서 일상적으로 만나게 되는 이웃들이다. 정주자는 이방인을 인간성

이라는 보편적 프레임 안에 용해시켜 공존을 모색하지만 사적 관계에서는 거리를 둔다. 그러나 정주자가 설정한 보편성이란 이방인과 합의를 거친 결과가 아니다. 정주자의 망설임은 심층적 차원에서 이방인이 정주자 스스로 규정한 보편성 자체를 의문에 부칠 수도 있다는 우려에서 비롯된다. 정주자는 이방인의 존재로 인해 자신이 속한 세계를 생경하게 재인식해야 하며 그 결과 정신적 이방인이 될 위험에 처하기 때문이다.

벤야민이 근대성의 핵심 캐릭터로 파악한 소요객은 근대도시의 운영에 지적, 이념적 주도권을 행사할 수 없는 방관자이며, 그만큼 도그마로부터 자유로운 정신적 이방인이다. 소요객은 참여자가 아닌 구경꾼으로서 근대도시의 고유한 페르소나를 구축한다. 불개입과 관찰의 태도는 소요객을 〈뮤지엄 아워스〉 속 요한의 원형적 캐릭터로 보이게 만든다. 도식적인 적용에 앞서 소요객의 발생론적 배경을 살펴볼 필요가 있다.

소요객[11]은 프랑스 파리를 중심으로 18세기 후반부터 존재감을 드러내기 시작하여 19세기 초중반에 이르면 도심을 유유자적 배회하며 독특한 인적 풍경을 형성하게 되는 부르주아 남성 산보자를 일컫는다. 보들레르는 이미 댄디를 귀족주의가 민주주의로 넘어가는 과도기에 과거 지배계급에서 이탈하여 "환

11. 독일어로 flânerie(플라네리 : 산보)를 즐기는 남성으로서 flâneur(플라뇌르)는 산보객 또는 소요객이라 번역할 수 있는데, 소요가 산보보다 더 비목적적인 느낌을 가지므로 여기에서는 소요객으로 번역한다.

멸을 느끼고, 할 일은 없는데 타고난 기운은 넘치는 사람들"로 묘사하였고, 이들로부터 소요객의 계급적·정신적 기원을 추적한 바 있다.[12] 소요객은 특히 19세기 중반까지 상품자본주의의 태동을 특징지었던 아케이드의 산책자들로 소개된다. 아케이드는 건물과 건물 사이를 아치형으로 연결한 건축물로 날개 양편에 줄지어 선 쇼윈도는 백화점의 등장 이전에 상품 전시장의 역할을 담당했다. 파리에는 1799년에서 1830년 사이 19개의 아케이드가 만들어졌고 이후 1855년까지 7개가 더 건설되었다.[13] 소요객은 바로 아케이드의 편의를 누리며 쇼윈도의 상품 이미지를 탐닉했던 존재이다.

벤야민은 소요객에게 상품자본주의의 스펙터클에 속절없이 매료된 구경꾼 집단이자 동시에 그것을 관찰, 수집, 기록하는 단독자라는 양가적 성격을 부여한다. 벤야민의 소요객은 이 양극단 사이에서 구경꾼, 보헤미안, 넝마주이, 수집가, 탐정, 관상학자, 작가 등 복잡다기한 면모를 보인다. 소요객은 벤야민의 스펙트럼을 따라 의식적으로 진화한다. 자신을 군중과 구별하기 시작한 소요객은 구경꾼이 아닌 관찰자가 되어 시장을 배회한다. 이 단계에서 소요객은 보헤미안에 비유될 만한데 이렇다 할 정치적 입지가 없고 경제적 위치 또한 불확실한 존재이기 때

12. 샤를 보들레르, 『현대의 삶을 그리는 화가』, 61쪽.

13. David Frisby, *Fragments of Modernity* (Polity Press, Cambridge, 1985), p. 86.

문이다.[14] 자의식 덕분에 소요객은 머지않아 자존감을 가진 주도면밀한 탐색가로 변모한다. 벤야민에게 이 단계의 소요객은 탐정이다. 탐정 소요객은 대도시의 속도에 능숙하게 반응하며 명멸하는 도시의 사물들을 포착해 낸다. 명민한 시지각은 마지막 단계에 이르러 소요객으로 하여금 언어와 데생으로 순간을 재현하는 예술가를 꿈꾸게 만든다.

벤야민은 19세기 파리를 시제로 삼았던 보들레르에게서 예술가의 반열에 오른 소요객의 증례를 확인한다. 그는 근대도시 파리가 보들레르와 더불어 최초로 서정시의 주제가 될 수 있었다고 주장하면서 도시를 향한 시인의 관조 방식을 다음과 같이 묘사한다.

그것은 소요객의 시선이며 그의 삶은 거대도시 안에서 갈수록 곤궁해지는 인간들에게 한 줄기 위로의 빛이 되었다. 소요객은 여전히 부르주아 계급과 거대도시의 변방에 서 있다. 계급도 도시도 그를 아직 집어삼키지 못했다. 그는 어느 편에서도 안식을 누리지 못한 것이다. 그는 군중 안에서 자신만의 안식처를 구했다.[15]

14. Walter Benjamin, *Charles Baudelaire* (Verso, New York, 1983), pp. 170~171.
15. 같은 글, p. 170.

예술가 소요객은 계급적, 공간적 유착으로부터 독립한 완전한 형태의 근대적 자의식이다. 그럼에도 소요객은 군중 안에서 마음의 안식을 구한다. 이는 군중이 일종의 원시적 자연상태에 상응함을 말해준다. 인간이 자연을 이용하여 문명을 성취하듯, 소요객은 군중의 익명성에 기대어 사유의 독립성을 획득하는 것이다.

〈뮤지엄 아워스〉에서 요한과 앤은 부르주아 계급이나 예술가와 거리가 먼 생활인이다. 오히려 벤야민이 주목한 "거대도시 안에서 갈수록 곤궁해지는 인간들"의 부류에 속하는 듯하다. 그런데도 이들은 소요객이 발휘하는 탐구와 성찰의 태도를 갖추고 있다. 미술관의 관람객 또한 익명의 관광객 집단이라기보다는 개별화된 관찰자로 묘사된다. 벤야민의 소요객이 군중을 대상화한다면 〈뮤지엄 아워스〉의 소요객은 노동계급 안에서 자생적으로 성장한 민중적 자의식이다. 따라서 구경꾼에서 예술가로 진화하는 소요객 스펙트럼을 역으로 적용하여, 근대적 자의식이 군중 및 도시와 유착해가는 과정의 일환으로 영화 속 인물들의 사유와 태도를 고찰할 수 있다.

노동계급의 소요객

벤야민이 보들레르에게서 예술가 소요객의 원형을 발견했다면 다음과 같은 시구에서 근대도시 파리에 대한 보들레르의

통찰을 엿보았기 때문일 것이다.

> 여기저기 집집마다 밥 짓는 연기 피어오른다.
> 창부들은 납빛 눈꺼풀 닫고
> 입은 헤벌린 채 얼빠진 잠에 떨어지고,
> 가난한 여자들은 말라빠진 싸늘한 젖퉁이 늘어뜨리고
> …
> 양육원 깊숙한 곳에서 죽어가는 병자는
> 띄엄띄엄 딸꾹거리며 마지막 숨을 거둔다.
> 난봉꾼들은 방탕에 지쳐 집으로 돌아간다.
> ―「새벽 어스름」 중 일부16

시적 자아는 도시 뒷골목 하층계급의 빈곤에서 근대의 불모성을 목격한다. 시인의 고발적 진술이 근대성에 대한 문제의식과 더불어 변화에 대한 지향을 담고 있다고 해석할 수도 있다. 그러나 소요객 보들레르가 단자화된 부르주아 예술가의 태도를 견지하며 도시와 민중에 대한 심리적 거리감을 유지하는 것은 분명해 보인다.

〈뮤지엄 아워스〉에서 요한은 관찰과 사색의 주체이며 근대적 소요객의 위상을 보유한다. 그가 관광도시 빈을 마주한 태

16. 샤를 보들레르, 『악의 꽃/파리의 우울』, 박철화 옮김, 동서문화사, 2016, 173쪽.

도는 소요객 보들레르가 파리를 대했던 방식과는 사뭇 다르다. 가령 요한은 앤을 자신이 친숙한 빈의 공간들로 안내하면서 도시를 향한 애정을 드러낸다. 영화 시작 후 26분 지점에 배치된 두 개의 시퀀스에서 요한과 앤은 미술사박물관 근처를 산책하고 카메라는 이들의 동선을 따라다닌다. 요한은 어느 건물의 상단에 배치된 굴뚝 청소부의 조각상을 가리키며 "어릴 때 봤던 그대로 나이를 안 먹으니까 굴뚝 청소부는 운이 좋죠"라며 정주자로서 운을 떼는데, 이 대사 직후 카메라는 쇼핑객을 유혹하는 번화가, 지하도의 에스컬레이터, 행인의 얼굴, 도시의 이미지를 데생하는 화가, 미술관 근처의 휴식 공간을 차례로 나열한다. 개별 쇼트는 최소 4초에서 최대 21초까지 비교적 긴 시간을 할애하면서 관객에게 충분한 관람 시간을 허락한다. 롱쇼트를 동원한 다큐멘터리적 촬영 방식은 거리의 자연발생적 심상으로부터 의미를 끌어내려는 감독 잼 코헨의 의도를 반영한다. 극 중 요한의 입장에서 보았을 때 해당 시퀀스는 이방인과의 만남이 일깨워준 자기 공간에 대한 애착심을 시각화한다고도 볼 수 있다.

요한은 앤과의 약식 관광 이후 "내가 살았던 도시를 새로이 다시 보고 누군가를 구경시켜 주려고 가보는 건 즐거운 일이었다"고 자평한다. 그리고 "좋아했지만 한동안 발길을 끊은 장소들이었다. 대체로 관광객은 데려가지 않을 곳이었는데 앤과는 돈이 안 드는 데를 다녀야 했기 때문이다"라며 자신이 중하층

정주자로서 도시풍경의 일부임을 시인한다. 그는 독백의 막바지에 "내가 얼마나 일상의 대부분을 집에 틀어박혀서 보냈나 깨달았다. 인터넷을 하면서 말이다"라며 산책이 일깨운 자각을 덧붙인다. 소요객 보들레르가 근대도시 파리를 소외와 빈곤의 시공간으로 파악한 것과 달리 극 중 요한은 도시 산책을 통해 개인사를 재음미하고 새로운 관계 맺음의 희열을 경험한다. 보들레르의 시적 자아와 요한이 각각 소외와 공존이라는 상이한 도시관을 드러낸다면 이는 민중관의 차이로도 이어진다.

보들레르를 위시한 19세기의 근대성 비평가들에게 민중은 익명성과 소외감에 매몰된 군중으로 비쳤다. 군중을 묘사하려는 예술적 시도들은 대부분 군중 속에서 개성과 인격을 찾는 것이 불가능함을 역설했다. 19세기 서구 예술은 근대와 함께 등장한 군중을 개별화가 불가능한 스펙터클로 형상화한 것이다. 보들레르는 「스쳐 지나간 여인에게」라는 시에서 혼잡한 도시를 지나다 우연히 만난 여인을 "한 번 눈길로 순식간에 나를 되살리고 홀연히 사라진 미인"이라고 표현하지만 곧이어 "다시 만날 날 없으리! 그대 간 곳 내가 모르고, 내가 간 곳 그대 모르니"라고 탄식한다.[17]

제임스 앙소르James Ensor, 1860-1949의 〈성채〉는 군중을 몰개성적 스펙터클로 형상화한 19세기 서구 예술의 또 한 가지 사례

17. 샤를 보들레르, 『악의 꽃/파리의 우울』, 155쪽.

이다. 메트로폴리스를 상징하는 듯한 성채는 낡았지만 여전히 위용을 자랑하며 부유하는 군중이 그 발밑에서 경배하고 있다. 벤야민은 앙소르가 지옥의 문 앞에서 줄을 선 무수한 군중의 뒤틀린 신체를 형상화했으나, 이들은 개개인의 얼굴로서가 아닌 지배계급의 하수인들로 표현된다고 지적한다.[18]

〈뮤지엄 아워스〉가 동원하는 카메라와 인물의 시선은 도시의 군중 안에서 개성과 의지를 읽어냄으로써 19세기적 관점과 구별된다. 이 사실은 요한과 앤의 동선을 따라 빈의 구석구석을 살피는 카메라의 움직임이 익명의 행인들을 비추는 방식에서 유추된다. 43분 지점에 이르면 그 직전까지 요한을 따라 미술관 내부를 비추던 카메라가 거리의 벼룩시장으로 이동한다. 벼룩시장의 모조품들, 싸구려 장식물들, 가재도구와 철 지난 잡지들은 미술관 소장품과 비교될 수 없지만, 이 물건들을 거래하는 노점상과 행인은 비루하지 않고 오히려 생활인의 생명력을 보여준다. 또한 카메라는 1시간 지점부터 입원한 사촌을 홀로 문병하고 나온 앤의 행보를 좇아 도시의 면면을 살핀다. 뒷골목과 보도에서 걸음을 재촉하는 행인들과 전철역 한 구석에서 스케이트보딩에 열중한 소년들은 소외된 군중이 아니라 자기 몫의 삶을 긍정하는 존재들로 제시된다. 지팡이에 의지해 눈 덮인 보도를 묵묵히 밟고 지나가는 맹인의 이미지는 도시에 패

18. David Frisby, *Fragments of Modernity*, p. 211.

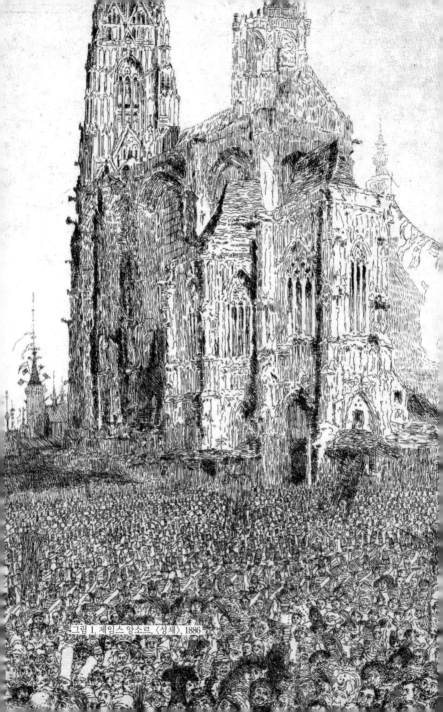

그림 1. 제임스 앙소르, 〈성채〉, 1886

배하지 않은 민중에 대한 강렬한 은유이다.

러닝타임의 상당 분량을 차지하는, 카메라의 성찰적 시선으로 조명한 미술 작품 이미지들은 군중 안에서 인간성을 추구하는 등장인물들의 태도를 더욱 분명하게 보여준다. 요한은 이미 극의 초반부에 브뤼헐의 회화작품에서 소소한 오브제를 찾아내는 재미를 언급한 바 있다. 이 장면이 인용하는 브뤼헐의 〈사육제와 사순절 사이의 싸움〉은 개개인의 다양한 표정을 한 화폭에 담아냄으로써 민중의 카니발적 생동감을 구체화한다. 이 작품은 근대적 군중을 몰개성적 스펙터클로 묘사한 앙소르의 〈성채〉와 뚜렷한 대비를 이룬다.

브뤼헐의 조감도법은 〈뮤지엄 아워스〉에서 도시와 행인을 조망하는 카메라 기법에 상응한다. 실제로 잼 코헨은 중심 소재를 따로 두지 않고 관람객의 시선과 정신을 분산시키는 브뤼헐 회화로부터 영화 스타일의 영감을 얻었다고 술회한다. 그러나 파편화된 시선은 무심한 관망이 아닌 모든 평범한 존재의 개성적 면모와 고유한 의미를 부각하는 장치이다.

극 중 미술사박물관의 해설사는 브뤼헐의 작품 세계를 구체적으로 설명함으로써 범속성에 내재한 가치를 재차 강조한다. 그녀는 가령 〈성 바울의 개종〉[1567]을 가리키면서 관람객에게 해당 그림의 중심이 어디겠냐고 묻는다. 몇몇이 바울을 지적하지만, 해설사는 오히려 바울 이미지의 왼편에 서 있는 소나무와 그 그림자에 가린 헬멧 쓴 소년을 지목한다. "전쟁에 나가기

그림 2. 피테르 브뤼헐, 〈사육제와 사순절의 싸움〉, 1559

엔 너무 어리고 헬멧은 커서 눈을 가렸죠. 하지만 다른 군인이
나 바울만큼 비중이 있어요"라고 말하는 해설사에게 한 청중
은 작품의 제목을 환기시키며 소년 이미지에 대한 과잉 해석을
의심한다. 그러나 해설사는 위인과 범인의 관계를 역전시키는
브뤼헐의 회화 기법을 지적하며 그의 또 다른 작품 〈추락하는
이카루스가 있는 풍경〉1560년대을 예로 든다. 이 작품에서도 이
카루스의 추락은 밭 가는 농부의 일상과 대비해 미미한 해프닝
정도로 묘사된다. 결론에 이르러 〈성 바울의 개종〉으로 돌아온
해설사는 "저에게는 이 소년이 자전하는 지구의 중심으로 보이
네요"라고 말하며 브뤼헐을 근대적 개인주의를 선취한 예술가

로 평가한다. 해설사의 설명을 귀담아듣는 요한의 표정은 그가 브뤼헐의 민중주의에 공감하고 있음을 보여준다.

브뤼헐 회화의 민중적 감각은 영화 속에서 권위와 아카데미즘에 속박되지 않고 미술 작품을 자유롭게 해석하는 인물들의 태도에서도 발견된다. 예를 들어, 요한과 앤은 영화 전반에 걸쳐 미술관의 여러 작품을 섭렵하며 소소한 해석과 느낌을 나눈다. 앤은 한스 멤링Hans Memling의 〈아담과 이브〉1485를 눈앞에 두고 "나체인 걸 의식하지도 않고 오히려 당당해 보여서 마음에 들어요. 남자친구가 있었는데 그냥 벗고 돌아다녔죠. 무척 사랑한 나머지 처음으로 거리낌이 없었어요. 이 둘도 그래 보이네요. 죄가 아니에요"라고 말하며 작품에 비관습적 의미를 부여한다. 요한은 "순수한 거죠"라며 맞장구친다. 이 장면은 표준적 해석에 구애받지 않는 작품 관람자의 자유로운 사유를 예증할 뿐만 아니라 예술의 의미가 초월적·보편적이지 않고 순간적·개별적일 수 있음을 시사한다. 개인 감상자가 하나의 작품을 맞대면하는 순간 양자 사이에는 고유한 인지적, 심리적 관계망이 형성된다. 이것을 벤야민의 용어를 빌려 아우라aura의 체험이라고 명명할 수 있다.

벤야민은 이미지 복제기술의 도래와 더불어 전통적 예술작품이 가진 고유성이 퇴색했다고 진단하고 이를 아우라의 상실로 표현한다.[19] 그에 따르면 예술작품의 고유성은 그것이 생산된 사회적 전통에 결부되어 발생한다. 사회적 전통에서 예술작

품은 통상 제사 의식에 활용되기 마련이다. 따라서 공동체의 공식적 가치를 향한 복종심을 유발하는 예술작품의 정서적 효과를 아우라로 풀이해볼 수 있을 것이다. 또 한편 벤야민은 산이나 나뭇가지와 같은 자연물이 아우라를 불러일으킨다고 보는데, 여기서 아우라는 체험자가 자연대상으로부터 느끼는 "독특한 거리감"이다.[20] 더 나아가 벤야민은 「사진의 약사略史」에서 초상화를 대신했던 초기 사진들이 아우라를 풍긴다고 언급함으로써 복제기술과 아우라의 상실을 연결 짓는 견해를 번복하기도 한다. 초상사진의 아우라란 피사체의 시선을 감싸고 돌면서 대상에게 "완전함과 확신"을 부여하는 매개체이다.[21] 이처럼 벤야민이 숙고한 아우라 개념은 그 출처와 효과의 측면에서 자기모순을 드러낼 정도로 난해하다.

그러나 아우라를 어떤 대상에 귀속된 성질이 아니라 오히려 대상과의 관계에서 발생하는 인간 정서의 측면으로 파악할 경우 몇 가지 난점이 해소될 수 있다. 공동체의 가치를 환기시키는 예술작품의 제사 기능이란 그 가치에 대한 감상자의 동의와 추구를 전제로 한다. 자연물의 아우라 또한 체험자의 정서적 반응

19. Walter Benjamin, "The Work of Art in the Age of Mechanical Representation", *Illuminations*, p. 221.

20. 같은 글, p. 222.

21. Walter Benjamin, "Brief History of Photography", *One-way Street and Other Writings*, (trans.) J. A. Underwood (Penguin Books, New York, 2009), p. 181.

이다. 초상사진 속 인물이 풍기는 완전함과 확신감은 결국 감상자의 뇌리에서 촉발되는 감정이다. 미리암 한센Miriam B. Hansen은 아우라가 "인간이나 사물에 내재한 것이 아니라 인지의 매개체에 결부된 속성"이라고 지적한다.[22] 매개체는 회화, 사진, 자연물을 망라할 수 있다. 감상자가 느끼는 아우라는 일상에서는 인식하지 못하다가 매체의 자극 때문에 되살아나는 관성의 파열 또는 생경한 깨달음과 같은 것이다.[23]

〈뮤지엄 아워스〉에서 관람객들은 미술관의 스펙터클에 매료된 무심한 군중이 아니라 개별 작품에서 아우라의 충격과 내면의 각성을 추구하는 단독자들이다. 〈아담과 이브〉에 관한 요한과 앤의 대화 장면 이후 카메라는 작품 감상에 몰두한 익명의 관람객 몇몇을 보여준다. 이들은 다음 장면에서 마치 누드화 모델을 연기하는 듯 벌거벗은 상태로 변모한다. 미술관 내부의 사실성에 틈입한 이 비현실적인 설정은 예술작품이 관객 개개인의 내면에 회복시키는 가장 내밀하고 근원적인 정신 상태, 즉 아우라적 체험을 암시한다.

보들레르를 필두로 한 19세기 부르주아 소요객은 근대 자본주의의 역사적 산물이며 자본주의의 집중적 표현이었던 도시를 활동 배경으로 삼았다. 소요객은 활보와 탐색의 행위를

22. Miriam B. Hansen, *Cinema and Experience* (California University Press, Berkeley & Los Angeles, 2012), p. 107.
23. 같은 책, p. 109.

통해 객관적 관찰자를 자임했다. 그러나 소요객의 객관적 관찰
은 머지않아 한계에 봉착한다. 사태의 표면이 고정되어 있지 않
고 변모하기 때문이다. 보들레르가 근대성을 일시적이고, 순간
적이고, 우연적이라고 진술했을 때 이미 예술가 소요객은 관찰
의 보편타당성이 허구임을 감지한 것이라고 볼 수 있다. 국외자
의 관찰은 포괄적이지 않고 개인적이 된다. 관찰을 통해 확보되
는 사실이란 사태의 일부에 관찰자 개인이 자신의 해석을 투사
하여 창조하는 어떤 것이다. 이 시점에서 근대성은 탈근대성으
로 변모하는데 전자가 세계의 객관적 반영을 추구한다면 후자
는 주관적 재현을 강조한다.[24]

〈뮤지엄 아워스〉의 요한은 도시와 민중을 살피는 존재이다.
그는 객관성을 빌미로 사태의 외부로 빠져나가지 않으며 다만
내면의 직관과 감정에 충실하다. 주관화된 요한의 시선은 객관
적 진실성의 압박으로부터 자유로울뿐더러 오히려 근대성이라
는 거대담론이 간과한 도시의 소소하고 개인적인 일상을 음미
할 수 있도록 만들어준다. 요한이 중하층 노동계급의 생활인이
라는 사실은 주목할 만하다. 지금까지 근대성 담론은 지식인과
예술가가 주도해 왔다. 그렇기 때문에 노동계급이 주관적으로
재현하는 도시와 민중의 삶은 근대성에 대한 또 다른 관점을

24. Bruce Mazlish, "The Flâneur : From Spectator to Representation", *The Flâneur*, (ed.) Keith Tester (Routledge, New York, 1994), p. 53.

제시할 수 있을 것이다.

근대성 테제 비판

초기자본주의와 근대성에 대한 논의는 19세기 중반 보들레르에 의해 가장 광범위하게 수행되었다. 20세기 초반 독일의 짐멜, 벤야민, 크라카우어Siegfried Kracauer 등은 비판철학의 관점에서 근대성을 재조명한다. 이들에게 보들레르의 시와 산문은 맹아기 근대에 대한 증언이자 통찰이었다. 1980년대 중반 근대성은 영화연구 분야에서 새롭게 주목받기 시작한다. 근대도시의 이동성과 스펙터클에서 영화 경험의 기원을 찾는 관점은 다음과 같은 벤야민의 주장에서 영감을 얻은 바가 크다. "인간의 감각지각이 조성되는 방식과 감각지각을 달성시키는 매개체는 자연뿐만 아니라 역사적 상황에 의해서도 결정된다."25 영화학의 이른바 근대성 테제는 영화가 소요객의 아케이드 산책으로부터 현대인의 쇼핑과 관광에 이르기까지 근대적 시각 체험을 압축한다고 주장한다. 앤 프리드버그Ann Friedberg는 벤야민이 주창한 감각의 역사성에 입각하여 영화가 구현하는 근대적 시각 체험을 "이동하는 가상적 응시"라고 명명한다.26

25. Walter Benjamin, "The Work of Art in the Age of Mechanical Representation", p. 222.

26. Anne Friedberg, *Window Shopping* (University of California Press, Berke-

반면, 데이비드 보드웰은 수백만 년에 걸쳐 진화한 인간의 감각과 지각 체제가 기껏해야 단 몇십 년 동안의 도시 경험으로 변화를 겪는다는 가설은 설득력이 없다고 지적한다.[27] 나아가 인간은 어느 시기, 어느 문화권에 살건 매우 다양한 지각기능을 발휘하며 살아간다. 이 때문에 근대도시의 이동성과 스펙터클이 이를 경험하는 모든 개인에게 단 하나의 시각적 반응 양식, 가령 프리드버그의 이동하는 가상적 응시를 체득하게 만든다는 주장은 설득력이 없어 보인다.[28] 보드웰의 근대성 테제 비판은 지각과 문화, 영화와 근대성의 상관관계에 관한 여러 후속 논의를 낳았다. 벤 싱어Ben Singer는 보드웰류의 근대성 테제 비판이 영화의 기원과 역사 전체를 근대성의 절대적 영향하에 귀속시키는 것으로 근대성 테제를 오해했다고 역비판한다. 싱어는 근대성 테제가 기술, 스타일, 산업적 관행과 같은 영화 발전의 제반 요소에 덧붙여 지각 경험을 또 하나의 고려 대상으로 삼았을 뿐이라고 주장한다.[29]

현 논의에서 영화의 기원과 근대성 경험의 상관관계를 재론하기는 힘들다. 그런데도 근대성 테제의 논증 구도는 그 문제

ley, 1993), p. 147.

27. David Bordwell, *On the History of Film Style* (Harvard University Press, Cambridge, 1997), p. 142.

28. 같은 책, p. 143.

29. 벤 싱어, 『멜로드라마와 모더니티』, 이위정 옮김, 문학동네, 2009, 190쪽.

점을 짚어볼 필요가 있다. 근대성 테제는 통상 매체와 관객, 생산자와 소비자, 도시와 군중이라는 대립 항을 전제로 한다. 매체·생산자·도시는 각각 발명가·상인·행정가의 용의주도한 실천으로 창조된다. 다른 한편, 관객·소비자·군중은 자신들이 처한 삶의 물리적 조건에 대해 무지한 채로 스스로를 상황에 내맡길 뿐이다. 이 같은 주객 관계에서 근대성이 도시민의 지각 경험에 어느 정도의 영향을 끼쳤는지는 핵심적인 사안이 될 수 없다. 지각 체험의 강도와 무관하게 도시민은 언제나 근대성의 수용자 위치에 머물러 있기 때문이다.

근대성의 생산자와 수용자를 은연중에 구분하면서 후자를 방향성을 잃은 군중 또는 상품자본의 의도에 순응하는 집단으로 규정하는 것은 영화학의 근대성 테제뿐만 아니라 보들레르를 기점으로 한 근대성 담론 전반에 내재한 태도이다. 이는 근대성에 대한 비판적 논의가 등장한 사회정치적 배경에서 비롯된다. 보들레르는 1848년 2월에 촉발된 프랑스의 프롤레타리아 봉기가 1851년 나폴레옹 보나파르트의 반동 쿠데타로 인해 실패하고 결국 부르주아가 재집권하는 상황을 목도했다. 그에게 19세기의 근대성이란 부르주아 자본주의가 사회 전체를 재구조화하는 과정이었으며 대다수의 도시민은 사회변혁의 동력을 상실한 무기력한 군중으로 비쳤다. 20세기 초반 독일 철학자들의 근대성 비판은 독일 국민의 내적 망명으로 표현되는 바이마르 공화국의 무기력과 뒤이은 파시즘 체제의 등장을 배경으로

한다. 이들은 도시민뿐만 아니라 독일 국민 전체를 관료주의적 통치체제의 희생양으로 보았다. 크라카우어는 당대 독일 중산층의 생존 양식을 다음과 같이 진단했다.

오늘날 봉급생활자들은 집단으로 살아가는데, 이들의 생존 양식은 특히 베를린이나 여타 대도시들에서 하나의 표준적인 성격을 띠고 있다. 그들의 생활방식은 획일적인 노동관계와 단체 계약으로 조건 지어질 뿐만 아니라, 점차 명백해질 터이지만, 강력한 이데올로기 장치들이 발휘하는 표준화 작용의 포로가 된다.[30]

크라카우어가 말하는 이데올로기 장치는 대중 잡지와 영화를 포함한다. 훗날 영화학의 근대성 테제는 영화와 관객 사이를 일방적인 영향 관계로 파악함으로써 크라카우어식의 논리를 재활용하게 된다.

1980년대 영화학이 근대성 테제를 재발견한 정황 또한 길게 보아 프랑스 68혁명으로 대표되는 변혁운동의 기운이 퇴조하는 시점과 맞물려 있다. 프랑스를 비롯하여 미국의 반문화 운동, 남미의 반제국주의 투쟁, 동아시아의 반독재 민주화 운동이 근본적인 세계 변혁으로 이어지지 못한 상황에서 진보적 비평

30. Siegfried Kracauer, *The Salaried Masses* (Verso, New York, 1998), p. 68.

가들은 대중의 정신을 지배하는 이데올로기의 작동 방식에 주목하게 된다. 대중문화의 총아라 할 수 있는 영화가 지배 이데올로기의 재생산 장치로 지목받고 영화학자들은 정신분석학, 기호학, 구조주의 등의 논리를 동원하여 영화가 대중의 정신을 지배하는 방식을 탐색한다. 근대성 테제는 영화가 근대도시의 압도적 지각 경험을 관객에게 집중적으로 체험시킨다고 보는데, 이 관점은 지배 이데올로기 전파자로서의 영화의 기능을 지각의 영역으로까지 확장한 논리적 귀결이다. 결국 근대성 담론에서 민중·도시민·하층계급은 하릴없는 희생자로 표현되는 한편 지식인·예술가는 도시의 파괴적 속성을 목도하고 민중의 예속성을 증언하는 존재로 자리매김한다. 이러한 반영의 구도가 지속될수록 근대성 안에서 민중 스스로 자신을 대변하는 상황은 더욱 상상하기 힘들어진다.

아래로부터의 근대성

〈뮤지엄 아워스〉에서의 요한의 내레이션은 노동계급 도시 정주자의 성찰적 고백이라는 점에서 근대성 담론의 도시 재현 방식과 구별된다. 요한은 중년에 접어들어 미술관 안내원으로 일하게 되었지만, 그 직전까지 직업학교에서 목공을 가르쳤고 젊은 시절에는 음악 밴드의 매니저로 국경을 넘나드는 수많은 공연 여행에 참여했다. 대중음악 산업과 미술관 전시 업무의 메

커니즘에 어느 정도 익숙한 요한은 근대성 담론이 구획한 도시 문화의 생산자와 소비자 사이에서 어느 한쪽에 귀속되지 않고 중간자의 위치에 머물 수 있다. 따라서 도시문화의 감각적, 이념적 영향에 매몰되지 않으면서 거리감을 두고 도시환경을 관조할 수 있는 여유 또한 갖추고 있다.

요한의 소박하지만 진솔한 통찰은 도시문화의 상업성을 고발하기보다 오히려 자본주의에 대한 상투적 비판을 의문시할 때 빛을 발한다. 그의 내레이션 중에는 미술관에서 함께 일했던 어느 미대생의 이야기가 있다. 미대생은 요한에게 정물화를 비롯한 옛 그림들은 부자들이 자신의 소유물을 과시하기 위한 도구였으며 오늘날의 미술관은 과거 지배계급의 전시 욕구를 계승하는 제도로서 "후기 자본주의 시대에 사물을 위장하는 방식"이라고 주장한다. 요한은 아마도 대학에서 그런 생각을 배웠을 것으로 추측하면서 미대생과의 나머지 대화 내용을 다음과 같이 회상한다.

그에게 왜 항상 후기 자본주의라는 용어를 쓰는지, 또 후기인지는 어찌 아는지, 만약 현재가 초기라면 골치 아픈 게 없겠느냐고 물었다. 나보다 아는 게 훨씬 많았지만, 대답을 못 하는 눈치였다. 미술관 입장료도 불만이었다. 공짜면 좋겠다는 생각에는 나 역시 동의했다. 하지만 영화 관람료에 대해서는 그는 불평하지 않았다. 미술관 입장료와 같은데도 말이다. 그러곤

'어쩔 수 없죠. 하지만 언젠가는 모두가 덜 가지게 되고 미술관과 영화관 다 무료가 될 거예요'라고 했다. 미술관이 어떻게 생겨났는지 우리는 궁금해졌다. 그는 결과에 놀라워했는데 사실상 처음으로 생긴 공공미술관은 프랑스혁명으로 생긴 루브르였던 것이다. 부자들의 사적 공간에만 예술품이 묶여있지 않고 대중도 쉽게 접근해야 한다는 취지였다. 괜찮은 아이였는데 그만둬서 아쉬울 따름이다.

요한은 미대생을 풋내기로 내치지 않으며 그의 주장을 존중한다. 그의 회고담은 도시 문명과 자본주의에 대한 비판 담론이 매너리즘에 빠져 생활세계와의 접점을 상실한 상태를 지적하는 듯하다. 서구 예술이 부자들의 현시욕을 충족시키는 도구로 발전했다는 거시적 관점은 개별 작품이 감상자 개개인의 삶과 맞부딪쳐 불러일으킬 만한 화학작용은 도외시한다. 미대생의 주장이 전적으로 그르지 않으나 세계와 자신을 관조하고 변혁하는 생활인의 성찰적 능력을 염두에 두지 않는다면 비판은 비관적 현실을 오히려 승인하는 도구로 악용될 수 있다.

위르겐 하버마스Jürgen Habermas는 비관주의와 선을 긋고 근대성을 진보적 가능성으로 충만한 미완의 기획으로 명명한다. 그는 자본주의 시스템 속에서도 민중이 지배문화를 역이용할 가능성에 주목하는데 그 근거 중 하나로 페터 바이스Peter Weiss의 소설 『저항의 미학』에 등장하는 다음과 같은 구절을 예로

든다. 이는 〈뮤지엄 아워스〉에서 미술관 전시작품에 개인적 의미를 투사하는 요한 및 여타 인물의 태도와 친연성을 지니기에 인용할 만한 가치가 있다.

문화에 대한 우리의 관념은 상품들, 축적된 통찰들과 발견들의 거대한 보고로 제시되는 그것과는 거의 어울리지 못했다. 가진 게 없는 우리로서는 처음 이 [문화라는] 덩치에 두려움에 가득 차 떨며 다가설 수밖에 없었으나 결국 분명해진 사실은, 그 모든 문화의 내용물에 우리들 나름의 평가를 부여해야 한다는 것, 그리고 우리 삶의 조건들, 우리들 사고방식의 난점과 특이점에 대해 문화가 실제로 말을 걸어야만 우리가 그것을 총체적으로 활용할 수 있다는 것이었다.[31]

바이스는 상품뿐만 아니라 세계를 해석하는 통찰과 해석조차도 문화의 일부이며 그것이 민중의 구체적인 삶에 뿌리내리지 못하면 그저 위압적인 덩치에 불과할 뿐임을 역설한다. 바이스가 내세운 문화 활용의 주체는 '우리'라는 집단이지만 그것을 '나'라는 개인으로 바꾸어도 그 의미는 달라지지 않을 것이다.

극의 막바지에 요한은 앤의 사촌이 사망했다는 병원 측의

31. Jürgen Habermas, "Modernity", *Habermas and the Unfinished Project of Modernity*, (eds.) M. P. d'Entrèves and S. Benhabib (The MIT Press, Cambridge, 1997), p. 54.

그림 3. 오스트리아 빈의 미술사박물관 전경. 〈뮤지엄 아워스〉의 공간적 배경이다.

연락을 받고 앤에게 이 사실을 전달한다. 머지않아 두 사람은 애통함을 잊으려는 듯 선술집의 들뜬 분위기와 요란한 대화에 정신을 맡기며 남은 시간을 보낸다. 앤은 결국 귀국하고 요한은 일상으로 돌아온다. 요한의 마지막 내레이션은 그의 도시 철학을 요약하는 듯하다.

이곳의 그저 그런 풍경들이다. 드높이 솟은 건물을 따라서 시선을 옮기다 보면 까만 옷을 입은 나이 든 여자가 오른쪽으로 구부러진 비탈길을 걷고 있다. 내리는 눈이 더 쌓여서 길이 막히기 전에 어서 목적지에 닿아야 한다는 여자의 의지를 가늠

할 수 있다. 뭘 말하려는지 궁금해지기 시작할 거다. 멀리 떨어진 고층 건물만이 노동계급이 사는 변두리와 아스팔트와 추위를 등진 나이 든 여자를 내려다본다. 거대한 울타리 너머로 사라질 때까지. 이쯤 되면 길 자체가 중요한 건지 묻게 된다.

길의 역할이 통로일 뿐이라면 행인을 목적지로 인도하는 기능만으로 평가받아야 한다. 이 관점에서 나이 든 여자의 의미 또한 이동에의 의지 그 이상도 이하도 아니다. 그러나 더 높은 시점에서 내려다보면 길은 도구가 아니라 존재임을 깨닫게 된다. 길은 이동의 필요성 이전부터 존재했고 검은 옷의 노파는 그 길이 있기에 그 순간, 그 장소를 지나칠 뿐이다. 따라서 진정 통로로서의 길 자체가 중요한 건지 묻지 않을 수 없다. 도시는 메트로폴리스의 실용적이고 상업적인 의도에 완전히 귀속되는 공간이 아니다. 도시는 자본주의 이전부터 존재했고 도시민의 자생적인 생활 감각을 요소요소에 보존하고 있다. 요한은 그것을 사소한 것들의 심리적 여운에서 파악한다.

회백색 대기 속에서 시선을 잡아끄는 건 왼편에 보이는 자동차의 붉게 빛나는 후미등인데 몹시 붉어서 아름답기까지 하다. 주위를 다 둘러보지 않고도 오른쪽으로 고개만 돌리면 '묘비나라'라는 이름의 희한한 가게가 보이는데 사물의 덧없음을 느끼게 한다. 언젠가 가까운 친지를 방문하면서 지나쳤을지도 모

르는, 이제는 주황색 커튼만이 남은 열쇳집이었던 곳을 보거나 창문에 비친 건설 현장을 바라볼 때도 그렇다. 아니면 이상하게도 일주일에 두 시간만 문을 여는 중고품 가게를 들여다볼 때 그렇다. 금요일 4시부터 6시까지.

대사는 죽음과 덧없음을 지목하지만 이는 소요객 요한의 세밀한 시선을 통해 드러나는 삶의 양면성이다. '묘비 나라'라는 가게 이름이 상징하듯 도시는 사멸을 적극적으로 수용함으로써 또 다른 삶의 가능성으로 충만해진다. 이 사실은 보들레르가 목격한 게토의 무기력, 독일 철학이 간파한 흰색의 몰개성, 영화학의 근대성 테제가 강조한 감각적 자극이 공히 근대도시의 파괴적 속성에만 주목한 사실과 대비된다. 삶과 죽음을 관통하는 요한의 시선은 근대성 담론이 비판한 도시의 정신적 폐허 안에서 또 다른 생명이 잉태될 것임을 내다보고 있다.

미술관 서사의 영화적 재매개 :
〈프랑코포니아〉와 〈내셔널 갤러리〉

영화가 표상하는 미술관
몽타주로서의 미술관
예술의 영속적 자기반영
탈계몽주의의 분화된 시선들

영화가 표상하는 미술관

국립미술관은 공인된 조형예술 작품을 수집하고 전시하는 기관에 머물지 않는다. 미술관은 수집과 전시 활동을 통해 예술과 비예술의 경계를 끊임없이 재정의하고 자본주의적 소비대중과의 교감을 모색하는 이중의 과제를 짊어진다. 그러나 초국적 경제 활동과 이민, 난민의 전 지구적 흐름이 가속화된 오늘날, 특정 문화권의 예술 성취만을 과시하는 듯한 미술관의 지역 편향성은 근본적인 도전을 받고 있다. 더 나아가 국립미술관은 통속적 대중문화와 구별되는 중상류 취향의 고급문화를 옹호해온 측면이 강하다. 그러나 영화, 텔레비전, 뉴미디어 등 대중매체가 문화상품의 생산과 소비를 주도하는 상황에서 미술관은 고급문화의 성채 자격을 고수하기 어렵게 되었다. 국립미술관이라고 할지라도 자신의 상품가치를 지속적으로 갱신해야 하는 처지에 놓인 것이다. 미술관의 전통적인 정체성이 붕괴하는 상황은 예술의 정의, 정전의 자격, 예술 감상자의 태도에 관한 고정관념을 재고하게 만든다.

이 장은 프랑스의 루브르 미술관과 영국의 내셔널 갤러리를 각각 소재로 삼은 다큐멘터리 〈프랑코포니아〉Francofonia, 2015와 〈내셔널 갤러리〉National Gallery, 2014가 영상매체 특유의 서사적, 반영적 기법을 활용하여 미술관과 예술 담론의 다층성을 드러내는 방식을 분석한다. 이들 다큐는 무심한 관찰자로 행세하지

않고 스스로 고유한 관점이 되어 두 미술관의 역사와 현재에 대해 적극적으로 논평한다. 사실 미술관의 운영 주체들은 각자의 기능적, 행정적 소임에 묶여 있기에 미술관의 의미를 포괄적으로 성찰하기 어려울 수 있다. 〈프랑코포니아〉와 〈내셔널 갤러리〉는 그러한 공백에 개입하여 미술관을 예술사와 예술 자체의 정의를 묻는 실험장으로 탈바꿈시킨다. 이 두 작품의 서사구조와 편집 방식 및 이미지의 취사선택을 검토하는 작업은 그 자체로 미술관의 정체성과 역사, 예술 담론의 다면성을 사유하는 계기가 된다.

예술의 역사와 미술관의 역사는 일치하지 않는다. 다만 양자가 역사적 서사를 매개로 상호관계를 맺어온 것은 분명하다. 당대의 미술관이 그 가치를 부정했던 작품을 후대의 미술관에서 재평가할 수 있을 것이다. 이 과정에서 작품은 역사적 재서사화를 통해 정전의 자리로 올라서게 된다. 그런데도 양자 사이에는 결절과 모순이 남아 있으며 지속적인 협상을 통해 상대에게 권위를 부여하고 그로부터 자신의 정당성을 확보하려 한다. 이 장은 역사적 서사로서의 예술과 그것을 중개하는 미술관의 역사가 복잡다단함을 전제로 양자의 상호관계를 크게 통시적 역사와 공시적 역사로 구분한다. 통시적 역사가 예술과 미술관의 관계의 흐름 및 변모 과정을 서술한다면, 공시적 역사는 특정 시기에 양자가 맺는 관계의 다면적 양상을 드러낸다.

예술과 미술관의 통시사와 공시사는 이들의 상호관계를 포

착하는 데 영화 매체가 개입할 수 있는 여건을 제공한다. 시간 예술이자 조형예술로서 영화는 역사의 흐름과 단절을 포착하는 데 효과적인 매체이기 때문이다. 영화의 서사는 반드시 선형적 시간에 구애받을 필요가 없으며 과거와 현재를 병치시키거나 현재성의 다양한 면모를 드러낼 수 있다. 평행편집, 회상과 예상flash-forward, 주관적 시선과 객관적 시선, 반영과 독백 등 상반된 시각화 방식이 영화 내부에 공존하며 대상의 다층적 양상을 포괄한다. 영화 매체가 동원할 수 있는 시각화 기법의 가짓수를 측정하기는 힘들다. 에드워드 브래니건Edward Branigan은 영화의 표상 방법을 "프레임"이라는 단어로 설명하면서 이 개념이 영화비평에서 대략 열다섯 개의 의미로 변용된다고 논한 바 있다.[1]

프레임의 다양한 의미망은 영화가 예술과 미술관의 상호관계를 역사적 서사로 재편성할 때 동원할 수 있는 표상 방식의 다양성을 시사한다. 영화가 프레임을 활용하는 방식이 곧 예술과 미술관을 재현하는 방식으로 직결되는 셈이다. 이 장에서는 〈프랑코포니아〉가 통시적 관점을, 〈내셔널 갤러리〉가 공시적 관점을 동원하여 예술과 미술관의 상호관계를 기록한다고 해석한다. 각 영화가 적용하는 프레임의 종류와 효과들이 곧 미술

1. Edward Branigan, *Projecting A Camera : Language-Games in Film Theory* (Routledge, New York, 2006), pp. 103~115.

	영화해석에서 프레임(frame)의 의미들 (에드워드 브래니건의 분류)
1	영화 스크린이라는 물리적 경계
2	영화 속 이미지를 파악하기 위해 관객이 발현시키는 심리적 경계
3	이차원적 평면이미지가 움직임을 통해 발현시키는 삼차원적 입체감
4	영화 속 개별 이미지와 주위 공간 사이의 경계
5	영화 속 이미지들의 배치와 구성, 형태, 색깔, 조명, 각도, 시야, 초점, 움직임, 하위공간
6	영화가 반영하는 공간의 이차원적, 삼차원적 경계
7	스크린을 둘러싼 물리적 사물. 가령, 그림의 액자
8	관객을 영화 속 세계로 인도하는 비유적 창구. 가령, 유리창이나 거울로서 스크린의 비유
9	카메라가 영화 속 세계를 바라보는 시점(point-of-view)
10	영화 속 이미지에 특정한 의미를 부여하는 카메라의 움직임. 가령 기울어진 카메라의 불안감
11	서사 전개 과정을 구획하고 거기에 의미를 부여하는 영화의 장면(scene)
12	영화 전체의 서사구조
13	영화를 이끌어가는 서사기법
14	영화 서사의 흐름이 유발시키는 관객의 심리적 상태
15	영화 속 세계를 파악하기 위해 관객 개개인이 동원하는 경험세계의 지식

표 1. 브래니건이 구별한 프레임의 여러 의미

관의 통시적, 공시적 존재 양식을 구현한다. 〈프랑코포니아〉가 미술관의 역사와 그것이 매개하는 예술사의 결절과 모순을 극화한다면, 〈내셔널 갤러리〉는 예술제도가 수용자와의 현재적 관계 안에서 이미 다층적 서사로 분열되어 있음을 역설한다.

몽타주로서의 미술관

〈프랑코포니아〉는 중첩서사라고 할 수 있을 만큼 여러 층위의 이야기를 상호 교직한 작품이다. 가장 외부에 놓여 영화 전체를 포괄하는 이야기는 〈프랑코포니아〉의 제작 과정 자체이다. 감독 알렉산더 소쿠로프가 내레이터로 등장하여 루브르 미술관을 역사적으로 사유한다. 내레이터가 집중하는 루브르의 역사는 독일이 프랑스를 점령했던 2차 세계대전 기간이다. 영화는 이 시기 루브르의 미술관장 자크 조자르Jacques Jaujard와 독일 점령군 예술보호 부대를 지휘한 볼프 메테르니히Wolff Metternich 백작의 행적을 복원한다. 이 작업은 전문 배우를 동원한 재연의 방식으로 수행된다. 플롯의 대부분을 차지하는 재연 장면은 간간이 나폴레옹 보나파르트와 프랑스 혁명을 상징하는 마리안느Marianne를 이야기의 전개 과정에 등장시킨다. 그 결과 〈프랑코포니아〉는 장면 전개의 논리성, 등장인물의 역사적 자리를 따져 묻는 것이 불필요한 비선형적 서사의 전형을 보여준다.

만일 예술의 가치가 시공을 초월한다는 명제를 인정한다면 〈프랑코포니아〉야말로 그것을 적실하게 구현하는 사례이다. 롱 쇼트와 교차편집, 단속적 서사는 시공간의 제약을 자유롭게 넘나들며 예술의 정체성이 무엇인지를 묻는다. 영화는 모든 시청각적 표상을 지금 눈앞에서 벌어지는 현재의 흐름으로 탈바

꿈시킨다. 그리하여 루브르 미술관과 프랑스 예술을 견인해온 다양한 입장과 가치 들이 영화라는 매체 안에서 동시적으로 공존한다. 하지만 여러 관점 중 어떤 것을 선택, 나열할 것인가는 온전히 감독의 몫이다. 영화의 도입부에서 이에 대한 소쿠로프의 관점을 읽을 수 있다.

오프닝 크레디트부터 독일군의 프랑스 점령에 관한 이야기가 시작되기 전까지 대략 9분 30초 분량이 영화의 도입부에 해당한다. 전화를 받는 남성의 목소리가 영화의 시작점을 알린다. 그는 미술품을 운반하는 선박의 선장 더크Dirk와 교신을 나눈다. 선장이 그를 알렉산더라 칭하며 영화 제작 상황을 묻는 것으로 보아 목소리의 주인공은 소쿠로프 자신임이 분명해 보인다. 소쿠로프는 곧 내레이터 역할을 맡아 본격적인 이야기를 시작한다. 하지만 그의 발성은 불명확한 독백을 읊조리는 듯하다. 그는 말년의 레프 톨스토이1828~1910와 안톤 체호프1860~1904의 사진을 들여다보며 이들이 "우리의 미래"를 알고 있었을지 자문한다.

병상에 누운 톨스토이의 흑백 스틸컷은 방문을 빼꼼히 열어 분위기를 살피는 여인의 모습과 병치된다. 사진 자료와 연출 장면의 연결임이 분명하지만 두 그림은 몽타주 효과를 발생시켜 여인이 톨스토이의 방안을 엿보는 듯한 상황을 만들어 낸다. 이 여인은 머지않아 미술관 내부를 활보하는 모습으로 다시 등장한다. 내레이터 소쿠로프는 이 인물을 마리안느라고 칭함

으로써 그녀가 18세기 프랑스 혁명을 상징하는 가상의 인물 마리안느임을 명시한다. 러시아 민중과 해군의 단체 사진이 마리안느와의 의미적 상관물인 듯 제시되며 내레이터는 이들이 20세기의 시작을 알린 존재들임을 상기시킨다. 러시아혁명을 염두에 둔 언급일 것이다.

예술품 운반선의 선장 더크가 다시 소쿠로프와 교신을 시도한다. 컴퓨터 모니터로 자신의 모습을 전송하는 선장은 심한 파도 때문에 화물 몇 개를 잃어버릴지도 모른다고 걱정하지만 그 교신마저도 두절된다. 내레이터는 체호프의 말을 빌려 "바다와 역사의 자연적 힘에는 지각도 연민도 없다"고 되뇐다. 성난 파도가 예술만을 비켜갈 리 없다. 소쿠로프는 바다를 역사와 등치시켜 비정한 시간이 삼켜버린 예술작품들을 상상한다. 이 시점에서 소쿠로프는 일견 예술 허무주의자로 보일 정도이다.

러시아 출신 비평가 드라간 쿠윤드직은 〈프랑코포니아〉를 비롯한 소쿠로프의 미술관 영화가 예술품을 둘러싼 역사의 허무와 그로 인한 예술품 이미지의 공허에 천착한다고 풀이한다.[2] 쿠윤드직에 따르면 소쿠로프의 관점에서 예술품은 무 nothingness와 파괴의 잔해로부터 그 실체를 드러낸다. 역사적 맥락에서 벗어난 예술품은 그 자체가 생경한 충격이다. 〈프랑코

2. Dragan Kujundžić, "Louvre : L'Oeuvre of Alexander Sokurov", *Diacritics* 43(3), 2015, p. 11.

포니아〉는 가령 루브르 미술관이 소장한 고대 아시리아의 조각상을 느린 크레인쇼트로 포착한다. 다큐 화면은 19세기 지도 위에 중동에서 프랑스까지 아시리아의 유물이 이동한 경로와 거리를 표시한다. 내레이션은 "19세기에 이 모든 것이 배에 실려 먼 루브르까지 운반되었다.⋯ 그 대가는 무엇이었나? 무엇을 위해서였나? 전부 구세계의 박물열병 때문이었다"고 덧붙인다.

19세기 프랑스의 초석을 놓은 것은 프랑스 혁명1789과 나폴레옹의 집권1799-1815이었다. 당대의 민중과 황제를 공히 사로잡은 "박물열병"은 정치적 에너지의 표출로 볼 수 있다. 다른 한편 아시리아는 기원전 700년에 몰락한 고대 왕국이며 근대 프랑스의 정치적 소용돌이와는 무관하다. 결국 루브르가 소장한 거대 조각상은 그 역사적, 지리적 기원으로부터 탈각된 스펙터클에 불과하다. 그런데 소쿠로프의 손이 활을 든 아시리아 인체상의 손을 접촉하는 순간 해당 작품은 아시리아와도 무관한 독자적 생명을 얻는 듯하다.

쿠윤드직은 모리스 블랑쇼Maurice Blanchot의 표현을 빌려 〈프랑코포니아〉가 루브르 박물관을 표상하는 방식을 다음과 같이 해석한다.

소쿠로프가 표상하는 미술관 이미지는 기아선상의 이미지이자, 모리스 블랑쇼가 예술과 미술관에 대한 글에서 언급했던

그림 1. 소쿠로프의 손이 아시리아 인체상의 손에 가닿는 장면. © Idéale Audience / zero one film / N279 Entertainment

"실체로 존재하지 않으며, 존재하는 것은 단지 무nothingness일 뿐"인 어떤 그림의 이미지이다. 그런데도 그것은 "거부할 수 없는 친근함과 매력으로 우리에게 말을 건네는 확신에 찬 태도이자 자신을 무화시켜 더 이상 볼거리가 아닌 촉감으로 다가서는 응시이다."3

존재하는 비존재, 촉각적 응시와 같은 아포리즘은 루브르 미술관이 단순히 역사가 탈각된 예술품들의 창고에 그치지 않음을 드러낸다. 루브르는 폐허와 망각의 저장고이며 미술관 고유의

3. 같은 글, p. 12.

분류법과 명명법을 통해 예술품을 독립된 개체로 변모시킨다. 그러나 예술의 탈역사화하는 자칫 예술의 신비화 또는 신화화를 불러일으킬 가능성이 있다. 실제로 소쿠로프가 루브르와 그 소장품을 응시하는 태도는 예술신비주의라고 칭할 만한 태도를 연상시킨다. 하지만 〈프랑코포니아〉가 조자르와 메테르니히의 행적을 재구성하는 방식을 검토하면 예술에 대한 소쿠로프의 태도가 문화적 선민의식과는 차이가 있음을 알 수 있다.

소쿠로프는 루브르의 미술관장이었던 자크 조자르와 독일 예술보호 부대의 수장 볼프 메테르니히의 만남을 극화한다. 경계의 눈초리를 거두지 않는 조자르와 점령군의 여유를 드러내는 메테르니히의 조우는 격렬한 논쟁을 예고하는 듯하다. 그러나 메테르니히가 루브르의 소장품 목록을 요구하자 조자르는 예상하고 있었다는 듯 순순히 자료를 건넨다. 메테르니히는 그 목록을 탐식가의 눈으로 바라보며 예술품 자체에 대한 애정을 드러낸다. 영화는 곧 조자르가 루브르의 소장품 대부분을 벽지의 성으로 은닉해 놓았음을 알려준다. 그러나 독일에 의한 점령이 지속되는 한 발각은 시간문제일 것이다. 조자르는 국립미술관장으로서의 자신의 소임에 따라 예술품을 옮겨 놓았을 뿐 인류의 지적 자산을 지켜낸다는 사명감에서 행동하는 사람은 아니다. 따라서 그는 메테르니히 같은 예술품 애호가, 즉 문화엘리트의 이해관계에 부응하는 인물이다.

메테르니히는 루브르의 소장품을 은닉한 파리 근교 수르슈

Sourches성을 방문해 예술품의 수준과 장소의 아름다움에 감탄을 금치 못한다. 또한 다큐는 메테르니히가 자신의 예술보호 부대에 하달한 지침의 일부를 소개한다. "화재로 소실되면 독일군이 비난받는다. 전선 설치 시 주의하라. 부서진 가구나 손상된 벽지도 태우지 마라. 청동 샹들리에를 옷걸이로 써서는 안 된다" 등의 명령이 그것이다. 여기에는 군대 집단의 반달리즘에 대한 까다로운 경계심이 묻어난다. 〈프랑코포니아〉는 메테르니히가 지방에 은닉된 예술품을 루브르로 이송하라는 독일 정부의 명령을 차일피일 미룸으로써 "무시무시한 기계와 같은 나치"에 대한 "암묵적 저항"을 시도했음을 명시한다. 그러나 메테르니히가 나치에 저항했는지는 불분명하다. 오히려 예술품 애호가로서 메테르니히는 군대 자체를 예술에 무지한 속물 집단으로 경시했을 것으로 보인다.

조자르와 메테르니히는 전쟁의 참화 속에서 일국의 예술품을 수호하는 데 헌신한 영웅으로 보일 수 있다. 그러나 소쿠로프는 두 인물의 평범 무사한 전후의 삶을 담담히 술회하는 데 그친다. 조자르는 레지스탕스 활동을 지원하기도 하고 프랑스 정부를 위해 평생을 헌신했지만 1967년 석연찮은 이유로 해고당하고 그로부터 며칠 후 사망한다. 메테르니히는 1942년 파리에서 해임되어 본국으로 송환된다. 독일 패전 이후에는 조자르의 도움으로 전범 처벌을 면하지만 결국 독일을 떠나 로마에 정착해 살다가 1978년 85세의 나이로 생을 마감한다. 두 인물 모

두 예술 보존의 영웅으로 승격되지는 못한 셈이다. 소쿠로프는 조자르와 메테르니히의 비범한 행적을 범속한 삶의 일부로 극화한다. 그리하여 두 인물이 공유했던 예술관이 엘리트 집단의 문화적 구별짓기를 향한 열정에 지나지 않음을 암시한다. 피에르 부르디외Pierre Bourdieu의 분석을 빌리자면 국립미술관장과 독일군 장교의 예술 애호는 "최상층부의 부르주아지와 예술가에게만 허용"되는 "생활양식의 기본 성향을 미적 원리의 체계로 변형"시키려는 의지의 발현과 다르지 않다.[4]

소쿠로프는 조자르와 메테르니히가 루브르의 긴 역사 속에서 결코 예외적인 존재들이 아님을 이야기하고 있다. 소쿠로프는 가령 건축가 피에르 레스코Pierre Lescot가 16세기 말 프랑스 르네상스의 시대에 루브르궁의 정면을 설계했음을 지적한다. 그런데도 후대의 예술가들은 루브르의 역사에서 레스코의 이름을 기억하지는 못한다. 다큐는 또한 화가이자 루브르의 초대 관장이었던 위베르 로베르Hubert Robert를 반복해서 언급한다. 로베르는 당시 개축된 루브르궁의 웅장한 회랑의 모습을 1789년 작 〈그랜드 갤러리〉로 남겼다. 그러나 프랑스 혁명 이후 집권한 나폴레옹은 로베르를 해임했고[5] 화가는 곧 〈폐허가 된 그랜

4. 삐에르 부르디외, 『구별짓기 : 문화와 취향의 사회학 (상)』, 최종철 옮김, 새물결, 106쪽.

5. 이 사실은 쿠윤드직과의 인터뷰에서 소쿠로프 자신이 강조하는 역사적 사실이다. 나폴레옹의 위베르 해임에 관한 소쿠로프의 언급은 다음 자료를 참조하라. Dragan Kujundžić, "The Museum Fever of the Old World : A Conversa-

드 갤러리〉1796라는 상상화에서 자신의 몰락을 파괴된 루브르의 모습에 투사한다. 루브르 미술관의 전시관을 유령처럼 거니는 나폴레옹의 모습 또한 권력의 무상함을 상기하게 한다. 그는 뒤따르는 카메라를 향해 "내가 다 가져왔지. 여기 있는 거 전부 다. 아니면 왜 전쟁을 했겠어?"라고 말하며 루브르의 전시물을 자신의 전리품으로 사유화한다. 그러나 오늘날의 관람객 중에서 루브르의 예술품을 나폴레옹의 전공戰功으로서 숭배하는 이는 거의 없을 것이다.

소쿠로프는 루브르 미술관과 그 소장품의 존립에 관여했던 인물들의 실존적 무상함을 강조하지만 루브르 미술관 자체의 역사를 부정하지는 않는다. 프레드릭 제임슨Fredric Jameson은 소쿠로프 영화의 주제적 특징을 "역사적 쇠락과 실존적 쇠락 사이의 대립"으로 표현하였다.6 〈프랑코포니아〉에서 실존적 쇠락은 한 개인의 생애 동안에 발생하지만, 역사적 쇠락은 루브르의 긴 역사에 걸쳐 있다. 루브르는 인간과 예술을 포함한 모든 사멸할 존재를 보존함으로써 사멸 자체를 체현한다. 소쿠로프는 자신의 예술관에서 허무주의와 신비주의를 동시에 드러낸 바 있다. 같은 맥락에서 역사의 허무를 예술의 신비로 보존한 공간으로서 루브르 미술관을 재해석할 수 있을 것이다. 〈프랑코포

tion with Alexander Sokurov", *Diacritics* 43(3), 2015, p. 30.

6. Fredric Jameson, "History and Elegy in Sokorov", *Critical Inquiry* 33, Autumn 2006, p. 3.

니아〉가 제시하는 이집트 미라를 미술관의 환유로 독해하는 것도 가능할 것이다.

러닝타임 3분의 2 지점에서 루브르 전시관 내부를 유영하던 카메라는 한 줄로 나열한 이집트 미라의 입상들을 느린 돌리쇼트로 포착한다. 다음 장면은 미라 와상 한 구에 집중한다. 카메라는 와상의 하체로부터 상체 방향으로 느리게 패닝하다가 얼굴 부위에서 멈춘다. 이어서 극단적인 클로즈업이 미라의 얼굴을 감싼 섬유 조각 한 올 한 올을 분별해낼 수 있을 만큼 선명하게 그 질감을 드러낸다. 해당 쇼트는 관객에게 충분한 시간을 들여 미라의 함의, 즉 사망한 신체의 영구적 보존이라는 모순적인 역할을 반추하도록 유도한다. 이 의제는 소쿠로프가 사유하는 루브르 미술관의 실존적 딜레마이기도 하다.

쿠윤드직은 소쿠로프와의 인터뷰에서 미라의 표면 질감이 이미지를 영구히 보존하는 영화필름에 상응하는 것 아니겠냐고 묻는다.[7] 소쿠로프는 동의하면서도 미라 장면에 대한 자신의 애초 의도를 다음과 같이 설명한다.

나는 또 한편으로 신체의 완벽한 신성을 포착하고 싶었습니다. 이 장면이 보여주는 것은 죽은 신체에 안치된 후 쓸모없는 어떤 것으로 치부된 예술작품을 마주했을 때 인간이 느끼는 경

7. Dragan Kujundžić, "A Conversation with Alexander Sokurov", p. 31.

그림 2. 루브르 미술관에 전시된 이집트 미라의 와상. 〈프랑코포니아〉에서도 이와 동일한 이미지에 주목한다. https://commons.wikimedia.org/wiki/File:Mummy_at_Louvre.jpg

험입니다. 죽은 신체는 여전히 인간의 영혼을 보존한 신성한 그릇 또는 노아의 방주로 남아 있습니다. 그리고 미라는 우리가 닿을 수 없는 어떤 중요한 차원을 보존하고 유지하는 숨겨진 신성입니다. 겹겹의 천 조각이 둘러싼 모양새는 미라가 인체만이 아니라 모종의 사고방식을 보존하고 있음을 보여줍니다.[8]

8. 같은 곳.

예술작품으로서 미라가 지닌 신성이란 발터 벤야민이 전통적 예술작품의 속성으로 지목한 아우라의 개념에 비견될 만하다. 그러나 벤야민이 예술작품과 관람자 사이에 존재하는 거리감이 아우라의 요건임을 지적한 반면,[9] 소쿠로프의 클로즈업은 오히려 예술품과 관람자 사이의 내밀한 접촉을 강조한다. 그로 인해 예술품이 품은 "모종의 사고방식"이 소통될 수 있다는 암시 또한 전해진다.

소쿠로프가 암시하는 내밀한 소통이란 향유자가 예술품을 통해 느낄 법한 종교적 현현의 경험에 가까워 보인다. 이때 예술작품이란 제의祭儀와 마찬가지로 행위이자 목소리이며 현재 시점에만 작동하는 은밀한 관계망이다. 그 결과 선형적이고 유기적인 예술사를 복원하는 일은 불가능해진다. 소쿠로프가 파도의 비유를 들어 예술사의 결절을 지적한 것도 이 때문이다. 그러나 소쿠로프는 적어도 예술의 존립에 각자의 몫을 내세우는 참여자들, 즉 창작자·권력자·민중의 정체는 명시하고 있다. 어느 한쪽이 예술을 사유화할 수는 없다. 오히려 예술이라는 현상은 이들의 관계망 안에서 존립하는 것이다. 그리고 이들의 상호작용 자체가 끊임없이 변화하며 예술에 대한 관점들의 역사를 만들어간다. 물론 이들이 의지를 발현하는 방식은 개개인의

9. Walter Benjamin, "The Work of Art in the Age of Mechanical Reproduction", *Illuminations*, pp.222~223.

행위와 목소리를 통해서일 것이다. 영화의 도입부에서 소쿠로프의 시선은 루브르 박물관이 소장한 초상화를 포착한다. 그는 "어떤 까닭에서인지 유럽인은 필요와 소망에 의해 초상화법을 발전시켰다"고 논평한다. 동시에 "초상화가 없었다면 유럽문화가 어떻게 되었을지 궁금하다"고 덧붙인다. 예술사가 결국 다수의 개인사의 집합이며 유럽의 예술가들은 그 사실을 초상화의 형식으로 증언해주고 있음을 이 진술은 말해준다.

예술의 최종적 발화 지점으로서의 개인을 염두에 둘 때 〈프랑코포니아〉가 패전한 프랑스의 루브르 미술관에 대해 언급하는 부분은 의미심장하다. 소쿠로프의 내레이션은 "프랑스가 패배한 지금, 루브르란?"이라고 자문하며 "상점, 영화관, 카페가 문을 열고 … 젊은 세대는 독일과 공유하는 삶을 당연하게 여길지도 모른다"고 예견한다. 대중은 예술을 숭고한 단독자로 숭배하지 않는다. 예술은 삶의 일부일 뿐이며 개체로서의 예술이 사라진다 할지라도 분명 다른 무언가가 그것을 대체할 것이다. 그것이 액세서리일 수도, 영화일 수도, 책일 수도 있을 것이다. 어쩌면 예술품이 사라진 루브르라고 하더라도 대중은 그 공간을 드나들고 주변을 배회하며 자신만의 미술관 이야기를 만들어낼 것이다. 노엘 캐롤Noël Carrol은 작품이 예술로 규정되는 근거는 그것이 동일 범주의 이전 예술작품과 연동하여 만들어 내는 "역사적 서사"라고 주장했다.[10] 예술품이 없는 미술관은 상상할 수 없다. 그러나 역사적 서사로서의 예술은 개인의

감상과 독백 안에서도 만들어진다. 루브르 미술관은 파괴와 망각으로 점철된 예술품을 씨줄과 날줄로 엮어 감상자의 의식에 무한대의 역사적 서사를 부여하는 장이라 할 만하다.

이 장의 서두에서 〈프랑코포니아〉의 지배적 스타일이 중첩 서사라고 말했다. 소쿠로프가 초상화를 예로 들며 루브르를 다중의 목소리가 공존하는 장으로 사유했다면, 〈프랑코포니아〉의 스타일이야말로 루브르의 영화적 재현이라 할 만하다. 루브르가 카메라라면 예술품은 그 카메라가 포착하는 대상이다. 브래니건에 따르면 영화 감상자의 생각, 기억, 기대로부터 분리되어 단순히 "현재 시점"에만 존재하는 영화 속 이미지는 없다.[11] 이 때문에 "물리적인 하나의 카메라만이 아니라, 개별적이면서도 상호중첩된 여러 대의 카메라가 한 개의 쇼트 안에서 동시적으로 발생하는 다층적이고 (심지어 상충되는) 해석을 대변하고 있다고 말해야 한다."[12] 이것은 영화 감상자의 의식 안에서 발생하는 사건이다. 그러나 〈프랑코포니아〉의 스타일에서 중첩적인 기억들의 동시다발적 현존은 곧 루브르 박물관의 존재 양식이기도 하다. 루브르 미술관은 집단적 의식이다. 그 속에서 예술의 파편화된 역사들이 현재 순간의 몽타주로 살아 숨 쉰다.

10. Noël Carrol, "Historical Narratives and the Philosophy of Art", *The Journal of Aesthetics and Art Criticism* 51(3), Summer 1993, p. 318.

11. Edward Branigan, *Projecting A Camera*, p. 177.

12. 같은 곳.

예술의 영속적 자기반영

소쿠로프는 "나의 내면세계 안에서 문화는 모두 나의 내적 기반이자 내 삶의 일부라고 할 만한 미술관과 연결되어 있습니다"라고 말한다.[13] 〈프랑코포니아〉는 루브르 미술관을 통시적 관점에서 사유하지만, 그것이 종국에 가닿는 미술관의 존재론은 예술품을 마주한 관람자 개인의 내밀한 의식과 관련되어 있다. 다른 한편, 와이즈만의 〈내셔널 갤러리〉는 내레이션이 없는 관찰적 다큐멘터리로서 그 소재는 주로 미술관 관람객과 운영진의 모습을 포함한 일상적 풍경이다. 〈프랑코포니아〉가 미술관의 심층을 추구한다면 〈내셔널 갤러리〉는 미술관의 표층에 천착한 셈이다.

〈내셔널 갤러리〉의 도입부는 이 다큐의 표층 지향성을 예증한다. 영상이 시작되면 런던 트라팔가 광장에 들어선 내셔널 갤러리 건물 전체가 보인다. 그 직후 양쪽에 회화작품이 걸린 미술관 내부 회랑 몇 곳이 롱쇼트로 드러난다. 그런 다음 카메라는 무작위로 선택된 회화작품 몇 편의 전체 또는 부분을 차례로 포착한다. 전형적인 연속편집 화면 배열은 미술관을 방문한 관객의 움직임과 시선을 대신하는 듯하다. 그러나 극영화의 연속편집이 목표를 지향하는 인물의 의도를 반영한다면, 〈내셔널

13. Dragan Kujundžić, "A Conversation with Alexander Sokurov", p. 26.

갤러리〉의 카메라는 극 중 인물이나 영화 관객과는 별개로 독자적인 의도를 실현한다. 카메라의 역할은 관망이며 이를 위해 편집의 조작적 기능 또한 최소화되어 있다. 인공적 음향효과 또한 배제된 채 전시 공간 내부의 미세한 소음만 들린다.

다큐멘터리 감독 에롤 모리스Errol Morris는 와이즈만 다큐멘터리의 특징을 다음과 같이 묘사한다.

> 우리는 끊임없이 사람들의 내적 동기, 즉 그들의 꿈, 생각, 희망을 파악하려 한다. 와이즈만의 영화는 그런 의도가 없다. 그는 사태를 있는 그대로 보여준다. 보이는 그대로인 것이다. 그는 누구에게도 자신뿐만 아니라 다른 어떤 것에 관해 설명해달라고 요구하지 않는다. 그는 누구도 인터뷰하지 않는다. 대신 그는 엿듣는 자로 행세하며 주위에서 흘러나오는 사적인 대화를 좇아간다.[14]

모리스의 논평에서 "엿듣는 자"는 〈내셔널 갤러리〉의 관망적 카메라가 체현한다. 또 한편 와이즈만이 "대화"를 좇아간다는 지적은 카메라가 표층의 사태 중에서도 관계들에 주목한다는 의미이다. 이 주장은 〈내셔널 갤러리〉가 상당수의 쇼트를 할애하

14. Errol Morris, "The Tawdry Gruesomeness of Reality", *Frederick Wiseman*, (ed.) Kyle Bentley (The Museum of Modern Art, New York, 2010), p. 65.

여 관객의 모습을 포착하는 이유를 설명해준다.

도입부에서 미술관의 내부로 들어간 카메라는 다음 시퀀스에서 곧바로 익명의 관람객을 담아낸다. 편집은 롱쇼트-미디엄 쇼트-클로즈업의 점진적 이전 대신 미디엄-클로즈업만을 활용하여 그림 감상에 몰두한 관람객의 얼굴 표정에 주목한다. 관객들의 표정은 이어지는 장면에서 그들이 바라보는 회화 작품의 일부와 병치된다. 이때 카메라는 그림 전체를 드러내기보다 회화 속 인물의 모습을 드러내는데, 그 결과 관객과 회화 속 인물이 아이라인-매치를 통해 서로의 표정에 상응하는 듯한 관계적 양상을 만들어 낸다. 가령 프레임 바깥의 작품을 응시하는 남성 관람객의 얼굴은 헤라르트 테르 보르흐Gerard ter Borch가 그린 〈젊은 남자의 초상화〉1665와 대구를 이룬다. 이때 남성 관객과 초상화 속 남자가 쇼트-역쇼트 형태로 서로를 바라보는 인상을 만들어 내는 것이다. 같은 맥락에서 여성 관람객의 시선은 얀 베르메르Johannes Vermeer의 〈버지널 앞에 앉은 여인〉1675 속 여인의 시선과 마주친다. 또 다른 남성 관객은 얀 베르메르의 〈기타 연주자〉c. 1672와 은밀한 눈빛을 교환하는 듯하다. 와이즈만의 섬세한 편집은 어느 남성 관객이 그림을 바라보다 시선을 잠시 내리까는 순간에 화면을 전환한다. 이어지는 장면은 얀 스테인Jan Steen의 〈여인숙 풍경〉c. 1670 중 투숙객 남자가 여인의 치맛자락을 붙잡는 순간에 주목한다. 여인의 치맛자락은 회화 프레임의 하단에 위치하기에 앞선 장면에서 시선을 내리깔

앉던 관객의 응시 방향과 정확히 일치하는 것처럼 보인다. 회화 작품이 그것을 인지하는 관람객의 얼굴 표정과 연동됨으로써 어떤 의미가 표출되는 상황이 다큐멘터리 관객에게 제시된다. 이처럼 〈내셔널 갤러리〉에서 예술작품은 독자적이고 심층적인 의미를 품고 있는 것이 아니라 현재적이고 관계적인 양상 속에서 끊임없이 그 의미가 재구성된다.

와이즈만 다큐멘터리가 추구하는 관계적 양상은 무작위적이지 않다. 와이즈만은 주로 서구 현대문명의 제도 속의 인간 관계를 눈여겨 살펴왔다. 예를 들어, 그의 첫 작품 〈티티컷 소극〉Titicut Follies, 1967은 범죄 경력이 있는 정신병력자를 수감하는 병동의 일상을 기록한다. 〈고등학교〉High School, 1968, 〈병원〉Hospital, 1969, 〈법과 질서〉Law and Order, 1969는 작품의 제목이 소재로 삼은 제도 기관을 지시한다(〈법과 질서〉는 캔자스시티 경찰 공무원의 일상 활동을 보여준다). 40편이 넘는 와이즈만의 다큐멘터리 중 비교적 최근작인 〈뉴욕공립도서관〉Ex Libris : The New York Public Library, 2017이나 〈시청〉City Hall, 2020 같은 작품 또한 제목이 제도 기관을 적시한다. 와이즈만은 제도 기관을 상당 기간 유지되는 지리적 경계이자 특수활동 종사자들의 임무가 수행되는 공간으로 이해한다.[15] 그에게는 서사세계를 구획

15. Frederick Wiseman, "A Sketch of a Life", *Frederick Wiseman*, (ed.) Kyle Bentley (The Museum of Modern Art, New York, 2010), p. 28.

하는 편의적인 시공간인 셈이다. 그러나 그가 관심을 갖는 제도 기관들은 학교, 병원, 경찰서처럼 권위나 공권력이 강제되는 억압적 공간인 경우가 많다. 그에 반해서 예술품의 보존과 감상을 목적으로 하는 내셔널 갤러리는 제도적 폭력과는 거리가 멀어 보인다. 그러나 국립미술관 역시 예술을 제도화하는 공간으로서 예술과 비예술의 구분이 이루어지는 장소이며 어떤 규율적인 속성을 띠고 있다.

예술의 제도이론에 따르면 예술품은 예술이라는 고유의 유전자를 품고 있는 것이 아니다. 예술품은 생물학적이 아니라 사회적으로 탄생한다.[16] 예술은 창작자와 감상자의 상호관계가 어떤 규범에 따라 지탱되는 사회적 관계 안에서 발생한다. 제도이론에 따르면 예술은 사회적 관계의 기능이다. 〈내셔널 갤러리〉는 도입부에서 아이라인-매치를 통해 회화작품 속 피사체와 감상자 사이를 일종의 사적 관계로 형상화했다. 제도의 탐구자로서 와이즈만 또한 예술 제도이론에 수긍할 가능성이 높다. 그러나 그가 내셔널 갤러리 내부에서 엿보는 예술과 인간의 관계는 고정되어 있지 않다. 그리고 예술작품은 관계의 결과물이기도 하지만, 미술관 안에서 관계를 생산하고 갱신하는 기폭제 역할을 하기도 한다.

16. Noël Carrol, *Philosophy of Art : A Contemporary Introduction* (Routledge, London & New York, 1999), p. 226.

미술사가인 니콜라스 페니Nicholas Penny는 와이즈만이 〈내셔널 갤러리〉를 촬영하던 2012년 당시 내셔널 갤러리의 관장직을 수행했던 인물이다. 다큐의 전반부에서는 페니와 미술관 홍보 담당자가 토론하는 모습을 8분 가량에 걸쳐 보여준다. 홍보 담당자는 내셔널 갤러리가 예술품의 보존과 전시에 전념하는 한편 대중을 대상으로 하는 홍보 정책은 미흡하다고 주장한다. 페니는 시종일관 난색을 표명하며 "내가 원치 않는 건 우리 갤러리가 대중 취향의 가장 기본적인 전시를 하게 되는 거예요"라고 맞선다. 미술관장은 예술의 전문성을 옹호하는 한편 홍보 담당은 예술의 대중성을 강조하는 상황이다.

〈내셔널 갤러리〉는 니콜라스 페니와 미술관 운영진의 회의장면에 다시 한번 주목한다. 의제는 내셔널 갤러리의 전면부가 텔레비전으로 생중계될 런던 마라톤의 결승 지점으로 사용되는 것을 허락할 것이냐이다. 일부 운영진은 이 행사의 시청자가 1천 8백만 명에 이를 것으로 예상된다고 하면서 그것이 미술관의 홍보에 도움이 될 것이라고 본다. 그러나 미술관장은 과거 "해리 포터" 행사가 미술관 출입에 혼란만 가중했던 경험을 상기시킨다. 영국의 문예비평가 로버트 휴위슨Robert Hewison은 2014년 저작에서 "공공재로서 [영국의] 문화를 지켜내려는 확고한 헌신이 없다면 공론장은 계속 분화될 것이고 협력이 아닌 경쟁 원리에 입각한 사적 이익 추구의 먹잇감이 될 것이다"[17]라고 경고하였다. 페니 관장의 입장은 휴위슨의 생각의 연장선에

있는 것으로 보인다. 그렇지만 미술관의 대중성을 제고하려는 운영진의 의견 개진이 영국 문화를 상업적 이해관계의 먹잇감으로 내던지는 행위인지는 확신할 수 없다.

와이즈만의 목적은 양측의 주장을 대조하여 관객에게 미술관과 예술의 궁극적인 목적이 무엇인지를 사유하게 만드는 것이 아니다. 사실 두 입장 모두 서로를 존중하며 내셔널 갤러리의 문화적 위상을 의심하지 않는다. 와이즈만의 의도는 관장과 실무자 사이에 당연히 있을 법한 갈등 상황을 드러내는 것이다. 와이즈만은 "제도 속 권력의 중심부를 찾으려 하며 많은 시간을 할애해 책임 있는 자리에 있는 사람들을 따라다닌다"[18]라고 자신의 촬영 노하우를 밝힌다. 그는 촬영 도중 "권한을 쥔 사람들과 권한이 없는 사람들을 동행하는 것 말고는 어디로 가야 할지 별다른 확신이 없다"[19]고 덧붙인다. 〈티티켓 소극〉에서의 정신병동 간수와 수감자, 〈고등학교〉에서의 교사와 학생, 〈법과 질서〉에서의 경찰관과 현행범의 관계가 〈내셔널 갤러리〉에서는 미술관장과 실무진의 관계로 갱신되는 셈이다. 제프리 오브라이언Geoffrey O'Brien의 논평을 빌리자면 "와이즈만의 다큐멘터리는 공적 임무의 성격을 살피고 상이한 임무들이 결합하여

17. Robert Hewison, *Cultural Capital : The Rise and Fall of Creative Britain* (Verso, New York, 2014), p. 3.

18. Frederick Wiseman, "A Sketch of a Life", p. 34.

19. 같은 곳.

공통의 목표를 지향해 가는 과정을 연결점으로 삼아 각종 제도 기관을 하나씩 고찰한다. 그 과정을 통해 와이즈만 다큐 전체가 세계에 대한 하나의 어휘사전을 만들어 낸다."[20] 〈내셔널 갤러리〉에서도 관계 맺기의 표상들이 미술관의 어휘사전을 구축한다고 말할 수 있다.

와이즈만은 12주에 걸친 촬영본을 상영시간 3시간으로 압축했다. 그가 선택한 장면들은 내셔널 갤러리 내부의 운영 주체, 즉 미술관장, 홍보책임자, 재정관리자, 복원담당자, 도슨트, 교육프로그램 운영자의 일상 활동에 주목한다. 이들은 국립미술관이라는 대형 제도 기관의 운영에 특화된 전문지식을 가지고 활동한다. 이들의 기능주의적 사유 안에서 예술의 정의나 국가의 역할과 같은 거대담론은 지적 사치로 치부될 가능성이 높다. 이들 전문 인력의 공통된 관심사가 있다면 바로 미술관의 관람객이다. 〈내셔널 갤러리〉가 포착하는 미술관 운영진의 활동은 거의 전부가 고전 예술작품에 대한 관람객의 관심을 유지하고 증폭하는 방안에 직간접적으로 연관되어 있다. 가령 와이즈만은 도슨트가 관람객에게 회화작품을 설명하는 세션을 빈번하게 포착한다. 미술관이 마련한 "10분 토크"라는 프로그램은 미켈란젤로의 〈매장〉을 설명하는데, 그 요지는 해당 작품은

20. Geoffrey O'Brien, "A Great Book of Instances," *Frederick Wiseman*, (ed.) Kyle Bentley (The Museum of Modern Art, New York, 2010), p. 118.

여전히 불가해한 측면이 많다는 것이다. 도슨트는 "이런 그림에는 각자 다른 이야기를 대입해서 새로운 해석을 하지요. 제 눈에는 휴대폰 문자 보내는 사람이 보여요. 다른 분들은 전혀 그렇게 안 볼 테지만. 바로 그런 점이 이 작품에 생명력을 주는 거죠"라고 덧붙인다. 그 순간 다큐의 카메라는 작품과 해석자에게 다양한 표정으로 화답하는 관객들의 면면을 놓치지 않는다. 이들은 수동적인 구경꾼이 아니라 예술작품의 의미를 최종적으로 완성하는 창작 과정의 중요한 일부이다.

예술제도이론의 관점에서 미술관은 예술품을 선택, 보존, 해설함으로써 예술과 비예술을 구분하는 역할을 수행한다. 그러나 제도이론은 예술품과 수용자가 마주하는 순간의 감각적이고 인지적인 교감을 설명하지는 못한다. 예술품이라는 물리적 실체는 도외시한 채 예술의 외연을 구획한다는 것은 모순처럼 느껴진다. 소쿠로프는 이집트 미라가 신성을 보유한다는 말로 예술품 자체가 예술성의 근원임을 명시했다. 반면 와이즈만은 미술관에서 벌어지는 전시, 담화, 감상과 같은 상황들에서 예술성의 자취를 엿볼 뿐이다. 〈내셔널 갤러리〉가 소개하는 미술관 프로그램 중 회화 보존에 관한 강의는 예술제도가 물질로서의 작품을 다루는 방식을 보여준다.

내셔널 갤러리의 미술품 보존부서 책임자 래리 키스Larry Keith는 청중 앞에서 렘브란트의 회화작품 〈말을 탄 프레데릭 리헬의 초상〉1663의 복원 결과를 설명한다. 작품을 덮은 바니시

를 세정한 결과 렘브란트 특유의 임파스토[21] 기법이 선명하게 드러났다는 설명이다. 키스는 회화 복원 작업 전 단계에 촬영한 엑스레이 사진을 보여주는데, 거기에서 렘브란트 그림의 밑면에 또 하나의 초상화가 그려져 있었음이 드러난다. 키스의 설명에 따르면 렘브란트는 처음에 그린 그림을 물감으로 덮어 지우지 않았다. 대신 캔버스 방향을 90도 각도로 틀어 일차 초상화의 몇몇 조형 요소를 두 번째 초상화에 그대로 가져다 썼다. 이 사실은 화가가 회화의 원본성으로부터 얼마나 자유로웠는지를 보여준다. 키스는 고전 예술작품 자체가 화가의 변심을 포함한 즉흥적 선택과 덧칠의 결과물이자 변색, 복원작업 실수 등이 가미된 우연적 상황의 총합임을 설명한다. 이렇듯 예술작품은 소쿠로프의 바람처럼 신성의 보고가 아니다. 그보다 예술작품은 중첩된 시도들의 기록이며 감상자의 지각은 각자 나름의 방식으로 이에 공명하는 것일 뿐이다. 요컨대 소쿠로프의 예술이 구심적이라면 와이즈만의 예술은 원심적이다.

독일의 사진작가 토마스 슈트루트Thomas Struth의 미술관 사진 또한 〈내셔널 갤러리〉와 유사하게 예술에 관한 관계적, 원심적 사유를 시각화한다. 슈트루트는 자신의 『미술관 사진집 1989~2001』에서 루브르와 내셔널 갤러리를 비롯한 주류 미술관을 배경으로 관람객의 다양한 면모를 기록했다. 슈트루트의

21. 유화물감을 두껍게 칠해 질감을 살리는 기법.

사진은 고전 회화작품이 프레임의 경계를 넘어 관람객의 표정, 태도, 몸짓으로 그 의미를 확장하는 상황을 포착한다. 슈트루트의 미술관 사진에 대한 다음과 같은 논평은 〈내셔널 갤러리〉의 의도를 이해하는 데도 무리 없이 적용될 수 있다.

우리가 미술관 사진 한 장을 볼 때 우리는 관람객이 보고 있는 미술 작품을 보는 것이다. 그러한 작품과 사람 들이 곧 슈트루트가 바라보는 대상이다. 그리하여 우리는 결국 슈트루트가 촬영한 이미지를 보게 된다. 그리고 물론 슈트루트의 사진 작품을 보는 관객 중 다수는 그의 사진 속 공간과 매우 흡사한 상업용 전시관이나 미술관에서 그의 사진을 감상할 터이다. 관객은 완전한 순환 속으로 빠져든다. 현란한 자기반영의 연쇄 속에서 관자觀者는 사진의 소재로 머물지 않고 사진이 찍힌 특정한 상황을 음미할 수 있게 된다. 사진을 '세상을 향해 난 창문'으로 쓰려는 우리의 의도는 무산된다. 대신 우리는 우리 자신의 인식에 대한 인식 안에서 멈춰선 채 자기지시의 당혹스러운 연쇄 고리 속에 무한정 갇히게 된다.[22]

〈내셔널 갤러리〉 또한 국립미술관의 곳곳을 누비며 예술품

22. Steven Skopik, "Thomas Struth retrospective", *History of Photography* 17(3), 2003, p. 303.

이 유발하는 반응들을 기록한다. 여기에는 미술관 방문객의 무의식적 행위까지 포함된다. 관객들은 그림의 세부 묘사를 두고 동행자와 의견을 나누거나 전시장 귀퉁이를 홀로 배회하며 공간을 향유한다. 그들은 또한 갖가지 표정과 제스처로 전시작품에 대한 나름의 느낌을 표현한다. 그 모든 상황을 다큐 관객이 목격한다. 이때 다큐의 관객은 미술관 관람객의 일부가 되었다고 해도 틀리지 않을 것이다.

다큐멘터리는 시각 매체일 뿐만 아니라 청각과 운동감각을 비롯한 복합적 감정을 포괄하는 공감각적 자극체이다. 〈내셔널 갤러리〉는 후반부로 갈수록 내셔널 갤러리가 마련한 공감각적 프로그램에 집중한다. 미술관 운영진은 작품 전시와 더불어 데생 클래스를 열고 음악 연주회를 개최하며 발레공연을 기획한다. 회화작품을 배경으로 한 피아노 독주회는 이미지에 사운드를 입혀 그림을 극영화와 같은 시간예술로 변모시킨다. 미술관은 또한 시인 샤론 베잘리Sharon Bezaly를 초청하여 티치아노의 〈디아나와 칼리스토〉1556-1559를 소재로 한 시 낭송을 의뢰한다. 베잘리는 〈칼리스토의 노래〉를 지어 원작회화를 시적 이야기로 풀이한다. 다큐의 마지막 장면은 티치아노의 두 작품 〈디아나와 악테온〉c.1559, 〈악테온의 죽음〉c.1576을 배경으로 한 발레 공연을 보여준다. 발레는 원작회화 속의 이야기를 현대적으로 갱신한다. 이는 관객의 머릿속에서 그림에 대한 개인적인 해석을 독려할 것이다. 이 모든 프로그램의 진행상황을 응시하는

그림 3. 프레데릭 와이즈만의 다큐멘터리 〈내셔널 갤러리〉의 한 장면. 영상 다큐의 프레임 안에서 미술관의 관객은 회화작품이 순간적으로 조성하는 의미의 일부가 된다. © 2014 Gallery Film, LLC. Photo provided courtesy of Zipporah Films www.zipporah.com

와이즈만의 다큐멘터리는 내셔널 갤러리와 존재론적으로 합치된다.

탈계몽주의의 분화된 시선들

외부 행사가 내셔널 갤러리의 출입에 혼란을 일으킬지 모른다는 사실이 니콜라스 페니에게 그토록 중대한 문제인 이유는 무엇일까? 미술사가인 페니 관장은 예술품을 애지중지했을 것이다. 그러나 그는 예술품이 아닌 미술관 건물의 혼잡을 우려하고 있다.

1824년 개장 당시 영국의 내셔널 갤러리[23]는 40점이 넘지 않

는 수의 회화작품을 전시한 것으로 알려져 있다. 주로 성경이나 고전문학에 기록된 사건을 묘사한 그림이 선택되고 전시되었다. 이 그림들은 소위 '역사화'로 불리며 대중의 도덕심과 역사의식을 고취하기에 적절한 장르로 생각되었다.[24] 이에 반해 초상화나 풍경화는 윤리적이고 교훈적인 메시지가 약하다는 이유로 전시에서 배제되었다. 19세기 영국 사회는 노동·의무·지성의 가치와 여가·쾌락·감정의 가치를 양분했으며 내셔널 갤러리가 옹호한 회화작품은 보통 전자의 가치들을 드러내는 것이었다.[25] 영국 국립미술관의 전시 기준은 소수의 심사진에 의해 급조되었다기보다 동시대의 감식가, 개인 소장가, 예술 아카데미의 관점이 상호 협력하면서 지배 이데올로기와 부합한 결과물이었다. 국립미술관의 전시 기준 자체가 정전 수준의 예술작품을 선별하는 당대의 안목을 대변했다.

내셔널 갤러리를 필두로 한 국립미술관은 "세계의 질서, 과거와 현재, 그리고 그 세계를 살아가는 개인의 위치"를 확인시켜주는 공간이다.[26] 미술관 공간은 "성찰과 배움"이라는 특수

23. 당시 공식 명칭은 National Collection of Pictures.

24. Anabel Thomas, "The National Gallery's first 50 Years : 'cut the cloth to suit the purpose' ", *Academies, Museums and Canons of Art*, (eds.) Colin Cunningham and Emma Barker (Yale University Press, New Haven & London, 1999), pp. 208~209.

25. 같은 글, p. 218.

26. Carol Duncan, "The Art Museum As Ritual", *Art of Art History : A Critical Anthology*, (ed.) Donald Presiozi (Oxford University Press, Oxford, 2009),

한 목적을 고려하여 섬세하게 구획된다.[27] 성찰과 배움은 또 한편 미술관이 의도하는 고유의 관객성과 연결된다. 그것은 체계화된 문화적 지식 앞에 선 순례자의 겸손이자 존중을 담은 응시이다. 응시와 함께 관객은 지적 충만감과 미적 고양감을 추구하는 계몽주의적 자아를 갖추게 된다. 니콜라스 페니에게 런던 마라톤 자체는 불편의 대상이 아니었을지 모른다. 그는 행사를 중계하는 텔레비전 카메라에 무의식적인 거부감을 느꼈던 것이 아닐까? 미술관이 요구하는 정태적 응시에 반하여 동영상 카메라는 응시의 이동성을 조장하기 때문이다.

그런데 〈프랑코포니아〉와 〈내셔널 갤러리〉는 카메라가 미술관 내부로 진입해 미술관 내부를 촬영한 작품들이다. 오늘날 국립미술관은 국가 정체성의 이정표라기보다 국제적 관광지로 변모한 초국적 공간이다. 〈프랑코포니아〉의 역사를 넘나드는 몽타주로서의 카메라, 미술관의 표층에 천착하는 〈내셔널 갤러리〉의 자기반영적 카메라는 모두 다변화된 관객의 시선을 대신한다. 두 다큐 작품은 더는 계몽주의적 응시 주체로 머물지 않는 미술관의 관객성을 드러낸다. 초국적 문화자본의 시대, 국립미술관의 새로운 관객성을 적시할 단어는 아직 없다. 그러나 뉴미디어의 재매개에 관한 다음과 같은 논평에서 이해의 실마리

p. 474.
27. 같은 글, p. 476.

를 찾아볼 수는 있다.

계몽주의적 주체가 선 채로 창밖을 응시하는 데 만족한다면, 낭만주의적 주체는 좀 더 다가서기를 원한다. 그리고 낭만주의적 주체가 자신의 의지에 따라 실체에 가 닿을 수 있는 능력을 갖추고 있다고 믿는다면, 모더니즘은 더 나아가 그러한 "주체의 무수한 현존"을 옹호한다.[28]

〈프랑코포니아〉에서 예술의 신성을 포착하는 소쿠로프의 페르소나를 낭만주의적이라 한다면, 〈내셔널 갤러리〉에서 예술의 영속적 자기반영을 포착하는 와이즈만의 카메라는 모더니즘적 주체에 비견할 만하다. 그런데도 계몽주의적 주체가 사멸하지 않는 한 이 삼자의 상호관계 속에서 미술관 관객의 시선은 또 다른 프레임들로 분화될 것이다.

28. Jay David Bolter and Richard Grusin, *Remediation*, pp. 234~235.

2011년 말 홍익대 앞 복합문화공간 상상마당에서 연상호 감독의 애니메이션 〈돼지의 왕〉을 처음 관람했다. 한국의 중학교를 약육강식의 정글로 묘사한 이 작품은 표현주의적 그림체로 폭력과 굴종의 군중심리를 포착한다. 학급을 장악한 무리는 연약한 동급생들에게 주먹질과 모욕을 일삼는다. 교사와 부모의 무관심 속에서, 정글에 내던져진 학생들에게 주어진 선택지는 동조 내지는 방관일 뿐이다. 주인공은 이들을 돼지라고 부른다. 나는 어떤 장면에서는 거친 호흡을 내뱉거나, 또 다른 장면에서는 고개를 숙인 채 소리에만 의존해 이야기를 좇아가야 했다. 때에 따라서는 가벼운 발작 비슷하게 사지가 뒤틀리기도 했다. 다행히 객석이 훤히 드러날 정도의 적은 관객 수 덕분에 주변인의 뜨악한 눈길은 면할 수 있었다.

만일 이 작품이 학교폭력을 다룬 〈우리들의 일그러진 영웅〉과 같은 실사영화였다면 나의 반응이 그토록 격정적이었을까? 그랬을 수도 있다. 분명한 것은 디테일에 구애받지 않고 인물의 감정에만 천착한 애니메이션 특유의 재현 방식이 보는 이의 감정이입을 극대화했다는 사실이다. 군중이 어느 순간 돼지무리로 둔갑할 수 있다는 표상의 비현실성이 어떤 실사영화보다도

관객이 느끼는 감정의 현실성을 자극한다. 요컨대 움직이는 그림이 원재료라면 관객은 감정과 인지, 신체적 반응을 총동원해 그 의미를 채우고 완성한다.

〈돼지의 왕〉은 학교 제도뿐만 아니라 한국사회 전반에 자리 잡은 어떤 감정의 구조를 낯설게 드러낸다. 그것을 강요된 굴종 때문에 느끼는 모욕감이라 칭해도 크게 틀리지 않을 것이다. 설령 영화를 관람하는 나의 모습을 훔쳐본 또 다른 관객이 있었다 할지라도 그녀가 나의 반응을 보지 못했을 수 있다. 그런데도 나는 심중을 들킬세라 몇 명 되지 않는 관객의 눈치까지 살피고 있었다. 이 우려의 저변에는 애니메이션 작품에 나의 정신과 감정을 투사하여 만들어낸 나름의 내밀한 세계가 있었다. 그것은 〈돼지의 왕〉이 묘사하는 1990년대 한국사회를 살았던 나 자신이 스스로의 체험과 감정을 작품에 투사하여 만들어낸 주관적 현실이라고 말할 수 있다. 그 주관의 세계가 표정, 한숨, 몸짓을 통해 드러나지 않을까 하는 조바심이 나의 관객성이었다. 그러나 또 한편, 주관의 세계에 내려앉은 모욕감을 확인함으로써 내가 경험해온 세계를 규정할 키워드를 얻을 수 있었다. 레이먼드 윌리엄스의 말마따나 "의식은 현실의 일부이며 현실은 의식의 일부이다."[1]

재일교포 작가 서경식은 1970년대에 한국으로 유학을 떠났

1. 레이먼드 윌리엄스, 『기나긴 혁명』, 56쪽.

던 두 형이 군사정권에 의해 간첩 누명을 쓰고 투옥되는 사건을 겪는다. 두 형의 구명 활동으로 젊음을 소진한 그는 우연한 기회에 서구의 미술관을 하나둘씩 관람할 기회를 얻는다. 그의 회고 중에는 다음과 같은 고백이 있다.

나는 단지, 두 눈 똑바로 뜨고 이 운명의 형태를 속속들이 지켜보도록 스스로에게 명령해 왔을 따름이지만, 그 과정에서 역사와 인간, 민족과 개인, 고향과 유망流亡 그리고 고통과 죽음 같은 것들에 대해서 거듭거듭 많은 것을 느끼기도 하고 생각하기도 했다. 특히나 죽음이란, 그것이 내 자신의 것은 아니라 하더라도, 언제나 내 몸 가까이에 있다는 느낌이었다. 그러한 느낌이나 생각은 모름지기 명확한 언어로 표현되기에는 너무도 불명한 '응어리' 같은 것이었다. 그런데 예상치도 못한 일이 일어난 것은 아버지가 돌아가신 후 유럽을 여행하면서 온갖 종류의 서양미술에 접하고 그것들과 마음속에서 대화를 거듭하는 가운데, 내 속에 있던 불분명한 '응어리'가 조금씩 표현의 형상을 갖기 시작했다는 것이다.[2]

역사를 몸통으로, 이념을 얼굴로 삼은 괴물은 약자와 이방인을 먹잇감으로 삼는다. 혈육의 생명을 지키고자 괴물의 전횡에

2. 서경식, 『나의 서양미술 순례』, 박이엽 옮김, 창작과 비평사, 1992, 178~179쪽.

맞서야 했던 청년에게 고통이 삶의 일부였음은 자명하다. 그러나 기약 없는 고통은 자기소멸의 욕구를 불러일으킬 수 있는데 그것이 죽음본능의 요체이다. 작가가 느낀 "응어리"는 생명본능과 죽음본능 사이의 딜레마가 정념으로 신체화된 결과일 것이다. 그는 서양의 회화작품을 섭렵하면서 자신의 "응어리"를 풀이해볼 문장들을 얻는다. 이것은 작가가 회화적 표상과의 대화를 통해 자신의 정념이 단지 신체적 증상이 아니라 수많은 선례를 지닌 사회적 현상임을 자각하는 과정이다. 내가 〈돼지의 왕〉을 보며 모욕감이라는 단어로 의식과 현실을 연결 지을 수 있었던 경험과 유사하다.

동굴벽화에서부터 다국적 미술관에 이르는 장구한 역사를 돌이켜보면, 인간의 역사를 회화적 표상의 역사라 불러도 과언이 아닐 듯싶다. 그 끝자락에 등장한 디지털 테크놀로지는 매체 수용자를 시각뿐 아니라 오감 전체를 동원해 콘텐츠를 흡수하고 심지어 그 제작에 동참하는 존재로 만든다. 디지털 매체가 발견한 관객은 정동적affective 관객이다. 그러나 서경식 작가가 회화작품을 보며 비로소 표현할 수 있게 된 "응어리"를 떠올려보면, 포스트-시네마 시대의 정동적 관객은 이미 수만 년간 회화적 표상과 교감해온 인간 자신임을 깨닫게 된다. 이 책 『카메라 소메티카』는 매체 수용자의 인지적·신체적 반응을 중심에 두고, 회화 및 회화 담론을 소재로 한 영화를 탐색했다. 적어도 이 책에 언급된 영화들에서 디지털카메라와 그 재현 양식은

지극히 아날로그적인 고전회화의 세계를 강박적으로 재방문한다. 그리하여 그 영화들은 캔버스와 미술관 어딘가에서 아직 명명되기를 기다리는 심상들을 관(람)객의 신체를 경유해 복원하려 한다. 이 작품들이 보여주는 것은 디지털 시대의 매체 수용자는 중력 없는 가상공간에서 한없이 자유로워진 신인류가 아니라는 점이다. 이제야 우리는 일렁이는 불빛을 비춰 벽화그림의 생동감을 자각한 구석기 인류와 공감을 시작했는지 모른다.

유메지

영화 〈유메지〉(1991)는 스즈키 세이준(1923-2017)의 대표작 중 하나이다. 스즈키 세이준은 B급 야쿠자영화, 예술영화, 애니메이션에 이르는 다양한 장르의 작품을 만들었다. 세이준 영화의 원색적인 스타일과 자유분방한 서사는 박찬욱, 오우삼, 쿠엔틴 타란티노 등의 감독에게 영향을 미쳤다. 〈유메지〉는 세이준의 〈지고이네르바이젠〉(1980), 〈아지랑이좌〉(1981)와 더불어 다이쇼 로망스 삼부작 중 하나로 일컬어진다. 이 세 편의 영화는 미국 애로우 아카데미(Arrow Academy)에서 블루레이 버전으로 출시했다. 국내 영화팬들에게 유메지라는 이름이 알려진 계기는 왕가위 감독의 〈화양연화〉를 통해서일 것이다. 〈화양연화〉의 배경음악은 〈유메지〉에 쓰인 "유메지의 테마"이다.

셜리에 관한 모든 것

〈셜리에 관한 모든 것〉(2013)에서는 영화의 모든 장면이 인용하는 에드워드 호퍼의 그림이 시선을 끈다. 호퍼의 〈자동판매기식당〉(Automat, 1927) 같은 그림은 한국에도 잘 알려진 작품이다. 〈셜리에 관한 모든 것〉은 영화로 각색된 호퍼 그림이라고 평해도 무리가 없을 것이다. 원작 회화의 대중성 때문인지 국내 업체 아트서비스가 〈셜리에 관한 모든 것〉의 DVD 버전을 출시했다.

풍차와 십자가

〈풍차와 십자가〉(2011)는 국내에 소개된 적이 없는 작품이다. 영어 원제는 The Mill and the Cross이다. 그러나 도쿄경제대학 서경식 교수는 신문 칼럼이나 영화제 기고문을 통해 여러 차례 이 작품을 소개했다. 그는 이 영화가 피테르 브뤼헐의 〈갈보리 가는 길〉을 CG로 복원하여 500여년 전 플랑드르 민중의 고단

한 삶을 간접 체험하게 만든다고 평가한다. 재일교포인 그는 〈풍차와 십자가〉가 2011년에 일본에 소개된 정황 또한 의미심장하다고 덧붙인다. 2011년은 동일본 대지진과 후쿠시마 원전사고가 발생한 해이다. 서경식의 글은 디아스포라 영화제 온라인 소식지인 『DIAFF 매거진』(*DIAFF Magazine*)에서 찾아볼 수 있다. 미국 키노 로버(Kino Lorber)에서 이 영화의 블루레이 버전을 출시했다.

잊혀진 꿈의 동굴

〈잊혀진 꿈의 동굴〉은 2013년에 국내에서 극장 개봉하였다. 당시 이 작품은 3D 다큐멘터리 형식으로도 상영되어 관객의 뜨거운 호응을 얻었다. 미국에서는 IFC 인디펜던트 필름(IFC Independent Film)이 DVD와 블루레이 버전을 함께 출시했다. 국내에서는 인포(INFO)에서 DVD 버전을 출시했다.

뮤지엄 아워스

두 남녀의 우연한 만남과 우정, 그리고 기약 없는 이별을 극화한 〈뮤지엄 아워스〉는 〈비포 선라이즈〉(Before Sunrise, 1996)나 〈원스〉(Once, 2007)에 비견될 만한 작품이다. 〈뮤지엄 아워스〉는 오스트리아 국립미술관을 배경으로 하기에 미술애호가와 여행객의 흥미를 자극한다. 국내에서는 에스와이코마드가 〈뮤지엄 아워스〉의 DVD 버전을 출시했다.

내셔널 갤러리

프레더릭 와이즈만의 〈내셔널 갤러리〉는 국내에서 네이버(Naver), 티빙(Tving)의 스트리밍 서비스를 통해 구매가 가능하다.

프랑코포니아

〈프랑코포니아〉는 국내에서 네이버(Naver), 티빙(Tving), 웨이브(Wavve)의 스트리밍 서비스를 통해 구매가 가능하다. 또 제작회사 인조인간에서 DVD 버전을 출시했다.

:: 참고문헌

영상자료

구로자와, 아키라, 감독. 〈꿈〉, 미국/일본, 1990.

그리어슨, 존, 감독. 〈어부들〉, 영국, 1929.

도이치, 구스타브, 감독. 〈셜리에 관한 모든 것〉, 오스트리아, 2013.

레네, 알랭·로베르 헤슨스, 감독. 〈게르니카〉, 프랑스, 1950.

마예브스키, 레흐, 감독. 〈풍차와 십자가〉, 폴란드/스웨덴, 2011.

소쿠로프, 알렉산더, 감독. 〈프랑코포니아〉, 러시아, 2016.

스즈키 세이준, 감독. 〈유메지〉, 일본, 1991.

안토니오니, 미켈란젤로, 감독. 〈확대〉, 미국, 1966.

알트만, 로버트, 감독. 〈매쉬〉, 미국, 1970.

와이즈만, 프레데릭, 감독. 〈티티컷 소극〉, 미국, 1967.

＿＿, 감독. 〈고등학교〉, 미국, 1968.

＿＿, 감독. 〈병원〉, 미국, 1969.

＿＿, 감독. 〈법과 질서〉, 미국, 1969.

＿＿, 감독. 〈내셔널 갤러리〉, 미국, 2014.

＿＿, 감독. 〈뉴욕공립도서관〉, 미국, 2017.

＿＿, 감독. 〈시청〉, 미국, 2020.

와일러, 윌리엄, 감독. 〈데드엔드〉, 미국, 1937.

코헨, 쟵, 감독. 〈뮤지엄 아워스〉, 미국, 2012.

콜피, 헨리, 감독. 〈긴 외출〉, 프랑스, 1961.

크루스, 제레미, 감독. 〈리 스트라스버그의 연기론〉, DVD, 미국, 2010.

타르코프스키, 안드레이, 감독. 〈안드레이 류블로프〉, 러시아, 1966.

헤슨스, 로베르, 감독. 〈게르니카〉, 프랑스, 1950.

헤어초크, 베르너, 감독. 〈잊혀진 꿈의 동굴〉, 캐나다/미국/프랑스/독일/영국, 2010.

혹스, 하워드·리차드 로손, 감독. 〈스카페이스〉, 미국, 1932.

저서·논문

김지연, 「근대 일본의 다중적 예술가 다케히사 유메지 연구」, 『아시아문화연구』 38권, 2015.

양동국, 「다케히사 유메지와 한국 : 사상성을 중심으로」, 『아시아문화연구』 39권. 2015.

조혜정,「영화와 미술의 상호매체성 연구 : 〈셜리에 관한 모든 것〉을 중심으로」,『영화연구』
68집, 2016.

번역서

레빈, 게일,『에드워드 호퍼 : 빛을 그린 사실주의 화가』, 최일성 옮김, 을유문화사, 2012.

마르쿠제, 허버트,『에로스와 문명』, 김인환 옮김, 나남출판, 2004.

미나미 히로시,『다이쇼 문화 1905~1927 : 일본 대중문화의 기원』, 정대성 옮김, 제이앤씨,
2007.

메를로-퐁티, 모리스,『지각의 현상학』, 류의근 옮김, 문학과지성사, 2002.

바우만, 지그문트,『지구화 : 야누스의 두 얼굴』, 김동택 옮김, 한길사, 2003.

바쟁, 앙드레,『영화란 무엇인가?』, 박상규 옮김, 사문난적, 2013.

보들레르, 샤를,『현대의 삶을 그리는 화가』, 정혜용 옮김, 은행나무, 2014.

＿＿,『악의 꽃/파리의 우울』, 박철화 옮김, 동서문화사, 2016.

부르디외, 삐에르,『구별짓기 : 문화와 취향의 사회학 (상)』, 최종철 옮김, 새물결, 2005.

부루마, 이안,『근대 일본』, 최은봉 옮김, 을유문화사, 2014.

서경식,『나의 서양미술 순례』, 박이엽 옮김, 창작과비평사, 1992.

싱어, 벤,『멜로드라마와 모더니티』, 이위정 옮김, 문학동네, 2009.

윌리엄스, 레이먼드,『기나긴 혁명』, 성은애 옮김, 문학동네, 2007.

짐멜, 게오르그,『짐멜의 모더니티 읽기』, 김덕영 · 윤미애 옮김, 새물결, 2005.

칸트, 임마누엘,『순수이성비판 1』, 백종현 옮김, 아카넷, 2006.

＿＿,『판단력비판』, 백종현 옮김, 아카넷, 2009.

프로이드, 지그문트,『쾌락원칙을 넘어서』, 박찬부 옮김, 열린책들, 1997.

외국어 자료

Ahn Suk-hyun, "Tableau Vivant in the Digital Era : Beginning with Shirley : Visions of Real-
ity", *TechArt : Journal of Arts and Imaging Science*, 2018년 6월 15일 접속, http://www.
thetechart.org/default/img/articles/201403/suk.pdf.

Alpers, Svetlana, *The Art of Describing : Dutch Art in the Seventeenth Century*, Chicago : Uni-
versity of Chicago Press, 1984.

Antonin Artaud, *The Theater and Its Double*, (trans.) Mary Caroline Richards, New
York : Grove Press, 1958.

Barthes, Roland, *Mythologies*, (trans.) Annette Lavers, New York : Hill & Wang, 1972.

＿＿, *Camera Lucida : Reflections on Photograph,* (trans.) Richard Howard, New York : Hill &
Wang, 1980 ; 2010. [롤랑 바르트,『카메라 루시다』, 조광희 옮김, 열화당, 1998.]

Baron, Jaimie, *The Archive Effect : Found Footage and the Audiovisual Experience of History*, London & New York : Routledge, 2014.

Bazin, André, "Cinema and Exploration", *What is Cinema? volume 1*, (trans.) Hugh Gray, Berkeley : University of California Press, 2005. [앙드레 바쟁, 「영화와 탐험」, 『영화란 무엇인가?』, 박상규 옮김, 사문난적, 2013.]

_____, "In Defence of Mixed Cinema", *What is Cinema? volume 1*, (trans.) Hugh Gray, Berkeley : University of California Press, 2005. [앙드레 바쟁, 「비순수 영화를 위하여」, 『영화란 무엇인가?』, 박상규 옮김, 사문난적, 2013.]

_____, "Painting and Cinema", *What is Cinema? volume 1*, (trans.) Hugh Gray, Berkeley : University of California Press, Berkeley, 2005. [앙드레 바쟁, 「회화와 영화」, 『영화란 무엇인가?』, 박상규 옮김, 사문난적, 2013.]

_____, "The Myth of Total Cinema", *What is Cinema? volume1*, (trans.) Hugh Gray, Berkeley : University of California Press, 2005. [앙드레 바쟁, 「완전 영화의 신화」, 『영화란 무엇인가?』, 박상규 옮김, 사문난적, 2013.]

_____, "The Ontology of the Photographic Image", *What is Cinema? volume 1*, (trans.) Hugh Gray, Berkeley : University of California Press, 2005. [앙드레 바쟁, 「사진적 영상의 존재론」, 『영화란 무엇인가?』, 박상규 옮김, 사문난적, 2013.]

Benjamin, Walter, "The Work of Art in the Age of Mechanical Representation", *Illuminations*, (ed.) Hannah Arendt, (trans.) Harry Zohn, New York : Schocken Books, 1968. [발터 벤야민, 『기술복제시대의 예술작품 / 사진의 작은 역사 외』, 최성만 옮김, 길, 2007.]

_____, *Charles Baudelaire : A Lyric Poet in the Era of High Capitalism*, New York : Verso, 1983.

_____, "Brief History of Photography", *One-way Street and Other Writings*, (trans.) J. A. Underwood, New York : Penguin Books, 2009. [발터 벤야민, 『기술복제 시대의 예술작품 / 사진의 작은 역사, 외』, 최성만 옮김, 길, 2007.]

Bolter, Jay David and Richard Grusin, *Remediation : Understanding New Media*, Cambridge & London : MIT Press, 1999. [제이 데이비드 볼터, 리차드 그루신, 『재매개-뉴미디어의 계보학』, 이재현 옮김, 커뮤니케이션북스, 2002.]

Bordwell, David, *Narration in the Fiction Film*, London & New York : Routledge, 1985. [데이비드 보드웰, 『영화의 내레이션 1, 2』, 오영숙 옮김, 시각과언어, 2007.]

_____, "Story Causality and Motivation", *The Classical Hollywood Cinema : Film Style & Mode of Production to 1960*, (eds.) David Bordwell, Janet Staiger and Kristin Thompson, London, Melbourne & Henley : Routledge & Kegan Paul, 1985.

_____, *On the History of Film Style*, Cambridge : Harvard University Press, Cambridge, 1997. [데이비드 보드웰, 『영화 스타일의 역사』, 김숙·안현신·최경주 옮김, 한울, 2020.]

_____, "The Art Cinema as a Mode of Film Practice", *Poetics of Cinema*, New York & London : Routledge, 2008.

Branigan, Edward, *Projecting A Camera : Language-Games in Film Theory*, New York : Routledge, 2006.

Carrol, Noël, "Historical Narratives and the Philosophy of Art", *The Journal of Aesthetics and Art Criticism* 51(3), Summer 1993.

_____, *Philosophy of Art : A Contemporary Introduction*, London & New York : Routledge, 1999. [노엘 캐럴, 『예술철학』, 이윤일 옮김, 도서출판b, 2019.]

Clottes, Jean, "Epilogue : Chauvet Cave Today", *Dawn of Art : The Chauvet Cave The Oldest Known Paintings in the World*, (eds.) Jean-Marie Chauvet, Eliette Brunel Deschamps and Christian Hillaire, (trans.) Paul G. Bahn, London : Thames & Hudson Ltd, London, 1996.

Clurman, Harold, *The Fervent Years : The Story of the Group Theater and the Thirties*, New York : Alfred A Knopf, 1945.

Cohen, Jem, "Director's Notes", Supplementary of the *Museum Hours* DVD. Cinema Guild. 2013.

Doss, Erika, "Hopper's Cool : Modernism and Emotional Restraint", *American Art*, Fall 2015.

Duncan, Carol, "The Art Museum As Ritual", *Art of Art History : A Critical Anthology*, (ed.) Donald Presiozi, Oxford : Oxford University Press, 2009. [캐롤 던컨, 「의례로서의 미술관」, 『꼭 읽어야 할 예술이론과 비평 40선』, 도널드 프레지오시 편저, 정연심·김정현 책임번역, 미진사, 2013.]

Ebert, Roger, "The Mill and the Cross", RogerEbert.Com. 2011년 10월 19일 입력, 2021년 7월 14일 접속, http://www.rogerebert.com/reviews/the-mill-and-the-cross-2011.

Freeland, Cynthia A., "The Sublime in Cinema", *Passionate Views : Film, Cognition, and Emotion*, (eds.) Carl Plantinga and Greg M. Smith. Baltimore : Johns Hopkins University Press, 1999. [Cynthia A. Freeland, 「영화 속 숭고함」, 『열정의 시선 : 인지주의로 설명하는 영화 그리고 정서』, Carl Plantinga · Greg M. Smith 편저, 남완석·심영섭 옮김, 학지사, 2014.]

Friedberg, Anne, *Window Shopping : Cinema and the Postmodern*, Berkeley : University of California Press, 1993.

Frisby, David, *Fragments of Modernity : Theories of Modernity in the Work of Simmel, Kracauer and Benjamin*, Cambridge : Polity Press, 1985.

Fuller, Peter, "The Loneliness Thing", *New Society*, February 1981.

Gallese, Vittorio and Michele Guerra, *The Empathic Screen : Cinema and Nueroscience*, (trans.) Frances Anderson, New York : Oxford University Press, 2015.

Gibson, Michael F., *The Mill and the Cross : A Commentary on Peter Bruegel's Way to Calvary*,

Paris : University of Levana Press, 2012.

Giddens, Anthony, *The Consequences of Modernity*, Cambridge : Polity Press, 1991. [안토니 기든스, 『포스트 모더니티』, 이윤희·이현희 옮김, 민영사, 1991.]

Goldman, Alvin I., *Simulating Minds : The Philosophy, Psychology, and Neuroscience of Mind-reading*, Oxford : Oxford University Press, 2006.

Gunning, Tom, "The World in Its Own Image : The Myth of Total Cinema", *Opening Bazin : Postwar Film Theory & Its Afterlife*, (eds.) Dudley Andrew and Hervé Joubert-Laurencin, Oxford : Oxford University Press, 2011.

Habermas, Jürgen, "Modernity : An Unfinished Project", *Habermas and the Unfinished Project of Modernity : Critical Essays on Philosophical Discourse on Modernity*, (eds.) M. P. d'Entrèves and S. Benhabib, Cambridge : The MIT Press, 1997.

Hansen, Mark B. N., *Bodies in Code : Interfaces with Digital Media*, New York : Routledge, 2006.

Hansen, Miriam B., *Cinema and Experience : Siegfried Kracauer, Walter Benjamin, and Theodor W. Adorno*, Berkeley & Los Angeles : California University Press, 2012.

Hartley, Barbara, "Text and Image in Pre-war Japan : Viewing Takehisa Yumeji through Sata Ineko's 'From the Caramel Factory'", *Literature & Aesthetics* 22(2), December 2012.

Herzog, Werner, "Minnesota Declaration : Truth and Fact in Documentary Cinema", *Walker*, 1999년 4월 30일 입력, 2016년 8월 20일 접속, http://www.walkerart.org/magazine/1999/minnesota-declaration-truth-and-fact-in-docum.

Hewison, Robert, *Cultural Capital : The Rise and Fall of Creative Britain*, New York : Verso, 2014.

Hoffman, Jascha, "Q&A Werner Herzog : Illuminating the Dark", *Nature*, May 5, 2011.

Jameson, Fredric, "History and Elegy in Sokorov", *Critical Inquiry* 33, Autumn 2006.

Kleiner, Fred S. and Christin J. Mamiya, *Gardner's Art through the Ages : The Western Perspective volume 2*, Belmont : Thomson Wadsworth, 2006.

Kracauer, Siegfried, *The Salaried Masses : Duty and Distraction in Weimar Germany*, New York : Verso, 1998.

Kujundžić, Dragan, "Louvre : L'Oeuvre of Alexander Sokurov", *Diacritics* 43(3), 2015.

_____, "The Museum Fever of the Old World : A Conversation with Alexander Sokurov", *Diacritics* 43(3), 2015

Laima Kardokas, "The Twilight Zone of Experience Uncannily Shared by Mark Strand and Edward Hopper", *Mosaic : A Journal for the Interdisciplinary Study of Literature* 38(2), June 2005.

Lakoff, George and Mark Johnson, *Metaphors We Live By*, Chicago & London : University of Chicago Press, 1980. [M. 존슨·조지 레이코프, 『삶으로서의 은유』, 노양진·나익주 옮김, 박이정, 2006.]

Levinson, Julie, "The Auteur Renaissance, 1968~1980", *Acting*, (eds.) Claudia Springer and Julie Levinson, New York, I.B.Tauris, 2015.

Lewis-Williams, David, *The Mind in the Cave : Consciousness and the Origins of Art*, London : Thames & Hudson Ltd., 2002.

Lodge, Guy, "Shirley-Visions of Reality", *Variety*, 2013년 2월 9일 입력, 2021년 7월 15일 접속, https://variety.com/2013/film/markets-festivals/shirley-visions-of-reality.

Mazlish, Bruce, "The Flâneur : From Spectator to Representation", *The Flâneur*, (ed.) Keith Tester, New York : Routledge, 1994.

McConachie, Bruce, *American Theater in the Culture of the Cold War : Producing and Contesting Containment, 1947-1962*, Iowa City : Iowa University Press, 2003.

Mikiso, Hane, *Peasants, Rebels and Outcasts : The Underside of Modern Japan*, New York : Pantheon Books, 1982.

Moran, James M., "A Bone of Contention : Documenting the Prehistoric Subject", *Collecting Visible Evidence*, (eds.) Jane M. Gains and Michael Renov, Minneapolis : University of Minnesota Press, 1999.

Morris, Errol, "The Tawdry Gruesomeness of Reality", *Frederick Wiseman*, (ed.) Kyle Bentley, New York : The Museum of Modern Art, 2010.

Nanay, Bence, "Narrative Pictures", *The Poetics, Aesthetics, and Philosophy of Narrative*, (ed.) Noël Carroll, Malden : Wiley-Blackwell, 2009.

Newman, Ira, "Virtual People : Fictional Characters Through the Frames of Reality", *The Poetics, Aesthetics, and Philosophy of Narrative*, (ed.) Noël Carroll, Malden : Wiley-Blackwell, 2009.

Nichols, Bill, *Representing Reality : Issues and Concepts in Documentary*, Bloomington & Indianapolis : Indiana University Press, 1991.

Nochlin, Linda, "Edward Hopper and the Imagery of Alienation", *Art Journal*, Summer 1981.

O'Brien, Geoffrey, "A Great Book of Instances," *Frederick Wiseman*, (ed.) Kyle Bentley, New York : The Museum of Modern Art, 2010.

Peuker, Brigette, "Filmic Tableau Vivant : Vermeer, Intermediality, and the Real", *Rites of Realism : Essays on Corporeal Cinema*, (ed.) Ivone Margulies, Durham NC, Duke University Press, 2003.

Raphael, Max, *Prehistoric Cave Paintings*, (trans.) Norbert Guterman, Washington, D.C. : Pan-

theon Books, 1945.

Richardson, Alan, *The Neural Sublime : Cognitive Theories and Romantic Texts*, Baltimore : Johns Hopkins University Press, 2010.

Schopenhauner, Arthur, *The World As Will and Representation volume 2*, (trans.) E. F. J. Payne, New York : Dover Publications, Inc., 1958. [아르투어 쇼펜하우어, 『의지와 표상으로서의 세계』, 홍성광 옮김, 을유문화사, 2019.]

Silver, Larry, *Pieter Bruegel*, New York & London : Abbeville Press, 2011.

Singal, Daniel Joseph, "Towards a Definition of American Modernism", *American Quarterly* 39(1), Spring 1987.

Skopik, Steven, "Thomas Struth retrospective", *History of Photography* 17(3), 2003.

Smith, Murray, *Engaging Characters : Fiction, Emotion, and the Cinema*, Oxford : Oxford University Press, 1995.

Snyder, James, *Northern Renaissance Art*, New Jersey : Prentice Hall Inc., 2005.

Sterns, Peter N., *American Cool*, New York & London : New York University Press, 1994.

Sterritt, David, "Postwar Hollywood, 1947~1967", *Acting*, (eds.) Claudia Springer and Julie Levinson, New York : I.B.Tauris, 2015.

Taberham, Paul, *Lessons in Perception : The Avant-Garde Filmmaker as Practical Psychologist*, New York & Oxford : Bergham, 2018.

Tacchella, Jean-Charles, "André Bazin from 1945 to 1950 : The Time of Struggles and Consecration", *André Bazin*, (ed.) Dudley Andrew, New York : Columbia University Press, 1990. [장 샤를르 타켈라, 「보유 : 1945년에서 1950년까지의 앙드레 바쟁 ─ 투쟁과 봉헌의 시대」, 더들리 앤드류, 『앙드레 바쟁』, 임재철 옮김, 이모션북스, 2019.]

Thomas, Anabel, "The National Gallery's first 50 Years : 'cut the cloth to suit the purpose' ", *Academies, Museums and Canons of Art*, (eds.) Colin Cunningham and Emma Barker, New Haven & London : Yale University Press, 1999.

Thomson, Patricia, "Entering Bruegel's World", *American Cinematographer*, June 2011.

Tytell, John, *The Living Theatre : Art, Exile, and Outrage*, New York : Grove Press, 1997.

Vacche, Angela Dalle, *The Visual Turn : Classical Film Theory and Art History*, Piscataway : Rutgers University Press, 2003.

_____, "The Difference of Cinema in the System of the Arts", *Opening Bazin : Postwar Film Theory & Its Afterlife*, (eds.) Dudley Andrew and Hervé Joubert-Laurencin, Oxford : Oxford University Press, 2011.

Vertov, Dziga, "The Same Thing from Different Angles", *Kino-Eye : The Writings of Dziga Vertov*, (ed.) Annette Michelson, (trans.) Kevin O'Brien, Berkeley & Los Angeles : University of

California Press, 1984. [지가 베르토프, 「다른 각도에서 보는 동일물」, 『Kino eye : 영화의 혁명가 지가 베르토프』, 아넷 마이클슨 엮음, 김영란 옮김, 이매진, 2006.]

Vick, Tom, *Time and Place Are Nonsense : The Films of Seijun Suzuki*, Seattle : University of Washington Press, 2015.

Walker, John A., *Art & Artists on Screen*, Manchester & New York : Manchester University Press, 1993.

Weber, Max, *The Protestant Ethic and the Spirit of Capitalism and Other Writings*, New York : Penguin Books, 2002. [막스 베버, 『프로테스탄트 윤리와 자본주의 정신』, 박문재 옮김, 현대지성, 2018.]

Williams, Raymond, *Marxism and Literature*, Oxford & New York : Oxford University Press, 1997. [레이먼드 윌리암스, 『마르크스주의와 문학』, 박만준 옮김, 지만지, 2014.]

Wiseman, Frederick, "A Sketch of a Life", *Frederick Wiseman*, (ed.) Kyle Bentley, New York : The Museum of Modern Art, 2010.

Wollen, Peter, *Signs and Meaning in the Cinema*, Bloomington : Indiana University Press, 1972.

Yacavone, Peter, *The Aesthetics of Negativity : The Cinema of Suzuki Seijun*, 미간행 박사학위 논문, Department of Film and Television Studies, University of Warwick, February 2014.

:: 용어 찾아보기